中國傳統音樂民間術語研究

陳新鳳、吳明微　著

第七輯
總序

　　適值福建師範大學一百一十五周年華誕，我校文學院又與臺北萬卷樓圖書公司合作推出「百年學術論叢」第七輯，持續為兩岸學術文化交流增光添彩。

　　本輯十種論著，文史兼收，道藝相通，求實創新，各有專精。

　　歷史學方面四種：王曉德教授的《美國文化與外交》，從文化維度審視美國外交的歷史與現實，深入揭示美國外交與文化擴張追求自我利益之實質，獨具隻眼，鞭辟入裏；林國平教授的《閩臺民間信仰源流》，通過田野調查和文獻考察，全面研究閩臺民間信仰的源流關係及相互影響作用，實證周詳，論述精到；林金水教授的《臺灣基督教史》，系統研究臺灣基督教歷史與現狀，並揭示祖國大陸與臺灣不可分割的歷史淵源與民族感情，考證謹嚴，頗具史識；吳巍巍研究員的《他者的視界：晚清來華傳教士與福建社會文化》，探討西方傳教士視野中的晚清福建社會文化的內容與特徵，視角迥特，別開生面。

　　文藝學方面四種，聚焦於詩學領域：王光明教授的《現代漢詩論集》，率先提出「現代漢詩」的詩學概念，集中探討其融合現代經驗、現代漢語和詩歌藝術而生成現代詩歌類型、重建象徵體系和文類秩序的創新意義，獨闢蹊徑，富有創見；伍明春教授的《早期新詩的合法性研究》，為中國新詩發生學探尋多方面理據，追根溯源，允足徵信；陳培浩教授的《歌謠與中國新詩》，理清「新詩歌謠化」的譜系、動因和限度，條分縷析，持正出新；王兵教授的《清人選清詩與清代文學》，從選本批評學角度推進清代詩學研究，論世知人，平情達理。

　　藝術學方面兩種：李豫閩教授的《閩臺民間美術》，通過田野調查和比較研究，透視閩臺民間藝術的親緣關係和審美特徵，實事求是，切中肯綮；陳新鳳教授的《中國傳統音樂民間術語研究》，提煉和闡釋傳統民間音樂文化與民間音樂智慧，辨析細緻，言近旨遠。

　　應當指出，上述作者分別來自我校文學院、社會歷史學院、音樂學院、美術學院和閩臺區域研究中心，其術業雖異，道志則同，他們的宏文偉論，既豐富了本論叢多彩多姿的學術內涵，又為跨院系多學科協同發展樹立了風範。對此，我感佩深切，特向諸位加盟的學者恭致敬意和謝忱！

　　薪火相傳，弦歌不絕。本論叢已在臺灣刊行七輯七十種專著，歷經近十年兩岸交流的起伏變遷，我輩同仁仍不忘初心，堅持學術乃天下公器之理念，堅信兩岸間的學術切磋、文化互動必將日益發揚光大。本輯論著編纂於疫情流行、交往乖阻之際，各書作者均能與編輯一如既往地精誠合作，敬業奉獻，確保書稿的編校品質和及時出版，實甚難能可貴。我由衷贊賞本校同仁和萬卷樓圖書公司的貞純合作精神，熱誠祈盼兩岸學術交流越來越順暢活躍，共同譜寫中華文化復興繁榮的新篇章！

<div align="right">

汪文頂

西元二〇二二年十一月於福州

</div>

目次

緒論

第一節　中國傳統音樂民間「術語」的界定

一　術語及音樂術語

　　術語（terminology）是指某一特定專業領域對一些特定事物的統一稱謂，是各門學科中所使用的具有嚴格規定意義的專門用語。各學科中的專門用語，可以是詞也可以是詞組，用來標記生產技術、科學、藝術、生活等各個專門領域中的事物、現象、特性、關係和過程。而音樂術語則是音樂文化發展的產物，是長期以來人們在音樂實踐活動中，利用各種手段創製出的標記音樂事物的語言符號。隨著人類文化互動與交流需求，音樂術語連同它們標記的音樂事物開始在多地域傳播開來，不斷地拓展音樂術語體系。久而久之，音樂術語在人們的社會生活、表演實踐中逐漸占據重要位置。

二　西方音樂術語及中國音樂術語

　　西方音樂理論體系建立和發展過程中形成了表述西方音樂的專門術語，即西方音樂術語。其中包含音樂創作類術語、旋律和聲術語、節奏節拍術語、對位配器術語、電子音樂術語、音樂表情術語、速度力度術語、音樂教學術語以及演唱演奏術語等。這些音樂術語在西方音樂發展史中逐步形成並被認可和接受，極大程度地推動了西方音樂的傳承和發展，對世界音樂文化的發展也起到了重要的推動作用。

　　二十世紀五四運動開啟的「新文化運動」和「西學東漸」標誌了中國反帝國主義、反封建主義的新民主主義時期的開始，中國音樂也自此開啟了近現代西方化發展的新紀元，不斷地受到西方音樂實踐及其音樂理論的影響。與此同時，與西方音樂理論、樂器演奏、歌曲演唱等相關聯的音樂術語也被留學生、傳教士、來華的音樂專家們帶入了中國。

　　一個多世紀以來，這些帶有西方文化背景的音樂術語在中國被廣泛採用，既推動了中國音樂的快速發展，同時也深刻影響了中國音樂文化的本土化傳承。許多音樂術語被植入到中國傳統音樂文化中，成為闡釋中國母語文化「最權威」的符號體系，並統稱為「中國音樂術語」。然而，它們作為西方理論體系的移植產物並不能完全適用中國所有的音樂樣式，如中國特有的戲曲音樂、民族器樂、說唱音樂等。因此，在名稱界定上，狹義上來看，現在使用「中國音樂術語」主要指的是西方音樂術語中國化發展後的產物。而廣義而言，「中國音樂術語」還應包括中國傳統音樂自身的母語體系，本文將其界定為「中國傳統音樂民間術語」。

三　中國傳統音樂民間術語

　　中國傳統音樂在幾千年的發展過程中，形成了一大批隱性的術語符號。無論是民間音樂還是文人音樂，無論是宗教音樂還是宮廷音樂，都相應擁有一套其內部常用的術語體系。這些術語既涉及傳統樂學理論，也有涉及表演理論與實踐，涵蓋了民歌、戲曲、說唱、器樂等多個領域，是民間藝人在一定文化背景下對音樂實踐與理論的理解和總結。

　　本課題中的「中國傳統音樂民間術語」主要涉及「民間音樂、戲曲音樂、說唱音樂、器樂音樂、民間音樂、綜合性樂種」體裁，所涉

及的術語樣式，主要是在民間口頭流傳、具有原生態性質和區域性特徵並與西方音樂術語相區別的音樂語言表述，即雖然尚未能給予嚴格定義但已被行內使用並「約定俗成」的習慣用語。具體而言，主要包括行話、口訣、諺語、歇後語和俚語等生動的語言描述。

　　行話，是指某社會行業、群體、集團，由於工作、活動等共同目的，在相互之間交往交流時所創造的一些不同於其他社會群體的詞彙、用語或符號。可以說，行話是每個行業內部經常使用的，有別於其他行業的話語。如戲曲行當中形成行話「砸夯」，用來指演員不善於掌握演唱方法，用氣過頭，或使蠻力，演唱（多在尾音）出現笨拙的重音，謂之「砸夯」。再如「定弦」，是指定弦樂器（胡琴、阮等）定「調門」的高低，一般都以笛子作為定弦的標準。又如「走邊」的來源一說源於晉劇《白虎鞭》〈走邊〉中的舞蹈身段，指凡走邊的人物因怕人看見而多在牆邊、道邊潛身夜行，故而稱「走邊」。一般來說，《惡虎村》的黃天霸走邊最難，《夜奔》的林沖走邊最累，《蜈蚣嶺》的武松走邊最吃功夫。而「趟馬」是由於京劇中多以馬鞭來代替馬，或作為騎馬的象徵，因此凡手持馬鞭揮舞著上場，並運用圓場、翻身、臥魚、砍身、摔叉、掏翎、亮相等技巧連續做出打馬、勒馬或策馬疾馳的舞蹈動作的組合，都謂之「趟馬」。

　　口訣，原指道家傳授道術時的秘語，後多用來指根據事物的內容要點編成的便於記誦的語句。在傳統音樂藝術學習和表現過程中，有經驗的樂師或者藝術家會根據學藝內容、方技等編成大量便於記誦的語句。例如：關於戲曲演員氣息控制的口訣就有「忙中取氣，快而不亂，停聲待迫，慢而不斷」，指演員要學會氣息控制，做到用多少就有多少，氣息不能多也不能少。有些口訣甚至只有三兩字便能鮮明地突出民間音樂的形態特點，如「魚咬尾」、「做椿」、「切」等。

　　諺語，是指那些廣泛流傳於民間的言簡意賅的短語，多數反映了勞動人民的生活實踐經驗，而且一般都是經過口頭流傳下來的。它多

是口語形式的通俗易懂的短句或韻語，由民間藝人集體創造，是人們智慧和經驗的規律性總結，具有廣為流傳、言簡意賅等特點。在中國民間音樂當中存在許多具有實用價值和藝術價值的諺語。例如江南絲竹中的「二胡一條線，笛子打打點，洞簫進又出，琵琶篩篩邊，三弦當壓板，揚琴一溜煙」就概括了這些民族樂器在江南絲竹演奏中的「角色」，對當今民族樂隊編配和樂器音色組合都具有較強的實用價值。

　　歇後語，是勞動人民自古以來在生活實踐中創造的一種特殊語言形式。它們多是一些短小、風趣、形象的語句，由前後兩部分組成：前一部分起「引子」作用，像謎面，後一部分起「後襯」的作用，像謎底，十分自然貼切。在一定的語言環境中，通常說出前半截，「歇」去後半截，人們就可以領會和猜想出它的本意，所以被稱為歇後語。中華文明源遠流長，五千年歷史滄桑的沉澱、淬煉，凝聚成絕妙的漢語言藝術，其中歇後語以其獨特的表現力，給人以深思和啟迪，千古流傳。傳統音樂文化中的歇後語比較多見，例如戲曲藝術中的歇後語「勤學通百藝，苦練出真功」、「藝術是件寶，不學得不了」、「嘴上沒有功，吐字聽不清」、「臺上一張口，便知有沒有」等，都說明了勤學苦練在戲曲學習中的重要性。

　　俚語，是指民間非正式、較口語化的語句，是百姓在日常生活中總結出來的通俗易懂、具有地方色彩的順口詞語。俚語是一種非正式的語言，通常用在非正式的場合，地域性強，較生活化。例如民間曲藝中通常採用一些鄉村俚語來突出曲藝文化的地域特徵，增添生活氣息。順口溜是指民間流行的一種口頭韻文，句子長短不齊，純用口語，念起來很順口。順口溜之所以順口就是在於其押韻或上口的特點。如「生戲要熟唱，熟戲要生唱」、「人做戲、戲教人」等，雖簡單卻十分有哲理性。

　　此外，中國傳統音樂民間術語作為中國音樂術語的一個組成部分，它主要是指向於民間。任何言說，都有其具體的「時空」之限

制。原本有著嚴格界定的術語，隨著人們使用、傳承，原定義或是漸漸模糊，或者被使用者有意無意地賦予了一些新的含義，或者完全脫離其原義。因此，本課題的傳統音樂民間術語研究是置於中國傳統音樂歷史發展背景下進行闡釋的。

第二節　中國傳統音樂民間術語研究綜述

　　作為中國傳統音樂文化的重要組成部分，傳統音樂民間術語散見於民間，口傳於師徒，具有較強的隱匿性而少見於文字記載，尚缺乏應有的文獻集輯，更未形成完整的民間音樂術語體系。一些專家、學者早也投身於傳統音樂術語的研究，並取得了豐碩的研究成果。就目前所掌握的材料來看，已有研究主要集中於以下幾個方面：

一　中國傳統音樂民間術語研究概況

　　由於中國民間音樂教授多以口耳相傳為主，相關文獻還是相對較少，有關中國傳統音樂民間術語的文獻主要散見於傳統音樂專著中的某個章節，以及一些學術文章中。目前，對這一領域的研究文獻進行檢索，共收集到期刊論文三十餘篇、學位論文一篇，涉及到傳統音樂術語闡釋的學術論著十五部。根據目前所掌握的文獻資料來看，文獻的研究範圍主要是對個別民間音樂術語的詳細闡釋、對個別樂種（劇種）相關術語的分析、研究以及對有關音樂發展手法的術語解釋等。

（一）個別民間音樂術語的闡釋

　　這類文獻主要是針對某個傳統民間音樂術語的分析或比較分析，闡釋該術語的文化內涵等。如歐蘭香〈關於纏聲等一組音樂術語的辨

析〉[1]是通過對纏聲、虛聲、泛聲、散聲以及和聲、繁聲等古代音樂史中一些相通相近的術語進行辨析，認為它們在意義與用法上存在微妙差別，泛聲、虛聲、散聲三個術語內涵基本相通，均指在基本曲調基礎上添加的裝飾性曲調成分；而纏聲則是特指器樂演奏時所加的重疊性裝飾性曲調；和聲則是特指古代歌曲中的伴唱部分。

方吟撰寫的〈論「耍板」——兼談川劇聲腔與語言的關係〉[2]則是對川劇編曲創腔中的一種通俗的說法——「耍板」中的「耍」和「板」的含義分別進行釋義，分析這個概念所包含的審美感受和經驗，並從語言的角度論述該術語對聲腔有超越語言的開拓，唱出更多的「弦外之音」、「韻外之致」。

包・達爾罕撰寫的〈蒙古音樂術語 urtu in daguu「烏爾汀哆」辨釋〉[3]基於蒙古族所處的自然環境、民俗、語言、口頭文學、哲學思想等方面的研究成果，結合運用邏輯和推理的方法，從概念的形成、術語的譯音、歌曲分類傳統三個大的方面對蒙古族歌曲術語 ur-tu（或 ordu）in daguu 作了詳細的分析，得出其正確讀音是〔rtin to〕，意為「宮廷之歌」而非「長調」的結論。

（二）對部分民間音樂體裁的術語體系化闡釋

對傳統音樂民間術語進行簡單的分類，或者選取部分加以闡釋。此類文獻更多的是對戲曲中的諺訣進行分類列舉或淺釋。如：戴旦輯注的《戲曲訣諺通俗注釋》[4]、夏天編釋的《戲曲訣諺淺釋》[5]、王慈

1　歐蘭香：〈關於纏聲等一組音樂術語的辨析〉，《中國音樂學》2007年第4期。

2　方吟：〈論「耍板」——兼談川劇聲腔與語言的關係〉，《四川戲劇》1990年第1期。

3　包・達爾罕：〈蒙古音樂術語urtu in daguu「烏爾汀哆」辨釋〉，《中央音樂學院學報》1998年第3期。

4　戴旦：《戲曲訣諺通俗注釋》，昆明市：雲南人民出版社，1985年。

5　夏天編釋：《戲曲訣諺淺釋》，南昌市：中國戲劇家協會江西分會內部資料，1983年。

編撰的〈中國戲曲訣諺選〉[6]、蘇移〈戲曲音樂諺語注釋〉[7]以及張楨偉的〈戲曲諺訣〉[8]是對戲曲訣諺的收集及簡單的介紹。張桂梅撰寫的〈淺析戲曲諺語的內涵及教育意義〉[9]是對部分戲曲諺語的文化內涵和極高的藝術價值進行分析，指出了戲曲諺語在藝術教育中，尤其是對正處於成長時期的青年演員和青少年學生來說，具有不可替代的教育意義。韓德英編著的《民間戲曲》[10]也列舉了民間戲曲中涉及的戲諺，並做了分析。此外，程茹辛輯的〈民間樂諺二則〉[11]，宋覺之《〈音樂說字〉選例》[12]，陳祖明〈操琴口訣〉[13]，肖鑒錚的〈閃光的民間樂諺〉[14]，姬海冰的〈河南「戲諺」中的戲曲文化〉[15]，郭克儉的〈豫劇演唱諺訣的人文闡釋〉[16]、〈豫劇演唱諺訣論〉[17]和〈從演唱諺訣論管窺豫劇聲樂理論系統〉[18]等。此外，還有呂維洪的〈雲南戲曲諺語的文化意蘊〉[19]、丁寧的〈戲曲唱法諺訣在聲樂教學語言中的運用〉[20]以及楊杰的《曲藝表演類諺語的美學意蘊》[21]等，主要是對

6　王慈：〈中國戲曲訣諺選〉，《中國戲劇》1981年第1期。

7　蘇移：〈戲曲音樂諺語注釋〉，《人民音樂》1961年第11期。

8　張楨偉：〈戲曲諺訣〉，《人民戲劇》1979年第4期。

9　張桂梅：〈淺析戲曲諺語的內涵及教育意義〉，《藝術教育》2014年第6期。

10　韓德英：《民間戲曲》，鄭州市：海燕出版社，1997年。

11　程茹辛：〈民間樂諺二則〉，《音樂愛好者》1981年第5期。

12　宋覺之：《〈音樂說字〉選例》，《樂器》1990年連載。

13　陳祖明：〈操琴口訣〉，《四川戲劇》1989年第1期。

14　肖鑒錚：〈閃光的民間樂諺〉，《北方音樂》1996年第3期。

15　姬海冰：〈河南「戲諺」中的戲曲文化〉，《藝術教育》2011年第3期。

16　郭克儉：〈豫劇演唱諺訣的人文闡釋〉，《南京藝術學院學報（音樂與表演版）》2005年第4期。

17　郭克儉：〈豫劇演唱諺訣論〉，《中國音樂學》2006年第1期。

18　郭克儉：〈從演唱諺訣論管窺豫劇聲樂理論系統〉，《中國音樂》2010年第2期。

19　呂維洪：〈雲南戲曲諺語的文化意蘊〉，《貴州學院學報》2014年第4期。

20　丁寧：〈戲曲唱法諺訣在聲樂教學語言中的運用〉，《藝術研究》2009年第3期。

21　楊杰：《曲藝表演類諺語的美學意蘊》，中國藝術研究院研究生院碩士學位論文，2012年。

民間戲曲和說唱音樂諺訣進行收集、歸納和整理。

　　其中，郭克儉致力於河南豫劇諺訣的研究，取得了諸多的研究成果。他以音樂文化人類學和社會學為視角，通過對豫劇演唱諺訣的產生與構成、傳播與發展的分析論述，完成對豫劇演唱諺訣的理性認知；運用思辨的方法，總結歸納出諺訣生發與傳承上的實踐本質、內容與功用上的科學價值、形式與審美上的通俗特徵和語言與風格上的地方特色等四方面藝術特徵。他認為：「從內容含量上看，豫劇諺訣所涉範圍相當廣泛，幾乎涵蓋了各個領域，在道德準則、藝術觀念、行業規俗、表演技巧、角色創造、技藝傳授、藝人生活、藝術評價等方面，均有獨到而精準的闡述和樸實而卓然的見解」[22]。可見豫劇諺訣之豐富，而郭克儉將這些諺訣按照功能性質較為系統地分為紀事型、督學型、授藝型和賞評型等四大類，並立足於音樂人類學的角度，對這四類諺訣進行詳細的人文闡釋。

　　郭克儉還結合豫劇豐厚的諺語口訣，從發聲技術理論、演唱基礎理論、教育傳承理論、演唱歷史研究和生理科學理論等五個方面，對豫劇演唱理論系統構架給予粗略的勾勒。他認為：「以諺訣形式總結演唱藝術經驗，構建理論系統，既是包括豫劇在內的中國戲曲藝人的天才創造和智慧結晶，又是世界演唱藝術史領域最可寶貴的理論財富。我們應該倍加珍惜，潛心挖掘、整理、研究，領會其要義。」[23]

　　此外，任驍的著作《藝風遺俗》中收錄了一些關於民間音樂諺語的論文，且這些論文材料大都來自親身調查研究，再加以深入的分析，將理論和實踐密切結合，也具有深刻的意義。

　　在《戲曲諺語談》中，作者雖沒有像郭克儉那樣將諺訣嚴格劃分，但是可以看出作者還是從觀眾賞評、藝人經驗總結、傳技內容、

22　郭克儉：〈豫劇演唱諺訣論〉，《中國音樂學》2006年第1期。
23　郭克儉：〈從演唱諺訣論管窺豫劇聲樂理論系統〉，《中國音樂》2010年第2期。

美學價值等方面介紹戲曲諺語的涵義。《曲藝諺語談》同樣也沒有進行系統分類，主要歸納出曲藝藝術的特點（如鄉土性、流動性、社會性），並總結曲藝的藝術規律。另外兩篇文章〈從藝人諺語看民間說唱的師承傳統〉和〈民間藝人諺語的職業特徵〉也收集整理了大量的諺語，不同的是，作者並未將採集的第一手材料進行分類、羅列和簡析，而是通過這些諺語來分析、探究一些民間藝術人文現象。

（三）傳統音樂發展手法術語的闡釋

關於傳統音樂發展手法術語的研究有：程茹辛的〈民間樂語初探〉[24]及〈民間樂語初探（續）〉[25]是對「魚咬尾」、「連環扣」、「一串珠」、「連枷頭」等民間旋法「三字訣」，以及「獨角蟲」、「單句腔」、「鴛鴦句」、「相思影」等民間曲式結構「三字訣」的總結與分析。劉永福的〈「借字」辯證〉[26]是對民間音樂術語「借字」提升到旋宮轉調技法層面的釋義，指出其不只是一個普通的民間音樂術語，其本質特徵就在於：原調與新調之間為「同一曲調」的「移宮變奏」。

其中，程茹辛主要研究的是民間旋法技巧和民間歌曲曲式結構這兩個方面，此系統的樂語大都為「一字訣」、「二字訣」或「三字訣」。在民間音樂旋法技巧中，程茹辛詳細介紹了每個樂語的特點與技巧，並附譜例加以說明，這其中既有體現旋律整體的發展技法的樂語如：「魚咬尾」、「雙蝴蝶」、「一串珠」等，也有體現作品局部的旋律特徵的樂語如「跳龍門」、「拉魂腔」、「搶」、「隱」，等等。

在民間音樂曲式結構的樂語介紹中，程茹辛同樣也較為詳盡地對樂語進行闡釋，歸納特點並列舉譜例說明，使讀者清晰明瞭。可見作者對於民間音樂形態的術語有著較為科學的收集、梳理和闡釋方法。

24 程茹辛：〈民間樂語初探〉，《中央音樂學院學報》1982年第12期。
25 程茹辛：〈民間樂語初探（續）〉，《中央音樂學院學報》1983年第4期。
26 劉永福：〈「借字」辯證〉，《天籟（天津音樂學院學報）》2009年第3期。

無論是旋法技巧方面還是結構分析方面，民間樂語都體現出了凝練感和趣味性。我國民間音樂形態千姿百態，並不是照搬西方的音樂概念可以準確概括的。如「獨角蟲」，整首曲子只有一個樂句，這種形式在山歌號子中很常見，可在西方音樂中卻很少見，我們並不能將其理解為較為特殊的一段曲式。我國勞動人民僅用三個字就形象準確地概括了其特點，具有趣味性又便於傳播。

　　此外，戴旦、夏天兩位先生所收集到的民間諺語均是關於民間戲曲領域的，且都主要按照戲曲表演的「四功五法」來分類，即：唱功、念功、做功、打功和手法、眼法、身法、步法等，此外還錄入了其他方面的一些訣諺。

　　戴旦的《戲曲訣諺通俗注釋》中收錄了一百多條訣諺，主要可分為舞臺藝術和品德、藝術修養兩大類。作者在開卷語中指出：「注釋有四點要求：（一）力圖以新美學觀點對待所有訣、諺，符合原則的，充分予以肯定，不符合原則的，指出其存在問題；（二）統一訣、諺有幾種解釋的，盡個人所知，全部照錄，同時也提出個人的認識和看法；（三）內容相同而說法不同以及易於理解的，不另注釋；（四）屆時力求深入淺出，易記易懂，既講道理，更著重於前人的事實。」[27]

　　夏天的《戲曲訣諺淺釋》裡選輯了一千多條訣諺，且分類更為細緻，在四功五法的基礎上再進一步的劃分，且具有較高的邏輯性和美學價值。如在第三章有關「做」之訣諺中，第一節「藝術與生活」的關係就進一步分為真與假、虛與實、多與少、主與次和美與醜。雖然夏天在闡釋方面並沒有戴旦的全面與深入，只是在字面上稍作淺釋，但收集的數量和範圍卻較其豐富。

27 戴旦：《戲曲訣諺通俗注釋》（昆明市：雲南人民出版社，1985年），頁1。

（四）其他術語研究

　　有些文獻對藝術家（或者本人）掌握的民間術語綴錄或者匯集出版。劉厚生編輯出版了自己的戲曲文集《劉厚生戲曲長短文》[28]；鈕驃在〈蕭長華先生談戲曲訣諺綴錄〉[29]一文中記錄了蕭長華先生談到的戲曲訣諺，並逐一進行了闡釋。

　　徐艷撰寫的〈僰人音樂與仡佬族音樂民間術語系統初探〉[30]是對僰人和仡佬族兩個同為西南少數民族的民間音樂術語進行比較研究，發現僰人和仡佬族的音樂文化雖有一定的共性，但是大部分音樂傳統區別明顯，指出二者的構成要素雖然相同，但比例不同，使用群體相似而實質不同，文化屬性相類但意義不同，因此，無法完全支撐學界關於二者文化同源的既有結論。該文主要是通過民族民間音樂術語系統的異同比較，進而證實其文化屬性上的差異性。

二　中國傳統音樂民間術語研究評價及構想

（一）對現有研究的主要評價

　　二十世紀以來，對於中國傳統民間音樂術語的研究主要集中在民間樂語的收集與整理上，在戲曲諺訣的分析與闡釋等方面也取得了一定的成果，為術語的系統研究提供了研究範例和研究方法，奠定了民間音樂術語系統研究的學術基礎。但是從整體上看，以往研究較為零散，涉及的音樂術語數量有限，缺少體系化研究專題。

28　劉厚生：《劉厚生戲曲長短文》，北京市：中國戲劇出版社，2011年。

29　鈕驃：〈蕭長華先生談戲曲訣諺綴錄〉，《戲劇報》1961年第5期。

30　徐艷：〈僰人音樂與仡佬族音樂民間術語系統初探〉，《貴州民族研究》2015年第1期。

1　研究廣度有待拓寬

在目前所掌握的文獻資料來看，較多的文獻是關於民間戲曲音樂術語。這其中有如郭克儉主要針對於某一戲曲劇種（豫劇）的演唱諺訣進行較為系統的梳理，並對這些諺訣的人文含義進行了闡釋；也有如戴旦、夏天這類重點在搜集、羅列專業音樂術語並稍作淺釋。他們的研究重點雖不同，但為民間戲曲術語的傳承留下了珍貴的文獻資料。而其他領域的民間音樂術語的文字資料就非常少，如關於說唱音樂的民間術語，只有任騁在〈從藝人諺語看民間說唱的師承傳統〉中列舉了他搜集到的相關術語。關於民間器樂的音樂術語方面，只有程茹辛的〈民間樂諺二則〉和陳祖明的〈操琴口訣〉較有代表性。關於民間歌曲的音樂術語方面，則僅有程茹辛的〈民間樂語初探〉介紹了民間歌曲旋法的術語。由此可見，民間音樂術語的研究現狀中，大部分的研究都集中於民間戲曲音樂術語方面，涉及其他各個民間音樂領域的音樂術語較為少見或者尚未引起專家和學者的重視，整體涉及內容不足。

2　缺乏整體性的研究成果

西方音樂理論在長期的研究和發展過程中，已經形成了較為完整的音樂理論體系。相對而言，我國的民間音樂術語作為一種本土音樂的特殊語言符號，因各種複雜的因素，留存下來的文字記載材料非常少。在民間，許多梨園諺訣是不傳之秘，有「寧給一畝田，不指一條路」的說法，這些凝聚了藝人智慧的實踐經驗和總結，往往存在於藝人身上和心中，秘而不宣，自生自滅，成為文化發展和傳承的遺憾。而散落在民間的音樂術語，可以涵蓋民間音樂所包含的民間歌曲術語、民間戲曲音樂術語、民間說唱音樂術語、民間舞蹈音樂術語、民間器樂音樂術語以及民間音樂所共有的音樂術語等六大部分中的術語。

3 文化闡釋有待加深

　　每個音樂術語的產生，都會受到諸多方面因素的影響，如藝人的思想和認識程度、政治背景、社會環境，等等。因而，當我們收集和掌握到了一些民間音樂術語就可以從中了解並探究出術語背後的文化現象，例如任騁在〈從藝人諺語看民間說唱的師承傳統〉和〈民間藝人諺語的職業特徵〉中便是通過民間術語作為媒介來研究當時某方面的文化背景或文化淵源的。這都可以說明每個民間音樂術語都蘊含一定的音樂事實和文化意義。

　　從目前所掌握的資料來看，涉及民間音樂術語研究的大部分文獻資料多為搜集、分類、羅列和淺析。如王慈的〈中國戲曲訣諺選〉、陳祖明的〈操琴口訣〉、張嘉星的〈涉及戲曲的閩南諺語〉等。此類的文獻以羅列為主，部分民間術語稍作淺釋。而如程茹辛的〈民間樂語初探〉、戴旦的《戲曲訣諺通俗注釋》、夏天的《戲曲訣諺淺釋》等，是將民間音樂術語按照某種規律進行分類羅列，並加以內容上的闡釋。儘管《戲曲訣諺通俗注釋》中作者根據研究需要還介紹了許多與戲曲相關的基礎理論知識，但缺少對民間音樂術語本身的文化意義分析。

　　郭克儉在其幾篇研究豫劇諺訣時不僅按其功能對其進行分類，且從人類文化學的角度進行闡釋，使我們較為清晰地了解到民間音樂術語本身的含義及其所蘊含的文化意義。

（二）本課題研究的初步構想

1 廣泛搜集、檢索傳統音樂音樂術語

　　民間音樂術語的傳承方式與其他民間文學不同，多為口耳相授。這與文字記載的傳承方式相比，保存和搜集的難度都要大得多。所以目前能搜集查閱到的文獻資料還只是「冰山一角」，還有大量散存在

民間藝人手中或者文化館站的文本資料，需要進一步去搜集、整理。
我國民間音樂術語分布存在著多、廣、散等特點，加上其傳承方式的
特殊性，使得散落在民間的音樂術語多如繁星，田野調查就顯得尤為
重要。從田野調查中除了可以掌握最原始的「第一手資料」外，還可
以針對某些已經發掘出來的民間音樂術語的背景和價值進行還原考察
與分析。同時，通過田野調查還可以深入民間了解與其相關的民俗文
化，更直接有效地考察到民間音樂術語的現狀與民間文化生態。這對
於整個民間音樂術語研究的科學性、規範性、完整性而言，都具有十
分重要的意義。

2　對搜集傳統音樂術語進行甄別和篩選

所有的民間音樂術語都有其理論上和實踐中的特定意義或者其他
特徵，因而，不論是從田野考察中搜集到的民間音樂術語，還是從其
他文獻中獲得的現有術語，我們都應該對其進行仔細的甄別和分析。
尤其是對現存的那些包含封建陳舊思想的、不科學的音樂術語或者低
俗的術語進行認真的分析和篩選，做去腐出新的改化，有的甚至需要
直接刪除不用。

3　闡釋傳統音樂術語的文化內涵、動因

傳統音樂術語是我國文化傳統的重要組成部分，並受傳統文化滲
透、影響。本課題在搜集、整理、篩選傳統音樂術語基礎上，需進一
步闡釋傳統音樂術語中蘊含的文化內涵，並對其產生、生成的內在動
因進行挖掘。只有深入了解我國傳統音樂術語獨特的文化內涵、了解
其產生的真正動因，才能讓中國人民乃至世界各民族人民了解中國傳
統音樂文化，並將其與西方音樂術語相互區別，從而建構我國自有的
母語音樂文化體系。因此，中國傳統音樂術語研究，不僅要介紹、闡
釋術語，還應涉及音樂常識、思維、審美、文化內涵等立場。

4　制定中國傳統音樂民間術語建構策略

中國優秀傳統文化裡，中國人怎麼看待世界、怎麼看待人生，中國人的價值觀、世界觀、藝術觀等，都有非常豐富的資源，散見於民間活態藝術形式中，亟待我們系統整理、深入闡述。

經過廣泛搜集中國傳統音樂民間術語研究文獻，深入田野考察現存的民間音樂術語及其文化生態，深入分析和研究中國民間音樂術語，目的在於豐富和完善中國人的傳統音樂理論話語體系。以現有文獻和田野第一手資料為基礎，以理論與實踐相結合為指導思路，對民間音樂術語進行分類整理、歸納綜合並作系統研究。從民間音樂術語的產生背景、文學特色、實踐意義、文化價值、傳承發展等角度提出構建起中國傳統民間音樂術語體系的相關策略。

第一章
中國傳統音樂民間術語之「唱」、「念」

第一節　「唱」、「念」術語概述

　　從遠古時期的「斷竹、續竹、飛土、逐肉」的簡單歌唱發展至當今豐富多樣的民族聲樂藝術形式，中國的聲樂藝術經歷了一個漫長而又曲折的發展歷程。元朝時期燕南芝庵所著的《唱論》，堪稱中國古代演唱理論的開篇之作，也是一部留存至今最為完善的古典戲曲聲樂論著。而後《曲律》（又稱《南詞引證》）《方諸館曲律》《度曲須知》《樂府傳聲》等古代聲樂理論著作相繼問世。從大部分的傳統聲樂理論著作中，我們可以看出，古人認為人體發出的聲音是最動聽的，唱腔是最為重要的。所以便出現了「四功五法，唱念為主」的說法。再如「絲不如竹，竹不如肉」體現了唱之重要及中國人重音色的審美觀，追求的是一種天人合一的親和關係。

　　老藝人們常說「內練一口氣」，說明在唱腔練習中氣息的訓練是基礎，民間術語中有許多有關用氣方法的總結，比如「唱腔會使小腹肌，上下中音才接起。高音上撥氣下沉，低音下順氣上托」等。民間音樂的唱詞往往具有很強的敘事功能，所以對吐字是否清楚要求較高，民間也常見與咬字、吐字相關的民間術語，如「唱好聲韻辨四聲，陰陽上去要分明」、「吐字不清，如鈍刀殺人」之說。在歌唱藝術中，聲與情二者相輔相成，缺一不可，只有二者達到了完美的結合，才能「寓情於聲，以聲傳情，以唱帶做，傳情出神」。流傳於民間並

逐漸形成唱腔理論傳統的音樂術語還有很多，比如，夏荷生為適應蘇
州彈詞而開創的「夏調」，其特點是將俞調和馬調的唱腔相融合，俞
調起腔，馬調落尾，人稱「俞頭馬尾」。還有「四方歌者皆宗吳門」、
「無腔不學譚」、「時衣古畫當令的笑」、「務頭」等說法，筆者也將在
文中一一闡述。

　　念白，是我國戲曲中的一種藝術表現手法，其主要作用是表達人
物的內心獨白。《中國音樂詞典》對於念白的描述是：「戲曲人物的內
心獨白和對話除用唱腔表現外，也用說白表現，這就是念白。……念
白屬於戲曲音樂的一部分，是戲劇化、音樂化的語言，而有別於生活
中的語言。具有某些音樂特點，符合音樂的某些規律。」[1]在表演
中，念與唱相互銜接、對比，形成整個戲曲在音樂結構上的變化和統
一。念白在戲曲中具有較強的敘事功能，「欲觀者悉其顛末，洞其幽
微，單靠賓白一著。」[2]

　　在戲曲表演中，劇中人物的自我介紹、交代劇情和氣氛渲染等方
面都需要念白，是戲曲中最能體現人物思想的一種手法。「千斤念白
四兩唱」就道出了念白的重要性，演員要想演繹好念白，還須使千斤
的勁兒，而且「臺上一語，臺下千里」，臺上的一言一語都可能會產
生大的影響，許多民間流傳的諺語就出自念白。如曹操的「寧肯我負
天下人，不讓天下人負我」，便源於〈捉放曹〉；而諸葛亮的「鞠躬盡
瘁，死而後已」也出自〈七星燈〉，其影響之深遠也可見念白之「千
斤」。本章主要整理流傳性較廣、實踐性較強的中國傳統音樂民間術
語中的念白術語，其中有作為警示性術語、技巧指導的術語等，按其
主要內容分為念白與唱腔、口形與韻型、節奏與旋律三個方面。

1　中國藝術研究院音樂研究所、《中國音樂詞典》編輯部：《中國音樂詞典》（北京
　　市：人民音樂出版社，1985年6月），頁284。
2　《中國古典戲曲論著集成》（北京市：中國戲劇出版社，1959年），頁55。

第二節　唱之重要

一　絲不如竹，竹不如肉

　　中國民族音樂的諸多要素中，音色是體現物質形態內部質量的基本特徵，因而被公認為是民族音樂形式要素當中最重要的部分。[3]在中國傳統的民族音樂當中，對於音色的審美觀念更加趨向於親近自然、天人合一的審美觀。據文獻記載，最早闡釋人體發出的聲音比器樂發出的聲音要來得美妙的人是晉代的桓溫。「桓溫問：『聽伎，絲不如竹，竹不如肉，和也？』孟嘉答：『漸近自然。』」所謂的「絲」是指弦樂，「竹」是指吹管樂。在晉朝，當時社會還未出現拉弦類樂器，因此，所有的絃樂器都是彈奏或是打擊奏出的，因而所奏出來的音都是不連續的。利用竹子製成的吹管樂器較絃樂器好的地方在於，其吹奏出來的音可以是連貫性的，在古人看來，這就是「絲不如竹」的原因。但對於人聲而言，不僅可以有連貫的發聲，還能配上帶有感情色彩和情感內容的歌詞進行演繹，所以說「竹不如肉」。對於桓溫的觀點，孟嘉從中國哲學中崇尚自然（「漸近自然」）的角度來加以解釋，說明人的嗓音與樂器相比，人工痕跡越少，就越接近自然。

　　千百年來，由於受到不同哲學觀的影響，中國古代很早便形成諸多音樂美學觀。如早在先秦兩漢時期的《禮記》〈郊特牲〉中就有「歌者在上，匏竹在下，貴人聲也」的記載[4]。這段史料指出了在演唱過程中，人聲是主體，伴奏樂器的聲音位於次要位置。唐代段安節在《樂府雜錄》中也說：「歌者，樂之聲也，故絲不如竹，竹不如肉，迥居諸樂之上。」這也沿襲了「貴人聲」的觀點。之後，在燕南

3　何靜，施旗：〈絲不如竹，竹不如肉——談中國人音色審美觀〉，《藝術研究》2007年
　　第1期。

4　《禮記正義》，見阮元校刻《十三經注疏》（北京市：中華書局，1980年），頁1446。

芝庵所著的《唱論》中也提到:「繼雅樂之後,絲不如竹,竹不如肉,以其近之也,取來歌裡唱,勝向笛中吹。」這些音樂審美觀貫穿於歷朝歷代傳統音樂發展過程中,對今日傳統音樂的音色審美都產生了深遠的影響。

(一)傳統的禮樂文化背景

在諸多歷史文獻中,都有記載「貴人聲」、「登(升)歌下管」的情形。「登歌」或「升歌」是指「歌者在上,處於一個主導地位」,即「歌者在堂上演唱」;「下管」指的是「匏竹在下」,即吹管樂器在堂下進行伴奏。如:《周禮》〈春官·小師〉中曾云:「大祭祀,登歌擊拊,下管擊應鼓,徹歌。」[5]《禮記》〈名堂位〉:「升歌〈清廟〉,下館〈象〉。」[6]《儀禮》〈燕禮〉:「升歌〈鹿鳴〉,下管〈新官〉,笙入三成,遂合鄉樂。」[7]從上述記載我們可以發現,歌者一直處於一個首要的、主導的地位,而伴奏樂器相對處於一個次要的、應和的地位。因此,在各類重大的禮儀典禮上,都把歌者置於臺上,把樂器的演奏者設於臺下,用不同位置的安排來體現古代對「人聲」的推崇。由此可見「登歌下管」在當時已經成為一種禮樂儀式的規範。

這一觀念的產生與「歌以詠德」的禮樂文化背景相關。據《呂氏春秋》〈古樂篇〉記載:「舜立仰延乃拌瞽叟之所為瑟,⋯⋯。帝舜乃令質修《九招》、《六列》、《六英》,以明帝德」[8],之後這種觀念思想貫穿於歷朝歷代的帝王用樂習慣當中,皆通過歌聲詠誦自己的功德。由於當時傳播信息的媒介與途徑有很大的限制,因此,歌詠的行為能夠把他們的功德傳播得更為久遠,也更能深入人心,實現國家長治久

5　《周禮注疏》,見阮元校刻《十三經注疏》(北京市:中華書局,1980年),頁797。
6　《周禮注疏》,見阮元校刻《十三經注疏》(北京市:中華書局,1980年),頁1589。
7　《周禮注疏》,見阮元校刻《十三經注疏》(北京市:中華書局,1980年),頁1025。
8　陳奇猷校釋:《呂氏春秋新校釋》(上海市:上海出版社,2002年),頁289。

安的目的。同時，把器樂演奏設於堂下，為了給演唱者一個足夠的表演空間以充分展示人聲的美，而不讓樂器的伴奏聲擾亂人聲，也為了讓臺下的聽者，能夠聽清演唱的「功德」內容，從而對自己心悅誠服，更好地達到禮樂治國的目的。

（二）「貴人聲」的審美觀

古人所云「絲不如竹，竹不如肉」，「肉」即人聲，作為人自身最天然的樂器，離內心的情感最近，因此用真實嗓音發出來的聲音最具有真情實感，最能打動人心。而「絲與竹」樂器相對於「肉」來說，是遠離人身本體的，因此在表達情感上，無法像人聲那樣真切、直接。從人本的思想出發，「絲」與「竹」同為人造樂器，為什麼是「絲不如竹」呢？這與樂器的演奏方式有關。「絲」類樂器主要是用手來彈撥，而「竹」類樂器，即管樂器則是用人體的生命之「氣」來吹奏。相對於「絲」來說，「竹」更加接近生命本體，更接近自然，因此「絲不如竹」。[9]作為貫穿了中國幾千年的美學思想，也體現了中國文化本質上是以感性、以生命為本體，只有「近人聲」、「近自然」的真實嗓音才能表達出真實的感受，才能一下子進入一種生命狀態，才能使音樂具有一種刻骨銘心的效果。[10]

「絲不如竹，竹不如肉」、「貴人聲」、「登歌下管」等中國傳統音樂美學思想貫穿至今。中國古代各個時期的音樂幾乎都是以聲樂為主而發展的，即使有少量的純器樂的形式出現，往往也是由聲樂的形式發展而來。相對於聲樂的發展，中國傳統樂器形式的發展較為緩慢，而且獨立性較差。中國傳統聲樂與器樂發展的不平衡，加上中國傳統「貴人聲」的審美思想也推動著聲樂藝術的發展。在當代的戲曲音樂

9　何靜，施旗：〈絲不如竹，竹不如肉——談中國人音色審美觀〉，《藝術研究》2007年第1期。

10　劉承華：《中國音樂的神韻》（福州市：福建人民出版社，1998年），頁51。

創作中，仍舊以聲樂唱腔為主，器樂伴奏主要起托腔保調、烘托氣氛的作用。曾經有人評價近代音樂史就是一部聲樂的發展史，這樣的觀點雖過於片面，但也從另一個角度說明了聲樂在中國音樂史的發展中處於十分重要的地位。

二　框格在曲，色澤在唱

明代曲學家王驥德在其著作《方諸館曲律》《論腔調》〈第十一〉中道：「樂之筐（框）格在曲，色澤在唱」。「框格」指的是歌曲的格式，或唱曲的樣式，也即由構成音樂的基本要素，如音高、時值、力度等構成的特定旋律程式。「色澤」則是指歌者在演唱過程中為了表情達意，對骨幹音進行潤色，即我們所說的「潤腔」。而「框格在曲，色澤在唱」實際上也體現了一度創作與二度創作之間的關係。

（一）關於潤腔

作為音樂研究的術語，「潤腔」一詞，是于會泳提出的，並對其進行全面闡釋。他將「潤腔」進一步概括為旋律性、節奏性、力度性和音色四個方面。[11]而對於「潤腔」定義，大部分學者認為，「潤腔」是民族音樂（包括傳統音樂）表演藝術家們，在他們演唱或是演奏具有中國民族風格、特色的樂曲（包括唱腔）時，對它進行各種可能的潤色和裝飾，使之成為具有立體感強、色彩豐滿、風格獨特、韻味濃郁的完美藝術作品。潤腔作為一種死音活唱的重要基本手段，它更多體現的是一個由內而外的、從形到神的藝術發展過程，表現出了中國民族特有的音樂風格，更是中國傳統文化的審美、精神的體現。戲曲、曲藝、民歌乃至民族唱法等都是以中國民間藝術為根基而發展起

11 董維松：〈論潤腔〉，《中國音樂》2004年第4期。

來的，而韻味是體現本民族音樂風格的主要方式之一。許多專業院校的學生聲音很好，但是每一個字腔唱出來後，缺少本民族傳統的歌唱趣味與韻味，主要原因就是潤腔不好。「潤腔」的形成與本民族音樂自身的傳統以及從古至今的音樂審美觀念緊密聯繫在一起。

　　中國傳統音樂以獨特的線性思維為主，在單音內涵及橫向旋律運動這兩個方面追求著多樣性的變化。沈洽在〈音腔論〉中把「單個樂音結構的不同」看作是比較中西音樂形態學差異的根本。他認為中國民族音樂中的主流樂音本質上就是一種帶腔的「音」，故將其稱為「音腔」。還指出這種音腔是充滿各種音成分變化的一個過程，是「音自身的變化」，而不是「不同音的組合」。這就揭示了中國民族音樂的單音內涵是複雜多樣，充滿著無窮變化的。它並不是靜態、固化的樂音，而是在這種獨特的單音動態運動當中，包含了音色、音高、音腔、音長等各種形態的變化。中國民歌音樂中對單音的潤飾實際上也包含著歌曲旋律運動的豐富變化，在音樂表演的過程中，藝術家們經過了長期的實踐與積累，從觀念到技術的一個轉化，最終，使潤腔成為中國民族聲樂當中一個極其重要的內涵，並形成了一套較為完整的技術體系。[12]

　　在中國傳統藝術發展的觀念中，表演是舞臺藝術真正的靈魂。在記譜法上，尤其是在音的時值標記方面，不像西方那樣依賴樂譜，在表演中國民族音樂過程中所呈現出的即興性也較強。[13]正是因為這樣，才給予了中國傳統歌唱藝術極大的自由和發展空間，也形成了中國人對舞臺表演中追求神韻的觀念。在中國傳統的理論中，不缺乏這樣的論述。如「譜可傳而心法之妙不可傳」，甚至還有人提出「樂書愈備，則樂愈不明。」以至於王驥德最終道出了中國傳統歌唱藝術的

12　汪人元：〈京劇潤腔研究〉，《中國戲曲學院學報》2011年第3期。
13　沈洽：〈音腔論〉，《中央音樂學院學報》1982年第12期。

根本事實：「樂之框格在曲，而色澤在唱」的理論依據，通用至今，依舊是現代民族唱法中的一條重要聲樂藝術理論。戲曲是潤腔技術的集大成者，這是因為戲曲是一門具有高度綜合性的藝術，它需要敘述故事、表演人物、表現豐富舞臺的內容。而戲曲音樂所面對的是千變萬化的情感、芸芸眾生的人物形象，以致千百年來中國戲曲發展並積累了相當豐富的潤腔技巧。京劇作為國劇，其本質上已經成了一種體現民族精神、趣味和智慧的民族藝術，而潤腔也堪稱最集中體現民族聲樂中歌唱的成就和高度以及其基本的原則和美學的追求。何為京劇味兒？評判的根本就在於潤腔。[14]

在戲曲表演藝術中的「四功五法」（「四功」即唱、念、做、打；「五法」指的是手、眼、身、法、步）中，「唱」位居首位。人們歷來把演戲稱之為唱戲，也正因演唱在整個戲曲表演中占據了最重要地位的緣故，戲曲聲樂幾乎就是中國傳統民族聲樂藝術的集大成者。我們常常可以見到同一齣戲，甚至是同一個唱段，由不同的人來演唱，往往會出現不同的演唱效果。有的人唱得令人賞心悅目，餘音繞梁，不絕於耳；而有的人雖一字不差地表演，但其結果卻讓人感到乾巴無趣、難以卒聽。有的經歷過嚴格的音樂訓練、擁有較高音樂素養的人，拿著一份戲曲的曲譜，卻怎麼樣也唱不出一點兒戲味來，這種情況十分常見。究其原因，就必然會觸及到民族聲樂中一個具有核心地位的問題——潤腔。[15]

（二）潤腔的功能

民族唱法的基本特徵可用五個字來概括：「聲、情、字、韻、表」。「聲」即聲音、音色。這也是「民族唱法」與「美聲唱法」、「通

14 汪人元：〈京劇潤腔研究〉，《中國戲曲學院學報》2011年第3期。
15 汪人元：〈京劇潤腔研究〉，《中國戲曲學院學報》2011年第3期。

俗唱法」三者之間的區別。例如在一檔節目中某位民歌手翻唱了一首當下火熱的通俗歌曲，在演唱過程中，歌手盡自己所能地去把握通俗歌曲的音樂風格，但一場演出下來還是狀況連連，不得要點。在傳統的民族唱法中，音色應具有高亢、嘹亮的特點，以聲傳情，演唱音區在高音區居多，其發音點也較為靠前、集中，是需要經過訓練才能發出的音色。而通俗唱法又叫自然唱法或流行唱法，在演唱中注重的是平直、自然，崇尚的是口語化，其音區一般在自然音區以內，在唱法上更像是說唱，因咬字方面所強調的是歌手自身的個性化，要突出自身的歌唱特點，因此在咬字要求方面隨意性較強。同樣，用「通俗唱法」演繹某些韻味獨特的民歌，也往往出現不得要領的情況。本部分著重談的是「字」、「情」、「韻」這三個與潤腔存在密切關係的要素，它們也是潤腔技巧的三大主要功能。

1　字正

　　「字」在中國傳統唱法中居於首要地位，中國傳統歌唱理論中，有許多關於「字」與「腔」之間關係的理論，比如「依字行腔」、「腔隨字走」、「腔由字生」等等，最強調的就是「字正腔圓」，字要端正、腔要圓順。所謂的字，正就是在歌唱時不出現倒字的情況，特別對於戲曲和曲藝演員來說，字正是他們在歌唱中最起碼的要求。因為倒字所產生的效果不僅有礙於歌唱者吐字清楚，還會使聽者不易聽懂或者可能聽錯詞意，甚至還可能因為聽不懂唱詞而感到不順耳。

　　字與腔之間是息息相關的。在中國的漢語音韻學中，傳統的分析字音的方法是將字分為聲母、韻母和字調三個部分。字調和聲母、韻母一樣，對於字具有一定的表達語義和區別語義的作用。[16]比如央、陽、仰、樣四字，它們聲母和韻母相同，但是由於字調的不同，在意

16 于會泳：《腔詞關係研究》（北京市：中央音樂學院出版社，2008年5月），頁15。

義上也有所差異。聲母和韻母對唱腔的制約較小，但字調對唱腔的影響卻是極大的。即字調與唱腔的關係也就是唱詞字調之音高因素對於唱腔旋律之起伏運動的制約關係。[17]也就是說，劇作者在創作音樂作品的時候也要遵循依字行腔的規律，要在漢字的四聲平仄之上形成唱腔，即如果唱詞是上聲字，那就要根據字調的走勢設計成先降後升的曲調；如果唱詞是去聲字的話，就要依據去字聲的字調設計成下行的音調，只有這樣才能保留字的原真性。

　　對於有的作品出現倒字的情況，這就需要演唱者通過潤腔的技法來實現「字正」。如「看」在漢語中屬於去聲字，其聲調由高而低，如果配上「mi-sol」的旋律，由低而走高，這在歌唱當中就會造成倒字的情況。如果加上前倚音 sol 之後，順應了「看」字由高而低的音勢，實現正字。唱腔在戲曲演出中是人物最直接表達思想感情的主要手段，只有先做到字正，才能實現達意。潤腔中所用的潤色因素種類有很多，有裝飾型、音色型、力度型三種，而能夠幫助「字正」的潤腔基本上是屬裝飾型的。著名的京劇琴家秦蘭沅先生將這種裝飾性潤腔的因素稱之為「小音法」。[18]這種類型的潤腔技法被普遍運用於各個種類的戲曲、曲藝當中，用潤腔的手段來輔助字正的方法是腔詞關係中很常用的輔助方法。

2　字情

　　李漁反對「口唱心不唱」的表演方式。他認為這種沒有情感的演唱，與懵懂的兒童在背書沒什麼兩樣。雖然在歌唱中做到了板正與字清的要求，但這終究也只是二三等的表演而已，達不到登峰造極的境界。歌唱實際上就是一個二度創作的過程，當一部聲樂作品以曲譜的

17 于會泳：《腔詞關係研究》（北京市：中央音樂學院出版社，2008年），頁15。
18 于會泳：《腔詞關係研究》（北京市：中央音樂學院出版社，2008年），頁49。

形式存在的時候，就已經蘊含了一個基本的情感基調。這是詞曲作者將對生活的理解融入音符和句子後賦予作品的情感內容，它源於生活，是一種具有審美價值的藝術情感。演唱者在詮釋作品的時候，須先充分理解作品的內在情感，並將自己深深地融入其中，用想像把自己置身於這樣的情感狀態當中，並通過歌唱的方式表達出來，只有這樣才能引起聽眾的共鳴。俗話說「好戲能把人唱醉，壞戲能把人唱睡」，[19]講的就是這個道理。

　　「評曲之高下，大半在徐疾之分」[20]，在歌唱中，通過徐疾的變化來促進歌唱情感的表達。歌唱其實就如中國的山水畫一樣，講究的是疏密得當，在整個畫面中，需要有「滿與空」的對比，這樣所呈現出來的畫面感才存在節奏性與韻律感。而歌曲在感情發展的過程中，需要通過相應的速度變化來呈現，在歌唱中通過對速度的調整來反映人物內心的微妙變化，這樣的調整有利於渲染強烈的情感氛圍，使歌唱生動起來。閒事宜緩，急事宜促，「摹情玩景宜緩，辯駁驅走宜促」。[21]如演唱「茶也清嘞，水也清嘞，清水燒茶給邊防軍」這句唱腔時，速度要稍微緩慢一點，一方面是可以表達出等待中愉快的心情，另一方面也為後面的速度變化留出餘地。其後唱到「親人上崗你停一停」時，速度要相對加快，用以表現一種激動的心情。演唱最後一句「喝口新茶，表表我的心」，速度又可適當放緩，表達出採茶女對邊防軍深厚的情誼以及略顯嬌羞的表情。

3　字韻

　　字韻即歌唱中的韻味，利用潤腔技法來體現作品的民族風格。評

19 夏天：《戲曲諺訣淺釋》（南昌市：中國戲曲家協會江西分會出版社，1983年），頁19。

20 傅惜華：《古典戲曲聲樂論著叢編》（北京市：音樂出版社，1957年），頁223。

21 傅惜華：《古典戲曲聲樂論著叢編》（北京市：音樂出版社，1957年），頁223。

價一段戲曲唱段是否有韻味，其標準就在於潤腔的功底如何。民歌也是一樣，需要運用潤腔的技巧來體現民族的歌唱特色。在同一齣戲或是同一段唱腔中，演唱者在表演過程中雖都達到了字清、腔純、板正的標準，但是聽眾所感受到的「味兒」卻不見得一樣。對於韻味的解釋實際上就是「語言的美與旋律的美經過『凝神結想，神與物遊』的形象思維（即意境的美），和既洗練又縝密、既沖淡又含蓄的藝術手段相結合之後的成果。」[22]其中，語言的美指的是語言中所包含的情感語氣、語調、聲韻、詞意、文體等；而旋律的美指的是旋律中所包含的音調、節奏、強弱、裝飾、風格等，其中還包括了表演中唱與伴奏之間相輔相成的關係，而韻味也是體現劇種風格的手法之一。對於一個沒有任何潤飾的曲調，我們很難聽出這是什麼風格的音樂，一旦加上了潤腔之後，就變得大不一樣了。如曲子的「框格」大致相同，但經過不同劇種的藝人唱出來，色澤就完全不同了，這就是潤腔的效果。

　　戲曲音樂不同於歌劇、舞劇音樂，音樂一般不是「原創」的，而是沿用已有的曲牌和板腔，採用死曲活唱、一曲多變的方法加工而成。如在京劇的唱詞上標明是二黃原板，在梆子戲的唱詞上標明流水板，演員自然就知道採用何種腔調演唱。男女腔各異，加之對於速度、潤腔的不同處理，即便是同一曲調，也因時而變、因人而異、因情不同，表現出的韻味也不盡相同，從而塑造出不同的人物形象和人物性格。

三　有唱有舞，以唱為主

　　在中國，從古老的傳說中開始，就是歌、舞、樂「三位一體」，如《呂氏春秋》〈古樂篇〉裡所記載的「葛天氏」之樂：「三人操牛

22 傅雪漪：《傳統聲樂藝術》（北京市：人民音樂出版社，1985年），頁103。

尾，投足以歌八闋」。英國學者喬治・湯姆生說過：「舞蹈、音樂、詩歌三種儀式開頭是合一的。它們的起源是人體在集體勞動中有節奏的運動。這運動有兩個構成部分──身體和嘴巴的。前者發展為舞蹈、後者發展為語言。」[23]阮籍在《樂論》中也提到：「歌以敘志，舞以宣情」。《詩經》〈毛詩大序〉中講到：「情動於中而行於言；言之不足，故嗟歎之；嗟歎之不足，故詠歌之；詠歌之不足，不知手之舞之、足之蹈之也。」中國傳統的樂舞當中，融合了歌唱與舞蹈兩種形式，歌唱藉以舞蹈的肢體表現把情緒表達得更加淋漓盡致，而舞蹈也藉以歌唱的形式，把思想表達得更為清晰，就如唐朝的《樂府雜錄》中說的那樣：「舞者，樂之容也。」[24]以下簡述兩個比較有代表性的歌舞形式「二人轉」和「採茶戲」中「唱與舞」的情形。

（一）二人轉中的唱與舞

東北二人轉是中國傳統歌舞最具有生命力的典型代表，至今已經有三百多年的歷史。最初是在扭秧歌藝人演唱民歌小調的基礎上形成的，自然而然地將歌唱與舞蹈者兩種因素融合在一起，成為歌舞一體的藝術形式。經過長期的表演實踐與發展，二人轉也在原來的東北秧歌和民歌的基礎之上，又吸收了蓮花落、東北大鼓、太平鼓、霸王鞭、河北梆子以及民間笑話等其他的歌舞、語言藝術，使其在表演形式上更加豐富多彩。[25]

在二人轉的表現手法中，有「四功一絕」之說。「四功」指的是「唱、說、做、舞」。「一絕」指的是用扇子、手絹等道具進行表演的

23 汪加千：《人體律動的詩篇──舞蹈》（北京市：高等教育出版社，1990年），頁6。
24 李志萍：〈唱唱要不舞，不如磨豆腐──淺談「二人轉」中的歌舞綜合呈現〉，《美與時代》2009年第1期。
25 李志萍：〈唱唱要不舞，不如磨豆腐──淺談「二人轉」中的歌舞綜合呈現〉，《美與時代》2009年第1期。

特技動作。其中,「唱」和「說」都可歸屬於「歌」的部分,「做」和「一絕」可歸於「舞」的部分。但從「四功」中,我們可以看出「唱」是居於二人轉表演中的主導地位的,正如俗話所說「五年胳膊十年腿,二十年練會一張嘴」,「唱」居於各種表演手段之首,要具備扎實的唱功是需要一些時日來進行磨練的。歌唱和舞蹈在二人轉的表演關係中,歌唱處於主導地位,舞蹈是為了歌唱而服務的。如果只是為了舞蹈而舞蹈,只是單純地進行技巧上的展示,那就是「舞得不得當,不如抱板唱」了。但舞蹈在二人轉中也有著不可忽視的作用,它有利於敘述故事、刻畫人物性格、渲染情景,以增強表演的可看性,給人以視覺上的享受。[26]

二人轉的唱詞具有濃厚的地方色彩,充滿生活氣息,老藝人們常說:「唱唱就是跟著弦兒說話」,但是這種說話有別於生活中的講話,要「說」得清晰、動聽,還要有韻味,這對唱功的要求就很高。就像高茹所說:「唱功,是通過咬字、吐字、呼吸、共鳴、節奏、韻味、感情等技術加工,使之成為演唱藝術,以表達思想感情和刻畫人物的精神面貌。」

二人轉的唱腔十分豐富,素有「九腔十八調七十二咳咳」之說。大致分為以下幾種:

一、有廣泛吸收各種大鼓音樂精華而形成的二人轉唱腔,其中主要吸收了【大鼓四平調】,這是將東北大鼓的曲調引進二人轉唱腔的成功例證;【京韻大鼓調】,二人轉吸收了京韻大鼓的精華,使自身的發展更具有深厚的群眾基礎;【樂亭大鼓調】,二人轉吸收了河北樂亭大鼓中的曲調並自創新腔,其中的「呔」味明顯;其他還有吸收了【西河大鼓調】等曲調而發展起來的各種新腔。

26 李志萍:〈唱唱要不舞,不如磨豆腐——淺談「二人轉」中的歌舞綜合呈現〉,《美與時代》2009年第1期。

　　二、二人轉大膽引進各種地方戲曲唱腔的精華，為我所用，形成了兼收並蓄的大格局。最具代表性的是【大佛調】，也稱為【影調】，是吸收了東北皮影戲唱腔而形成的二人轉新腔。

　　三、廣泛吸收了其他各種藝術的音樂精華。如二人轉吸收了東北民歌的曲調，有【東北風】、【翻身五更】、【看秧歌】等，並形成了二人轉唱腔中的「民歌小調系列」。還吸收了薩滿跳神的曲調，形成了【神調】，在二人轉的表演中注入了新鮮的血液。也有二人轉唱腔中「專腔專調系列的」，如【鋸大缸調】、【王婆罵雞調】等。

　　四、吸收時代歌曲，使二人轉的唱腔更具新穎，如二人轉中的〈常青指路〉融入了〈東方紅〉的旋律，這就是一個成功的代表作。

　　二人轉發展到今天，受到了全國觀眾們的喜愛，也隨著每個時代觀眾欣賞口味的變化而調整自己的唱腔，雖在舞臺上呈現出來的是有唱有舞的表演形式，但從唱與舞形式比重來看，「唱」一直居於主導地位。

（二）採茶戲中的唱與舞

　　採茶戲是明清時期形成的一個地方劇種，又被稱為「三角班」。採茶戲起源於採茶歌舞，隨後加入各種人物和不同故事的表演就構成一種獨具特色的民間戲曲形式。採茶戲通常由兩旦一丑三個角色出場表演，所以稱之為「三角班」。

　　根據明朝王驥德的《曲律》（1624年初版）記載：「至北之濫，流而為〈粉紅蓮〉、〈銀紐絲〉、〈打棗桿〉；南之濫，流而為吳之〈山歌〉，越之〈採茶〉諸小曲，不啻鄭聲，然各有其致。」到了清代，採茶戲的發展更趨完整。當時李調元的《粵東筆記》中記載如下：「粵俗，歲之正月，飾兒童為彩女，每隊十二人，人持花籃，籃中燃一寶燈，罩以絳紗，以為圈，緣之踏歌，歌十二月採茶。」這說明採茶戲早在十七世紀時已盛行於南方諸省。新中國成立以後，作為一種

民間喜聞樂見的藝術形式，更多地流傳於廣大農村地區，並經整理加工搬上舞臺，如福建龍岩的《採茶燈》、雲南的《十大姐》等。

　　可見，採茶戲的發展經歷了從茶歌、茶燈到茶戲的三個階段：單純的「茶歌」，為茶農勞動時唱的歌。茶歌的體裁包含了傳統民歌中的山歌、勞動號子、民間小調等。這些民歌通常音樂結構比較簡單，一般是由兩個樂句或四個樂句構成。茶歌在經過茶農對勞動動作稍做加工發展後，發展為載歌載舞的「茶燈」。茶燈唱腔特色鮮明，從其音調上看，其調式多為骨幹音為 mi、re、do、la 的四聲羽調式。

　　各地採茶又與當地流行的民歌、歌舞相結合，形成各省的獨特風格。如雲南採茶融匯了花燈曲調，流暢而富於歌唱性；湖南採茶吸收當地花鼓戲中七度大跳的音樂特點，曲調活潑跳躍；福建採茶燈則取各地所長並加以發展，使抒情性和歡快的歌舞性相結合，並運用調式、調性轉換的手法，使音樂富於對比。茶歌有「正採茶」與「倒採茶」之分，兩者除在唱詞上形成由一月到十二月每個月的順序倒轉變化外，音樂上常形成對比和發展。一般來說，正採茶較為抒情、平穩、歌唱性較強；倒採茶曲調歡快、跳躍，襯字、襯詞的大量運用，使音樂打破正常均衡的結構而顯得更富有生活氣息。此外，採茶歌舞中插入的小調很多，常用的有〈剪剪花〉、〈玉美人〉、〈五更調〉、〈水仙花〉、〈紅繡鞋〉、〈十杯酒〉、〈賣雜貨〉、〈石榴花〉等數十首。因此，採茶音樂受小調的影響很大，有些曲調甚至被小調所代替。

　　採茶戲作為以一種地方的小戲，其情節比較簡單，主要是在採茶歌舞的基礎上發展形成，採用板腔體結構的音樂。它以富有茶歌特點的「茶腔」、「燈腔」為主，保留了大量採茶山歌、茶燈的曲調，並吸收了湖南花鼓戲、廣西彩調的曲牌，形成鄉土氣息濃郁、唱腔分量較重的地方小戲。

第三節　唱之氣息

　　氣息是歌唱的基礎，只有正確地運用氣息才能唱出「聲振林木、響遏行雲」的歌聲。我國歷代的歌唱家們對氣息都有自己的理解，並在實踐中總結出了許多寶貴的經驗，這對我國現今的民族聲樂歌唱仍有可供借鑒的地方。

　　古人很早就認識到了氣息在歌唱中的重要性。譚峭在《化書》中將氣息看作是兩個不可分割的整體「氣由聲也，聲由氣也，氣動則聲發，聲發則氣振。」[27]他認為聲音與氣息二者是相輔相成的關係，這是古人對氣息最樸素的認識。到了唐代，古人們不僅僅把氣認為是聲的來源，還把十二個調的產生歸結於是因為氣息的不同運用而產生的。《樂書要錄》記載：「夫道生氣，氣生形，行動氣繳，聲所由出也。然則形、氣者，聲之源也。聲有高下，分而為調，高下萬殊，不越十二。假使天地之氣噫而為風，速則聲上，徐則聲下，調則聲中，雖復眾調煩多，其率不過十二。」[28]這段記載的「氣」所指的是天地之氣，也暗指了人的生命之氣，還指出聲音之所以有十二調之分，最根本的原因是因為使用「氣」的快慢不同而造成的。

　　方苞在《訓詁律一則》中說過：「神使氣者，以天地之神而運於人之氣也。氣就形者，以人之氣而就乎樂器也。凡音之高、下、疾、徐，皆以人氣之大、小、緩、急，調劑而成，故曰：就也。」將這句話的含義與歌唱相結合起來理解，其中所提到的「樂器」和「形」指的是人的口腔和其他共鳴歌唱的共鳴腔體，把天地之氣融入於人的生命之氣當中，在通過運用人體自有的歌唱器官作為樂器發出聲音，而這種運行於人體歌唱器官中的「氣」的大、小、緩、急，最終決定了

27 譚峭：《化書》，北京市：中華書局，1996年。

28 修海林：《中古古代音樂史料集》（西安市：世界圖書出版社西安公司，2007年），頁272。

聲音的高、低、快、慢。以上所列的兩個理論基本相似，都認為「人之氣」，來自於天地，而將「氣」與「形」二者相結合就會形成「聲」，不同音調上的「音」都是通過對氣息運用的快慢強弱的不同控制所造成的。

　　唐代段安節的《樂府雜錄》對歌唱中的氣息有具體的描述：「善歌者，必先調其氣，氤氳自臍間出，至喉乃隱其詞，即分抗墜之音，既得其術，即可致遏雲響谷之妙也。」[29]「氤氳」原意所指的是煙霧瀰漫的樣子，而在這裡所指的是充足的氣息。「抗」和「墜」在《樂記》中通常是形容聲音的高昂和低沉，但在《樂府雜錄》中所提到的「抗墜」，除指聲音的高低之外，還有另一層用意，即在歌唱過程中運用氣息的推動以及向下對抗的力量，這個觀點與現今歌唱用氣的方法是相一致的，也只有正確地使用氣息才能發出「遏雲響谷」的聲音。

　　宋代陳暘在其所著的《樂書》中對段安節的氣息理論有了更進一步的描述：「古之善歌者，必先調其氣。其氣出自臍間，至喉乃嗯其詞，而抗墜之意可得而分矣。大而不至於抗越，細而不至於幽散，未有不氣盛而化神矣。」從這段論述中可以看出陳暘深刻地認識到在歌唱過程中氣息與意識上下對抗的這種力量，並且還認為在歌唱中正確處理好用氣的這種對抗力量，就能夠避免出現聲嘶力浮和氣滯音散的不良情況，這樣的歌唱理念與當今所倡導的歌唱理念基本上是一致的。

　　清代陳彥衡在《說譚》中指明了「氣」和「音」之間的緊密關係：「氣者，音之帥也。氣粗則音浮，氣弱則音薄，氣弱則音滯，氣散則音竭。」中國音韻學中也認為「形氣相軋而成聲」，儘管在不同的時代有著不同的歌唱特點，不同時代的人獲取歌唱方法的途徑也不盡相同，但由於人的歌唱器官大同小異，歌唱的發生原理也基本相同，因此，對氣息的控制和正確的運用是直接影響到聲音的最終效果的。

29 修海林：《中古古代音樂史料集》（西安市：世界圖書出版社西安公司，2007年），頁294。

一　唱腔會使小腹肌，上下中音才接起

　　氣息的正確使用是要能夠做到上下通貫，上至頭頂，下至丹田。丹田是歌唱氣息的一個支點，借助胸肌和腹肌二者的張力，再根據聲音的高低強弱的需要來輸送氣息。明代魏良輔也在《曲律》中強調了正確運用氣息的重要性：「擇具最難，聲色豈能兼備？但得沙喉響潤，發於丹田者，自能耐久。」[30]「發於丹田」指的是「呼吸的深位置」，再加上對氣息運用的控制，對歌唱是有很大幫助的。氣吸得夠深且適度，氣息的容量大，控制力強，就能夠在歌唱中形成一個穩固的支點。在小腹的上方，有一股力量緊緊地「拉」著這個氣柱，而這種拉制的力量，指的就是丹田的力量。

　　「丹田氣」這個術語經常在傳統聲樂理論中出現。「丹田」一詞為兩千多年道家首創，後來被醫學所借用，據《抱朴子》〈地真〉一書所記載：「在臍下者為下丹田，在心下者為中丹田，在兩眉之間者為上丹田。」從中我們可以看出，古人所提到的人體三個丹田的說法，與我們今天所說的歌唱的三個位置是相通的。上丹田在「兩眉之間」，指的就是我們現在歌唱中所強調的頭腔共鳴的位置；中丹田在「心下者」，正是我們今天所指的橫膈膜位置；下丹田在「臍下」，所指的是臍下三寸的位置，實際上也是指我們今天所說的「呼吸的深位置」，從中可見古人早就已經將歌唱中重要的三個位置闡述得很明確了。

　　歌唱發音原理中的氣息運動機制，是在吸氣的同時橫膈膜下降，小腹部的肌肉、橫膈肌在呼吸的狀態中保持一種對抗力量，這種運動形成條件反射後變為歌唱的習慣。「唱腔會使小腹肌」就是要求演唱時要從橫膈膜開始發聲，講究歌唱時的著力感覺主要在小腹肌。橫膈膜是腹肌中最大的一塊肌膜，它將胸、腹分開。演唱者在唱腔運氣時，

30　傅惜華：《古典戲曲聲樂論著叢編》（北京市：音樂出版社，1957年），頁27。

要振奮精神，快而有彈力地把氣息從小腹部「打」上來，短促而又有爆發力，不能像擠牙膏那樣慢慢地一點一點地擠出來。一個歌唱者用短促有力的聲音發出一個好的聲音「啊」後，該聲音能否延續下去，關鍵在於腹肌能否支持住。通俗地說就是利用橫隔膜及胸腹的各種肌肉群的收縮用力，使氣息處於保持狀態，即胸廓不可鬆陷。當然這種保持不是把氣憋死，而是使氣又出又拉，要根據用氣的多少來調整保持力量的大小，同時加上聲門的配合，達到對氣息進行控制的目的。

由此可見，在唱腔用氣時，小腹肌同時起到推拉兩種作用，如果只有推沒有拉的勁，那麼用氣就會像洩氣的皮球一樣一沖而出。如果腹部沒有這種推拉的作用力，自然就會給喉部造成壓力，迫使喉頭肌肉緊張用力，氣息受阻。所以只要小腹肌支持住不變，聲音才可能穩定。演唱者對小腹肌力量訓練與運用要有充分的認識，除了掌握小腹肌用氣的用力方法，還要做到有一定的彈性，發音要幹淨利落。同時要注意保持氣息，不能把氣提到口腔而給喉嚨造成壓力，迫使喉部上下用力過緊，氣息受阻，發音出現噪而雜等現象。

唱腔實踐證明，小腹肌的運用和控制是聲音上下貫通的保證。它既起到了發聲動力的作用，又貫穿於整個共鳴系統。整個氣息的運用在橫隔膜的協調下，調動所有的呼吸器官和肌肉群，與其他共鳴腔體取得自然、協調的關係。配合正確的喉頭位置，小腹肌用力時既推又拉的過程，是矛盾著的雙方達到對立統一的過程。

二　高音上拔氣下沉，低音下順氣上托

在唱高音的時候，氣息要有一個支點，這個支點所指的就是丹田。戲曲界在很早的時候就已經有「丹田」和「衷氣」之說，這種說法實際上就是要求演員在歌唱時要使用上、中、下三個丹田來控制氣息。用現在的理論解釋，就是要掌握和熟練運用我們前面所提到的頭

腔共鳴、橫膈膜位置和呼吸的深位置。歌唱時要始終保持深呼吸的狀態，控制氣息的提與沉，使氣息能收能放，做到上提時不僵化，下沉時氣不懈。在唱音域較高的音時，對氣息的控制是由上而下的，在唱低音區的音時，則是用丹田往上托氣。若是不使用丹田的力量托住聲音，那唱出來的字就不會有力量，用我們現在的常用的話來描述，就是「聲音有些飄了」，這就是在唱法中用氣的辯證關係。

　　歌唱中音高與氣息之間這種上下成反作用力的辯證關係，在具體實踐中可以理解為：演唱的音越高，氣息越要下沉；而演唱的音越低，氣息反而要向上托住。通常來說，沒有經過訓練的演唱者在發音時候容易在唱高音時，氣息上浮，導致喉頭不穩定，高音被「卡」住了；而在唱低音的時候，氣息下壓，咽喉緊張，低音被「悶」住了。從物理學中的力學原理來說，演唱發聲中需要一種反作用力。即唱高音需要向下的反作用力，而唱低音時需要向上的反作用力，使得聲音的發力平衡，氣息通暢，這就是所謂的「高音上拔氣下沉，低音下順氣上托」的原理。

三　大換氣，小偷氣，不蠻喊，留餘地

　　中國自古以來，人們就認識到了氣息對歌唱的重要性，也在長期的歌唱實踐中總結出了許多能夠更好地控制和運用氣息的經驗。演唱時最忌諱的是歇斯底里的喊叫，而要注意用氣，講究氣口，做到游刃有餘，毫不費力。這樣的演唱，臺下的觀眾聽起來才會覺得輕鬆、動聽。

　　南宋張炎在《詞源》之〈謳曲要旨〉中說道；「忙中取氣急不亂，停聲待拍慢不斷。好處大取字留連，拘則少入氣轉換。」[31]「忙

31 修海林：《中國古代音樂史料集》（西安市：世界圖書出版西安公司，2007年），頁294。

中取氣」指的是在句與句之間節奏快速、停頓時間短的地方，或者是在一個較長的樂句中沒有停頓的情況下需要快速補充氣息的地方，在換氣過程中要做到從容，不亂陣腳。技術成熟的歌者可以做到在這樣的樂句中換氣，卻又令人察覺不到，做到因勢偷換。「停聲待拍慢不斷」這裡指的就是我們常說的「聲停氣不停」、「聲斷氣不斷」。氣息的運用還要做到連貫不中斷，在停頓時間長的地方要在深位置處吸足氣；而在停頓時間較短的地方要少量吸氣或小換氣，但要靈活運用。

燕南芝庵在《唱論》中也提出了歌唱中用氣的幾種方法：「凡一曲中，有偷氣，取氣，換氣，歇氣，就氣，愛者有一口氣。」這段話雖簡短，卻對歌唱當中的用氣技巧作了全面的概括。隨著實踐性的增強，傅雪漪在《戲曲傳統聲樂藝術》中將《唱論》所提到的呼吸概括為六種：「換氣是明，偷氣是暗。歇氣莫動，提氣丹田。緩氣控制，收氣胯間。因腔就字，情氣相關。」[32]

「偷氣」指的是在節奏緊密、句子較長、僅靠一口氣唱不完的情況下，這時就應該找準機會，在弱拍時進行快速、小幅度的補氣。在補氣過程中還要保持唱腔句子的連貫性與完整性，使歌唱達到「一氣呵成」的效果。

「換氣」是指在演唱中的自然換氣，要在句與句自然停頓的間隙中，做到從容換氣。「歇氣」所指的就是張炎在《詞源》中所提到的「停聲待拍慢不斷」，聲音在樂曲中短暫停止，但氣息的控制不能鬆懈，要保持住氣息的連貫性，這樣的方法能夠促成「此時無聲勝有聲」的藝術效果。「就氣」指的是在歌唱中情感出現大起落時，要順勢吸氣，使後面的唱腔與前面的唱腔協調一致。以上的例子都充分說明氣息在歌唱中的重要作用，也強調了在歌唱中必須時刻保持住丹田之氣的重要性。

32 傅雪漪：《戲曲傳統聲樂藝術》（北京市：人民音樂出版社，1985年），頁90。

四　氣衰則聲嘶，氣盛則聲宏

　　演唱中氣息功底決定了聲音的質量。要使演唱出來的聲音高低自如、婉轉動聽，都需要靠氣息的推動和控制。良好的氣息功底首先要學會「存氣」。演唱中的「存氣」，就是要把吸入的新鮮空氣儲存起來，以備演唱時有節制地使用。要想讓氣存得多，存得久，就必須首先讓肺葉盡情舒張，給它們以「寬鬆的環境」。演唱中常用的行話「氣存丹田」中的「丹田」，是橫膈膜以下大約三指的位置。「丹田」的位置就是通常可以「存（沉）」氣的地方。先讓兩肋的橫隔肌向外向下「挪挪位置」，並通過小腹肌盡量減少對腹腔的壓迫而減輕胸腔的內氣壓，這樣可以使胸腔騰出足夠的空間，方能保證肺部這個氣息容納空間。當需要大量吸氣時，演唱者在唱腔過程中可以體會到，胸腔必須上提，兩肋向外擴張的幅度要大，讓氣往下「沉」。同時，還要進一步借助橫隔肌與小腹肌的力量，有效地調控整個「換、存、用、起」的過程。

　　存有了氣息，沉到了丹田，才能做到「氣盛」。有了「氣盛」做基礎，就是有了充足的發聲動力，也就可以做到「聲如洪鐘」；反之，如果氣息存儲量不夠，出現了「氣衰」，自然就會使得歌唱的氣息供應不足以支撐整個發展狀態的持續，進而導致「聲嘶力竭」。「氣衰則聲嘶，氣盛則聲宏」這一民間諺語充分強調了氣息在演唱中的重要地位，是廣大聲樂、曲藝、戲曲等演唱類表演者必須謹記的一項原則。

五　快板吸氣淺，慢板吸氣深

　　呼吸的運用與曲目唱腔的板式、節奏、速度等要素相關聯。「快板吸氣淺，慢板吸氣深」這一諺語意味著呼吸的深淺與節奏的快慢是相關的。例如快速的「一字板」、「流水板」就要用淺的呼吸；而像字

少腔多的慢板，就要用深呼吸了。相對而言，不同板式的歌曲在吸氣深淺上會有所區別。唱快板時，換氣頻繁，可供換氣的時間短促，所以換氣要快，吸氣自然就要淺一些，但是聲音要求更有彈性。反之，唱慢板時候，聲音綿長，氣口小，但可供換氣的時間充裕，因而吸氣自然可以深一些，以保證有足夠的氣息能夠支持一個完整的唱句。

這一術語告訴演唱者要遵循氣息與唱腔節奏、速度和板式的辯證關係。假如在演唱快板唱段時深吸氣，則會占用較長的吸氣時間而使得氣口不流暢，也會增加演唱時的心理負擔，影響到演唱的完整性。同樣，假如在演唱慢板唱段時吸氣淺，則會使得本來較長的氣口而匆匆吸氣，蜻蜓點水般地進入下一句的演唱，使得慢板唱腔的演唱匆忙草率，氣息支持不夠，影響到唱腔情感和戲曲內容的表達。因此，為了確保演唱的流暢性，需要顧及唱腔的速度和板式，認真分析唱腔的句法和布局，合理設置好換氣點，在此基礎上依據唱腔的速度、板式、節奏等要素來設定氣息的深淺程度，做到練習和演唱時「心中有數」，氣息運用自如。

六　氣沉丹田貫三腔

丹田，原本指的是道教修煉內丹中的精氣神時用的術語。分為上丹田、中丹田和下丹田三個部分。其中，上丹田為督脈印堂之處，又稱「泥丸宮」；中丹田為胸中膻中穴處，為宗氣之所聚；下丹田為任脈關元穴，臍下三寸之處，為藏精之所。

丹田這一術語已被廣泛用於道教修煉、各門派氣功運氣以及歌唱丹田運氣等，以使得上述修煉中氣息貫通，心平氣和，重心穩當，其他部位則放鬆地配合丹田活動。丹田的各個部位都具有重要的地位和作用，道教修煉中認為，上丹田為性根，下丹田為命蒂。性命交修，便可以打通大小周天，達到煉神還虛的境界。古人認為：「精氣神」

為時人身體中的三寶，而把丹田作為「精氣神」儲藏的地方，因此對丹田極為重視，有如「性命之根本」。

丹田中的上丹田、中丹田、下丹田各自具體的位置有很多不同的說法。有一種說法認為，我們平常所說的丹田是下丹田，而上丹田指的是眉心的位置，中丹田指的是心窩的那部分區域，我們通常所說的下丹田的準確位置就是神厥穴，大體就是肚臍周圍的部分，準確點說就是臍下一寸半。還有一種說法為：上丹田叫「泥丸」，在頭頂百會穴，中丹田叫「絳宮」，在胸部膻中穴，下丹田在臍下小腹部相當大的一塊體積，包括關元、氣海，神闕、命門等穴位。其他還有一種說法認為下丹田是指在臍下三寸、小腹正中線，為任脈之關元穴，居膀胱之後、直腸之前，有腹壁下動靜脈，分布著第十一、十二肋間神經前皮枝，深部容關元，為小腸經之募穴，是三陰任脈之會。以上是對於丹田的分布幾種說法的歸納，有利於我們在演唱當中正確認識丹田的實際位置和具體功能。

了解通常認為的丹田具體位置在臍下三寸後，方可在發聲、演唱時做到「氣沉丹田」，進而在練習的時候盡量保持自然，不需要有意識地強行向下壓氣。因為「先天之氣宜穩，後天之氣宜順」，其中「後天之氣宜順」就是要求呼吸的時候要順其自然。腹穩，呼吸自然就順，下盤就能穩固。氣沉丹田而煉精化氣，用以積累內氣，以成內勁功夫。然後煉氣化神，以使內勁具備「神以知來，智以藏往」的功能。這樣，內氣、外形匹配合一，可運用以柔化剛、剛柔並濟的技術方法，實施於演唱的氣息運用中。

然而，歌唱氣息的訓練需要慢慢地體會、細細地琢磨，理解了氣沉丹田的重要意義，方可以做到「貫三腔」。這裡的「三腔」指的是頭腔、鼻腔和胸腔。從丹田之氣所發出的聲音具有很強的穿透力，可以向上達到「胸腔、鼻腔和頭腔」。實際訓練過程中如果能做到「氣沉丹田」而貫達「三腔」，就是歌唱者的重大進步。但是，真正掌握

這一技能是不容易的，千萬不能操之過急。很多學習者求知心切，想快速提高唱腔運氣的技能，但是要掌握這一全身性的運動，不能只求一朝一夕，只有打下良好的基礎，循序漸進才能穩步提高，否則出了偏差就適得其反了。

　　歌唱或者戲曲演員須要掌握好氣息的運用，首先要做到「氣沉丹田」，明白「氣由聲也，聲由氣也；氣動而聲發，聲發則氣振」的道理，做到「忙中取氣急不亂，停聲待板慢不斷。需時大取氣流連，拗則少入氣轉換」。將氣沉丹田的方法與「氣要往下沉，鼻要吸得深」、「低腔氣上提，高腔氣下沉，胸腹控制好」等方法配合運用，使得呼吸均勻，進而讓聲音通達到「三腔」，方可使得唱出來的聲音，低腔似流水，高腔似行雲。演唱中還要注意到「氣粗會導致音浮，而氣弱則使得音薄，氣濁會使音滯，氣散則導致音竭」，只有做到「氣沉丹田立於頂」，方可使得音貫三腔，通暢婉轉，運用自如。

第四節　唱之咬字

　　語言是一切演唱的基礎。魏良輔在其著作《曲律》中提出：曲有三絕，字清為一絕，腔純為二絕，板正為三絕。他認為清楚地咬字是歌唱的首要條件，在此基礎上才能談聲腔與板眼；李漁在《閒情偶寄》中，把咬字的清楚與否作為評價一個歌者水平高低的標準。他認為，如果歌唱時咬字含糊不清，那跟啞巴有什麼區別？在傳統聲樂藝術中，字正是指在歌唱中的咬字要達到準、清、真的要求，要嚴格遵循五音四呼、四聲平仄、字頭、字腹、字尾等方面的規律，其大忌是倒字切韻、噴字不真。程硯秋先生主張「先字後腔，兩者並重，不能偏廢」。從這句話中我們可以看出：字是腔的基礎，先有字才有腔，但二者也是同樣重要的，不能只偏向其中一方。字正腔圓作為中國傳統演唱藝術的基礎，二者是相輔相成、同等重要的。

一　審五音，正四呼

（一）五音

　　「五音」在歷史上存在著兩種不同的含義，一種是指五聲音階上的宮、商、角、徵、羽，從《孟子〈離婁上〉中所提到的「不以六律，不能正五音」與屈原在《九歌》〈東皇太一〉中所說的「五音紛兮繁會」，這兩個例子中提到的「五音」所指的都是音階的含義。而另一種含義指的是音韻學中的喉音、舌音、齒音、牙音、唇音五個音類。在唐末時期，《守溫韻學殘卷》按照五音分類的辦法，編排了三十個字母，並出現了三十個用漢字來表示的聲母；到了宋代，在三十個字母的基礎上增補了六個字母；至宋初的《韻鏡》，將五音發展為七音，即在唇、舌、齒、牙、喉五音的基礎之上，增添了半舌音與半齒音兩類，在具體的分類上也出現了許多變化，因中國傳統聲樂理論借鑒了音韻學上的分類方法，因此便有了「五音四呼」之說。

　　傳統聲樂理論中的「五音」是按照聲母的發音部位來進行分類的，清代徐大椿在《樂府傳聲》中提到：「喉、舌、齒、牙、唇，謂之五音，此審字之法也。」接著他又將發音的具體部位進行概括，從喉部發出的聲音稱為喉音；聲音從舌部發出的稱為舌音；從齒間發出的稱為齒音；從牙間發出的稱為牙音；出於唇的稱為唇音。徐大椿又對發音處的深淺做出了論述，最深的為喉音，比喉音稍微出來一點的是舌音，再出來的是在齒間的牙音，最外層的是以嘴唇因阻礙氣流爆破的唇音。雖然分為了五個部分，但其實區別是很大的，喉音有深淺之分，舌音又有分為舌尖音、舌中音和舌後音三種。用我們現在漢語拼音的二十一個聲母來代替，即如下：

　　喉音聲母：有[g]（歌）、[k]（科）、[h]（喝）三個，其中[g]、[k]是屬淺喉音，即氣息在軟腭處受阻所發出的音。[h]又稱舌根音，是由

氣息自咽喉腔帶聲而發出的，因此歸類於深喉音。

　　舌音聲母：有八個，根據發音時在舌的前部和中部用力的有[d]（的）、[t]（特）、[n]（呢）、[l]（了）、[zh]（之）、[ch]（吃）、[sh]（詩）、[r]（日）。而根據發音時氣息在舌上受阻的具體位置，[d]、[t]、[n]可歸為舌尖音，[l]可歸為舌尖重音，[zh]、[ch]、[sh]、[r]也叫翹舌音，可歸於舌尖後音。

　　齒音聲母：有三個，「齒」指的是門齒和犬齒，所謂的「齒音」是指氣息經過門齒和犬齒處受阻所發出的聲音，[z]（滋）、[c]（呲）、[s]（絲）都屬於齒間音，又叫舌齒音、舌尖前音。

　　牙音：有三個，「牙」所指的是臼齒和前臼齒。「牙音」是氣息在到達臼齒與前臼齒的時候因氣流受阻而發出的聲音。[j]（機）、[q]（七）、[x]（夕），都是屬於舌面前音，又稱之為軟性舌面音。

　　唇音：有四個，分別為[b]（波）、[p]（頗）、[m]（摸）、[f]（佛），所謂的唇音是指上下雙唇共同阻氣而發出的音。其中[b]、[p]、[m]屬重唇音，又叫雙唇音。[f]屬於輕唇音，又叫單唇音或唇齒音。

　　歌唱的發音總體上分為這五類，但是在實際的演唱過程中，會因為五音具體的深淺位置不同而產生更為細緻的分類。《明心鑒》的「曲白六要」就在前人總結的基礎之上將五音分類法進行更為豐富的論述，也體現出當時對咬字的嚴格要求。每出一字，先審其唇、齒、喉、舌、鼻，或半唇、或半喉、或半舌、半齒、或半鼻，均需辨明。

（二）四呼

　　「四呼」實際上是指咬字吐字中的四種口形，《樂府傳聲》〈四呼〉中指出：「開、齊、撮、合，謂之四呼，此讀字之口法也。」具體指的是開口呼、齊齒呼、撮口呼、齊齒呼、合口呼四種口形。清代潘來在《音類》中對漢字朗讀時的四種口形作了以下界定，他認為，

人的聲音都是由內而外發出來的，所謂的開口呼即發音時舌頭要放平，雙唇要舒展；齊齒呼即在發音的時候舌頭要抵住下齒，聲音要從舌頭與上顎間的縫隙發出；合口呼要將雙唇收攏起來，讓聲音充滿整個口腔；撮口乎即雙唇緊攏發出的聲音。由此可見，潘來主要是從口形上的區分來對四呼進行界定。而同處於清代的徐大椿是從發音時的用力點的角度對四呼進行解釋，並更加細緻地從聲樂演唱的角度對四呼的重要性以及五音與四呼之間的關係進行評述：「開、齊、撮、合，謂之四呼。此讀字之口法也。開口謂之開，其用力在喉。齊齒謂之齊，其用力在齒。撮口謂之撮，其用力在唇。合口謂之合，其用力在滿口。欲讀此字，必得此字之讀法，則其字音始真。否則終不能合度，然此非喉舌齒牙唇之謂一也。蓋喉舌齒牙唇者，字之所從生；開齊撮合者，字之所從出。喉舌齒牙唇，各有開齊撮合，故五音為經，四呼為緯。」他認為四呼中的開口呼，用力的點在喉部；齊齒呼的發音著力點在牙齒上；撮口呼的著力點在唇；合口呼的力量則是用於口腔之內。從中我們可以看出雖然潘來與徐大椿對四呼的定義著眼點不同，但是其所指的內涵是基本相同的，其中，將「四呼」分為「開口呼、齊齒呼、撮口呼、合口呼」這四個類別是一致的。結合我們當今的漢字拼音法，即六個元音韻母：[a]、[o]、[e]、[i]、[u]、[ü]，再加上各類的三十五個複韻母，具體如下：

　　開口呼：其發音時的用力點在喉部，由氣息帶著聲音從喉部而出，口形相對於其他的元音而言較大一些。元音字母有[a]、[o]、[e]三個，或是以這三個元音字母為開頭的複韻母，如：[ao]、[ou]、[ei]等。

　　齊齒呼：其發音時的用力點在門齒和犬齒的地方，且上下齒相對的稍留縫隙，口形要扁平，並且要用舌尖抵住下齒背。有元音字母 i 或者是以 i 為開頭的複韻母，如：[in]、[ing]、[iong]等。

　　撮口呼：其發音的著力點在唇部，且發音時雙唇要集中成小圓形。有元音字母 ü，或是以 ü 為開頭的複韻母，如：üe、ün 等。

　　合口呼：其發音的著力點在全口，且雙唇需成小圓形，這與撮口呼相似，但唇部卻較撮口呼鬆弛些。有元音字母[u]或是以[u]為開頭的複韻母，如：[uan]、[uang]、[uei]等。

　　「欲改其聲，先改其形，形改而聲無弗改也。惟人之聲亦然。」、「欲正五音，而不於喉舌齒牙唇處著力，則其齒必不貞；欲準四呼，而不習開齊撮合之勢，則其呼必不清。」[33]「五音」與「四呼」在歌唱咬字中是自然而然結合在一起的一個整體，一個標準的漢字在出口的過程中實際上就已經包括了五音的聲部和四呼的韻部這兩個步驟，忽略了其中一方都無法做到「字正」的要求。

二　唱好聲韻辨四聲，陰陽上去要分明

　　「調平仄、別陰陽，學歌者之首務也。」[34]在中國的漢語音韻學當中，傳統的分析字音的方法是將每個字分為聲母、韻母和字調三個部分。字調和聲母、韻母一樣，具有一定的表達語義和區別語義的作用。比如「媽」、「麻」、「馬」、「罵」四字，它們聲母和韻母相同，但是由於字調的不同，在意義上也有所差異。聲母和韻母對唱腔的制約較小，但字調對唱腔的影響卻是極大的。字調與唱腔的關係也就是唱詞字調之音高因素對於唱腔旋律之起伏運動的制約關係。因此，作曲者在創作音樂作品的時候也要遵循依字行腔的規律，要在漢字的四聲平仄之上形成唱腔，要不然就會出現倒字的現象，這就會導致聽眾聽錯詞意，或聽不懂的情況。[35]

　　四聲最早是受到佛教的啟發而創立的，南朝齊梁之際，沈約等人提出了平、上、去、入的四聲理論，並開創了永明詩體，之後又根據

33　傅惜華：《古代戲曲聲樂論著叢編》（北京市：音樂出版社1959年），頁208。

34　傅惜華：《古代戲曲聲樂論著叢編》（北京市：音樂出版社1959年），頁174。

35　于會泳：《腔詞關係研究》（北京市：中央音樂學院出版社，2008年），頁15。

四聲的特點進行區分，上、去、入三聲被總稱為仄聲，因此便有了平仄之分。泰定元年，周德清以大都為中心的生活語言編寫了一部音韻學著作《中原音韻》，他是在前人的基礎上將平、上、去、入中的入聲分別劃入了平、上、去三聲中，又細分平聲為陰平和陽平二聲，自此，四聲就開始有了陰陽之分。之後的演唱理論家們對四聲平仄的論述都是以《中原音韻》為基礎進行發展的。現今普通話的聲調是從普通話的語音或者說是字音中歸納出來的，實際上表示的是語音（字音）高低升降的一個趨勢。字的聲調不同，是由於語音的高、低、升、降的不同，這也只是相對的一個音高，因此不能規定聲調的頻率，只是表示它們高低升降的一種形態。

四聲圖

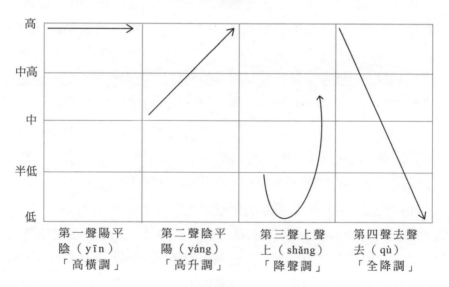

| 第一聲陽平
陰（yīn）
「高橫調」 | 第二聲陰平
陽（yáng）
「高升調」 | 第三聲上聲
上（shǎng）
「降聲調」 | 第四聲去聲
去（qù）
「全降調」 |

圖表 1-1

從上圖中我們可以看出：陰平聲的聲調趨向是高橫，調值中並無升降，而是始終保持著平衡。圖示中顯示為高平，因此在漢字聲調的符號中記作「-」。陽平聲的趨向是高升，用圖示表示是從中到高的走

向，因此在漢字聲調的符號記作「／」。上聲的趨向是降升，從半低降到低，再上升到半高處，圖示表示為半低到低再到半高，因此它的聲調符號記作「∨」。去聲的趨向是全降，由高一直下降至低，用圖示表示為由高到低，因此它的聲調符號記作「＼」。

　　要唱好聲韻首先就要先辨明四聲，因為四聲原則是中國詩歌韻文中韻律的一個重要方面。四聲的調值有平、有升也有降，正因為如此，在詩句中才會存在平仄的對立、交替的不同排列與運用，才會有詩詞歌曲的格律和它所特有的音樂性和節奏性。[36]在中國傳統的戲曲唱詞中，相當於注音平仄的安排，正所謂「韻協則言順，言順則聲易入」。在中國傳統的詞曲書籍中，如《詞律》、《詞源》、《南九宮譜》、《九宮大成南北詞宮譜》等，都在不同的詞、曲牌文字中詳細標記出句式與平仄的格律和安排情況。聲、韻、調是組成字音的三大要素，都和唱念有著密不可分的關係，其中的「調」也就是我們所講的四聲平仄，它與歌詞、旋律、咬字準確、語調是否恰當的關係更為密切。

　　明代戲曲理論家王驥德在《方諸館曲律》中就專設了「論平仄」一節對四聲陰陽平仄進行了細緻的論述：「四聲者，平、上、去、入也。平謂之平，上、去、入總謂之仄。曲有宜於平者，而平有陰、陽；有宜於仄者，而仄有上、去、入。乖其法，則曰拗嗓。蓋平聲尚含蓄，上聲促而未舒，去聲往而不返，入聲則逼側而調不得自轉矣。」

　　王驥德是在《中原音韻》的基礎之上發展了對四聲平仄的劃分，也延續了《中原音韻》中的方法，將「平、上、去」三聲總歸為仄聲。他還提出在歌唱的時候，要遵循中國漢字四聲陰陽平仄的要求，否則不僅會改變唱詞的意思，還會造成聽者對唱詞產生誤解或是聽不懂所唱的意思，這種將四聲唱錯的情況，被稱為「拗嗓」，也叫「倒字」。中國的民族語言與西方的無聲調字母的結構有很大的區別，歌

36 傅雪漪：《傳統聲樂藝術》（北京市：人民音樂出版社，1985年），頁23。

唱者在演唱外國歌曲的時候，只需把五個元音字母 a、e、i、o、u 準確地唱出來就可以了。但在演唱中國歌曲時，單純地把拼音字母唱出是遠遠不夠的，還必須結合聲調的變化。就像我們前面所提到的一樣，漢字中「聲母」和「韻母」相同，但「字調」不同就會產生截然不同的含義。如果混淆了四聲，歌曲所表達的意思就容易產生歧義，聽者都聽不懂歌唱者所唱的內容，那就更談不上產生情感的共鳴了。該如何唱好、辨明「四聲」，《中原音韻》中有這樣一個口訣：「平聲平道莫低昂，上聲高呼猛力強，去聲分明哀遠道，入聲短促急收藏。」這段口訣沿用至今，仍是中國民族聲樂重要的演唱訣竅。

三　平聲平道莫低昂，上聲高呼猛力強，去聲分明哀遠道，入聲短促急收藏

「平聲平道莫低昂」：對於平聲的唱法，徐大椿在《樂府傳聲》中提到「平聲唱法：蓋平聲之音，自緩、自舒、自周、字正、自和、自靜，……故唱平聲，其尤重在出聲之際，得舒緩周正和靜之法，自與上去迥別，乃為平聲之正音，則聽者不論高低輕重，一聆而知其為平聲之字矣」。[37] 平聲唱法，無論是陰平還是陽平，在發聲的時候都相對比上聲和去聲要來得簡單一些。在出聲的時候只要將字音咬清楚，行腔過程中保持平衡，不使聲音隨意下落，無論曲調高低輕重，聽者一聽就知道唱的是平聲字。

「上聲高呼猛力強」：徐大椿的《樂府傳聲》中指出「雖其聲長唱，微近平聲，而口氣總皆向上，不落平腔，乃為上聲之正法。」[38] 他認為上聲是與平聲相近的，其字頭是從平聲開始，隨即向上一挑，這就是上聲的唱法。

37　傅惜華：《古代戲曲聲樂論著叢編》（北京市：音樂出版社，1959年），頁213。
38　傅惜華：《古代戲曲聲樂論著叢編》（北京市：音樂出版社，1959年），頁213。

「去聲分明哀遠道」：徐大椿有論說：「去聲唱法：南之唱法，以揭高為主，北之唱法，不必盡高，惟還其字面十分透足而已……況去聲最有力，北曲尚勁，去聲真確，則去聲亦勁而有力，此最大關係也。」[39]去聲的唱法有南曲和北曲之分，南曲在唱去聲字的時候要從高往低唱，即要從最高處跌落至最低處；而北曲則不同，在唱去聲字的時候要從半低到低，最重要的是要有力度。二者的區別並不是很大，總體的調值走勢都是全降式的。

「入聲短促急收藏」：平、上、去三聲在南北的唱法中基本上是一致的，唯獨入聲的唱法差異最大。中國的語音大致可分南北，南方的音調較低，而北方的音調較高。尤其是在黃河流域一帶，因語音較高的原因，只有平、上、去三聲，或者是稱為陰平、陽平、上、去四聲，並無入聲，而元代的周德清在《中原音韻》中根據北方語音的特點，將入聲劃分到了平、上、去三聲當中，並從此成為北方地區唱曲的規範。在南方的長江流域一帶，入聲在四聲中是不可缺少的一部分，無論是平、上、去、入四聲，還是陰平、陽平、上、去、入五聲，都有入聲的存在。《洪武正韻》就是按照南方的語言特點所著的音韻規範，這也就是「北葉《中原》，南尊《洪武》」的原因。

入聲又稱之為促聲，歸結起來總共有四種類型。歌唱時，需要將樂音延長，才能傳達給聽眾具有音樂性的歌曲，而入聲在發音後即斷，無法成腔，因此在演唱的時候是不用入聲的。南曲對入聲字的處理方法是陰入聲用陰平腔，陽入聲用陽平腔。北曲的入聲字是分派到平、上、去三聲當中的。[40]清代的毛先舒也說道：「入聲之作腔，必轉而入三聲。」

39 傅惜華：《古代戲曲聲樂論著叢編》（北京市：音樂出版社，1959年），頁214。

40 孫從音：《中國昆曲腔詞格律及應用》（上海市：上海音樂出版社，2003年），頁5。

四　按字行腔，腔隨字走，以腔就字，字正腔圓

中國傳統聲樂藝術講究的是「依字行腔」、「字重腔輕」，字清是腔純的基礎，只有先做到「字正」才可以談「腔圓」。字與腔二者是相輔相成，不可分割的，不能只注重「字」，忽略「腔」，也不能只注重唱腔的技巧，而忽略了咬字的清晰。「腔」要依據字來形成，要「隨字走」，腔要服從於字。具體而言，這一組術語中「按字行腔」是處理腔詞關係中的基本前提，「腔隨字走」是處理腔字關係的具體方法，「以腔就字」是指當遇到腔字相背時解決矛盾的方法，而「字正腔圓」則是處理腔詞關係的總體目標和要求。

無論是戲曲的演唱還是民族聲樂演唱，都十分強調演唱的咬字與行腔，強調「字正腔圓」的原則。而戲曲中更加注重字要正、腔要圓，兩者相輔相成。在此基礎上，偏向於「按字行腔」，腔圓不能代替字正，字正是腔圓的前提。有時候寧可捨棄好腔而求字正，不要讓「腔」影響「字」，否則會引起字音改變。「腔」和「字」要一致，或者相近，做到「腔」隨「字」走。只有做到了「按字行腔，腔隨字走，以腔就字」，方可確保「字正腔圓」。

「字正腔圓」是我國傳統戲曲、曲藝和民歌發展過程中，藝人們在長期的集體實踐中總結出來的一種理論概括，是對於處理唱腔與字調關係的豐富經驗的總結。于會泳在《腔詞關係研究》一書中指出：「字正腔圓對於不同的實踐方面，在具體含義上有所不同。但是，就字正與腔圓的辯證關係這一規律來說，這兩個實踐方面是相通的。」[41]

41 于會泳：《腔詞關係研究》（北京市：中央音樂學院出版社，2008年），頁63。

第五節　唱之情感

　　常言道「語言停止的地方，才是音樂開始的地方」，歌唱藝術之所以能夠打動人，不僅僅是音樂悅耳的歌聲能給予人聽覺上的享受，更重要的是它能夠喚起人內心的共鳴，給人以一種身臨其境般的情感體驗。因此，早在古代，歌唱家和理論家們就把「聲情並茂」當作聲樂藝術中一條重要的基本準則來追求。即便是當今戲曲演唱的基本準則，講究的依舊是「以情伴聲，以聲繪情，聲情並茂。」[42]「聲」是指歌唱中的行腔與潤腔技巧部分，「情」則是指演員在二度創作過程中對劇中人物情感的體驗和表達。「聲」與「情」二者是高度統一的，把聲腔的「韻」與人物的「情」和諧地交融在一起，才能達到「聲情並茂」的標準。

　　李漁在其著作《閒情偶寄》中提到：「有終日唱此曲，終年唱此曲，甚至一生唱此曲，而不知此曲所言何事，所指何人，口唱而心不唱，口中有曲而面上、身上無曲，此所謂無情之曲。」由此可見，他認為「審曲情」才是歌唱的基礎。有的歌者日復一日地唱同一首曲子，但卻不清楚這首曲子所表達是怎樣的一種情感，在表演過程中只是停留在嘴上，臉上的表情和身體上的形體動作不夠投入，因此無法配合歌曲中的情景而難於打動自己，更談不上深入人心。這樣的演唱表現不了歌曲的真實情感，是「無情之曲」。他還說：「唱曲宜有曲情。曲情者，曲中情節也。解明情節，知其意之所在，則唱出口時，儼然此種神情，問者是問，答者是答，悲者黯然銷魂而不致反有喜色，歡者怡然自得而不見稍有悴容；且其聲音齒頰之間，各種俱有分別，此所謂曲情是也。」每首歌曲都蘊藏著作曲家的思想感情與所想要表達的內容，在唱曲之前，要先熟讀作品並深入理解作品，把握作

42 夏天編譯：《戲曲訣諺淺釋》，南昌市：中國戲劇家協會江西分會內部資料，1983年。

品的思想內涵，並用聲音與身段表演、體現出來。

在藝術表演中，歌唱與情感是密不可分的。前人也在長期的舞臺實踐中總結出許多「唱之情感」的訣諺，是千百年來歷代藝人經驗的結晶。它們分別代表了歌唱中聲與情的基本關係及其處理標準，大部分對於我們現今的歌唱或者戲曲表演，都具有指導作用或借鑒意義。

一　聲音是外形，感情是靈魂

《呂氏春秋》〈音初〉篇中對此有相關論述：「凡音者產乎人心者也，感於心則蕩乎音，音成於外而化乎內。」[43]認為音樂都是從人的內心產生出來的，心中有所感受就會在音樂中表現出來，音樂表現於外而化育於內。王灼在《碧雞漫志》中也提出了自己的觀點：「或問歌曲所起，曰：天地始分而人生焉，人莫不有心，此歌曲所以起也。」他認為歌唱的產生是源於人內心情感的需要。可見「聲」與「情」之間的關係在古代的時候就不斷被探討。在歌唱或者戲曲表演過程中，聲音只是一個外在的體現，感情才是表演中真正的靈魂。不僅要以真切的聲音來表演，更重要的是要聲中有情，將聲音與情感相統一來表現人物的感情。

早在春秋戰國時期，韓國善歌者韓娥就用自己的歌聲表達內心的情感，深深地影響了當時的聽眾，大家因她的歌聲而感到哀愁，也因她的歌聲而感到快樂。在她離開三日之後，當地的群眾彷彿覺得她的歌聲還在耳邊縈繞，從中我們可見情感在歌唱中起著重要的作用。中國傳統聲樂歷來就是用聲音來表達情感、用歌唱的方式來與外界進行溝通的，是一個重情的藝術。「聲」與「情」是相輔相成、不可分割的，二者之間的緊密關係在古代的諸多音樂理論中也多次被提及。

43 陳奇猷校釋：《呂氏春秋校釋》（北京市：學林出版社，1984年），頁335。

　　《禮記》〈樂記〉中記載:「凡音之起,由人心生也。人心之動,物使之然也。感於物而動,故形於聲。故生變,變成方,謂之音。比音而樂之,及干戚羽旄,謂之樂。」[44]認為所有音樂的源頭,都始於人們內心的感動,這種感動是受到外界的影響而產生的激動情緒,因此就用聲音的形式體現出來了。這也是我國最早對音樂產生過程中心、物關係的理論闡述。

　　戲曲演員在表演中既要做到唱得響,還要做到裝得像,好的演員都能夠「裝龍像龍,裝虎像虎」。但是要如何做到「裝得像」呢?首先就離不開「表情」二字。所謂「表情」就是指表演中如何「用情」。戲曲當中應該做到「人有人情,戲有戲味」,如果演員表演時不動情,也就不可能得到觀眾的情感共鳴。因而,以情感人是戲曲表演當中的重要特點。戲曲在進行舞臺表現當中,演員和觀眾舞臺上下的聯繫靠的就是情感的交流。如果沒有情感交流,戲曲就與服裝展覽或雜技陳列沒有什麼區別了。所以作為一個戲曲演員一定要做到「以情動人,感情要真」。常言道,「演戲要演人,才算進了門」,做到「別人哭的是淚,演員哭的是戲」,「一哭一笑,勝過千腔萬調」,以上這些戲諺特別強調了「表情」的作用。

　　但是,戲曲演員的「表情」能力絕不只是一個簡單的哭笑技巧問題,而是在表演當中做到「笑而不俗,噱而不厭」,使得表情運用得恰如其分,符合劇情。這就需要演員在表演之前要了解劇情,對劇情中的邏輯進行梳理,做到「未演戲,先識戲」,深刻領會好每句臺詞唱腔的真正含義。在充分理解劇情的基礎上方可做到「口唱一句,心唱十句」,讓戲曲表演中蘊含有豐富的潛臺詞,做到「此時無聲勝有聲」;做到「不似有言,妙在不言中」,或者「不言不語念真經」,否則就是「唱戲不懂意,等於和稀泥」的效果。強做出來的表情是不自

44 王文錦:《禮記譯解》(北京市:中華書局,2001年),頁525。

然、不會打動人的，「心中不笑，臉不會笑，心中不惱，臉不會惱」。所謂「神不到，戲不妙」，說的正是這個意思。只有做到「得其心，成其貌；善其言，仿其行；表其意，傳其神」，才能達到出神入化、情真意切的藝術境界。

二　唱戲是唱情，做戲是傳神

唱戲時，應把「情」放在首位，根據人物的情感變化，運用靈活多變的唱腔技巧來表現故事情節，並用各種富於情感的音色、音調來傳達劇中人物的情感，用聲音來扣人心弦。

中國戲曲中故事情節的發展和推動通常要與人物情感的表達相一致，一般是隨著情感表達的節奏變化而變化。那些與情感表達不相關的內容和情節總是很容易被忽略或者被一帶而過。但是，當戲曲進入了主人公內心世界展現的場合時，舞臺表現力就會被放大，這是戲曲表演中情感表達問題的一個重要現象，或者說是一個基本的表現原則，因而有必要對此情感表現問題進行深入的探討。

戲曲演員具備一定的藝術實踐經驗後，便會感知自己在舞臺表演中的情感與生活當中的情感體驗是完全不同的。舞臺上的完美表現和情感流露必須基於演員極其艱難的基本功訓練。如果沒有經歷過這種嚴苛的基本功訓練，而僅僅期望通過自然感情的流露來獲得良好的舞臺效果，往往是難於達到的。一個成熟的演員可以將自己的情感體驗外化為一種扎實的表演程式，形成豐富的表演經驗，而不能僅僅依靠自然情感，否則一切所謂的情感都是徒勞。自然情感越豐富，越容易在表演時脫離表演的實際而出「洋相」。即便是有了扎實的舞臺程式技巧的基礎，如果在表演中一味強調自然情感，也不會產生理想的表演效果。例如在表演忠義之士時，總是喜歡毫無章法地挺直腰桿和「屏住呼吸」，而這些隨意的動作夾雜在程式表演中就會顯得很不協

調，進而對程式性的表演產生干擾。

例如，在傳統戲《白蛇傳》中講述的白娘子本是個蛇精，但她天資聰慧、美麗善良、智勇雙全，為追求愛情而與代表封建頑固勢力的法海進行了不屈不撓的鬥爭。因而，廣大觀眾把她看成是美的化身。豫劇經典劇目《斷橋》是豫劇大師常香玉的代表作，由於她唱出了白娘子對愛的忠貞、對情的渴望，唱出了白娘子為追求人間幸福美好的情深意長，因此深得廣大觀眾的喜愛，常演不衰。其中最為廣大觀眾熟悉的唱段是「哭啼啼將官人急忙攙起」，其唱詞深刻生動，情感真摯飽滿，聲腔委婉細膩，傾訴深情真誠，產生了強大的情感衝擊力，感人肺腑，催人淚下。戲曲的情感之美於此可見一斑。

優秀的情感表現使得戲曲中的情感之美是足以讓人如醉如癡的，就如同戲曲的技巧之美讓人賞心悅目、心曠神怡一樣。茅盾先生曾經說過：「我們都有過這樣的經驗，看到某些自然物或藝術作品，我們往往要發生一種情緒上的激動，也許是愉快興奮，也許是悲哀激昂，不管是前者，還是後者，總之我們是被感動了，這是感情上的激動⋯⋯。」戲曲就是這樣一門能讓觀眾著迷的有魔力的藝術，其中的這種「魔力」就是來自演員的功力。一個演員要做到能讓戲曲產生如此迷人「魔力」，就必須首先有進步的思想和豐富的藝術修養，掌握熟練的專業技能和表現美、傳遞美的能力。要想成為這樣的演員，就應該具有開闊視野，通過廣泛閱讀和觀摩藝術作品，做到勤學苦練，勤思多想，要像蜜蜂採集百花釀成蜂蜜一樣，用自己的心血和汗水來表現出感人至深、美不勝收的藝術形象。

三　要字正腔圓，更要唱動人心

情通理順是「字正腔圓」的基礎，前者可謂是後者的靈魂。若是離開了「情」，「字正腔圓」就只是一個沒有靈魂的軀殼、無源之水。

「字正腔圓」的唱腔如果不符合劇情內容的規定與人物情感的需求，就會成為蒼白無力的乾唱或矯揉造作的歪腔邪調。因此「字正腔圓」與情通理順是相互統一、不可分割的，只有將二者相互融合，才能達到令聽眾感到「好懂、好聽、動心、化人」的藝術效果。

　　魏良輔在《南詞引證》中提到「字正」的時候，還特別強調「字字句句須要唱理透徹。」[45]而徐大椿在《樂府傳聲》的「曲情」中又說到：「唱曲之法，不但聲之宣講，而得曲之情為尤重。」他認為，對曲情的把握比聲腔要來得重要，並提出了「事理明曉、神情畢出」的要求。在創腔過程中，我們不能脫離「情理」只講「音」，應該把「音」、「情」、「理」三者緊密聯繫起來。就如《明心鑒》中所說的，唱曲應當要按劇情的要求來行腔，速度的緩急、節奏的快慢處理，都必須按照人物、劇情的要求來調整。

四　小聲多哼細琢情，大聲多唱情帶聲，音響容易悅耳難，悅耳容易動人難

　　要想在戲曲聲腔藝術中達到唱動人心的效果，就必須先把唱詞中所蘊含的趣味與情感準確而深刻地表達出來。剛拿到一個新的唱段時，首先要做的是要理解文詞中所要表達的內容，要設身處地地站在劇中人物的角度細細品味其中人物的思想感情，這個時候的思考、聯想居多，而並非只是停留在唱詞的字面之上。用小音量來哼唱旋律，仔細研究腔詞之間的關係，將自己帶入當下角色的情景當中。待到大聲唱出來的時候，就要以情帶聲，不是依靠單調的聲腔技巧，而是劇中人物的情感表達。在唱的過程中，只追求大音量是很容易的，但是如此大的音量又要做到悅耳是很難的。即使做到了悅耳，同時還要達

45 于會泳：《腔詞關係研究》（北京市：中央音樂學院出版社，2008年），頁70。

到動人的效果也是很難的，因此，好的歌者在演唱之前都會先仔細斟酌樂曲的情感內涵，再用聲腔表達出來。演員如果不動神，臺下的觀眾便會走神；演員如果表演不走心，也就無法令觀眾為之動容。

「聲情並茂」也是一個演員表演好壞的標準。「能唱」與「會唱」這是兩個不同含義的詞彙。換句話說，「能唱」並不等於「會唱」，特別是在中國傳統聲樂藝術中，講求的是韻味。有些演員具有良好的嗓音條件，什麼曲子都能唱，張口就來，唱多少都可以，這就是「能唱」，有人批判這樣的做法為「傻唱」。而某個演員雖然天生的嗓音條件不是特別好，但卻懂得「巧唱」，即懂得利用氣息、潤腔，深得操控之法，深入了解劇中人物的性格特點及唱段中的情感表現，並通過聲腔把人物微妙的情感變化恰如其分地表現出來，唱得有「味兒」，這才是「巧唱」、「會唱」的體現。要達到「聲情並茂」的要求，最重要的是要先做到「審曲情」，才能夠「達曲意」。

五　寓情於聲，以聲傳情，以唱帶做，傳情出神

歌唱就是唱情，要以聲傳情，把握住人物的內心活動，用聲音來帶動表演，將劇中人物的神韻傳達出去。「以情伴聲，以聲繪情，聲情並茂」，「聲」與「情」二者是高度統一的，必須把聲腔的韻味與人物的情感融合在一起，才能夠達到聲情並茂的效果。「不能傻唱，唱中有做；以做帶唱，連唱帶做。」戲曲的唱做具有心理動作和形體動作兩個方面，這兩個方面也是緊密結合在一起、不可分割的。因此唱詞是無法脫離表情神態、身段動作單獨進行的，而是三者要緊密配合，相互照應。只有這樣，才能達到「一聲唱到觸神處，寒猿野鳥一齊啼」的藝術效果。

在傳統戲曲藝術中，同樣的唱段，不同的人來演唱也會呈現出不一樣的效果。戲曲藝術表演貴在獨創，唱腔越獨具個性，所刻畫的人

物性格就越鮮明，所體現的藝術價值也越高；反之，如果一味地追求陳腔舊調，沒有個性化的唱腔，就會出現「千人一腔，萬人同曲」的場面，這是塑造不出任何打動人的形象的。

六　變死音為活曲，化歌者為文人

此言出自清代戲曲藝術家李漁所著的《閒情偶寄》第二卷〈演習部‧解明曲意〉，其意思是說，演唱者要把僵死的曲子唱出生命，要把自己從一個單純的演唱者轉變成文人來闡釋曲意。誠然，同樣的曲子由不同的人來演唱就會表現出不一樣的效果，但衡量一位演唱者的表演成功與否，重要的是看他是否把僵死的曲子唱活了，是否為一成不變的曲子注入了新的生命力。而只有演唱者具備了一定的文學素養，才能使自己從一個藝人變成藝術家。換句話說，即戲曲演唱者是一位具有文學修養的文人，才能夠將僵死的曲子唱出生命力。

「變死音為活曲」，是指要把曲子裡面所包含的情感經過藝術化的聲腔唱出來，而曲子裡的情感又包含了故事情節與人物的心理狀態。李漁在〈演戲部‧解明曲意〉中就提道：「唱曲宜有曲情。曲情者，曲中之情節也。」這就要求演唱者在拿到一部新的文學劇作時，要先讀懂它，對劇本中的故事情節、人物情感，乃至劇本中所呈現出的情節與人物的文學語言，以及全劇的風格都要有深刻的理解與體會。只有「解明曲意」，才能深刻了解曲意之所在，在演唱過程中，才能做到「答是答」，「問是問」，在表現哀傷的曲子時，其表情是黯然神傷而不是面露喜色；在表現歡快愉悅的曲子時，其神情是怡然自得而不是「稍有瘁容」。

李漁崇尚的是唱曲中的表情性，對於「無情之曲」是零容忍的。他在文中首先指責那種常年只唱一首曲子甚至是終年都唱同一首曲子的人，卻不知道該曲所表達的是什麼，所指的對象是誰。其二是「心

口不一」的人，有聲音，但卻沒有情感。因為不明曲意，所以只能按照字面上的詞彙照本宣科，而導致在演唱時出現「口唱心不唱」的現象，口中唱著曲子，但面上的表情與形體卻無任何表現，這就是李漁所說的「無情之曲」，這樣的表演與年幼無知的小孩子在背書時的狀態沒有什麼區別。很明顯，李漁認為這是一種僵死的演唱，即使演唱的技巧再高，也只是一個二、三流的演唱，達不到上乘之作。因此，李漁要求戲曲演唱者必須要深刻理解作品內涵之後才能唱曲，而在唱的過程中，要將作品所體現的精神、情感貫穿其中，才能夠達到以情帶聲、聲情並茂的藝術效果，才能夠達到「變死音為活曲，化歌者為文人」的戲曲歌唱要求。

在戲曲藝術表演中，提倡的是「不能千人一面、千歌一曲，而是力求一人千面，一曲多變」。因此，在設計唱腔之前，就必須先在「審」、「領」、「準」、「穩」四個字上下功夫。「審」是指演員要先讀懂劇本，吃透劇本內容，深入了解角色，把握住角色在不同的環境下、不同的情況下的思想情感變化，理解劇中每段唱詞的含義，並分出重要、次要的部分，以及唱詞中所表現的角色情緒，要按照劇本的內容來設計唱腔，而不是硬套。「領」是對劇本經過反覆的斟酌之後，抓牢並突出唱段表達的重點，而不是平均地對待每段唱詞。「準」即在出口時就要達到「字清」、「板正」的基本要求。「穩」即在唱的過程中要做到從容不迫，怡然自得。只有先達到這四點要求才能夠做到「以情帶聲，聲情並茂，字正腔圓」。

梅蘭芳在一九六〇年錄製電影《遊園驚夢》，給我們留下非常珍貴的影像資料，在此之前他的全部表演都是沒有影像資料記載的。在演出過程中，他加進了自己很多的理解和表演的體會，使細節非常豐滿。比如，在湯顯祖的《牡丹亭》裡〈驚夢〉一折中有一句唱詞「早難道好處相逢無一言」，唱到「逢」的時候要回過身來相對立，各用兩個食指相碰地比一下表示相逢的意思，然後等到二人對上目光，杜

麗娘又立刻把手縮回等等，每一個細節都有自己的體會和記錄。梅蘭芳說他在表演杜麗娘的時候抓住了「羞和愛」的內涵來表現杜麗娘，這是因為杜麗娘在夢中見到了一個年輕又俊俏的書生，兩個人一見鍾情，但她又是一個大家閨秀，很害羞，因此又羞又愛，這是梅蘭芳在表演的時候賦予杜麗娘這個人物形象的個人詮釋。

在梅蘭芳之後，另一位昆劇表演藝術家張繼青，她拍攝的《牡丹亭》可謂是名滿天下。同樣對於「入夢」這一段戲的詮釋，她也有自己的理解。她認為杜麗娘和柳夢梅相碰之後，杜麗娘突然發現站在她面前的是一位年輕的書生，作為一個長年生活在深閨之中的女子，她從未見過這樣的青年男子，因此她首先會選擇逃避，然後又站定，好奇這是什麼樣的一個人，很想再去看一眼。站定後，發現這是一個風流倜儻的書生，她又愛又羞的，所以就有一個動作叫作：「轉身回首，遮面偷覷」，張繼青將杜麗娘的內心活動刻畫得更加細膩、入情入理，將其嬌羞的情感表現得淋漓盡致。

第六節　唱之文化

一　務頭

「務頭」是戲曲曲詞理論上的一個專門術語。就現存資料而言，它是元人周德清在《中原音韻》裡首先述及的，但並未對此深論。入明以後，「務頭」這個概念依稀難辨起來。為此後來有多位戲曲理論家對「務頭」加以解釋、闡述，但各有其解，並未形成統一的概念。

（一）「務頭」相關界定

通過搜集「務頭」的相關資料，對於「務頭」概念的闡述各有說法，在此筆者就引用率較高的概念進行歸納分析，對「務頭」的概念

歸納為以下三類：

1　古代文本中「務頭」運用

　　劇本理論方面的研究是以曲譜內容為主體，即劇作家在創作的過程中，對「務頭」該如何定位，有什麼樣的要求以及規定。因此筆者就已有的資料歸納出對「務頭」曲譜方面內容有重要的論述的有以下幾位學者：

　　　　周德清在《中原音韻》〈作詞十法〉中論及「務頭」，「要知某調、某句、某字是務頭，可施俊語於其上，後注於定格各調內」。[46]

　　　　王驥德《曲律》〈論務頭第九〉中論述道：「《中原音韻》於北曲臚列甚詳，南曲則絕無人語及者。然南、北一法，係是調中最緊要句字；凡曲遇揭起其音而宛轉其調，如俗之所謂「做腔」處，每調或一句、或二、三句，每句或一字、或二、三字，即是務頭。今大略令善歌者，取人間合律腔好曲反覆歌唱，諦其曲折，以詳定其句字，此取務頭一法也」。[47]

　　　　吳梅在《顧曲麈談》中指出：「務頭者，曲中平上去三音聯串之處也。」如七字句，則第三、第四、第五之三字，不可用同一之音。大抵陽去與陰上相連，陰上與陽平相連，或陰去與陽上相連，陽上與陰平相連亦可。[48]穎陶說道：「以聲音為主之曲

46　周德清：《中原音韻》引自《中國古典戲曲論著集成》（北京市：中國戲劇出版社，1980年），頁232。

47　王驥德：《曲律》引自《中國古典戲曲集成》（北京市：中國戲曲出版社，1959年），頁107-114。

48　吳梅：《吳梅戲曲論文集》（北京市：中國戲曲出版社，1983年），頁32-33。

調，每調必有一個以上之特腔，以維持其名目，而此特腔，或即所謂務頭乎。」李漁在《閒情偶寄》中論述到，「予謂務頭二字，既然不得其解，只當以不解解之。」[49]

上述學者對「務頭」的論述，歸納出關鍵詞即可分為以下幾點：（1）要知某調、某句、某字是務頭，可施俊語於其上，說明「務頭」有固定位置。（2）可施俊語於其上，說明「務頭」的文辭俊美。（3）務頭者，曲中平上去三音聯串之處也，說明「務頭」注重音韻平仄，每調必有，但是特別注重上聲的運用。（4）「一個以上的特腔」，這裡主要針對「務頭」的唱腔而言。

綜上所述，根據前人對「務頭」的闡述總結為：「務頭」是元代的戲曲理論術語，表現在曲譜上，有著固定位置，以唱腔為主，並且注重音韻平仄、文辭俊美的旋律片段。這是單就曲譜方面所總結出的比較統一的概念。

2　「務頭」在歌唱方面的體現

在對有關「務頭」論述的文章中，所關注的範疇不僅僅是針對譜面上的內容，而有很大一部分是和歌唱交叉在一起的。畢竟戲曲是一門視聽藝術，聲音的部分占據重要的作用，「務頭」作為戲曲的專有名詞，也必然離不開演員的演唱。縱使一開始「務頭」所注重的是譜面，但也和演員的歌唱息息相關，因為不管譜面設計得多麼精彩絕妙，終歸要表演出來，而它的載體就是演員的演唱。對「務頭」體現在歌唱方面的說法有以下幾種：

49 注釋：據一影本，刻印、影印者均不詳。書末有「宣德九年長至日錦窠老人制」十二字，可知為明宣德九年朱有燉作品，所影恐即原刊本，王國維的《曲錄》中有收藏。

王驥德《曲律》〈論務頭第九〉中說道：「今大略令善歌者，取人間合律腔好曲反覆歌唱，諦其曲折，以詳定其句字，此取務頭一法也。」

朱有燉《天香圃牡丹品》：「末云：你這唱的，也有失了拍處，又發的務頭不甚好。末唱：（唱的）仙呂要起音疾賺煞要尾聲遲。（你將那）務頭兒撲的多標致，依腔貼調更識高低。停聲諭能禱拍；放精諭會收拾。（常子是）懷揣著十大曲，袖褪著樂章集」。[50]

孔尚任：《桃花扇》第二齣〈傳歌〉寫曲師蘇真生教妓女李貞麗（香君）唱《牡丹亭》之〈皂羅袍〉，唱至「雨絲風片」時，蘇息生賓白：「又不是了，絲字是務頭，要在嗓子內唱。」[51]

《水滸》〈五十一回〉：「那白秀英唱到務頭，這白玉喬按喝道：『雖無買馬博金藝，要動聰明鑒事人。看官喝采道是過去了，我兒且回一回，下來便是襯交鼓兒的院本。』」[52]

陳文革〈「務頭」源流考述〉一文，提出了「務頭」也可用於南曲，但是已經形成了「唱」和「做」分離，較之北曲的「揭起其音」的做腔，南曲可能已經改變成為在「嗓子內」吟唱「嘩緩」之音。[53]

50 據一影本，刻印、影印者均不詳。書末有「宣德九年長至日錦窠老人制」十二字，可知為明宣德九年朱有燉作品，所影恐即原刊本，王國維的《曲錄》中有收藏。

51 孔尚任：《桃花扇》第二齣〈傳歌〉，據人民文藝出版社1959年版有記載。並在馮潔軒〈「務頭」考〉，《中國音樂學》1987年第2期一文中有詳細說明。

52 施耐庵：《水滸傳》第五十一回（北京市：中華書局，2005年），頁466。

53 陳文革：〈「務頭」源流考述〉，《中國音樂學》2014年第1期。

康保成〈「務頭」新說〉中最後提到度曲和歌唱者的雙向互動
關係的論述，提出了「務頭」沒有固定不變的模式，它要求度
曲家和歌唱者共同參與完成，只有二者結合，才會避免在創造
過程中度曲家的「因義害聲」和歌唱家的「因聲害義」。[54]

綜上所述，不管是古代的資料顯示，還是現代學者的研究，均很明顯
地看出「務頭」主要針對的是演員歌唱方面的內容，且對歌唱技巧有
嚴格的要求。這一概念的總結可以說是對上一概念的延伸，演員的演
唱是曲譜內容的載體，也是曲譜內容的體現，同時也是曲譜在舞臺上
的體現。

3　「務頭」定義為「出彩」

除此上述學者對「務頭」的定義以外，也有較多學者把「務頭」
定義為精彩、出彩的地方，這種定義方式也是筆者最認可的一種，可
以說這種定義是廣泛且綜合的。出彩，既可以針對於劇本，又可以針
對演員的演唱（其中還包含了觀眾的情緒），這樣就能把對戲曲而言
最重要的劇作家、演員、觀眾三者都容納進來，使概念包含的範圍廣
泛，且恰到好處。有以下實例進行論證：

> 《中國戲曲曲藝詞典》把「務頭」解釋為「精彩、出彩、警辟
> 或動聽之處」。《水滸》〈五十一回〉：「那白秀英唱到務頭，這
> 白玉喬按喝道：『雖無買馬博金藝，要動聰明鑒事人。看官喝
> 采道是過去了，我兒且回一回，下來便是襯交鼓兒的院
> 本。』」[55]周德清論及「喝采」，謂：「殊不知前輩止於全篇中務
> 頭上使，以別精粗，如眾星中顯一月之孤明也。」

54 康保成：〈「務頭」新說〉，《文學遺產》2004年第7期。
55 施耐庵：《水滸傳》第五十一回（北京市：中華書局，2005年），頁466。

任超平在《務頭新釋》中提出：「務頭」乃江湖藝人用語「春點」是也。「春點」中的務頭即是江湖藝人在演出時斂錢的代名詞，同時也是戲曲音樂的高潮點、精彩處、出彩處。在演出中必須設置高潮點、喝彩處，這樣才便於向觀眾斂錢，這正是務頭產生的土壤。[56]袁震宇在《「務頭」考辨》中指出，「務頭」為觀眾喝彩之處，也就是曲牌音樂的高潮。童斐伯在《中樂尋源》中指出「務頭」就是曲中最精彩的地方，「曲調之聲情，常與文情相配合，其最勝妙處」。

馮潔軒的〈「務頭」考〉一文指出「務頭」是「曲」中某些特殊歌唱部分的特定稱號，這個部分在曲中顯得突出而有光彩，音樂有變化，詞也俊美，演唱則要求注意發揮，以充分顯示它不同一般的特色，故聽眾聽至此照例都要喝彩。[57]

通過上述學者對「務頭」的論述中可總結出，「務頭」所定義的出彩，現指表現出精彩來。這裡的精彩包括劇作家、演員和觀眾三個部分。從以上實例論證可歸納出：（1）曲調之聲情，常與文情相配，詞要俊美，這裡主要涉及到劇本的文本以及曲調創作中的出彩；（2）觀眾喝彩之處這一定義，主要關注的是觀眾審美中的喝彩的部分；（3）某些特殊歌唱部分的特定稱呼，這裡主要指演員表演中的出彩。

　　因此從論述歸納來看，我們可以理解為「務頭」的出彩包括劇本的創作、演員的演唱、觀眾的審美三個部分。這樣的解釋既不含糊其辭，也不難於理解，達到通俗易懂且又合情合理。較之前面的論述中的咬文嚼字，這樣的解釋更加實際簡單，且合理到位，也有利於大眾理解。

56 超平：〈「務頭」新釋〉，《藝術百家》2007年第4期。

57 馮潔軒：〈「務頭」考〉，《中國音樂學》1987年第2期。

(二)「務頭」運用特點

在「務頭」相關文章的論述中，對「務頭」如何實際運用有很詳細的說明。單就淺層理解來說，那只是觀眾鼓掌、喝彩的地方，其實不然，「務頭」的位置界定嚴謹且有其固定的要求。我們所聽到的「務頭」精彩之處的背後，均是經過了嚴格且多方面的處理之後形成的效果，以下為從已有的文章中總結出的對「務頭」運用的特點：

一、「務頭」是「定格」中遵守聲律相諧要求最嚴格的地方，而非「務頭」之處的「定格」要求，處理上可相對寬鬆些。二、務頭在每首曲牌中出現的情況不一，有數句或一句、數字或一字的差異，但皆為曲牌填詞整體布局構思的關鍵之處。即李漁所領悟出的「一曲有一曲之務頭，一句有一句之務頭，一曲中得此一句，即使全曲皆靈」之法理。三、「務頭」是施以俊語處，是平仄字腔與聲律相結合的地方，並且文字俊麗。然後在此處加以「做腔」，婉轉其調。平仄字腔中尤以上聲為主。四、「務頭」為曲中平上去三音聯串之處，且格外注重上聲的運用。

以上幾點均為「務頭」在運用中所特別要求之處，也是其運用的特色之處。俗話說理論是實踐的基礎，只有真正做到了理論上的積澱，才會有實踐上的飛躍。對於「務頭」也是如此，只有做到了譜面上的積澱，如曲詞的設計、旋律的設計、節奏的控制、甚至是強弱的處理等等一系列要求，萬事具備，才會出現演唱時的「驚豔一刻」。

(三)「務頭」運用範圍

周德清在《中原音韻》中曾經對「務頭」框定了一個運用範圍，只用於北曲。我們知道，字多調促、詞情多而聲情少是北曲不同於南曲的最大特點之一。一般而言，僅有字腔者為多，帶有過腔者較少。「務頭」就是由字腔與過腔組合成的字少聲多的音樂片段。南曲中少

有言及「務頭」的原因，是它本身就是字少聲多、徐迂婉轉之曲，若
按「務頭」而論，可能絕大多數曲子都符合「務頭」的特徵，故「務
頭」在南曲中可能類似滿天繁星，不足為貴，所以就沒有人特意強
調，而「務頭」在北曲中則「猶一月之孤明」。

　　但是，「務頭」並不能單純圈定一個範圍，就「務頭」有精彩、
出彩這一定義來說就顯得頗有局限。不管是北曲的字多腔少，還是南
曲的字少腔多，均會出現精彩的地方，我們不能就此說南曲字少腔
多，婉轉地方之多，處處可能出現精彩，而去否定它出現「務頭」的
存在。陳文革〈「務頭」源流考述〉一文，也提出了「務頭」也可用
於南曲，但是已經形成了「唱」和「做」分離，較之北曲的「揭起其
音」的做腔，南曲可能已經改變成為在「嗓子內」吟唱「嘩緩」之
音。同時在北方戲曲中也存在「務頭」的蛛絲馬跡，例如，弦索腔的
謳腔、陝西梆子的謳腔等等，大都以本嗓為主，後翻八度演唱，發出
「謳」的尾音。[58]

　　因此筆者認為，「務頭」既然是戲曲的專有名詞，即表現為精
彩、出彩的地方，那它應適用於所有的戲曲曲種，不可存在範圍的圈
定，所有的曲種都會有出彩的地方，而不單單是北曲。隨著時間的推
移，人們對元代時期「務頭」的考究也越來越少，「務頭」在歷史上
詞義的變化也隨著時代的變化漸漸消失，或者改變。雖然我們無從判
斷其中的正確與否，存在即是合理，對「務頭」的不同理解均有其合
理之處，我們只要做到從中篩選，做自己認為正確且可做的部分即
可。由於筆者對「務頭」方面收集的資料有限，理解範圍也有限，在
此言論也均代表個人見解，不可統一定論。

58 陳文革：〈「務頭」源流考述〉，《中國音樂學》2014年第1期。

二　魚頭馬尾

　　蘇州彈詞是以蘇州方言為第一特徵，以說唱相間的方式敘述表演的曲藝形式。隨著彈詞音樂的不斷發展，許多個性化唱腔不斷湧現，隨即產生出了新的「流派唱腔」。主要的「腔系」包括書調、陳調、俞調、馬調以及一些江南民間小調。而蘇州彈詞最早也最為基本的「流派唱腔」，要數「陳調」、「俞調」和「馬調」。[59]

（一）各腔融合與創新

　　「陳調」為清代乾隆年間「彈詞前四名家」之一的陳遇乾所創，他早年曾入昆曲名班，後改業彈詞，之後編寫過許多彈詞的書目。他的唱腔特點是上句頓挫頻繁，下句末字以大跳落腔，唱起來深沉有力，蒼涼悲勁，常表現故事中的老生、老旦等腳色。楊振雄、劉天韻、嚴雪婷均對「陳調」有所弘揚和發展，也留下了許多蘇州彈詞的經典唱段。「陳調」的抒情性較強，而蘇州彈詞以「書調」為基本唱腔，二者存在的差異性使得「陳調」在以說唱藝術為主的蘇州彈詞中，無法勝任常規性的演唱。[60]

　　「俞調」為清代嘉慶道光年間俞秀山所創，他在很大程度上吸收了昆曲吐字行腔的方法，長腔慢板，節奏悠揚。這種流派唱腔委婉平直，剛柔並濟，音域跨度大，曲調優美，多用於表演女性的角色，善於表現出一種私語纏綿、哀怨的情感。「俞調」與「陳調」的風格相似，都以曲調優美，旋律性強著稱，因此「俞調」也無法完全適應蘇州彈詞以說唱為主的敘述功能。

　　到了清代咸豐、同治年間，馬如飛創造出了「馬調」，他以原始的「書調」為基礎，對其進行風格化的發展，這種流派唱腔曲調簡

59 孫惕：〈略論蘇州彈詞唱腔音樂的流變與發展〉，《曲藝》2008年第4期。

60 施王偉：〈從三個腔系探索蘇州彈詞音樂的起源〉，《文化藝術研究》2015年第2期。

潔，不突出旋律性，字多腔少，敘事性強，與語言的表達有機地結合在一起，是最適合蘇州彈詞的一種唱腔風格。

　　無論是「陳調」、「俞調」還是「馬調」，都只是蘇州彈詞中最早的也是最基本的風格化流派唱腔，基於這三種「流派聲腔」，各式各樣的新腔也隨著時代的潮流漸漸發展起來。二十世紀二十年代，「馬調」的第三代傳承人魏鈺卿，將新的生命力注入「馬調」當中，人們將這種唱腔稱之為「魏派馬調」或「魏調」。以「馬調」為基礎而衍生出來的「沈調」和「薛調」，創始人為沈儉安和薛筱卿，他們所創唱腔源於「馬調」又別於「馬調」。特別是薛筱卿，還開創了琵琶自由伴奏的先河。在明末清初相當長的一個時期內，蘇州彈詞在演出中使用最多的是一種「似俞似馬」的「混合調」。因為「俞調」長於抒情，而「馬調」長於敘事，這樣的唱腔風格就兼有抒情與敘事兩種功能。在演唱時，真假嗓需交替使用，但真嗓的成分相對較少，以假嗓為主，因此也被稱之為「小陽調」。

　　將「俞調」和「馬調」相融合並發展到極致的，不得不提到一個人，叫夏荷生。他以「俞調」為基礎，並借鑒了「馬調」的落腔特點，創立了被人稱之為「俞頭馬尾」的「夏調」。嚓頭穿插得當，響彈響唱是夏荷生的唱腔特點。他的嗓音高亢嘹亮，並將「俞調」的委婉抒情與「馬調」的簡單爽朗的特徵有機地融為一體，使他在蘇州彈詞界中樹立起了角色的先聲。演唱時真假嗓並用，唱腔挺拔遒勁、扣人心弦。在表演《描金鳳》一書時，獲得滿堂喝彩，贏得了「描王」的美譽。但因為「夏調」難學且難唱，因此傳承人較少。楊振雄曾經也學習夏荷生的唱腔風格，但其中「馬調」的成分會更多些。而夏荷生的另一弟子徐天翔因嗓音自身條件不夠高亢嘹亮，因而最後另闢蹊徑，朝「低、慢」發展，自成一格。[61]

61　張麗民：〈試論程硯秋的唱腔特色〉，《中央音樂學報》1990年第4期。

（二）程腔梅唱

在中國傳統戲曲音樂當中，還有許多與「俞頭馬調」相類似的情況。採用拼貼融合的方式，發展成新的聲腔流派。張君秋先生為京劇「四小名旦」之一，在戲曲方面天賦極佳，扮相俊美，嗓音條件好，在高音「沒擋兒」的情況下，還可以做到「亮、脆、甜」。張君秋先生自幼學藝，最早師從李凌楓，不久之後，李凌楓就將他投入老藝術家、梨園界「通天教主」王瑤卿的門下，並受到了王瑤卿的賞識。王不僅教授他青衣、刀馬旦等劇目，還在唱、念的基本功方面給了他不少的啟發。在二十世紀三十年代中期到四十年代初，張君秋先生拜梅蘭芳為師，但也有其他眾多旦角大家不計名分，熱心主動地教授張君秋，其中還包括了尚小雲和程硯秋等。

不僅如此，荀派藝術創始人荀慧生也教授過張君秋花旦的唱腔和表演，閻嵐秋、朱桂芬、張彩雲曾向張君秋傳授刀馬旦，鄭傳鑒、朱傳茗也教授過張君秋昆曲和花旦的表演。張君秋才是真正的名家真傳，博採眾長。[62]在各位名家的指導下，張君秋經過了長期的藝術沉澱與舞臺演出的經驗積累之後，在前人的基礎之上，另闢蹊徑，漸漸形成了自己獨具一格的唱腔特色。「從一九五六年推出《望江亭》開始，就標誌著『張派』這個繼四大名旦之後的新的名角唱腔流派登上了京劇歷史的舞臺。」[63]而在之後不到十年的時間裡，張君秋先生陸續創排演出了近十部劇，張派風格逐漸確立下來。

在張君秋所創立的許多新腔當中，有人認為張派的新腔是「程腔梅唱」，這一說法有一定的道理。張建民曾經對張君秋繼承四大名旦的唱腔特點並融會貫通為我所用、另創新腔，作了概要的敘述：「張君秋拜師梅蘭芳時才剛滿十八歲，梅蘭芳先生傳授給他《宇宙鋒》、

62 張建民：《張君秋唱腔選集》（北京市：人民音樂出版社，1985年），頁4。
63 宵淩：《張君秋藝術大師紀念集》（北京市：中國文聯出版社，2000年），頁279。

《霸王別姬》、《奇雙會》、《生死恨》等若干齣戲，因此，張君秋明顯
較多受到了梅蘭芳華麗、舒展大方的唱腔特點的影響。在向程硯秋學
習的過程中，張君秋則繼承了程派唱腔婉轉迂迴、細膩深刻的唱腔風
格。」[64]張君秋的唱腔以美著稱，在他的許多代表劇目當中，創立了
許多打破傳統的新腔，這樣的創新是很有必要的。「必須照顧腔調華
美，新穎別致，不落俗套。」[65]聲腔的創新是有前提的，不是胡編亂
造，更不是時不時地賣弄技巧，而是要根據京劇觀眾的欣賞習慣和京
劇美學標準來決定的。不是單純為了美而美，而是要根據劇中的人物
特點、劇情設置的要求進行合理的安排與創新。張君秋在繼承程派唱
腔的基礎上，融合了梅派唱腔的特點，再加以變化，在潤腔和唱法上
予以改造，形成了具有「程腔梅唱」特點的張派腔。

（三）「俞頭馬調」式的用樂共性手法

上述幾種「俞頭馬調」式的用樂共性手法，實質上是對傳統曲調
的適當「活用」。夏荷生將長於抒情、旋律性強的「俞調」，與旋律簡
單平直，敘述性強的「馬調」進行進行融合，創造出了新的流派唱腔
「夏調」，這樣的新腔也更適應於蘇州彈詞說唱兼備的表演特性。得
到了多位京劇大家真傳的張君秋，在長期的藝術實踐積累過程中，吸
收了各位大家的唱腔優點，為我所用，將梅蘭芳雍榮華貴、舒展大方
的唱腔與程硯秋迂迴婉轉、細膩深刻的唱腔風格相結合，開創新腔，
最後自成一派，被稱為「程腔梅唱」。這樣的唱腔在舞臺上往往能獲
得滿堂喝彩，也符合故事人物的表達和觀眾的審美趣味，使京劇舞臺
演出精彩紛呈。

在傳統聲腔的基礎上進行改革，使其更加適應時代發展的需求，

64 楊曉輝：〈張君秋唱腔創新研究〉，《戲曲藝術》2015年第1期。

65 陳昌文，施詠：〈中國當代歌曲創作中「歌中歌」現象研究〉，《南京藝術學院學
　　報》2012年第2期。

這樣的例子比比皆是。昆山腔能從眾多聲腔中脫穎而出，並表現出後來者居上的態勢，不得不歸功於一個起著關鍵性作用的人物，那就是被後人尊稱為「曲聖」的魏良輔。魏良輔生於弘治末年，是十六世紀著名的曲家，他有著較高的文學詞曲的修養，還精通音律，幼年時期學習北曲，但因不及北人王友山而後改為鑽研南曲。他並不滿足於南戲原有的聲腔，於是便聯合了蘇州洞簫名手張梅谷、昆山著名笛師謝林泉，在南曲專家過雲適、北曲戲劇家張野塘等人的協助下，吸收當時流行的「海鹽腔」、「弋陽腔」以及一些江南小調的特點，對老昆山腔加以改革。在改革過程中，魏良輔還取南、北曲之所長，一改往日那種呆板平直、欠缺韻味的聲腔，創造出一種格調新穎、委婉流暢的新腔。[66]所以說，即便是昆曲「水磨腔」，雖為魏良輔首創，但他也不是真正意義上的「原創」。

　　「俞頭馬尾」式的用樂手法，基於中國民間音樂重實踐的文化背景，凝聚著眾多樂人的集體智慧，在「整合性」傳承中彰顯出個體的創造。

三　四方歌者皆宗吳門

　　明中葉以後，中國戲曲進入了傳奇時期，進而也引發了戲曲音樂的重大變革。在萬曆年間，南戲取代了北曲，占據了民族音樂的主導地位，而昆曲的演唱藝術，更是達到了民族聲樂的頂峰。當時昆曲發展迅速的原因，除了戲曲本身的藝術積累之外，還有當時流民的現象席捲全國，推動商品經濟的發展，一些有錢人家開始蓄養家班，成為當時一種社會風尚。文人們也開始介入戲曲的創作。由於民主思想的崛起，動搖了明初種種限制戲曲發展的政策，這使昆曲藝術達到了歷

66　周秦：〈魏良輔與新聲昆山腔〉，《蘇州大學學報》2001年第4期。

史發展的高峰，隨之出現「四方歌者皆宗吳門」的現象，「宗吳門」
也即宗昆曲。[67]魏良輔對舊昆山腔展開多方面的改革，將昆曲藝術推
上頂峰。

（一）洗乖聲諧音律

音樂是語言的延伸，正所謂：「歌永言，律和聲」。「言」指的是
音樂快慢、高低、輕重的走向，必須符合語言所固有的規律進行，這
才能正確地表達出歌詞的意思。「律」指的是音樂的樂律，也指語言
的音律，因此，魏良輔對昆山腔改革的第一要事，就是理順腔調和語
言之間的關係，使之和諧協調。他指出：「音以四聲為主，四聲不得
其主，則五音廢矣。」因此，須「將平上去入，逐一考究，務得中
正。如或苟且舛誤，聲調自乖，雖具繞梁，終不足取。」[68]因此，在
他所提出的「曲有三絕」的觀點中，將「字清」放在了第一絕。

（二）即舊聲而加泛豔

魏良輔在創立新腔的過程中，以協調曲詞與聲腔的關係為切入
點，以「腔與板兩工」為標準，在舊有的曲調中加花裝飾，使聲腔很
快就形成了細膩纏綿的藝術風格，收到「功深熔琢，氣無煙火，啟口
輕圓，收音純細」的唱腔藝術效果[69]，人稱「水磨腔」。

（三）熔南北於一爐

真正意義上的「以南北詞調合腔」始於魏良輔的時代，魏良輔在
「北曲昆唱」的基礎之上推動並完成南北聲腔的融合，即用當時已基

67 鄧瑋：〈論昆曲的傳播和古典戲曲的分佈〉，《藝術百家》2000年第3期。

68 《中國古典戲曲論著集成》，北京市：中國戲劇出版社，1959年。

69 沈寵綏：《度曲須知》引自《中國古典戲曲論著集成》，北京市：中國戲劇出版社，
1959年。

本形成的昆山腔曲唱規範來指導北曲的演唱，同時也保留了北曲最初的聲腔特點。正所謂「出新各獻所長，獨創不離集體」。

（四）完備伴奏場面

魏良輔形成了以鼓板、曲笛為骨幹的昆曲唱慢，其主要樂器除了三弦、提琴之外，較為重要的還有笙、嗩吶、小鑼、大鑼等。以魏良輔「漸改舊習，始備眾樂器」為起點，至於李斗《揚州畫舫錄》中寫的乾隆末年，各種樂器的性能、作用、主次關係，乃至演出時的位置擺布、分工兼項等，都被一一固定下來。當昆曲傳播到各地之後，「四方歌者」未必能以標準的吳語演唱，但正如潘之恆在評述徽州昆曲藝伶時所指出的那樣：「非能諧吳音，能致吳音而已。」

四　無腔不學譚

譚鑫培所創立的譚派藝術，在他所處的時代一度出現「無腔不學譚」的局面。譚鑫培是京劇史上一位承前啟後、繼往開來的藝術大師，也是一位集唱、念、做、打於一身的全才藝術家。譚先生很重視「動於中，形於外」的表演方式，對臺上各個角色之間的交流倍加關注。他還被人譽為「渾身都是戲」的表演藝術家，他唱每一齣戲時，都會先細緻地了解劇情，仔細剖析劇中的人物角色，甚至對一字一句、一個眼神、一個手勢都不放過，他力求表演要符合劇本中人物的性格特徵、身分和細膩的心理狀態。

譚鑫培的唱腔相比之前或是同時代戲曲歌唱家的唱法要更加複雜多變，這種多變豐富的唱腔不僅僅是因為他集眾家之所長，還在此基礎之上做出了標新立異的突破。他是經過長期的舞臺實踐、細心揣摩之後，化腐朽為神奇的譚腔新聲。

譚鑫培自身嗓音的條件是唱腔革新的一個基礎，吳性裁在評論譚

鑫培的唱腔時說到:「譚天生一副富有感情的『雲遮月』嗓子,對於字音的辨別,得自天聰,無人能及。陰陽平仄,他似乎具有自動矯正器,念來不差絲毫。」[70]這種富有魅力的嗓音,是經過一次次的打磨錘鍊才形成的。譚鑫培的演唱風格一度風靡京劇舞臺,並收穫了「新腔」、「巧腔」之名,還在京劇表演界形成「無腔不學譚」的局面。

首先,譚鑫培在革新的道路上很重視音調的曲直,也注重字音的準確、聲調的把控,而不是為了創新而創新。他在創腔過程中,還遵守著一個原則,即以「戲理」為準,恪守章法,一定要符合劇中人物的性格特點。他所創造出的「花腔」和「巧腔」,豐富了老生唱腔的表現力。例如,在《寶蓮燈》裡劉彥昌的一段「二黃快三眼」,以往的唱法是節奏較為緩慢,而譚鑫培在表演過程中,根據劇中人物的情感變化,變化節奏,將速度加快。除了在節奏上加以變化之外,他還根據劇情的需要和人物性格特徵的需求,將老旦、青衣和秦腔融入到了老生的唱腔裡。

譚鑫培是京劇聲腔革新的重要推動者,他突破了「高音大嗓」、「直腔直調」的聲腔審美範式,創立花腔、巧腔,將「沉鬱頓挫」的聲腔特點大放異彩而廣為流行於京劇舞臺。

其次,譚鑫培敢於刪繁就簡,突出重點唱腔。比如原來的《空城計》,孔明有十二句【原板】,唱詞一般,並與坐帳時的「兩國交鋒龍虎鬥」雷同,所以刪去這十二句,突出後面的大段【西皮慢板】「我本是臥龍崗散淡的人……」,這樣的刪繁就簡使得經典唱腔脫穎而出。

最後,譚鑫培還借鑒了青衣、老旦、小生等聲腔特色,融匯梆子腔,創造出別具一格的聲腔特色。比如《奇冤報》「未曾開言淚滿腮」之【二黃反調】,最後一句「含怨有三載」,這個「載」字之腔就是脫胎於【西皮原板】小生腔;《洪羊洞》「怕只怕熬不過尺寸光陰」

70 檻外人（吳性裁）:《「伶界大王」譚鑫培》引自《京劇見聞錄》（北京市:寶文堂書店,1987年）,頁2。

這個「陰」字尾腔是老旦腔；《碰碑》中「六郎，延昭我的兒」；《打漁殺家》中「桂英我的兒⋯⋯」，譚鑫培創此【哭頭】是吸收梆子聲腔改變而成的。

譚鑫培對各行當和其他劇種的精心研究，兼收並蓄，熔於一爐，自成一家，確為改革之英才。老生唱腔的豐富使得老生唱腔更具有藝術表現力，更能生動地塑造人物和表達人物思想感情，老生唱腔走向了繁榮和成熟，成為大家爭相模仿學習的範本，引領一時唱腔風尚。

五　移步不換形

「移步不換形」最早是由梅蘭芳提出的，他指的是「形」是戲曲藝術真正的魅力所在，在充分保留京劇文化底蘊和傳統的基礎上，適當地「移步」創新發展，體現了梅蘭芳先生數十年表演實踐的智慧和舞臺探索的經驗。

（一）產生背景

在二十世紀中期，京劇藝術正處於新劇與舊劇碰撞的時期。這些新劇的創作主力多為早年左翼文藝界、戲劇界和蘇區文藝界的領導，但大部分是在抗日戰爭、解放戰爭時期和建國初期投身與革命文藝工作的青年學生。他們接受的是西式教育，對民族戲曲音樂了解甚少。相較之下更為崇尚西方的新劇（話劇、歌劇），而對民族的舊劇（戲劇）有著較深的偏見。於是，新文藝工作者當時在政府的號召下進行「三改」，即改人、改制、改戲，他們認為戲曲音樂整體過於簡單和城市化，創作方式也比較落後，主張採用西方歌劇的創作手法以取代傳統的創作手法，唯有如此才能算得上是先進和科學的。有些報紙雜誌甚至稱京劇的傳統戲為「有毒素」的戲，「幾乎霸占了整個歌壇」。[71]

71 北平：《新民報》1949年3月17日。

就連《烏盆記》、《探陰山》等宣揚善有善報的經典傳統戲劇也在禁演名單之中。一九四九年八月《天津日報》召開了一次舊劇改革與演出座談會，一位文藝幹部在發言中對於有人說「今天是人民政府稅務局宣布演新戲減稅的一天，也是判決舊劇死刑的日子」這句話，不僅有些人深表贊同並附評論說：「意思很深刻。」[72]可見當時文藝改革思想之激進。

　　在這種社會背景之下，梅蘭芳對於京劇的未來發展極為擔憂。他雖支持改革，但也擔心群眾喜愛的經典戲劇在嚴重的西化思想影響下被改得不倫不類。一九四九年十月下旬，梅蘭芳出席中國人民政治協商會議時被記者問到「戲劇怎樣更好地為人民服務」時，梅蘭芳回答說：「我想京劇的思想改革和技術改革最好不必混為一談，後者原則上應該讓它保留下來，而前者也要經過充分的準備和考慮，再修改，才不會發生錯誤。因為京劇是一種古典藝術，有它幾千年的傳統，因此我們修改起來就更得慎重，改得天衣無縫，讓大家看不出一點痕跡來，不然的話就一定會生硬、勉強，這樣，它所得到的效果也就變小了。俗話說『移步換形』，今天的改革工作即要做到移步不『換形』」。這是梅蘭芳首次提出「移步不換形」。

　　隨後，記者將採訪撰寫成了〈「移步」而不「換形」——梅蘭芳談舊劇改革〉一文，發表在《進步日報》上。文章一登上報紙便引起了社會的熱烈反響，一時間眾說紛紜，梅蘭芳本人也成了大家爭相討論的焦點。一些人表示贊成，認為「移步不換形」符合戲曲的發展規律，是值得鼓勵和實行的；一些負責舊劇改革的知名文藝人士認為「移步不換形」這一觀點是錯誤的，其本質是改良主義，並要求發文批判此觀點。此後，撰寫〈「移步」而不「換形」——梅蘭芳談舊劇改革〉的記者馬少波提議舉辦一個座談會，在座談會上梅先生可以收回自己的觀點。

72 北平：《天津日報》1949年9月1日。

　　於是，在一九四九年十一月二十七日下午，天津市劇協舉行了一個舊劇改革座談會，會上梅蘭芳先生說道：「關於劇本的內容與形式的問題，我在來天津之初，曾發表過『移步不換形』的意見，後來和田漢、阿英、阿甲、馬少波諸先生研究的結果，覺得我那意見是不對的。我現在對這問題的理解，是形式與內容的不可分割，內容決定形式，『移步必然換形』。譬如唱腔、身段和內心情感的一致、內心感情和人物性格的一致，人物性格和階級關係的一致，這樣才能準確地表現出戲劇的主題思想，我所講的『一致』是合理的意思，並不是說一種內容只許一種形式、一種手法來表現。這是我最近學習的一個進步。」[73]這一次的座談會的實質是檢討會，梅先生是奉命檢討。在會上梅蘭芳雖承認意見不對，但是事實上他的思想觀點和改革立場並沒有改變。

（二）內涵及運用

　　正如著名學者吳小如所詮釋的：所謂「移步」，指我國一切戲曲藝術形式的進步和發展；所謂「形」，則指我國民族戲曲藝術的傳統特色，包括它的傳統表現手段。更進一步來說，「移步」就相當於京劇題材、思想內容的創新，它可以是對行當、伴奏樂器的創新，也可以是不同演員對同一角色的不同理解和演繹。「不換形」則是不能破壞包含綜合了京劇的「唱、念、做、打」等多種藝術手法而形成的整體體系，以西皮二黃為基調的音樂本體，以及共同傳達出京劇不同於別種藝術表現形式的最為獨特的部分。總之，不管如何創新，京劇都應保持其精粹不能改變。

73 馬少波：〈戲曲改革漫記：關於所謂梅蘭芳提出「移步不換形」的真相〉，《中國京劇》2006年第12期。

1　強調創新與改革

「移步不換形」絕不是原地踏步。作為京劇大師的梅蘭芳，深知藝術的發展日新月異，如若不跟上時代發展的步伐，那就會被時代拋棄。他曾說過：「藝術的本身，不會永遠站著不動，總是像後浪推前浪似的一個勁兒往前趕。」[74]他從沒有停止過學習新鮮的知識，是一個敢於實踐創新的演員。首先，他編演了近三十齣新戲，如《木蘭從軍》、《穆桂英掛帥》、《洛神》、《西施》等，至今還享譽世界。其次，為了京劇的伴奏能夠更加豐滿，梅蘭芳通過與琴師徐蘭沅、王少卿合作，嘗試在京劇原有伴奏樂器的基礎上加入二胡，以二胡、京胡、月琴組成的京劇伴奏逐漸成為新的「三件套」，這「三件套」的使用使得京劇伴奏音樂更為圓潤飽滿，音色也更為豐富，並沿用至今。此外，梅蘭芳成功地塑造了如花木蘭、穆桂英等古代女性的藝術新形象；別具一格地創造了羽舞、盤舞、長袖舞等優美的戲曲舞蹈，被稱之為「梅舞」。

梅蘭芳本人就是一直處在不斷學習和創新的過程中，他的每一戲都有創新點。所以梅先生的戲是非常難學的，經常改。等你學會了一齣，他又加以變化了。由此看來，梅蘭芳對於京劇的改革確實一直在自我進行實踐性的「移步」，且效果良好。

2　堅持不忘傳統，移步不換形

梅蘭芳曾多次強調：「藝術離不開繼承、創造、發展的程序。首先要繼承前輩留給我們的精粹，通過實踐經驗，循序創造，這才是藝術前進的康莊大道。如果自作聰明，閉門造車，割斷歷史，憑空臆造，原意想要改善，結果離開了藝術。」、「我這四十年來，哪一天不是在藝術上有所改進呢？而且有何嘗不希望一下子就能改得盡善盡美呢？

74 梅蘭芳：《梅蘭芳：舞臺生活四十年》（北京市：中國戲劇出版社，1987年），頁289。

可是，事實與經驗告訴了我，這裡是天然存在著它的步驟的。」[75]因此，「移步不換形」的核心上依舊突出在「不換形」上。

首先，京劇是中國的民間藝術，雖然正式以京劇之名粉墨登場才兩百多年，但其自身積澱著千百年來的文化傳統。因此，「不換形」體現在不能換了京劇的程式性。這種程式性就是京劇傳統的傳承方式，是由師傅一代代口傳心授的。它具體表現在將京劇一整套動作做出神韻，且把唱腔中獨有的京劇味道傳達出來。在做好這些基本功的同時，還要能結合對劇情中人物性格的理解，在舞臺上進行穩定而又具有個人特色的發揮。京劇中的這些程式性是建立在京劇大師們的親身實踐和不斷完善的基礎上的，已經形成了其獨樹一幟的完整的表演體系。這裡面也蘊含著歷史、文化的印記和中國人智慧的結晶，這也是京劇能夠成為國粹的重要原因之一，無論如何發展都要維護京劇形式的經典價值。

中國文化種類豐富，劇種數量多達三百多種，在時間上體現出延綿不斷的交替性，在空間上則體現出鮮明的地域性。正是如此，不同的劇種所呈現的音樂風格也是各有各的特點，這些風格特點都能夠清晰地刻畫出所在地區的風土人情，也能夠如實地反映它所盛行時期的歷史文化背景。例如昆劇與明清時期，京劇與近代的中國，秦腔與陝西，昆曲與江蘇，等等，有著密切的聯繫，可以說，一個劇種就是一個地區、一個時代的名片。

不同的劇種之間可以相互借鑒學習，因為一個劇種的表現形式和藝術特點畢竟是有限的。但是如果不尊重戲劇發展規律，一味強調變革，那戲劇不但不能發展，反而會失去自身的特色。為此，梅蘭芳進行了一番探索。

《嫦娥奔月》是為八月十五日的應節戲而創作的。梅蘭芳負責設計嫦娥的服裝、扮相，還有舞臺上的身段、動作。作為一個同樣熱愛

75 梅蘭芳：《梅蘭芳：舞臺生活四十年》（北京市：中國戲劇出版社，1987年），頁289。

昆劇的戲曲家，他將昆劇融於京劇中。一個多月以後，全新的嫦娥就這樣在舞臺上誕生了。在《舞臺生活四十年》裡，梅蘭芳談道：「胡琴拉過門的時候，動作不多。一切袖舞的姿態都直接放在唱腔裡邊。把一家家歡樂的情形，一句句地描摹出來，唱做發生了緊密的聯繫。這是我從昆曲方面得到的好處。」[76]不可否認，這一齣戲一登場便獲得了觀眾的好評，因吸收昆曲的特點，表演新穎而引人注意。

　　然而，也正因為這種傾向於昆曲的貴族化風格，遭到了魯迅、田漢等人的批評：「先前是他做戲的，這時卻成了戲為他而做，凡有新編的劇本，都只為了梅蘭芳，而且是士大夫心目中的梅蘭芳。雅是雅了，但多數人看不懂，不要看，還覺得自己不配看了。」[77]「京劇在今日成了這樣『既不通俗又無意義的惡劣戲劇』，這其實是民間藝術『貴族化』後必然的結果。梅蘭芳及其亞流的京戲目前是走著昆曲一樣的路。」[78]由此看來，京劇與昆劇的風格相差甚遠：京劇是西皮二黃調，昆劇是昆山腔；京劇是「唱、念、做、打」，「做打」配合「唱念」一起共同完成敘事，昆劇是邊唱邊做；京劇是俗，昆劇是雅。這二者如果借鑒不當，那麼反而不倫不類，也喪失了京劇和昆劇的精髓。經過這一番批評與思考，梅蘭芳也堅定劇種分工論：「中國有那麼多劇種，積累的遺產是豐富多彩的，但長於此，絀於彼，各有不同。應該按照自己的風格，保持自己的特點，各抒己長地擔負起歷史任務，努力向前發展。」[79]

3　堅持走群眾路線

　　「移步不換形」除了「移步」和「不換形」之外，還有一個非常

76　梅蘭芳：《梅蘭芳：舞臺生活四十年》（北京市：中國戲劇出版社，1987年），頁290。

77　魯迅：《略論梅蘭芳及其他》（石家莊市：河北教育出版社，2001年），頁62-63。

78　田漢：《田漢全集》（石家莊市：花山文藝出版社，2001年），頁14。

79　梅蘭芳《梅蘭芳：舞臺生活四十年》（北京市：中國戲劇出版社，1987年），頁565。

重要的方面，就是戲劇的發展方向問題。梅蘭芳認為演員是永遠不能離開觀眾的，觀眾的喜好隨時代的發展而改變，戲劇上的改革也一定要配合觀眾的需要，否則就是閉門造車。[80]「我改戲不喜歡把一個流傳很久而觀眾已經很熟悉了的老戲，一下子就大刀闊斧地改得面目全非，叫觀眾看了不像那齣戲。這樣做，觀眾是不容易接受的。我採用逐步修改的辦法。等到積累了許多次的修改，實際上已經跟當年的老樣子大不相同了，可是觀眾在我逐步修改的過程中，逐漸地也就看慣了。」[81]因此，從梅蘭芳認為只有以觀眾為主體，用一種螺旋式上升的手法漸進地賦予舊劇新的成分，才能給觀眾一種既「似曾相識」又充滿新鮮的感受，這種逐步修改的方法也是一種「移步」。

　　總之，梅蘭芳的「移步不換形」這一觀點並不是憑空而出，而是基於他幾十年的表演經驗而深入思考後的觀點。正如王元化先生在一九九五年接收採訪時所說的「我想京劇改革，該是應當遵守梅蘭芳說的『移步不換形』這一原則為好，雖然梅先生生前為此遭到淺人妄人的責備，但真理是在他這一邊的。」正是這樣，這一觀點的提出讓更多的戲劇改革家們能夠少走彎路，從而能夠創造出有民族靈魂的新時代京劇。「移步不換形」事實上也是數千年來中國古代傳統音樂發展過程的規律總結。傳統音樂根據自己口傳心授的規律，不以樂譜寫定的形式而凝固，不排除即興性、流動性發展的可能，而以難於察覺的方式緩慢變化著，是它的活力所在，這就是「移步不換形」的真諦。

第七節　念白術語

　　念白，是我國戲曲中的一種藝術表現手法。其主要作用是表達人

80 梅蘭芳：《梅蘭芳：舞臺生活四十年》（北京市：中國戲劇出版社，1987年），頁148。

81 梅蘭芳：《梅蘭芳全集・梅蘭芳戲劇散論》（石家莊市：河北教育出版社，2001年），頁117。

物的內心獨白。《中國音樂詞典》對於念白的描述是：「戲曲人物的內
心獨白和對話除用唱腔表現外，也用說白表現，這就是念白。……念
白屬戲曲音樂的一部分，是戲劇化、音樂化的語言，而有別於生活中
的語言。具有某些音樂特點，符合音樂的某些規律。」[82]在表演中，
念與唱相互銜接、對比，形成整個戲曲在音樂結構上的變化和統一。
念白在戲曲中具有較強的敘事功能，「欲觀者悉其顛末，洞其幽微，
單靠賓白一著。」[83]

　　在戲曲表演中，劇中人物的自我介紹、交代劇情和氣氛渲染等方
面都需要念白，是戲曲中最能體現人物思想的一種手法。「講白五
到，步步做到」，念白不是孤立而存的，有些講白與身段緊密結合，
口、眼、手、身、步五法都要到位。「千斤念白四兩唱」就道出了念
白的重量，演員要想演繹好念白，還需使上千斤的勁兒，而且「臺上
一語，臺下千里」，臺上的一言一語都可能會是影響巨大的，許多民
間流傳的諺語就出自於念詞。如曹操的「寧肯我負天下人，不讓天下
人負我」一說，便源於《捉放曹》；而諸葛亮的「鞠躬盡瘁，死而後
已」出自於《七星燈》，其影響之深遠也可見念白之「千斤」。本章主
要整理了一些流傳性較廣、實踐性較強的中國傳統音樂民間術語中的
「念」之術語，其中有作為警示的術語、技巧指導的術語、觀眾賞評
的術語等，按其主要內容分為念白與唱腔、口形與韻型、節奏與旋律
三個方面。

82 中國藝術研究院音樂研究所、《中國音樂詞典》編輯部：《中國音樂詞典》（北京
　　市：人民音樂出版社，1985年），頁284。
83 〔清〕李漁：《閒情偶寄》，載《中國古典戲曲論著集成》第7冊（北京市：中國戲
　　劇出版社，1959年），頁55。

一　念白與唱腔

（一）千斤念白四兩唱

「千斤念白四兩唱」，有些地方也稱「千斤白，四兩唱」，生動歸納了主要在民間戲曲和說唱中關於唱與白的關係，與此意相近的民間術語還有「七分道白三分唱」、「唱為臣，講為君」等。在中國傳統音樂中，民間音樂包括民歌、民間歌舞、說唱、戲曲和民間器樂，合稱民間音樂五大件，其中四類與唱有關，故人人都不會忽視唱之重要。而該術語卻是運用「千斤」與「四兩」，「君」與「臣」這樣的具有強烈對比關係的詞語來形容「念」與「唱」，意在突出強調念白的重要性。「千斤念白四兩唱」並非是要表達「唱」在戲曲中就不如「念」重要了，而是意在說明「念」比「唱」在技術處理上更難，花費的功夫也要更多。

1　念白的形式

「白」，又稱念或念白、道白、說白、話白、白口、賓白、講白，有韻白、散白、散韻白三種。韻白即押韻的講白，如詩、對、謠；散白往往不需要押韻；韻散白則是韻白與散白交錯而用，京劇也叫「風絞雪」。還有一種分法是高音白、中音白與低音白，也有一些地方稱為軟講、硬講和軟硬講的。高音白大都屬硬講，硬講可以是散白，也可以是韻白，但是都有強烈的音樂性；中音白也屬硬講，但有時可以夾雜一些音樂性稍弱的講白；低音白屬軟講，軟講又稱隨口白，但是隨口白並不是不加修飾的隨口即來，這種白口仍要有一定的音樂性，只是較之高音白而弱一些，是一種更加生活化的語言，且具有一定音樂性的口白。

戲曲表演中的念白主要分為口白和韻白。京劇中的口白也稱京白，地方戲則使用地方語言的口白。雖為口白卻並非完全生活化，仍

需注意語言的音樂化。韻白則需要富有詩韻性的念法，其讀音、咬字、歸韻皆有標準，且由於四聲的組合，形成一種抑揚頓挫、鏗鏘有致的語調。京白的四聲、尖團、咬字、歸韻，均以北京方言為標準，但要加強其節奏感，因而形成一種朗誦體。念白形式的使用有其規律但也不是一成不變的，可根據人物、劇情、情感等需要靈活處理的。劇中的人物角色較為大方端莊的，基本使用韻白，如青衣、老生、小生、老旦等行當；當劇中人物性格活潑、詼諧有趣時，則可以使用口白，如花旦、彩旦、丑行。而有的行當，韻白、口白皆可以使用，如架子花臉、武二花、丑行等。

除此之外，也可以根據劇情的特殊需要而另做處理。如荀慧生在扮演《汾河灣》中的柳迎春時，是青衣的行當。其中有兩句念白為：「你問的是那穿鞋的人兒麼？……我還與他睡覺呢。」按傳統的程式，青衣應該使用正規的韻白。但是根據劇情需要，荀慧生需要表現出柳迎春故意惹惱薛仁貴的情緒，在表演時就改使用更為靈動、直率、更具有生活氣息的京白來念。又如《紅娘》中有一齣花旦戲，在念京白的同時，有時也念韻白。紅娘與法本長老的對詞：「老夫人言道：老相國靈柩停在寺內，問個日期，好與老相國作佛事。」此句使用的便是韻白，程式化的形式改變是為了突出表現她此刻代表的是相國府丫鬟的特殊身分。再如蕭長華在對待高力士和賈桂這兩個人物時，兩者同為太監的丑角，按程式慣例也都應是念京白。但他卻通過處理念白的變化來表現不同人物迥然相異的性格。高力士的人物設定是皇帝的近侍，博學多才、見多識廣，蕭長華在處理時使用了接近韻白的方法，以突顯人物地位的高度；而賈桂的人物設定則是一個小太監，對上阿諛逢迎、對下氣勢凌人，故用接近生活化的京白。語調自然流暢，且用一種略帶閹人味道的腔音，將賈桂那奴顏婢膝的形象表現得淋漓盡致。所以，在念白時把握住其形式的使用，可以更好地完成人物性格的準確塑造。

關於「千斤念白四兩唱」，學界存有兩種不同的見解。其中一種是認為戲曲劇種的特色標誌之一是聲腔，聲腔不同，形成不同風格，聲腔是創造角色居於首位的重要手段，因而「唱」比「念」更重要。但是這句話的意思，並非說道白比唱重要，而是從功夫上說，念白要達到高標準，比唱困難，因而說「千斤念白四兩唱」。另一種見解是，認為無白不成戲，戲曲的講白，往往在關鍵處講得一清二楚，因而比唱重要；不少演員，唱幾乎可以打滿分，白口卻往往達不到要求，因而白比唱難度更大。李笠翁在《閒情偶寄》中稱：「善唱曲者十中必有二三，工說白者，百中僅可一二」，「千斤念白四兩唱」大體是以此為根據的。「四功五法，唱念為首」，從理論和實踐的具體情況來說，唱和白都是演員創造角色的重要手段，兩者都不能忽視；當然，從藝術特色的體現來說，聲腔確實應該是劇種特色的一個標誌。但有些演員因為把大部分的精力都投入到唱腔，卻輕視了講白的訓練，且講白因沒有調門、板式可遵循，因而難度更大。輕視講白的演員，往往唱得好而講不好，所以作為演員必須善於說話，否則就是「會唱不會講，有了篙子沒有槳」，真正要做到曲白相生，兩者才能交相輝映。

2　字要清

唱腔注重字正腔圓，念白亦然。演員想要給予觀眾念白的美聽感，就要苦練基本功。否則只要出現一字拗口，觀眾聽起來就會感覺非常刺耳。徐大椿在其《樂府傳聲》的出聲口訣中寫道：「喉、舌、齒、牙、唇，謂之『五音』；開、齊、撮、合，謂之『四呼』。欲正五音，而不予『喉、舌、牙、齒、唇』處著力，則其音必不真；欲準四呼，而不習『開、齊、撮、合』之勢，則其呼必不清。所以欲辨真音，先學口法。口法真，則其字無不真矣。」世上有很多形形色色的聲音，無形或有形的。無形的聲音如雷聲、風聲等，而有形的聲音如

絲竹、金鼓等，可以製作並且有固定的形態。如果想改變這類聲音，就需要先改變其形狀，形狀變化了音就不可能不變。人聲也是如此，想要發出正確的「五音」卻不在喉、舌、齒、牙、唇上用力，字必定不準確。「四呼」想要準確而沒有掌握好開口、齊齒、撮口、合口的態勢，那麼出字也不會清晰。想要發出準確、清晰的字，就必須練好口法。

　　而喉、舌、齒、牙、唇雖分為五層，但是具體的發聲口法卻不只這五種。如喉音還再分喉底之音、喉中之音、近舌之音，即使是喉底之音也分淺深輕重，其他四種也是如此。而開口、齊齒、合口、撮口也分半開、全開、半合、全合之分，這些口形也是固定的，這些口法細分下去數不勝數。總之要將一個字辨析清楚，就需要知道該字應從哪個部位發音，如何念法才算正確。而且還需知道字的形態屬於大、小、闊、狹、長、短、尖、鈍、粗、細、圓、扁、斜、正等中的哪一種。這樣，別人聽的時候才會清晰地知道是什麼字，儘管有伴奏樂器之音混雜其中，也不會掩蓋或擾亂了字音。

　　可見，演員想要做到字清是不得不要下苦功夫的。那麼僅僅只是悶頭苦練也遠不夠，還需善於發現這其中的規律與智慧。古人云：「天下之理，有縱必有橫。」喉、舌、齒、牙、唇五音為縱，那麼口腔不同的空間位置所發出的音則為橫。此意為：若要發出高而清的字，就要將氣提至口腔上方來發力；若要發出欹而扁的字，就要將氣從口腔兩旁來發力；若要發出濁而低的字，就要將氣提至口腔下方來發力；若要發出正而圓的字，就要將氣提至口腔正中吐出；這樣每個字都會得到正確的發聲，字音也會更為飽滿。喉、舌、齒、牙、唇雖發音位置不同，但都在於口腔之內。所以喉、舌、齒、牙、唇五音為「經」，而口腔的上下雙側與正中五個空間為「緯」，所有的發聲方法都在這五五相乘之內。這也是我們一直在運用但往往被忽略的千古道理。

3　情要正

在一齣多次獲獎的劇目中，有一段情節表現一對彼此深愛的夫妻在無奈之下不得不分離，而與妻子相伴數年情如母女的老婦人看到這種悲傷的場面時悲痛欲絕，便對男主人說：「讓她走吧，我留下……」。老婦人的本意是希望減輕夫妻二人的負擔，願意為他們撫育尚還年幼的兒女。但是由於演員情感表達有所出入，卻給觀眾插足之感的誤會，引發臺下演員哄堂大笑。可見念白不僅要字清，同時也要情正，要正確地帶出戲情與人物。《問樵鬧府》中范仲禹聽說葛登雲欺凌了他的妻兒後，有句念白為「你的好福氣，好造化」，如果僅僅從字面意思去理解，很容易發生曲解。這就需要演員將其中蘊含的真實情感表演出來，需要認真研究劇情的發展，揣摩范仲禹那種憤恨切齒的心情，正確掌握人物之間的關係，才能達到情正。

如梅蘭芳在《霸王別姬》的第十二場，項羽酒醉後躺臥於紗帳內，虞姬有一段念白中含有四個「如何」：「與大王同飲幾杯如何？」、「大王身子乏了，到帳中歇息片刻如何？」、「備得有酒，與大王消愁解悶如何？」、「大王慷慨悲歌，令人淚下。待賤妾曼舞一回，聊以解憂如何？」這段念白難就難在如何將這四個「如何」念出不同的情感。梅蘭芳先生將這四個「如何」念得層次分明，堅定而有力，準確地表現出不同的氣氛與情感。

劇中人物的主觀情感色彩以及對客觀事物的觀點都需要演員的準確把握，這也並非易事，這是念白技巧的綜合體現。由於念白的內容多為內心獨白，所以是刻畫劇中人物形象和性格的最重要手段，能夠起到「長、短、高、低語，官、私、緊、慢言，有如家常語，還同事樣般，聽者有興趣，能泣亦能歡」的作用（黃旛綽《梨園原》）。京劇《坐樓殺惜》中閻惜姣與宋江的對詞是兩段念白，第一段是閻惜姣撿到了宋江忘記拿走的信件，想以此作為宋江私通梁山的證據，逼宋江

寫下休書並給她黃金。這過程二人均有大段念對，其中閻三次都以要
「睡覺去！」威脅宋江，這三句念白對劇情推動起著非常重要的作
用。所以，三次「睡覺去！」的念詞，都要層層遞進地表現出閻惜姣
的蠻橫與無理。

　　第一次，宋江不願意寫，閻惜姣表現得毫不在乎，用輕鬆而隨意
的口氣說：「我睡覺去！」意味著反正你書信在我手上，你必須求
我。第二次，宋江不願閻惜姣要改嫁他的小徒張文遠，閻惜姣又說：
「我睡覺去！」這次的語氣直截了當，夾雜著明顯的要挾意味和氣惱
的情緒。第三次，閻惜姣已經拿到了休書又生怕宋江反悔或報復，決
定還是不將書信交於宋江，這一句「我去睡覺去」，這時的語氣蠻橫
而冷酷。這三次「睡覺去」，形象地刻畫出了閻惜姣狠毒的形象，也
正是一而再、再而三的威脅，將宋江一步步逼得無路可走，為後一段
的殺妻行為做了鋪墊。

　　第二段中閻惜姣又有三句念白，皆是問句：「你……要罵我？」、
「你……耍我？」、「你……還敢拿把刀，把我給殺了嗎？」因為閻惜
姣熟知宋江素來寬厚，對自己也是較為忍讓，所以前兩個問句多為試
探性的，念得較輕。但是待宋江回答：「我不罵你……我不打你」
後，她緊張起來，卻還是咬牙切齒地用無奈的口氣念第三句。念完
「刀」字，稍作停留後力度開始加強，「殺」字發聲口部形態為狹
形，字音一出就像是從牙縫中擠出來一樣，字音延長帶著哆嗦的顫抖
聲，也反倒是這句話招來了殺身之禍。所以，這兩段中的每一句念詞
都有其特定的劇情環境，起到了推進戲劇矛盾的作用。如果僅僅是
「一道湯」似的將字音一股腦兒地吐出來，那麼劇中所隱含的情節完
全無法表現出來，更別說還需進一步體現出整體的層次感。所以，演
員必須仔細地研究劇情的發展，揣摩人物的性格，才能將情感正確地
表現出來，這是非常關鍵的因素，要真正做到因人而異、因事而異、
因情而異。

4　音色要準

　　演員除了要掌握基本發音，如高、低、強、弱等，還要訓練帶有情感色彩的聲音，如虛音、實音、悲音、喜音、笑音、怒音等。在念白時，演員需要根據劇中人物的角色及情感去處理音色的變化，如喜怒哀樂等不同的情緒所發出的音色都會有所不同，這都需要根據演員本嗓的特色來表達感情，使之更富有表現力。

　　戲曲表演中不同的行當以及劇中人物不同的身分、年齡、性格，在音色上的要求也相應的有所不同。在傳統戲曲中，念白音色也是程式化的，生、旦、淨、丑各以行當區別音色：生行的小生用大小嗓結合；老生用大嗓；淨用寬厚的大嗓，並伴以頭腔共鳴；旦行中青衣、花旦用小嗓；老旦用大嗓；彩旦常常是男演員擔任，一般也用大嗓，若以花旦行當扮演，用本嗓或小嗓。現代戲的念白既要接近現實生活，又不能等同於生活，有的旦角演員扮演現代中年女性時，為塑造人物氣質，念白不用小嗓而改為大嗓，但是由於不習慣用中、低音念白，很不注意共鳴，使得念白聲音乾瘦，與唱腔發聲的小嗓音色割裂開來，好像是兩個人的聲音，聽起來很不協調。所以，扮演現代女性的念白尤其要注意共鳴。

　　音色是人物的語音個性和特色，戲曲演員的念白，不僅要注意音色的美感，還要運用音色的變化來突出人物性格。例《打神告廟》中的敖桂英，接到王魁的一紙休書，奔向當年送王魁赴試的海神廟，敖桂英在幕內有一句「王魁呀，賊子！」的念白。這句念白尤其要注意音色明暗交替以及音量的輕重變化，才能傳達出敖桂英因接到休書受到打擊後，精神已有些恍惚。這時「王」字要念得冷，「魁」字帶著顫抖音，「呀」字要念得虛，表現出心、氣兩空。而「賊」字從齒中發出要清晰，但是音量要弱，念出被壓抑的內心苦痛。最後的「子」字要延長音，由小聲漸大聲，使敖桂英內心深處的血淚，猶如江河決堤的洪水、火山崩裂噴出的岩漿，化作一種反抗精神。可見舞臺上的

一字一句，甚至是哭哭笑笑都不是隨意而為的，已經遠遠超越生活的
原聲。念白之難也難於此，不僅咬字、吐字要下工夫訓練，經過千錘
百鍊，還需要注意理解感情、劇情等。

（二）道情中的唱與說

　　道情又稱為「漁鼓」，其歷史悠久，可以上溯至唐代的道士們傳
道或者化募時所敘述的道家之事和道家之情。他們敘情的方式就是打
漁鼓、唱道歌，所以「打漁鼓唱道歌」是連起來說的，如唐代的〈九
真〉、〈承天〉（《唐會要》卷三十三）與〈踏踏歌〉（見唐・段常《續
仙傳》）。後來，「道情」為民間藝人所習用，宗教內容便漸趨淡化，
改唱民間故事、神話傳說和英雄故事，「道情、唱歌」的方式也演變
為一種說唱的藝術形式。

　　到了元代，漁鼓已廣為傳唱，「諸民間子弟，不務生業，輒於城
市坊鎮，演唱詞語，教習雜戲……擊漁鼓，惑人集眾」（《元史》卷一
〇五）。明清時期，漁鼓已形成了「有板有眼」的完整唱腔。著名愛
國思想家王船山（衡陽人）就作過〈愚古詞〉（愚古即漁鼓）二十七
首。作者記有「曉風殘月，一板一槌，亦自使逍遙自在」（《船山遺
書》第六十四冊）之句。從此，漁鼓道情便由宣揚道教出世思想的工
具完全過渡為富有娛樂性、知識性的民間說唱藝術。

　　漁鼓用竹筒製作，筒長六十五至一百釐米，鼓面直徑十三至十四
釐米，一端蒙以豬皮、羊皮或油膜（豬膀胱膜）而成。演奏時，左手
豎抱漁鼓，右手擊拍鼓面。指法有「擊」（四指同時拍擊）、「滾」（四
指連續交替單擊）、「抹」（四指擊鼓止音）、「彈」（四指屈指連續交替
擊彈）等。簡板用竹片製作，長四十五至六十五釐米，寬一點七至二
釐米，一端向外彎曲，兩根為一副。演奏時用左手夾擊發音，與漁鼓
一起為「漁鼓」、「道情」伴奏。湖南祁東地區的漁鼓則有所不同，它
取消了簡板，在左手中指上綁上一塊小板（多為玉石或硬質塑料材

質），在懷抱漁鼓的同時擊打鼓身，同樣達到了簡板所起到的效果。

　　道情在說書的時候運用吸氣控制氣息的技巧，根據故事情節的需要，掌握吸氣長短，控制用氣力度、運氣速度，使得聽者能容易聽清。演唱者運用唇、齒、腭、舌等器官，並結合丹田氣，讓字音有力而響亮地噴發出來。運用噴口發出的字音剛勁有力，音量大而傳得遠。運用唇與舌的快動作、快節奏，說出的話一句接一句，其間換氣、偷氣均不露痕跡，給人的感覺是用一口氣快速地說出十幾句或者數十句。使用這種說的方法的特點是快而不亂、字字清楚、句句連貫。

　　說唱藝人在表演道情中人物時，為了使得人物表演更加逼真、更有個性，演員需要學習所演人物的地方方言，這種方言的白口或多或少要根據藝人的功底和演唱現場效果而定。說唱藝人表演時，還可以運用聲音的變化，惟妙惟肖地模仿男、女、老、少等各種不同人物的音色及聲音特點，使聽眾聞其聲音，如見其人。有時候為了表現的需要，說唱藝人還會喊出各種不同小商小販的叫賣聲。

　　為了吸引關注和表現的需要，說唱藝人還會根據現場情況臨時即興說出來的道白和話語，稱為「活口」，採用詼諧幽默的噱頭語言，多為臨場發揮。道情中的唱功主要體現在咬字吐字、氣息、聲音的運用等方面。為了讓聽眾聽得津津有味，吐字咬字最為關鍵。咬字不能太重，又不能太輕，要不重不輕，恰到好處。把一個字的字頭、字腹、字尾，用適當的「口力」咬準吐清，靠「嘴皮子」發音、收音。通常將字頭快速咬準，字腹飽滿流暢，字尾乾脆利落地歸韻。根據唱腔的長短和節奏的快慢，演唱者需要掌握用氣的方法，可以在唱句間歇中快速換氣，才能把句子唱得從容動聽。有時候在演唱長句中一口氣難以完成，又沒有換氣的地方，便可以進行偷氣或者補氣，一般不能讓聽眾察覺。當演唱到一段較長樂句時，演唱者先深吸一口氣存放丹田，只用嘴皮子唱，然後控制氣息，均勻地放出，使得一口氣從頭唱到尾。

　　道情的演唱中本嗓（真聲）、小嗓（假聲）均有運用，而且根據需要可以自由切換。本嗓是演員使用比較科學的用氣方法，運用天生的嗓音自然發出。發音時氣從丹田出，通過胸腔共鳴、頭腔共鳴、口腔共鳴，使發出來的聲音自然、流暢、明亮，是說唱藝人能夠久唱不啞的唱功技巧。

（三）唱曲難而易，說白易而難；知其難者易，視為易者難

　　清朝戲曲家李漁說：「唱曲難而易，說白易而難。蓋詞曲中之高低、抑揚、緩急、頓挫，皆有一定不移之格。譜載分明，師傳嚴切，習之既慣，自然不出範圍。至賓白中之高低、抑揚、緩急、頓挫，則無腔板可按、譜籍可查，……吾觀梨園之中，善唱曲者，十中必有二三，工說白者，百中僅可一二。」

　　「唱曲難而易，說白易而難；知其難者易，視為易者難」是用更直接的方式表達了「唱」與「白」之間關於難易的辯證關係。唱曲技巧雖然較難掌握，但是與念白相比是相對容易的，念白不等同於說話，處理起來並非易事。關鍵要取決於演員如何看待「念」的重要性，「知其難」者經過長久的技巧訓練和細膩的情感處理，表演起來自然不是難事，而「視為輕」者忽略了「白」的難度，演出時自然討不到「好」。

（四）死曲活白

　　戲曲順口溜中有個常見俗語──「死曲活白」，四個字包含兩層意思：其一，唱腔與念白相比，唱腔有曲調可尋，音高節奏等決定感情變化的要素明確，而且一般還有文武場伴奏，是為「死」；而念白既是「說話」又不同於一般意義的「說」話，表演者要根據具體地情境來拿捏語言的語氣、語調，既要準確地表達戲劇語言的語義和情理，還要表現可意會不可言傳的「言外之意」，是為「活」。

　　其二，蘊含中國民間戲劇特有的「文辭」傳統。對戲曲而言，唱腔有「美聽」的功能，是感情抒發的主要手段，而戲曲的「念」包含豐富的音樂性，完全可與唱腔相媲美，有的念白可以直接「入樂」，如歌仔戲的「雜念調」曲牌，甚至「說的比唱的還好聽」。正如錢茸所言「中國傳統聲樂品種中，這種說、唱搭配的普遍現象，正是中國傳統聲樂演唱中，一種有意增加對比因素的藝術技能。高超的演唱者，總能將這種技能用得精妙無比，意味無窮。可以想見，無法用樂譜標示清楚的『說』，在演唱中，會增加何其多的難度。」[84]戲曲順口溜以極為簡明的「死曲活白」道出深邃的藝術哲理。

（五）萬般買賣好作，唯有話白難習

　　「唱」，伴之有樂，唱來有依。不僅在旋律和節奏上有律可依，還有樂器的伴奏和襯托。而「念白」卻沒有樂器伴奏，全無任何依托、潤飾，可謂是「肉伴乾柴，毫無擔待，好就是好，壞就是好。」整個臺上發出的聲音就只有演員的兩片薄唇，要表現出音韻美和節奏感來，吐字方面不能有絲毫含糊。而且「念」的高低長短也全靠演員自己掌握內在的節奏和旋律，其難度可想而知，故有「願唱十句戲，不說一句白」的說法。

　　「念白」不僅考驗演員的功底，也體現了其內在的審美價值觀。著名京劇表演藝術家荀慧生先生說：「會念白的演員能把本來平平淡淡的詞句念得光彩煥發，感動觀眾；不會念白的演員即使很生動的詞句，也會給念死了，念得無精打采。」戲曲繁盛的時代，觀眾也具有較高的賞評能力，且「念白」比「唱」更生活化，看門道的「內行人」自然也相對多些，若是念白遜色了，會更容易被觀眾發覺，這也

84 錢茸：〈面對中國的鄉韻——再談唱詞音聲解析的重要性〉，載於《音樂藝術》2015年第1期。

無形中又給念「白」增加了難度，因此有人說：「五年胳膊十年腿，廿年練好一張嘴」，可見念白學習的難度。

（六）講白兩要

戲曲有對口白、緩口白、散口白、順口白、獨口白、背供白（旁白，也叫「背介」）、插口白、繞口白等類型的念白。它們各自都有自成特點的規律、風格和豐富的表現力，尤其是韻白，特別講究韻律。「講白兩要」，指的第一要是「字字要送聽」，每一字都要講得清晰、有力；第二要是「句句要動情」，每一句都要表現出恰如其分的情感。這兩要裡，最基本、最核心的便是這「第一要」。

「臺上一語，重如千鈞」，演員要是想把字講得清楚明晰，就要運用好「噴口」的力量將字噴吐出去，而「字音出口『一個蛋』，千萬不要『一大片』」，噴吐出來的字要圓潤飽滿、密實有力地送至觀眾的耳鼓，從而達到聲灌滿場的效果。「講口不用勁，只怕無人聽」，如果咬字輕浮無力，出聲自然散漫一片，臺詞一閃而過、淡而無味，造成的效果只能是不堪入耳，更談不上打動觀眾了。「咬字千斤重，聽者自從容」，所以，演員即使在說悄悄話，也要把清脆的字音送到哪怕是坐在最後一排的觀眾，這樣才能使觀眾感到悅耳動聽、從容自得。

這「講白兩要」的「第一要」做得是否到位，直接影響「第二要」的效果。「字清」才能「情真」，只有咬字吐字的技巧嫻熟了，才能在悽楚哀婉時表現出悲傷委婉、在輕快欣喜時脆耳動聽、在激昂振奮時更為鏗鏘有力、在怒不可遏時表現出切齒痛恨等複雜情緒。

（七）唱即是說，說即是唱——以京韻大鼓為例

1　京韻大鼓的歷史源流

京韻大鼓又稱「京音大鼓」或稱「怯大鼓」（「怯」是北京話，是指帶外地方言的大鼓書）。在曲藝中屬鼓詞一類，其前身是由河北省

滄州、河間一帶流行的木板大鼓發展而來的，至今已經有一百多年的歷史。早期是流傳於河北農村的一種說唱形式的藝術，多是由農民藝人表演。梅蘭芳在〈談鼓王劉寶全的藝術創造〉一文中提到，「劉寶全說『怯大鼓』是從直隸河間府傳出來的，起初是鄉村裡種莊稼歇息的時候，老老少少聚在一起，像秧歌那樣隨口唱著玩，漸漸受人歡迎，就有人到城裡做場」。從這一段文字中，我們可以看出京韻大鼓最初的由來以及在早期就已呈現出一個娛樂大眾的社會功用和價值。「木板大鼓」是因其伴奏只有鼓板、沒有弦樂而得名的。起初是表演者一邊演唱一邊擊著鼓伴奏，後來木板大鼓進京後，才在伴奏樂器上加入了三弦。以說唱長篇大書為主，內容為英雄好漢和歷史故事。音樂以五聲音階為主，節拍較為單一，以一板一眼為主。唱詞為七字句，上下句式，並且以說為主，因此當時的木板大鼓藝人也被稱為「說大鼓書的」。

　　十九世紀七十年代，一些民間藝人將木板大鼓帶入了京津地區。清咸豐年間，木板大鼓由原本的有板無眼發展成了一板一眼，當時也被人稱為「雙板」。為了適應當地觀眾對語言的要求，藝人將唱腔語言設計成了北京語音，同時改名為「京氣大鼓」（該名號後來沒有傳開）[85]。同治、光緒年間，北京藝人胡金堂（胡十）改進了木板大鼓的鼓詞內容，並開始移植子弟書詞〈長坂坡〉。到乾隆年間，子弟書的說唱形式以及內容也開始發生了改變，唱詞以七言為主，曲調為八旗子弟樂，以三絃樂器伴奏，故稱作「清音子弟書」。像〈露淚緣〉、〈紅梅閣〉、〈憶真妃〉等一些優秀的京韻大鼓唱段均來自子弟書詞。這時，也有一些藝人開始有了名氣，並有各自的代表作品出現。胡金堂嗓音條件好，音色洪亮，氣息好，可以從低音一氣呵成地唱到高音，代表的曲目有〈高懷德別女〉等。霍明亮聲音嘹亮，擅長演唱武

85 杜豔冰：《京韻大鼓唱腔藝術研究》，河南師範大學碩士論文，2011年4月。

段子，因此他的代表曲目多選自〈三國〉，如〈單刀會〉、〈戰長沙〉等。當時與前兩位一樣有名氣的還有宋玉昆（宋五），因此胡金堂、宋玉昆、霍明亮三人在木板界被譽為胡、宋、霍三家。之後劉寶全博採眾長，對京韻大鼓進行了改革。

劉寶全的改革一是在語言上採用了北京的語音；二是大量吸收了各類戲曲小調進行發展，並設計、豐富唱腔，在大鼓唱腔中加入了京劇、梆子腔、馬頭調、石韻書和子弟書等多種藝術形式；三是學習和借鑒了京劇的表演程式；四是在唱腔上講究韻白，並將說與唱完美地結合在一起，著重體現了京韻大鼓「說中有唱，唱中有說」、「說即是唱，唱即是說」的特點。因為劉寶全的改革，使京韻大鼓的發展走上了鼎盛的時期。同期還有藝人白雲鵬，表演自然，吐字情真，旋律優美，自成一派，人稱「白派」。張小軒的唱腔語言京音純正，渾厚有力，並形成了獨特的藝術風格，人稱「張派」。之後還有以白鳴為代表的「白派」和駱玉笙為代表的「駱派」，京韻大鼓的發展走向輝煌。

2　京韻大鼓的唱腔特點

京韻大鼓主要有三種基本唱腔：平腔、甩腔和長腔。平腔是京韻大鼓的唱腔基礎，其功能是為了讓表演者更好地陳述故事內容，因此，平腔的特點為念誦性較強。為了能夠清晰地表達情感，平腔的音調較為平直，內容也較為簡單。腔詞結構為一板一眼的居多，由上下兩個樂句組成，且兩個樂句的旋律基本相似，上句的落音相對自由，但下句的落音一般落在「do」上。

甩腔是京韻大鼓中用於結束時的曲句，一般用於全段的落腔或是下半句的唱腔。甩腔是由平腔發展而來的，但它與平腔存在著很大的區別，甩腔的音域較廣，曲調旋律性強，落音有力，適合用於推進故事發展情節。甩腔也是由上下兩個樂句構成，上句先向上挑之後再下落至「re」或者「si」上，而下句的落音也回到了「do」上。

　　長腔又叫作大腔或者悲腔，一般作為插入部分存在，用於甩腔唱句之前。長腔的曲調抒情性較強，特別是最後一個字的唱腔，可自由延長到幾十拍來表達人物內心的情感，並形成一個段落的終止。

3　京韻大鼓主要代表「劉派」的唱腔特點

　　京韻大鼓最早是以說為主的一種簡單的說唱藝術形式，由民間藝人從農村帶到了城市之後，不僅豐富了其最初單一的伴奏形式，在表演形式上，也由一開始的以說為主轉變為以唱為主、說唱相間的形式，並由長篇大書改為經典唱段。胡十、宋五、霍明亮是早期木板大鼓的代表人物，他們在當時就已經開始致力於鼓詞的創作，並不斷從其他鼓曲中吸取優點，對木板大鼓進行改革，使大鼓得到了全面的發展。繼胡十、宋五、霍明亮之後，京韻大鼓漸漸形成了以劉寶全、白雲鵬、張小軒、白鳳鳴和駱玉笙為代表的五大流派，其中屬劉派、白派和駱派的唱腔最具特點。

　　「劉派」的代表人物劉寶全為京韻大鼓的發展做出了巨大的貢獻。他在學習和演出實踐中博採眾長，借鑒京劇、秦腔、馬頭調的旋律特徵，還吸取京劇念白的方法，獨創「挑腔」，發展了「甩腔」，規範了板式，將起初的「一板一眼」改成了「一板三眼」。在表演上也借鑒了京劇的身段造型，豐富了人物的形象。人們用三個字概括劉寶全的嗓音，即「清」、「亮」、「脆」。「清」即咬字清晰，依字行腔。「亮」即嗓音嘹亮，高亢有力。「脆」是說劉寶全唱腔清脆，猶如「大珠小珠落玉盤」之美。在說唱藝術中，不僅講究韻白，最重要的是要做到說中有唱，唱中有說。劉寶全在京韻大鼓的唱腔中說京白，唱京韻，說即是唱，唱即是說，他讓說更加具有音樂性，也讓唱更加語言化。[86]

86 杜豔冰：《京韻大鼓唱腔藝術研究》，河南師範大學碩士論文，2011年4月。

　　劉寶全根據鼓詞語言的聲調平仄，似說似唱，把詞、腔、曲三者完美地結合起來。在唱腔的設計上，劉寶全將說唱的特點結合得更加緊密，幾乎是一字一音，半說半唱，使唱腔更加語言化，但又不乏京韻大鼓的韻味。劉寶全認為：唱詞是根，唱腔是本，語氣神態和身段動作是枝葉。每一段唱腔都是經過他精心設計的，他不斷地從京劇、馬頭調、時韻流行曲和各地方小曲中吸收營養來豐富唱腔。

　　從以上京韻大鼓的例子，可以看出說唱音樂的特點是腔詞二者緊密結合，做到「說即是唱，唱即是說」。

二　口形與韻型

（一）行當口形：元寶嘴、菱角嘴、四方嘴、薄片嘴、火盆嘴

　　戲曲界流傳著這麼一句話：「口形錯一線，字音錯一片」，在戲曲各行當中，都是十分講究口形的運用。表演喜、怒、哀、樂等不同情緒的時候，口形要隨之相應變化。老藝人們常說，武生講「元寶嘴」，旦角講「菱角嘴」，花臉講「四方嘴」，丑角則講「薄片嘴」，假若扮演妖魔鬼怪，那麼又講「火盆嘴」。「張冠不李戴，口吻不轉借」，這是就各行當的基本性格而言，其實口形的變化要複雜得多。口中又可再分唇、舌、齒、喉、牙，合稱「五音」；開、齊、合、撮是四種口形，稱為「四呼」。「開口呼」時，出聲的發力點在於喉部，口開而聲亮，如破、罵、板、丹等。「齊齒呼」時嘴角提向兩側，微微露齒，其音輕銳，如天、象、家等。「合口呼」雙唇微合，其音圓潤，如瓜、果、怪等。「撮口呼」口部聚攏並向前微凸，如圓、魚、雲等。「欲言宮，舌居中。欲言商，口大張。欲言角，舌後縮。欲言徵，舌抵齒。欲言羽，唇上取。」演員在出字時要明「四呼」，清「五音」，還要思考如何將口形與字的發音、角色的形象相吻合。

（二）生旦淨丑重韻型，行當特點須分明

　　戲曲各行當的念白，其基本特點是相同的，但各行有各行的特殊要求，特別講究念白的韻型。如：文老生要莊重、純厚、瀟灑；武老生要蒼老、剛毅、威武；文小生要文雅、含蓄、灑脫；武小生要英武、豪放、高昂；老旦要龍鍾、持雅、嚴謹；銅鍾淨要純厚、寬亮、宏昌；架子淨要樸實、粗獷、威嚴；文丑要尖細、潤華、左腔；武丑要鬥噴、高揚、敏捷[87]。當然，生、旦、淨、末、丑，無論是哪個行當的演員，念的是哪一種韻型、哪一種道白型，都應從劇中人物性格出發，不能為行當而行當，要發揮自己獨特的創造性。

三　節奏與旋律

（一）抑揚頓挫，乾淨利落，韻律生動，節奏活潑

　　念白最忌「一字韻」的範式背誦，不僅需要形象地、豐滿地、生動有味地表現出人物的思想與感情，還要讓臺下觀眾聽得明白、舒服。要有「味」，那麼就要抑揚頓挫地表現出來，因為「不停不頓不成話」，不停不頓那麼就是「一道湯」，沒滋沒味，只有停頓才能將劇中的內容較為準確地表現出來。其一，頓挫感能突出表達內容的重點，也便於「埋包袱」；其二，有些是順應人物內心情感時產生的停頓，停頓也是表達情感必要的手段。還有一種「氣口」，就是在內容上有停頓意味，演員需要在此換氣，即「停頓較短要偷氣，停頓較長要換氣」。這種停頓就是要「念」出標點符號來，如頓號是極短的停頓，逗號是稍長的停頓，分號、逗號又依次遞增其停頓時間。句號就為這一段或一章的結束。講白即將轉入下一節，應給觀眾緩歇和思考的時間，而感嘆號或問號等表情符號又要再結合劇中的情節而調整語調。

87 夏天：《戲諺一千條》，上海市：上海文藝出版社，1985年。

「緊、慢、疏、密，輕、重、緩、急」這八字要訣，是在念白時務必注意節奏、速度、語氣和語調的變化，應根據劇中人物形象的感情變化，而適當調整節奏的緊慢疏密和語氣的輕重緩急，形成抑揚頓挫的起伏感。如果掌握不好，表演出的念白就如同平直的「一條線」，那麼也無法給予觀眾美的感官享受。

（二）快而不亂，慢而不斷，高而不喧，低而不閃

此為念白的「十六字口訣」。「快而不亂」意為念白再快也不能亂了節奏，不可毫無章法，猶如點了爆竹一般亂趕節奏，應該做到速度雖快，但節奏不亂；而「慢而不斷」則為音斷氣不斷，字斷情不斷，不可念得結結巴巴、斷斷續續。「高而不喧」需要高音宣洩感情時，音可以盡量放高，但忽略了氣息的控制，喊得聲嘶力竭，那麼就會喧鬧不堪，不會悅耳動聽。還有些委婉輕柔或細膩憂愁的白口，也不能因為降低了音高而念得閃爍其詞、含糊不清，尤其不能吞字，「臺上一語，重如千鈞」，字字都要清清楚楚地送出去。

（三）急如竹筒倒豆，緩如守更待漏；暴如虎嘯山林，文如鳳鳴枝頭

這則術語是運用比喻的方法直觀地體現出各種韻律與節奏的方式，在總結實踐經驗時藝人們總是充滿智慧，善於觀察和思考身邊的自然事物，讓我們彷彿看到：竹筒倒豆時的穩拿把纂、守更待漏時的慢條斯理、虎嘯山林時的威風凜凜以及鳳鳴枝頭時的低徊婉轉。這種生動的比擬方式可以令學藝者們更容易找尋那些念白意境表達需要的「味兒」。其實，戲曲中的大段念白常常都有一定的規律，在內容上往往都有起承轉合的結構形式。演員在念白時一定要有「緊、慢、疏、密，輕、重、緩、急」，念出講白的「句、讀、節、斷、章」，甚至是標點符號。著名京劇表演藝術家周信芳先生扮演《四進士》中的

宋士傑，在與貪贓枉法的奸商對戲時，有一段難度極大、篇幅也較長的念白，周先生吐字清晰而舒展，猶如明珠落地般乾淨利落；在表演人物憤慨激昂時，口中「噴」出的字如竹筒倒豆，速度由慢轉快，由快轉急，彷彿快馬奔騰馳騁疆場，令觀眾動容。演員也須謹記「氣音字節」四個字，做到氣息流暢、旋律優美、吐字清晰、節奏穩妥，才能快如高山流水般壯麗明闊，慢如黃鶯之鳴般娓娓道來。

（四）說要像唱，唱要像說；說即是唱，唱即是說

念白雖然全無板眼，但節奏性很強，講究抑揚頓挫。字字有旋律，句句有韻味，無腔似有腔，就如同「唱」一樣。而「唱」也要像「念」白一樣咬字清晰而準確。這八字是對表演者的要求和指導。因為「唱是音樂化了的語言，念是語言化的歌唱」。一段精彩的念白都具有較強的節奏感和富有韻味的音樂美聽性，如同一段沒有音符的音樂。蘇聯木偶劇藝術家奧布拉茲卓夫在其《中國人民的戲劇》中談起念白時說：「在中國傳統戲劇中占據著比唱還更為重要的地位的念白，是一種特殊的舞臺語言，大概，應給把這種舞臺語言稱作有節奏韻律的語言。……可以說是通往唱的一個階段，不踏上這個階段，甚至連唱也不可能。」[88]這個觀點也非常清晰地闡明了「念」是沒有音樂的歌唱。

懂得了「說要像唱，唱要像說」這其中的規律和技巧後，將其融會貫通才能到達「說就是唱，唱就是說」的高度，這是一句極其富有哲理性並充滿禪意的絕諺。大乘佛教中有一句可以體現其要義的名言：「色不異空，空不異色。色即是空，空即是色」。法無二乘，人有不同。下承人認為色是有，空是無，色空相反，而上承人認為空色不異，無分別心。可見萬法如一，隨人以為高下。在藝術表演中，唱念

88 〔蘇〕奧布拉茲卓夫：《中國人民的戲劇》，北京市：中國戲劇出版社，1985年。

亦為此理，在二者尋找異中之同，當思想達到一定高度且不會被技術
所左右時，方能在唱念中轉換自然，風格統一。這句富有哲理性的絕
諺體現了人們思想理論的高度和總結凝練的深度。

（五）白是吐字千斤重，強弱長短快慢自有音樂性在其中

　　念白作為一種特殊的語言，卻與朗誦的語言、演講的語言、播音
的語言不同，音樂性是其非常重要的藝術特點。從念白的發聲方法來
看，採用的是與唱腔相同的方法，同樣注重發聲時氣息的運用，雖說
是念，卻用唱的技巧來表現。因此，戲曲中念白與唱腔的發聲方法始
終保持一致。除了發聲方法，在聲調、節奏、力度等方面的技巧念白
也要如同唱腔一般保持著音樂性，那麼在舞臺表演過程中無論由唱轉
念或由念轉唱時，即使表演形式發生了變化，整體依然保持高度的統
一性。[89]

　　念白也有節奏的長短強弱及較強的音樂性。如「韻白」就具有強
烈的旋律感，經常運用於某些正劇或悲劇裡。其講白又有滑音、頓
音、潤音、拖音等表現手法。如當劇中人物心情沉重，便可用頓音來
表現，如：「我，我，我……無顏來見母親！」演員運用頓音時往往
吐字較重，音樂短促，以表現人物內心的強烈情感。而拖音是將字提
高並長時值拖延下去，如「媽──媽──」，也是抒發感情的一種手
法，可見「念白也要字正腔圓」。

1　聲調

　　李漁言：「賓白之學，首務鏗鏘。一句聱牙，俾聽者耳中生棘；
數言清亮，使觀者倦處生神。世人但以音韻二字用之曲中，不知賓白
之文，更宜調聲協律。世人但知四六之句平間仄，仄間平，非可混施

89　程從容：〈戲曲念白的藝術特點〉，《戲劇》1999年1期。

迭用，不知散體之文亦復如是。『平仄仄平平仄仄，仄平平仄仄平平』二語，乃千古作文之通訣，無一語一字可廢聲音者也。如上句末一字用平，則下句末一字定宜用仄，連用二平，則聲帶瘖啞，不能聳聽。下句末一字用仄，則接此一句之上句，其末一字定宜用平，連用二仄，則音類咆哮，不能悅耳。此言通篇之大較，非逐句逐字皆然也。能以作四六平仄之法，用於賓白之中，則字字鏗鏘，人人樂聽，有『金聲擲地』之評矣。」[90]馬連良《審頭刺湯》中，陸炳痛斥湯勤的一段韻白如下：

> 想當年你不得第的時節，在錢塘賣字畫為生，那莫大老爺拜客而歸，路過你的畫棚，見你的字是真草隸篆，畫是水墨丹青，故而起了憐才之心，將你帶進府去，以為幕賓。縱然將你帶進府去，就不該將你帶進京來。縱然將你帶進京來，也不該將你薦與嚴府。如今你做了官，得了這經歷司，才有你這鐵板的干證。呀，這人頭你說是真，也是真；說是假，也是真；老夫就這樣落案了。

在上段韻白的各句尾字中，節、篆、去、府、證、案是仄聲，生、歸、棚、青、心、賓、來、官、司是平聲。平仄相交，聲調鏗鏘有力。京白亦是如此，與生活中的聲調基本一致，如京劇《賣水》中的一段京白：「清早（兒）起來什麼鏡子照？梳一個油頭什麼花兒香？臉上搽的是什麼花兒粉？口點的胭脂是什麼花兒紅？清早（兒）起來菱花兒鏡子照？梳一個油頭桂花兒香？臉上搽的是桃花兒粉？口點的胭脂是杏花兒紅？」這段京白的尾字也是平仄相交，再配以鼓點的伴

90 〔清〕李漁：《閒情偶寄》，載《中國古典戲曲論著集成》第7冊（北京市：中國戲劇出版社，1959年），頁52。

奏，是一段非常有節奏感的念白。當然，念白的吐字發音首先要字字清晰，而後才能句句鏗鏘。

　　戲曲念白中的語言不僅具有生活語言中的聲調特點，同時還是一種藝術化、旋律化的語言。念白的這種音樂性是在語言聲調的基礎上，通過藝術手段的聲音處理形成音高的對比。觀眾經常會感受到戲曲念白的聲調起伏感較大，這就是聲調藝術的效果。普通話有四個調，按照五度記法的標記，分別是陰平五五調、陽平三五調、上聲二一四調、去聲五一調。那麼普通話的整體音域範圍皆在五度以內。然而戲曲的念白則遠不局限於五度，這種誇張的表現是音樂化的處理方式。當然這種變化必須是基於語言聲調規則的發音「字正」的基礎上，再加強音高的對比關係，旋律性由此而生，音樂性也隨之而來。

2　節奏

　　念白的節奏既不同於生活語言的無序，也不同於其他語言藝術的節奏規律。過於規律化容易失去變幻之美，而過於零散又容易失去韻律美。所以念白的節奏是特殊的，其本身就具有一定的韻律性，再加之對音腔長短、強弱的對比，更是加強了念白的旋律性。此外，語速也是節奏形式的一個重要方面，戲曲念白經常通過語速的對比來突出人物形象。這種語速的對比可以體現在不同行當之間、同一行當中的不同人物之間、同一人物的不同環境色之間，語速的變化是推動劇情發展的重要手段。如楊小樓《長坂坡》中扮演趙雲的角色，在救下簡雍然後扶他上馬後有一段念白：「速速報與主公，好歹要尋找主母與小主人的下落也！」翁偶虹稱讚道：「一口氣貫穿下去，一個字黏著一個字，愈黏愈快，愈快愈覺清楚。使人不但清晰地聽到了趙雲的雄懷豪語，而且彷彿看到了趙雲的赤膽熱腸。」[91]再如《珍珠塔》中陳

91　翁偶虹：〈楊小樓的念白〉，載《翁偶虹戲曲論文集》（上海市：上海文藝出版社，1985年），頁10。

翠娥：「表弟，千里送鵝毛，禮輕情意重，點心不值錢，愚姐一片心」，這段念白的節奏就比較慢，尤其是在開始與結尾時，這時的念就猶如唱一般。

程派在念白的節奏處理上就十分講究，為避免「一道湯」，理應掌握好腔音的抑揚、緩急、頓挫、幅度等節奏變化，動聽而又傳情。比如《竇娥冤》中「上天天無路，入地地無門。」這十個字，「上」字音由低向上滑至「天──」，「天」字音拖長，後面的「天」用更高音調滑至低音的「無」，再運用顫音滑至「路」；「入」字由低音向上呈拋物線再落到「地」，這個「地」字短促，以下的「地」字用更低音發出再向上滑下念出兩個長音「無──門──」。用字腔長短的對比來突出人物情緒的深沉、悲慘，令觀眾感受這個弱女子字字帶血的控訴。

念白的節奏不是獨立的，也要與身段、動作、唱腔、伴奏等相協調。不同的人物、不同的情節，都根據其變化而做適當的調整。一般情況，文戲的身段、動作節奏會服從念白的節奏，但在其舞蹈動作比較多的情況下，念白的節奏也要適當放慢，以達到整體的協調性，在起霸、走邊、跳判的「念對」中較為常見。周信芳在《四進士》中扮演宋士傑，其中與顧讀交鋒時有一段長達三十句的念白，他在處理這段時將其分成了四十多個小節，凡是劇情需要強調的地方，他都先作一個停頓，比如在「曾記得、那年、去往、河南、上蔡縣辦差」一句中，話中便有多處停頓。這裡劇情為此時的人物需要杜撰對詞，邊想邊說，頓音的處理再合適不過。在《烏龍院》中有一段宋江和閻惜姣吵架後的大段念白，周先生還格外注重與伴奏樂器的配合。這一段就接連使用了二十三記大鑼，並且都是「冷錘」。隨著劇情發展的變化則有時用硬鑼，有時用軟鑼，與伴奏的相互協調更能突出人物情緒的變化。

總之，所謂戲曲念白的節奏性，就是演員在表演時要把握好戲

曲念白的緩、急、連、斷，能夠合理恰當並有滋有味地將事件起承轉合的情節講述清楚。節奏在戲曲中起著至關重要的作用，情節的推動、情緒的發展都與節奏的把握息息相關。字腔的長短、頓挫、緩急的對比處理，使念白與其他語言形式區別開來，突出了念白的韻律和音樂性。

3　力度

「唱曲、說白，凡必須自齒用力，一字重千斤，方能達到聽者之耳；不然，廣園曠地，人數眾多，未必能人人清」（清·黃旛綽《梨園原》）。在古代，戲曲的表演場地多為露天廣場，觀眾的欣賞環境也較為嘈雜。而念白時又無樂器伴奏，發出的聲音只有人聲，這時務必「吐字千斤重」，觀眾才能聽得清楚。而且，念白的語速一般比唱時要快，如果沒有強弱的對比則很容易成為「一道湯」，音樂性的美感也被減弱。

在念白中通過對個別字進行重念以起到突出、強調的作用，並且可以引起觀眾的注意，起到更好地交代清楚劇情的目的。如《天仙配》的一段念白：「我背著包裹手拿雨傘，心中有事慌裡慌張，撞了我一膀我都不怪你，你反倒怪我麼？」這段中「背、手、心、事、慌、撞、我」等字的力度都有所加強，造成力度上的對比，以突出七仙女撞了董永卻盡力想要掩飾自己羞怯的心情，故而選擇強詞奪理。這些情緒都要通過念白表現出來，需要對觀眾交代清楚。

還有些念白由於劇中人物的情緒需要，通過對某些念詞的重念來引起觀眾的注意，進而渲染氣氛，使觀眾與劇中人物的思想感情產生共鳴。如《天仙配》中有一場七仙女與董永分別的念白：「董郎，為妻乃是玉帝膝下七女，是我私自下凡與你成婚，不料被父王知道，他、他、他……命我午時三刻返回天庭」。念詞中的「董、膝、私、與、知、他、午、回、天」都是重念，尤其是在「回、天」二字上特

別加重並在音高、音長、音量也進行了特別處理，起到渲染感情的作用。這種渲染使觀眾也隨著劇情的發展真切地感受到恩愛夫妻面臨分離的無奈和悲痛之情。

通過力度的變化和對比也會增強念白的節奏感，使詞意字義鮮明。比如，程硯秋根據《汾河灣》改編的《柳迎春》，在《廟遇》一折中，有一句念白，雖是對著乳娘說，其實是說給薛仁貴的：「乳娘，我還有話——問他——咧——」。這個「問」字，程硯秋念得很強，很有分量；一個小休止後，「他」字念得細聲細氣；而「咧」這個語氣詞則由弱漸強，由抑到揚。這樣，通過力度的變化，使這句念白表現了柳迎春想通過乳娘向薛仁貴提親的羞澀的感情，這是運用力度變化的手法，傳達人物的意志。力度的處理是念白的重要手段，不同的發聲處理方式會產生不同程度的強、弱、粗、細、抑、揚等效果，不僅對重要劇情起了突出作用，還增強了念白的音樂性。

「念白時吐字千斤重，強弱長短快慢自有音樂性在其中」，這句術語表明念白時不僅要吐字清晰並有力地將劇情闡述清楚，還應注意念白的悅耳，如同一段美妙旋律一般有著抑揚頓挫和長短強弱的對比。

（六）言不離心，心不離性

「言」指的是念白，「心」指的是人物，而「性」指的是人物的性格。念白所表達的是人物的思想和情感，這些因素構成了人物的性格。將其如何呈現給觀眾的關鍵是演員，演員認真思考人物的內心世界，塑造豐滿的人物性格。所以，念白同樣需要演員的真情實感。程硯秋回憶在《打漁殺家》時，與扮演肖恩的余叔岩老先生對戲。余先生有幾句講白，講得如同出自活肖恩之口，講得程硯秋感動不已，很快也進入角色，二人配合默契度極高，這便是「講到心深處，動了劇中人。」如果還能做到知「己」心還能知「彼」心，那麼更利於彼此雙方對人物性格的刻畫，對白也更能絲絲入扣。

（七）講白五到，步步做到

念白主要為表現人物內心的功能，有喜怒哀樂各種情緒，演員應注重「言」、「色」、「行」緊密配合，做到「言出色動，色動行隨」。且有些講白中，僅是「口」也並不能完全表達出人物的形象，須與身段密切結合，口、眼、手、身、步都要運用起來。但這也不能適用於全部念白，還需與劇中人物的具體情況相結合。「口」指的是「字正情準」，並與眼神相配合，輔加各種手勢，有需要時身段和步伐也要配合念白。當出現大段念白時，倘若演員面無表情，站在臺上一動不動，是很難感染觀眾的。一段好的念白離不開表情、動作、身段而孤立存在，相互結合才能相映成趣。王驥德先生說：「句字長短平仄，須調停得好，令情意婉轉，音調鏗鏘，雖不是曲，卻要美聽」，念白技術可以直接體現一個演員功底之高低。

小結

「四功五法，唱念為首」，而唱與念都為人聲所出，與歷史上的天地為物、唯人而貴的思想一致，這種以人為本的觀念體現在「絲不如竹，竹不如肉」的民間術語裡。清代理論家徐大椿《樂府傳聲》中說過：「蕭管之音，雖極天下之良工……斷不能吹出字面……此人聲之所以可貴也……況字真則義理切實……悲歡喜怒，神情必出；若字不清，則音調雖和，而動人不易……雖情有可相隨，終於人類不能親切相感也。」做工再精良的樂器，也不能與人聲相比，這種崇尚自然、以人為本的思想也從古至今影響著中國人的音樂審美。「框格在曲，而色澤在唱」，人聲的美就美在這獨特的韻味上，曲譜與結構不能將其概而括之。這種腔音是氣息、咬字、情感等諸多因素共同作用下的結果，是一種因時而異、因人而異的藝術。人本思想的另一體現

是重「情」，腔再純、字再清，若不得其情也索然無味，可見得曲之情尤為重要。樂音由人聲而出，又受眾於人，無論是字、腔還是情，其本源還是「絲不如竹，竹不如肉」中以人為本的審美觀。

　　唱與念的民間術語中還體現了老子的樸素辯證法的思想。樸素辯證法認為世間萬物始終處於運動與變化的狀態，有著普遍聯繫性，即使是相對立的事物也可達相互轉化達到統一性。「唱曲難而易，說白易而難；知其難者易，視為易者難」一說便體現了唱與白的難易關係。難與易本是對立與矛盾，然而有難必有易，常易也會難，這一切都取決於演員如何處理，把握恰當才能將此矛盾得到統一。「說要像唱，唱要像說，說即是唱，唱即是說」，人聲在演唱時，唱與說無法同時完成，所以是對立的，但唱與說也相互包含，唱中有說的特點，說也要具有唱的音樂感，說唱把握得當才能呈現出高度統一的藝術性。

　　這些民間術語字雖少，但意不淺，情理盡致，主要核心都圍繞著劇中人物和觀眾，體現「以人為本」的思想，充滿創造者的辯證思維。故唱與白之術語所承載的並非只有淺述知識本體，還有創造者的思想及所在時代的社會文化。

第二章
中國傳統音樂術語之「樂器演奏」

第一節　「奏」音樂術語概述

　　我國傳統音樂演奏形式主要包括獨奏、合奏、伴奏，並廣泛地運用在各種音樂形式活動中，例如古代時期為歌舞伴奏、為戲曲聲腔伴奏、地方劇種小合奏、現今各種比賽、表演場合的合奏等等。然而，雖然中國傳統音樂形式較多，且樂器搭配組合也複雜多樣，卻沒有關於各種藝術形式中樂器演奏理論化的提煉。當西方的「強勢文化」入主中國時，許多人都爭相而習之，殊不知中國傳統音樂文化的寶貴價值正被「隱藏」在民間，等待著我們的挖掘。我國的民族器樂有著悠久的歷史，種類豐富，然而對其理論規律及藝術表現形式的研究還有待深入。由於中國與西方的審美基礎與文化組成存在差異，知識記錄與傳遞的方式也不相同。

　　中國傳統文化「口傳心授」的教育方式給了「教」與「學」之間製造了很大的彈性空間，使得許多民間的理論並沒有被系統化地歸納、提煉出來。然而它們並非不存在，它們只是以「諺訣式」的口頭術語散落在民間。例如，關於戲曲音樂伴奏的術語有「緊拉慢唱」、「托腔保調」、「唱繁伴簡，唱停伴墊」等；關於器樂獨奏中樂器音色性能及性格色彩等特徵的總結有「巧管拙笙浪蕩笛」、「糯胡琴，細琵琶，脆竹笛，暗揚琴」、「死笙活笛，沒良心的嗩吶」等；對器樂合奏的藝術規律的總結有「二胡一條線，笛子打點點，洞簫進又出，琵琶篩篩匾，揚琴一捧煙」、「加花笛子彌縫笙」等。還有在教學過程中，對樂器學習難度總結的有「百日笛子千日簫，小小胡琴拉斷腰」、「千

日胡琴百日簫，笛子喇叭一清早」、「千年琵琶萬年箏，揚琴只需起五更」，等等。這些諺訣式的民間音樂術語是凝聚了世代人民的智慧結晶與文化精神而最終流傳下來的，字裡行間滲透著我國傳統音樂文化的精髓與內涵。

　　本文主要以傳統民間器樂「諺訣式」的音樂術語的角度，揭示中國傳統音樂形式中器樂蘊含的藝術規律及文化內涵。通過對民間器樂演奏術語的搜集，本文主要分為三大方面進行闡述：即伴奏音樂術語、獨奏音樂術語和合奏音樂術語。

第二節　「伴奏」音樂術語

一　緊拉慢唱

　　中國民族器樂有著悠久的歷史，隨著時代的變遷以及在歷史因素的作用下，我們的祖先留下了多種多樣的富有民族特色的樂器。民族樂器在發展過程中，形成了兩大主要方面的趨勢，其一為伴奏形式，其二則為自身多樣化的獨奏形式。其中伴奏形式主要分為歌舞伴奏形式及由原始歌舞演化而成的戲曲伴奏形式。縱觀歷史，樂器伴奏形式在音樂發展史上早已出現，我國早期的音樂是存在於詩、歌、舞之間，並且是不可分離的關係，故在古代記載中我們常見到「樂舞」、「歌舞」等詞彙。早在古代論著《樂記》中就有記載「詩，言其志也，歌，詠其聲也，舞，動其容也，三者本於心，然後樂器從之」。從我國民族音樂發展史上看，在原始社會出現的《韶》舞，經過文化的發展，到了原始社會後期又叫《簫韶》，其意為以吹奏簫為伴奏的舞蹈。民族音樂發展至今，多數的音樂活動仍然離不開器樂伴奏，可見，歌舞樂一體化也是音樂發展的自然走向。

　　隨著歌舞形式的演變，器樂伴奏的形式也在不斷演化，在歌舞與

器樂相互作用與發展下，逐漸形成了集中國傳統文化之大成的中國戲曲。戲曲藝術是我國民族音樂史高度發展的歷史產物，它是一門集音樂、表演、戲劇等多種藝術手段於一體的綜合藝術。戲曲音樂是戲曲藝術的重要組成部分，唱腔與器樂伴奏是戲曲藝術表現力得以展現的重要載體。不同形式的器樂伴奏也成為區分不同劇種的重要條件之一。然而在整體審美特性趨勢下，不同樂種伴奏形式中又有著具有共性特徵的表現手法。由於中華民族長期形成的體驗式的文化觀念，複雜的戲曲音樂理論並沒有像西方那樣得以系統化、理論化地呈現出來，而是以「寫意性」凝練的簡短語句或詞彙概括總結了其中博大精深的藝術內涵。故而本文以戲曲藝術中具有代表性的音樂術語「緊拉慢唱」為例對旋律性伴奏樂器與戲曲音樂唱腔的關係進行梳理，窺探戲曲伴奏音樂中蘊含的文化內涵及藝術規律。

（一）「緊拉慢唱」之「拉」與「唱」的歷史選擇

「緊拉（打）慢唱」是「板腔體」戲曲音樂中較為普遍的唱腔音樂板式，也叫「搖板」，它是戲曲音樂的重要唱腔板式。這一唱腔板式的說法有「緊打慢唱」與「緊拉慢唱」兩種說法，一種指的是無旋律的擊打樂器為戲曲伴奏的形式，一種則是有旋律的拉絃樂器作為伴奏樂器。本文就對戲曲音樂中「緊拉慢唱」，即以旋律樂器為戲曲音樂伴奏的形式作為主要論述範圍，關於打擊樂伴奏不做贅述。

「緊拉慢唱」這一板式的說法揭示了戲曲音樂中主要的伴奏形式——拉，而適應這一演奏方式的樂器則當屬胡琴類，這也間接說明了胡琴在戲曲音樂中作為主奏樂器的地位。然而現今這一普遍現象卻是經過漫長的歷史演變才得以實現的，看似簡單的「拉」字，實則蘊含著「拉」與「唱」融合的歷史背景。

1　聲腔的演變與胡琴主奏地位確立

胡琴在戲曲音樂中主奏樂器的確立涉及到兩個方面，一是戲曲聲腔的確立以及在藝術形式的發展中將拉絃樂器作為主要伴奏樂器的歷史選擇；二是胡琴自身形制發展以及成型的歷史。據有關學者統計，「我國三百三十五個戲劇劇種中，有二百六十多個種劇種在伴奏樂隊中應用了胡琴類弓絃樂器，而以各種胡琴作為主奏樂器的劇種也多達二百個左右，占全部劇種的半數以上。」[1]可見弓絃樂器作為戲曲音樂中主要的伴奏樂器並不是歷史的偶然性。

我國戲曲音樂萌芽於原始社會的歌舞形式，而到了宋朝，由於歷史、政治等因素，北宋與南宋在地域、文化、經濟等方面的交流受到限制，從而形成了兩種風格迥異的聲腔形式──北曲與南曲。他們分別繼承了北方說唱與南方民間歌舞的藝術特點。地域環境與生活習慣等因素，導致南北曲調在整體風格上具有較大的差異性，伴奏樂器的形制與音色也是音樂風格形成的重要組成部分。由於北曲是吸收了北方說唱的藝術特點，它的伴奏樂器是以能表現音樂顆粒性的弦索為主，而細膩悠遠的南曲唱腔則是以產自南方的竹笛伴奏。正如清代徐大椿在《樂府新聲》〈源流〉所言「北之沉雄，南之柔曼，北主勁切雄麗，南主清峭柔遠」，南北曲聲腔特點決定了伴奏樂器的音色及性能。古人提出的「南主簫管，北主弦索，北曲僅可以入弦索，而不可以入簫管」，正是對南北曲風格演繹樂器選用的要求。

到了明代時期，戲曲的發展達到空前繁榮的局面，此時出現了南曲系統代表性的四大聲腔，分別是弋陽腔、餘姚腔、海鹽腔和昆山腔，其中弋陽腔和昆山腔影響力較大。後來魏良輔等人對昆山腔進行改革，不僅對其聲腔特點進行改革，還豐富了昆山腔的伴奏場面。改革後的昆山腔以南戲為基礎，兼收北曲之特色，將二者的伴奏樂器也

1　趙志安：《傳統京劇京胡伴奏藝術研究》，福建師範大學博士論文，2002年5月。

融合在一起，形成了以「笛、鼓板、三弦」為主的伴奏樂器三巨頭。南北音樂曲調之精華在昆山腔中互融互補，且隨著表演體系的日漸完善，昆山腔也由一個聲腔逐漸發展成昆劇，伴奏音樂形式也發展為成熟的「曲牌聯套體」。這時的戲曲發展在我國戲曲史上呈現出空前繁榮的景象。

　　明末清初，我國戲曲聲腔迎來了歷史性的變革，也就是史上的「花雅之爭」。隨著四大聲腔與當地民歌小調的結合，「亂彈諸腔」興起，加之昆曲唱詞音樂過於文雅，難以再吸引廣大普通民眾的興趣，而時下興起的諸腔則受到極大的推崇。四大聲腔不斷與其他地方聲腔進行融合，形成更受人們歡迎的新聲腔，中國傳統戲曲的發展進入了「地方戲時代」。明萬曆年間，「弋陽腔」與安徽的「餘姚腔」相結合形成了「徽州腔」，後又吸收了昆曲曲調形成「昆弋腔」，並在各地盛行。而後，因為政治因素，隨著北方以胡琴伴奏為主的「秦腔」南下與徽班聲腔再次融合形成了以嗩吶伴奏的「二簧（黃）」腔。「嗩吶二簧」的演唱難度較大，於是將「秦腔」中的胡琴進行形制上的改變以適應唱腔，胡琴強大的適應力與可塑性由此開創了在戲曲音樂中作為主奏樂器的局面，可柔美亦可激越的胡琴表現力使之成為演繹具有較強節奏性的「板腔體」音樂的重要載體。而後，「西皮」與「二黃」的融合發展形成了我國最具影響力的劇種——京劇。

2　胡琴自身形制發展以及成型的歷史

　　在戲曲伴奏音樂發展過程中，胡琴類樂器為了適應不同劇種的唱腔風格與效果需要，派生出了多種不同形制、稱謂及音色風格的拉絃樂器，使之能與各劇種完美配合並呈現出各劇種最鮮明的音樂風格。例如皮黃戲的京胡、梆子戲中不同形制的板胡、粵劇中的粵胡、地方樂種十番音樂中的椰胡等等。這些劇種中所用的胡琴樂器被稱為「主胡」或「正場胡」，也是各戲曲聲腔劇種的「標誌性」樂器。可見胡

琴在戲曲音樂中取代了吹管、彈絃樂器，奠定了自己在戲曲音樂中重
要的地位，也推動了戲曲音樂聲腔化的發展。

　　然而，明清時期秦腔中的伴奏「胡琴」與歷史早期的「胡琴」在
形制與內涵上皆不相同。現今所說的「胡琴」多以二胡為主，而在歷
史上，不同時期其指代的意義則不同。現代「胡琴」的形制，可追溯
到古代的「奚琴」。宋代陳暘《樂書》中有記載：「奚琴，本胡樂也；
出於弦鼗，而形亦類焉；奚部所好之樂也。蓋其制兩弦間以竹片軋之；
至今民間用焉。」古書中雖沒有指明奚琴出於唐代，但楊蔭瀏先生據
作者語氣與樂器前後時間推測出此器可能是少數民族的樂器，並在唐
代已有。[2]根據古文的記載，「奚琴」在形制上與二胡樂器大體相似。

圖一　選自陳暘《樂書》中的奚琴

　　在形制上，奚琴與二胡的不同處在於，二胡是以蛇皮作為面板，
而奚琴則以木板作為面板；二胡的兩個轉軸的方向與奚琴相反，且在
弦上綁有千斤，奚琴則沒有；最本質性的差異是奚琴是以竹片於兩弦
間軋之，而二胡則是以馬尾弓毛擦於兩弦間。奚琴為現代二胡的形制
及演奏方式的發展奠定了基礎。關於奚琴的演奏方式的相關文獻有也
不少，如宋代詩人歐陽修所作的詩中也有對奚琴的演奏技法進行描
述：「奚琴本作奚人樂，奚人彈之雙淚流。」從該詩中的「彈」字用
語可以看出，「奚琴」應屬彈撥一類的樂器，而並非拉絃樂器。

2　楊蔭瀏：《中國古代音樂史稿（上冊）》（北京市：人民音樂出版社，1981年版），頁
　　253。

　　在唐代時期，除了「奚琴」（或嵇琴）的記載以外，亦出現了「胡琴」的記載，有學者猜測唐代時期的「胡琴」一般用來指自「胡地」（西北少數地區）傳入的彈撥樂器。[3] 少數民族中的「胡琴」這一說法並非僅指一件樂器，而有可能是多種擦（彈）絃樂器。「胡琴」真正由彈撥轉為拉弦時期，並廣為流傳記載的是在元代。《元史》〈禮樂志〉云：「胡琴，制如火不思，卷頸，龍首，二弦，用弓捩之。弓之弦以馬尾。」這表明這時的「胡琴」已經演變為用馬尾拉奏。而後宋代的奚琴吸收少數民族的「弓之弦以馬尾」，也完成了用馬尾弓代替竹片的演變。隨著「竹片軋之」向「以馬尾弓捩之」的明代，「奚琴」繼續演化的弓絃樂器被命名為「提琴」。清代時奚琴、提琴等都被籠統地歸入「胡琴」類中。[4] 如清代的《皇朝禮樂圖式》、《大清會典圖》中，將「火不思」類弓絃樂器與「奚琴」類弓絃樂器都劃入胡琴部。[5] 由於清代時期，「亂彈諸腔」興起，胡琴隨著民間音樂與地方戲曲的發展而派生出多種多樣的類別。如板胡、高胡、二胡、低胡、京胡等。而因「二胡」是胡琴中最具代表性的一類，故而今天民間仍以「胡琴」稱之。可見，現代「胡琴」的內涵應指的是，以二胡為代表的民間劇種或地方戲曲中的拉絃樂器。

　　歷史上曾有吹管樂、彈撥樂為戲曲聲腔伴奏，但真正久留在主奏位置上的卻是後來出現的拉絃樂器，這與戲曲聲腔的定位及拉絃樂器的形制及音色有關。明清時期是中國戲曲史上地方戲發展的巔峰時期，這時的聲腔與伴奏音樂及其表演體系都得到了高度的發展。在戲曲的歷史長河中，最終是「板腔體」受到大眾歡迎，而戲曲結構形式由「曲牌聯套體」轉向「板腔變化體」的過程也決定了伴奏樂器的選擇。當明朝昆曲盛行之時，其主要伴奏樂器為「笛」、「三弦」等，而

3　林謙三：《東亞器樂考》（上海市：音樂出版社，1962年），頁254。

4　趙志安：《傳統京劇京胡伴奏藝術研究》，福建師範大學博士論文，2002年5月。

5　李加寧：〈胡琴和奚琴的流變新解〉，《樂器》1994年第3期。

到了「花雅之爭」時，受到「亂彈諸腔」的猛烈衝擊，於是出現了「胡琴」伴奏為主的場面。雖然有一段時期因朝廷的勢力介入，禁演「花部」而複改用笛子伴奏，但由於「花部」聲腔在民間盛行之勢日益擴大，「板腔體」已經占據了絕大部分的戲曲劇種，最終使吹管樂難於勝任複雜多變的唱腔節奏與繁複的旋宮轉調。胡琴以其貼近人聲的音色特點、寬廣的音域、易於轉調、色彩鮮明、演奏靈活多變、悲喜皆可的技法表現力最終確立了主奏的地位。二胡作為主奏樂器也得到了廣泛的認可，如在《梨園外史》中有記載：「程長庚唱時，不用雙笛，只用胡琴托腔。這日是何九扮的小黑唱畢，譚金福在後臺向他道，我早說胡琴勝於笛子，果然如今改了胡琴了。哪個田興旺已把笛子折了，可算有先見之明。本來漢調初到北京，原用胡琴，如今湖北幾個名腳，什麼詹大有、陳丁已都是老生的好腳，聽說也是唱不慣笛子的，只有大城裡頭，跟人個別另樣，不想也改回來了。」[6]

（二）「緊拉慢唱」之「緊拉」與「慢唱」的結構力作用

　　「緊拉慢唱」是「板腔體」音樂中固定的、特有的演奏演唱形式，其特點是唱腔的節拍、速度較自由，而以胡琴為主的伴奏樂按照嚴格的節奏、節拍緊相襯托。這種唱腔與伴奏的節奏成反比的音樂形式，既可表現悲憤激動的情緒，也能體現人物驚慌的內心活動。這種具有藝術表現力的音樂形式背後，隱藏著控制整個戲曲表演的張力與平衡的結構力。

　　李吉提曾提到：「音樂的『結構力』研究的重心是研究音樂的宏觀支撐力，即看樂曲在進行中是如何產生張力來促其發展，又如何通過鬆弛來達到樂曲的收束，並實現其整體平衡，其中並不包括音樂形式研究的其他方面。」[7]戲曲音樂中「緊拉慢唱」的唱腔板式結構則

6　潘鏡芙、陳墨香：《梨園外史》第二卷（天津市：天津北城書局，1920年），頁175。
7　李吉提：〈中國傳統音樂的結構力觀念〉《中央音樂學院學報》1994年第1期。

是通過拉絃樂器的「緊」與唱腔的「慢」在演繹過程中的互相平衡來表達音樂的戲劇性。中國是以「單音音樂」結構為主的音樂體系，在樂曲中往往以「線性」旋律貫穿全曲，用調性、速度、音色、音量等橫向思維的變化作為分配音樂結構的手段，這與西方多聲部音樂中慣用和聲、調性等縱向性思維的變化構成音樂結構的方式大不相同。因而我國傳統音樂的結構有「散──慢──中──快」之說，以速度的變化作為音樂結構發展的依據。「板腔體」戲曲音樂的基本曲調不如「曲牌體」那樣豐富，故而不能像「曲牌聯套體」的音樂形式那樣以不同的「曲牌」選擇黏合結構音樂，而是通過內部結構的彈性變化來改變音樂結構從而達到戲曲戲劇性的要求。在器樂與聲腔之間，他們的內部結構是通過「節奏」、「音色」、「音量」等各自的展衍變化而構建的，並實現「同中求異，異中求同」的音樂結構原則。

1　「慢」的音樂時值結構力作用

音樂是時間與空間的藝術，通過音樂時間因素的不同表現形式，如速度、節奏、節拍等形式在樂曲中的運用，從而造成一種穩定與動盪相交替的平衡狀態。「緊」字的反義詞應對「鬆」，「慢」字應對「快」，看似「緊拉慢唱」中的「緊」與「慢」兩字不能並置而論，然而僅這二字，實則揭示了唱腔板式內部因速度、節奏及節拍變化所造成的穩定與不穩定、戲劇性與表現力彰顯的結構力作用，同時也暗含著唱腔與伴奏之間不可分割的統一性。

樂器與唱腔靠節奏鬆緊關係的變化來維繫二者之間的結構。「緊拉慢唱」中的「緊」表示旋律樂器以密集而均勻的一拍數音急促地演奏，「慢」表示唱腔以鬆散的節奏徐緩地展開。板腔體戲曲音樂的唱詞多以十字或七字組成，上下句結構為主，較多的板式中唱詞結構與旋律結構相類似且節奏也成正比，然而「緊拉慢唱」卻是少有的唱腔與伴奏速度、節奏成反比的唱腔板式。「慢唱」多數運用在表達悲憤

悽愴的情緒，通過迂迴延長的「拖腔」來表達內心的糾結與無奈，它的藝術特點是「字少腔多」，這也源於中國喜愛運用聲腔化的音，正如劉承華所言：「中國音樂不追求音高的固定性，而注重聲腔性，而聲腔性又源於中國語言的聲調性與旋律性，植根於中國音樂向人聲的接近。」[8]不同地方聲腔對戲曲音樂的影響，因而形成了不同風格的地方戲曲聲腔。

　　從宏觀上看，唱腔與伴奏在節奏上「鬆」、「緊」的對比是戲曲音樂達到整體平衡統一的重要手段。當演奏密集節奏型時，拉絃樂器的運弓特點是反覆推拉弓地運弓，演奏的音高緊密地「尾隨」演唱者的主要音調，以與唱腔成約兩倍速度的節奏、相對固定的節拍與唱腔旋律相互交錯發展。唱腔旋律聲部是散板的形式，而器樂伴奏聲部則多為流水板的板式。散板的唱腔在音樂中形成鬆弛的結構，由固定的節拍及快速的節奏形成緊湊的伴奏音樂，兩者結合形成具有張力的結構。在唱腔句式停頓時，拉絃樂器一改之前單一的主音重複演奏的形式，而是以快速、短小的旋律填充唱腔在結構上的空白。當短小的過門結束後，唱腔又重新以新的旋律線條發展，這時的拉絃樂器又回歸快速單音重複的伴奏形式。這一「唱停伴繁」及「唱繁伴墊」的形式是戲曲音樂中「線性」發展不斷的推動力。張力促其發展，鬆弛使其約束，唱腔與伴奏速度的快慢、節奏的疏密有機地配合，從而使音樂的內聚力與整體的平衡得到統一。

　　從微觀上看，拉絃樂器與唱腔自己本身也有對立統一的結構力。拉絃樂器作為唱腔旋律快速重複其主音的從屬地位，它的重點在於營造背景音樂的厚重感，因此它要有快速繁複的節拍。而為了避免喧賓奪主，伴奏在旋律安排上選擇了十分簡單的組合，即一般為唱腔頭、尾的主音持續重複。這種因快速的節奏造成動盪不安的局勢也因著機

8　劉承華：《中國音樂的神韻》，福州市：福建人民出版社，2004年。

械而簡單的重複逐漸弱化，形成伴奏音樂內部的對立統一，我們姑且將拉絃樂器形式特徵稱為「拍繁音簡」。由於音樂中戲劇性的需要，需要用慢速及耐人尋味的拖腔給人以遐想的空間，從而引起更多的共鳴或營造更好的戲劇效果。因此，唱腔在慢速運腔過程中，為了避免節奏散漫的運腔帶來音樂結構的鬆弛，伴奏以多變的旋律與之互補。由於散漫的節奏弱化了旋律的張力，這時繁複的旋律起伏則很好地塑造了唱腔的內聚力。我們稱這種唱腔旋律的特徵為「拍簡音繁」。

2　緊拉慢唱中「拉」與「唱」的音色、音量的結構力作用

用音色作為音樂結構依據的在西方音樂作品中並不多見，然而在擁有眾多個性化音色的樂器的中國，音色往往是構建音樂結構的有效手段。我國無論是旋律性樂器亦或是無音高的打擊樂器，皆有其豐富多樣的音色。在中國傳統音樂中，常以多種音色的組合來構建音樂結構。就打擊樂曲而言，僅通過各類打擊樂器不同的組合方式即可表現豐富生動的音樂形象，例如《老虎磨牙》、《鴨子拌嘴》、《螺螄結頂》等，這類樂曲也稱之為清鑼鼓曲。對於具有音高性特徵的樂器而言，音色在音樂結構中的運用則更為廣泛。

戲曲音樂伴奏中，在為聲腔伴奏器樂的選擇上除了考慮其演奏技法是否靈活、音域是否寬廣等因素以外，對於音色的要求也是不容忽視的。由於中國的民間樂器的音色個性十分鮮明，音色融合問題也決定了藝術表現力好壞與否。

絃樂器是最接近人聲的樂器，且胡琴可塑性強的特點使其與地方聲腔、語調結合後演化出適用於地方劇種的胡琴，這為聲腔伴奏藝術提供了很好的基礎。雖然拉絃樂器與人聲的感覺最接近，然而還是存在聲樂與器樂間實質性的差異。因此，絃樂器才能做到在為唱腔伴奏時起到襯托輔助作用，而非喧賓奪主。絃樂器在「引奏」——「隨奏」——「尾奏」中，與唱腔的音色、音量及節奏上的對比，也是形

成音樂整體結構的重要變化形式。當唱腔正在進行時，拉絃樂器選擇處在「暗處」的地位，以弱於唱腔的音量及較「虛」的音色襯托之。當唱腔到達句式停頓處時，拉絃樂器則以較「實」且較大的音量演奏過渡的旋律，為唱腔下次進行提供了新的起始點。弦樂與聲樂兩種音色形成時而實、時而虛、時而明、時而暗的音色交替形式，通過音色的對比，促進其音樂內部不斷的發展，而又以音色明暗交替的輪迴實現整體音樂結構的統一。

　　樂器的音色還因演奏技法的不同而變化，唱腔音色亦是如此。兩者不同的結構形質，導致其演繹方式各不相同。然而，為了使音樂整體結構達到和諧統一，器樂與聲樂往往產生「同化」發展現象。這也是各地方劇種拉絃樂器及演奏方式各具特色的原因所在，劇種中的主胡演奏方式要與戲曲聲腔達成一致性，從而不同的演奏方式決定了器樂不同「聲腔化」的音色。而這種音色的產生，需要演唱者與演奏者（琴師）經過長期的配合與磨練才能形成，並且某種器樂與聲腔的音色風格成熟之後，就會形成特有的唱腔流派。例如雍容華麗的「梅派」、婉轉深沉的「程派」等等，他們在唱腔上的不同風格，均是借胡琴伴奏不同演奏手法產生的音色及個人唱腔音色而得到充分發揮和發展的。

　　「緊拉慢唱」是我國傳統戲曲音樂中特有的唱腔板式，然而它卻不像一般的有板類板式有其相應的記譜符號或拍號。關於記譜符號，無板類板式中主要包括「散板」與「搖板」（及緊拉慢唱的板式），散板可用「﹢﹢」來表示，它是由我國著名音樂理論家、音樂史學家楊蔭瀏先生所創造，而「搖板」目前還沒有表示其演奏特徵的符號。關於拍號，有板類的板式如流水板拍號可記為1/4；一板一眼可記為2/4；一板三眼可記為4/4；而「緊拉慢唱」卻無法準確用哪一種拍號來寫定。對於「緊拉慢唱」的記譜號及拍號問題，學術界仍然存在爭議，這一現象說明「緊拉慢唱」包含的藝術形式之複雜，以致不能簡單歸

為一類而談，簡短的四字道出了唱、伴關係在音樂節奏、速度、音色等方面的對立統一。雖然一直以來這種唱腔板式沒有相關的符號記錄，在樂譜上只以「提綱」式的音樂片段提示，我們的傳統藝人依然詮釋得非常到位。這也與戲曲中演員「經驗式」的藝術表現形式以及對音樂「寫意性」的審美習慣有關。這樣「自由」的戲曲音樂，看似沒有小節線，實則全靠「腔」來斷，在自由中找規律，在節奏中找自由，演奏與演唱相互促進與制約，在「線性」音樂主線上通過節奏、速度、音色的對比來表達音樂的戲劇性，從而達到音樂結構上的統一，這也是中國傳統戲曲音樂的藝術規律。

二　托腔保調

戲曲音樂主要由唱腔與伴奏組成，而托腔保調則是對唱伴之間的相互作用及關係的概括。就字面來看，「托腔，通常指戲曲樂隊中主奏樂器的伴奏藝術。包括伴奏的基本手法和方法要領，以及和演唱者之間緊密合作關係。」[9]「保調」指在戲曲樂隊為唱腔伴奏過程中保證演員的演唱不偏離調門。簡而言之，托腔是手段，保調是目的，二者為主從關係，即以唱為主，以伴為輔，因此，也有人將其比喻為紅花與綠葉的關係。托腔保調是所有戲曲劇種中皆有涉及的一門複雜多樣的伴奏藝術，因各戲曲劇種的種類、唱腔、表演體制等多方面因素的不同，各自的托腔保調藝術也不同。然而，看似各不相同的伴奏形式，其間的規律性也不是無章可循。中國戲曲藝術正是由各具風格的地方戲曲劇種遵循著一定的藝術規律而形成的。由於我國戲曲種類繁多，各劇種的唱伴形式不勝枚舉，樂隊托腔手法更是各有差異，故而本文以我國戲曲發展史中具有代表性的戲曲劇種——京劇、豫劇及越劇為例，來闡述戲曲劇種中「托腔保調」的基本手法及藝術規律。

9　黃鈞，徐希博：《京劇文化詞典》（上海市：漢語大詞典出版社，2001年），頁145。

（一）「托腔」的基本形態要素

　　戲曲樂隊的托腔是伴奏樂器建立在唱腔旋律的基礎上做相應的變化處理，它的主要功能是「襯托唱腔，並保持唱腔曲調的基本形態和旋律線的綿延不斷。」[10]唱腔作為戲曲音樂主要旋律的載體有其主要的幾個基本形態要素：「工尺（曲調）、板眼（節奏）、尺寸（速度亦指節奏）、氣口。」[11]而作為伴奏樂器則應該與唱腔旋律的形態要素相一致，不能各行其事，當二者共同的形態要素皆達到完美契合時，才能使戲曲音樂的魅力發揮得淋漓盡致，這也是琴師與演員對戲曲藝術追求的最高境界。因此，不論是戲曲樂隊還是演唱者，對戲曲音樂基本形態要素的熟練掌握是達到良好「托腔」的前提，並且對於樂隊中的領奏者（琴師）的戲曲基本素養要求更甚，因為一個樂隊中優秀的領奏不僅能促進演員更好地發揮其唱腔優勢，更能調動其他樂器，使整體的戲曲音樂更具層次感。優秀琴師嫻熟的技法離不開對戲情、戲理唱腔等深入而透徹的研究，正所謂要做到「未演戲，先識戲」，這也是掌握好戲曲要領的前提。

　　縱觀戲曲發展史上京劇界的優秀琴師，無一不是精通戲曲唱腔與各類樂器的能者。例如先後為譚鑫培及梅蘭芳伴奏的徐蘭沅，早期是先學武生，而後又學了生、旦、淨、丑行。因對胡琴伴奏更感興趣，加上「倒倉」後演唱更顯吃力，於是便轉學胡琴及鼓點伴奏藝術。早期的舞臺演唱經驗對他掌握演員的氣口、文物場面的規律等都起到了很好的幫助。正是這種對戲曲音樂形態要素透徹的了解，奠定了他成為優秀琴師的業務基礎。又如先後為馬連良及楊寶森等名家伴奏的楊寶忠，早期拜余叔岩門下，演老生，同樣因嗓音問題而轉工胡琴。他早期演老生的經驗，使他在為老生唱腔「托腔」時顯得更為游刃有

10　武俊達：《戲曲音樂概論》（北京市：文化藝術出版社，1999年），頁63。
11　趙志安：〈傳統京劇京胡伴奏的「托腔」論〉，《中國音樂》2011年第2期。

餘。還有諸多著名琴師，這裡不一一列舉，不難看出，多數托腔技術高超的琴師都有一個特點，即他們皆精通文武場各門樂器與不同行當唱腔，有的還被譽為「六場通透」的能者。這與他們早期學戲的傳統有很大關係，傳統學戲的順序為先從「下手活」開始幹起，即要先學月琴及三弦或小鑼、大鑼等樂器。在掌握這些配奏樂器的同時，不斷熟悉各行當的唱腔及主奏樂器的尺寸、氣口後，再轉入演奏胡琴、演唱等的「上手活」。只有對樂器及唱腔的基本要素掌握了，才能在托腔過程中實現「唱得有味，伴得有勁」的效果。唱腔的「味」與伴奏的「勁」，都是通過托腔的手法，將二者的工尺、板眼、尺寸及氣口等要素有機結合在一起而得以實現。托腔的基本手法包括：京劇中的「托、引、裹、襯、墊、保」或稱「迎、讓、包、送」；豫劇中的「托、包、領、烘、嵌」；越劇中「托、墊、襯、連」，這些手法也可被歸為四大類：「齊奏法、裝飾法、對比法、墊補法」[12]

1　唱腔與伴奏的工尺關係特點

唱伴在工尺關係處理上，四種托腔伴奏手法皆有涉及。齊奏法指戲曲音樂中的唱腔旋律與伴奏音樂旋律在整體上基本一致，也稱「跟」或「隨」。因受到胡琴自身性能的制約，如京胡的演奏一般常用一把位，當定弦為二黃或反二黃時，音域為九度；當定為西皮弦時則有十一度；超過或低於唱腔曲調音高時，胡琴則提高或降低八度進行演奏，在音色上與唱腔旋律形成明暗交替的對比。偶見個別音符不同，但仍屬齊奏法。在京劇中，「齊奏法多用在突出唱腔，不要求京胡特別渲染的地方」[13]，其他劇種亦是如此。

12 張民：《京胡伴奏研究》，北京市：文化藝術出版社，1993年。
13 張民：《京胡伴奏研究》，北京市：文化藝術出版社，1993年。

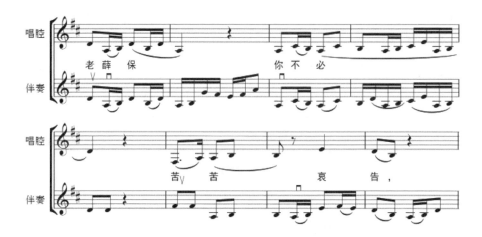

譜例一　選自京劇《三娘教子》的二黃原板[14]

在豫劇中，當遇到主胡音域滿足不了唱腔旋律的要求時，則是在「高翻低，低翻高」與唱腔奏同音的基礎上再「借音」[15]來為唱腔旋律配音伴奏，在曲調上與唱腔旋律形成短暫性的對比。

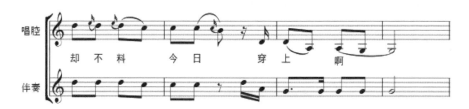

譜例二　選自豫劇唱腔片段

為了避免齊奏法對工尺要素造成單調性，裝飾法則使唱伴間工尺要素的色彩更加飽滿。裝飾法也叫「花點子」、「雙字」、「裏腔」等，即我們俗稱的「加花」手法，是指將唱腔旋律作為主線或是骨幹，在其基礎上按照一定的規律增加新的音符，使音樂旋律更加厚實飽滿。

14 張民：《京胡伴奏研究》，北京市：文化藝術出版社，1993年。

15 郝會成、馬紫晨：《豫劇板胡演奏法》，鄭州市：河南文藝出版社，2004年。

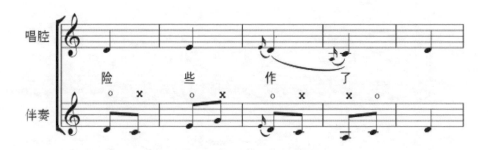

譜例三　選自京劇唱腔片段西皮流水[16]

　　從上例可見，「加花」的音符與唱腔旋律主幹音為上下方相鄰的音或是三度關係的音程。且加的「花點子」多為五聲音階，較少出現偏音。加入的「花點子」將旋律主幹音牢牢地「裹（包）住」，伴奏要想將唱腔旋律「裹」得嚴謹齊整就需要對曲譜非常熟練，才能拉得簡潔迅速。通常胡琴為唱腔旋律做「裹腔」伴奏時會採用「雙字」、「雙弓」的技法，這樣能為演員演唱時提供很好的「依靠」，使其明確地聽到伴奏的曲調及節奏，保證演員演唱時對尺寸及氣口的拿捏。

　　還有一種裝飾法是對唱腔旋律進行加花處理，在主幹音中加入倚音、襯音的手法，即我們通常所說的「襯」。多使用在慢板或慢中板唱腔中，在舒緩的旋律基調上，襯音的加入更好地烘托了人物內心情感的表達。

16 張民：《京胡伴奏研究》，北京市：文化藝術出版社，1993年。

譜例四　選自越劇唱腔片段[17]

　　唱腔工尺要素中對比法的使用也是十分常見的，對比法是指伴奏樂器在遵循唱腔旋律調式調性規律的前提下，採用不同於唱腔旋律的音高線條對其托腔伴奏。這種伴奏方式具有支聲性複調的因素。

譜例五　選自京劇《智取威虎山》唱腔片段[18]

　　上例中虛線處即為伴奏對唱腔對比法襯腔的處理。通常在唱腔旋律中出現時值較長的音符時，伴奏便用新旋律彌補唱腔旋律的空白，使音樂形象更加飽滿、緊實，這也是現代戲中常用的手法。

17　何占永：《越劇主胡和越劇伴奏》，杭州市：浙江人民出版社，1983年。
18　張民：《京胡伴奏研究》，北京市：文化藝術出版社，1993年。

2　唱腔與伴奏的板眼關係特點

　　在我國傳統音樂中，板眼除了表示音樂節拍強弱、疏密的關係，在戲曲音樂中常用板與鼓來區別音樂的節拍。如《戲劇叢談》中記載：「通常所謂板眼，所以節制隨唱之樂（以皮黃劇為例），則為胡琴與歌唱（詞與唱）之具為板與鼓。大致以板應板，鼓以應眼。在唱與胡琴之外之板即是鑼（大鑼）也，小鑼及眼。」[19]在我國戲曲發展史中，曾經在史上著名的「花雅之爭」中站穩腳跟後一直存活至今的板腔類戲曲，靠的就是無窮無極的板式變化體而贏得觀眾的青睞，中國傳統戲曲音樂體制也從曲牌體逐漸轉向板腔體。因此，板眼要素在以梆、黃為代表的戲曲板腔體劇種中的運用是占很大比重的。這種音樂板式的特性存在於多數劇種中，而在京劇中發展得較為完善。在以京劇為代表的梆、黃唱腔戲曲劇種中，主要的板式有原板、快板、慢板、散板等，各板式在唱伴過程中都有對比統一的現象。唱腔與伴奏在板眼上的對比主要體現在節奏疏密及節拍輕重這兩方面。胡琴通過變化節奏型的方式對唱腔旋律進行節奏裝飾，在節奏疏密的變化對比中，唱腔與伴奏形成「緊拉慢唱」的關係，在節拍輕重的對比中，主要通過胡琴「弱拍重拉，強拍輕拉」的「逆動弓法」[20]得以實現。這裡主要以京劇中的板式為例。

　　板眼對比較為明顯的板式其中就有「搖板」，也叫「緊拉慢唱」，它是以節拍自由的唱腔旋律與節奏緊促的擊板或拉弦伴奏合而為一，推動戲曲情節的發展，將演員的演唱心理發揮得淋漓盡致，從而使戲曲音樂達到戲劇性的效果。這種板式較自由且複雜，難以用小節線劃分記譜。

19　《戲劇叢談》（上海市：大東書局，1926年版），頁33。
20　海震：〈梆子、皮黃的胡琴伴奏〉，《戲曲藝術》1995年第2期。

<p align="center">譜例六　選自京劇《空城計》唱腔片段[21]</p>

　　上例在過門時胡琴用規整快速的八分音符營造緊湊的氣氛，為演員的起唱起到引領的作用。當唱腔開始做自由散板演唱時，胡琴根據演員旋律的主幹音做重複音伴奏烘托唱腔（譜例一般不做標記，由琴師自行把握），並在演員氣口處適當加以「小過門」，既給演員一個氣口稍作停頓，調整呼吸，也使整個旋律線條保持連貫性。在這種板式中，胡琴起著十分重要的引領作用。透過改變唱伴旋律節奏疏密的對比來達到板眼要素的變化，是戲曲音樂發展的重要且常見的手法。

<p align="center">譜例七　選自京劇《汾河灣》唱腔片段[22]</p>

　　上例可見，胡琴用八分音符裝飾唱腔旋律的四分音符，或用十六分音符裝飾唱腔旋律的四分音符，這種「你疏我密」交替搭配，常用在慢板、四平調等板式中。

21 楊寶忠：《楊寶忠京胡演奏經驗談》（北京市：人民音樂出版社，1963年），頁105。

22 張民：《京胡伴奏研究》，北京市：文化藝術出版社，1993年。

　　胡琴還可用不同的弓序來改變板眼的強弱，與唱腔的重拍重音錯開，形成強弱對比。就京劇而言，京胡本身的性能制約了它所採用的演奏姿勢，由於琴筒較小，琴弓較鬆，故而採用琴桿傾斜的演奏方式。絕大多數的拉絃樂器的拉弓與推弓力度不同，即拉弓音量較強，推弓較弱，而京胡更是如此。戲曲音樂中胡琴的演奏要求為拉弓開始，推弓結束，但是與其他胡琴不同的是，京胡除了上述特點之外，它在規整節拍中，則是以推弓奏強拍音、拉弓奏弱拍音。「這種先推後拉的弓序，是京胡的基本弓序，稱為『正弓』」[23]反之，則稱為「反弓」，這一弓序特點與京胡本身性能有很大關係，由於弓子是傾斜用力的，正如我們打拍子要先向下後向上的用力習慣是一樣的，如果弓序反過來，琴師運弓的時候就會使不上勁兒，就不能起到很好的托腔效果。因此，京劇伴奏中的京胡與唱腔在強拍弱位上就有「你輕我重，你重我輕」的強弱對比。

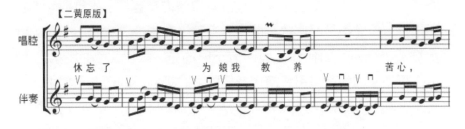

譜例八　選自京劇《岳母刺字》唱腔選段[24]

　　上例即為正常的京胡演奏弓序，且在板位上的第一個音皆用推弓演奏。而有時候伴奏旋律還為了更加合理地襯托唱腔通過增加音符改變節奏，因此就會出現因裡外弦音位不能連在一弓演奏或因要為唱腔加花襯字而改變弓序，會進入短暫的「反弓」階段，但這種現象不會持續很久，可用相同的方法再將弓序調整回原位。

23 張民：《京胡伴奏研究》，北京市：文化藝術出版社，1993年。
24 張民：《京胡伴奏研究》，北京市：文化藝術出版社，1993年。

　　唱伴關係中的板眼要素除了在節奏音型上「你疏我密」的對比之外，胡琴積極能動地刪減音符，用適當的休止節拍襯托出唱腔的旋律重音，起到「此時無聲勝有聲」的效果。正如演奏家李慕良曾說過：「我在操琴時很注重『空白』的處理，即以琴音的休止來求得節奏的鮮明變化。這同書法、繪畫、篆刻等傳統的民族藝術有相通之處。書法、國畫都講究落款，篆刻藝術也講究疏密，琴音何嘗沒有疏密呢？就操琴的節奏而言，最基本的是有聲和無聲的對比。如果『大路活』、『一道湯』地拉下來，則感到不提神。因此我刻意於空白處理。空白也占時間，空白以後原有的樂匯便沒有平展的時間了，正好加以壓縮而形成鮮明的對比。」

3　唱腔與伴奏的尺寸關係特點

　　「尺寸」，「指演唱（奏）的速度。通常又兼指節奏、節奏感。」[25]眾所周知，我國傳統戲曲樂隊中是沒有像西方交響樂那樣需要一人在前面指揮，但並不是說傳統戲曲樂隊裡就沒有指揮。實際上，鼓師就是承擔著「指揮」的任務，與西方不同的是，鼓師更多的是以「鼓點」、「板點」的聲音來引導演員及樂隊。在梆腔系的戲曲劇種中，藝人們十分講究板眼的尺寸。例如藝人們常說的行話有：「要吃透梆板尺寸」、「要按梆板尺寸行事」[26]，可見戲曲音樂中「板眼」標準的重要性。胡琴作為托腔的主要手段，在樂隊中起著引、領、托、襯等舉足輕重的作用，自然而然，樂師與演員在尺寸的把握上就要有深厚的功底。

　　例如在京胡的伴奏中，楊寶忠曾談到：「要想托腔托得好，還必須和演唱者有較長期間的合作，對於演唱者的尺寸（速度）、氣口、演唱上的一些習慣都要熟習才能伴奏得恰到好處。只要尺寸對了，韻

25　黃均、徐希博：《京劇文化大詞典》，上海市：漢語大詞典出版社，2001年。

26　武俊達：《戲曲音樂概論》（北京市：文化藝術出版社，1999年），頁287。

味自然就會出來，所以說，好的胡琴能起到帶、領的作用，其道理就在於此。」[27]戲曲音樂中節奏、速度的快慢起始不像西方樂隊由指揮來示意，而是由樂隊鼓師來決定起始速度。因此，鼓點開得好還是壞，很大程度上影響著伴奏與唱腔的音樂效果。音樂由鼓師開點後，演員與琴師都是在此框架上運作。而對於唱腔與伴奏來說，雖是以胡琴依託唱腔的尺寸為主，但是胡琴並不是一味消極地「尾隨」，而是在唱腔尺寸標準下能動地鞏固其速度與節拍等要素。不同的行當有不同的唱腔尺寸，甚至相同的行當但不同演員，也會有不同的尺寸，因而，琴師在伴奏尺度上的拿捏要建立在與不同演員長期合作摸索的經驗基礎上，這樣唱腔與伴奏才能做到「慢板不墜」、「快板不亂」、「散板不碎」的境界，這也是對戲曲音樂尺度要素的辯證要求。

在板式節奏的變化上，不同的劇種皆有自身一定的規律性，經過長期的發展這些規律性存在著「彈性法度」。例如在京劇中，眾多的板式形態變化層出不窮，但同腔各類的板式皆出於同一曲調變化而來。這是其板式變化的基本規則之一。在同一曲調中，將它用放慢加花的手法向慢速方向發展，擴大唱腔及延長過門時間，將板眼成倍擴大，就逐漸形成了慢三眼，即慢板。同理，用與上述對應的方法即可變化成快板的板式。這樣板式變化的過程中，要求樂師做到有條不紊，能夠做到「板眼準、尺寸穩」，才能將演員的唱腔「托得嚴、裹得實」而不至於「落板」。為了適應戲劇情節的發展，板式及速度變化是戲曲音樂旋律線條發展的主要手段。京劇板式變化形式在藝人們長期的藝術實踐中形成了一種程式：「諸如導板──回龍──慢板──原板──散板；或者慢板──二六──流水──快板──散板等組合方式可以有很多種，但一般來講，板式布局常常是由慢到快最後散唱結束。」[28]

27 楊寶忠：《楊寶忠京胡演奏經驗談》，上海市：音樂出版社，1963年。

28 劉國傑：《西皮二黃音樂概論》（上海市：上海音樂出版社，1989年），頁35。

4　唱腔與伴奏的氣口關係特點

　　氣口一般是指聲樂演唱中，唱念的換氣點及換氣方法。氣口遵循的是人體呼吸的自然規律與藝術規律，這一規律不僅僅存在於演唱中，它貫穿在所有的講究呼吸規律的藝術活動中，甚至可以上升到更深層次的哲學方面。演員通常是根據唱詞的斷句以及情感抒發的需要來設定氣口的。而在戲曲音樂中，氣口是唱腔與伴奏設計的前提，不同的氣口處理方式，達到的藝術目的與效果也不一樣，因此，氣口在托腔藝術中占有舉足輕重的地位。徐蘭沅曾說：「談到托腔，我認為主要的一點，就是要與演員的『氣口』頓挫相投，進而能起著烘雲托月的作用，方能算妙。」[29]而要做到與演員的氣口相投，琴師就要對演員的內心情感以及演唱意圖了解透徹，要與演員保持「由內而外」的一致性，這樣才能促進唱腔音樂的延續。

　　伴奏在氣口的處理上就多用到我們前面所提到的墊補法。在唱伴的工尺、板式等要素中，齊奏法、裝飾法、對比法多用在唱腔與伴奏旋律同時出現時，二者在縱向上互為補充對比，而墊補法則是他們在橫向上的交替關係，墊補法是戲曲音樂過門的表現形式之一。傳統戲劇中，器樂演奏的開始、間奏、結束部分都統稱為「過門」。不同的劇種對其更細微的劃分說法也不同，例如京劇中唱腔的開頭稱之為「起首過門」，唱腔中間的有「大過門」、「小過門」、「墊頭」、「小墊頭」，唱腔後由胡琴來結束，稱為「收腔小過門」。在越劇中則有「起板過門」、「句間過門」、「落調過門」的說法。雖說法有些許不同，但整體結構與形式都是相同的。不同過門的類型對應著不同類型的氣口，在唱腔起始處，要有一段長時值的過門（句首過門）來為唱腔引入做準備，由鼓板定速度，胡琴給調門，在伴奏結尾處留給演員一個明確的氣口，為唱腔的演唱起到引導的作用。

29 徐蘭沅：《徐蘭沅操琴生活》（北京市：中國戲劇出版社，1998年），頁76。

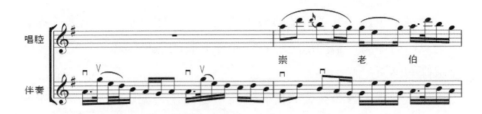

譜例九　選自京劇《女起解》唱腔片段[30]

　　上例在第一小節最後一拍處用八分音符的 B 音作為氣口,讓演員在這個氣口處能較好地把握起唱的切入點。在越劇中的起板過門又分不同的調式、板式、起音過門,而這些過門的旋律皆根據唱腔及劇情的發展而預先寫好,從而成功地將演員的情感、技術與藝術融合在一起,藝術形象呼之即出。

譜例十　選自越劇「尺調」中的音樂片段

　　在唱腔句間的氣口處,胡琴常用墊補法作為連接手段。墊補法與起首過門不同,以京劇為例,「它是指在唱腔中間的較短停頓處,用京胡旋律加以充填;換句話說,墊補法就是指較短的間奏。」[31]

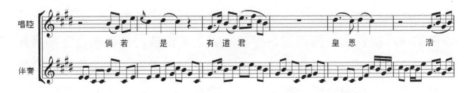

譜例十一　選自京劇《宇宙鋒》唱段[32]

30　儲曉梅整理:《梅蘭芳唱腔選集》(北京市:人民音樂出版社,1994年),頁1。

31　張民:《京胡伴奏研究》(北京市:文化藝術出版社,1993年),頁80。

32　張民:《京胡伴奏研究》(北京市:文化藝術出版社,1993年),頁80。

　　譜例中包含了分句內墊頭與小過門，第一個小墊頭，起到了為唱
腔墊氣口的作用。墊補法是唱腔停頓換氣時的氣息延續，也是連接旋
律線條的橋樑。

　　綜上所述，戲曲音樂的托腔藝術是建立在「工尺、板眼、尺寸、
氣口」這四大要素的基礎上，演員與樂師在遵循一定相同的單線性旋
律發展藝術規律下，以自身不同的發展手法對旋律線條進行藝術化處
理，使戲曲音樂整體在對立中達到和諧統一。

（二）「托腔」的主要特點

　　托腔保調作為戲曲音樂最具代表的音樂表現形式，在唱伴配合過
程中主要具有以下幾個特點。

1　以線性的旋律發展為主要表現形式

　　我國的民族音樂最為顯著的特點表現為「單線型音樂」，這一「線
性思維」一直以來都貫穿在中國民族文化當中，譬如，我國著名的傳
統民間藝術「倒糖人」等，皆是人民群眾線性思維在生活與藝術中的
體現。與西方的「多聲部」音樂不同，中國民族音樂重在「線條」的
寫意，而西方重在「形式」的寫形。我國傳統戲曲音樂是包含了我國
傳統的器樂演奏、聲樂演唱、肢體表演等多個因素的綜合性藝術，戲
曲音樂的旋律是我國民間傳統音樂思維、音樂審美的集中體現。旋律
運動的「單線性」不僅體現在聲樂演唱上，傳統民族器樂合奏中各類
樂器亦是圍繞著一條旋律主線，各自加花即興處理，形成支聲複調的
伴奏形式。在戲曲樂隊合奏中，為了襯托唱腔，要求各個樂器「各安
其位，各司其職，眾人一體，聚散分明。」[33]在伴奏托腔過程中，無
論是主奏樂器抑或是配奏樂器，都是以唱腔旋律為基礎，根據樂器自

33　武俊達：《戲曲音樂概論》，北京市：文化藝術出版社，1999年。

身性能對旋律做強弱、音色、層次處理。旋律雖是「單線性」運動，但其實是個很複雜的機體，尤其體現在戲曲音樂的唱腔旋律中。

　　就京劇而言，同樣的聲腔體系卻發展出眾多具有代表性的唱腔流派，如梅蘭芳創立的梅派、程硯秋創立的程派、荀慧生創立的荀派以及尚小雲創立的尚派。各個流派皆是集百家之大成，結合自身獨特的藝術創造，並建立在主演或主奏的表演形式而形成的。可見，戲曲音樂所呈現出的成熟且久唱不衰的音樂，是民間藝人對旋律極致發展的體現。如此精雕細琢的唱腔旋律應讓其在戲曲音樂中得到明確的體現，故而此時伴奏樂器只是起到輔助、襯托的作用。如果盲目仿效西方交響配器法則，各聲部皆有新的旋律發展，那麼只會使得戲曲音樂本末倒置。同理，主奏胡琴在托腔過程中，通過加花手法，作為僅次於唱腔的旋律音色存在，過多花哨的配奏也會使胡琴主奏地位與色彩對比模糊不清。因此，在京劇的文場伴奏中，月琴、三弦等樂器皆是以襯托主奏樂器、發展音色、烘托情感等為主要手段而使用的。當唱腔為抒情婉轉的慢板時，胡琴常以加花襯字的線性手法對其填充過渡，而月琴與三弦則以清脆的音符輔以點狀的補充，使唱腔音樂更加生動飽滿。

2　以變化音樂色彩為主要發展手段

　　上述戲曲音樂具有單線性的特徵，這也決定了音樂的發展手段以變化音樂色彩為主。其主要方式是通過改變唱腔及伴奏音色來實現音樂對比性。不同的劇種有不同的唱腔風格，如北方唱腔剛勁有力，南方唱腔則顯得細膩委婉。同種劇種間不同行當的音色也不盡相同，戲曲音樂在演員所扮演的角色唱腔轉換中實現音樂色彩的對比。另一種方式則為通過改變音樂板式來改變整體音樂色彩，而伴奏樂器音色的變化也與板式布局的變化有很大關係，板式的變化是為了滿足戲曲中戲劇性的需要。例如，在平鋪直敘的唱腔中常用慢板，伴奏樂器用連

貫柔美的拉弦與彈撥音色輔之，當劇情轉入懸念、不安時，一聲鑼鼓即可瞬間將其色彩轉換過來。當劇情發展到最為緊張之處時，扣人心弦的「緊拉慢唱」便隨之而來，在樂隊與演員的高度配合下，將劇情不斷推向高潮。

3　以表達人物情感為主要藝術目的

中國傳統戲曲藝術是以表演故事，以古喻今的音樂形式，演員通過唱念做表演等藝術手段來塑造劇中人物形象，而演唱則是人物內心情感表達最直接的手段。戲曲中不同行當的唱腔皆是根據人物形象而設定，因此不論是唱腔亦或是伴奏都是以最貼近人物情感的表達為目的。雖然不同的戲曲劇種中有各自不同的程式性規定，不同行當有不同的表演程式，不同的唱腔有其行腔程式，不同板式有其相應的變化程式，然而，戲曲音樂中「以情為主」的特點使得伴奏樂器在托腔中多個因素的「程式性」與「彈性變化」中達到平衡。俗話說「唱腔不論繁簡，貴在以調合情」，這也是各大戲曲流派產生的原因，人們對人物情感的認知在宏觀上遵循著客觀的藝術規律，而主觀的藝術認知使他們表現得各有千秋，這些「彈性變化」皆是在符合戲劇主客觀規律的基礎上，使戲曲音樂的發展綿延不絕。

「托腔保調」是戲曲音樂中十分複雜的綜合藝術，它要求戲曲表演中的所有參與者都要做到「知己知彼」，並且都要做到「知根知底」。它不但要求演員及樂師做到透徹地理解戲曲音樂的基本要素及特點，還要不斷提高自身的技藝。看似簡單的唱伴合作關係，實則蘊含著複雜的機體關係，大致相同的單向性旋律中暗含「同中求異」的音樂思維以及無窮無盡的旋律發展手法。而不同的音樂色彩對比與速度變化又是建立在音樂結構統一的重要手段，這也表示在中國傳統音樂中「多樣的統一，是一條重要的藝術規律。」[34]

34 張民：《京胡伴奏研究》，北京市：文化藝術出版社，1993年。

第三節　「獨奏」音樂術語

人類的創造活動離不開自然環境與社會生活，中國的民族樂器就是在勞動人民長期的社會實踐中逐漸產生，人們根據當時的社會生產力及生存環境來進行藝術活動的創造。例如在一九八六至一九八七年間出土的河南舞陽賈湖出土了至今約有八千至九千年歷史的「骨笛」，據有關學者的研究，骨笛是由鶴的翅膀骨或腳骨製成，並多數開七個孔，其中一個吹孔和六個指孔，可吹奏出簡單的曲調。形制與現今的竹笛相似，被稱為中國竹笛的鼻祖。在遠古時期，人們依靠打獵為生，因此剩下動物的骨頭便成了他們可利用的有效材質，通過在骨頭上鑽孔，吹奏旋律，從而達到娛樂生活的作用。

隨著社會的發展及生產能力的提高，用以製作樂器的材料越來越多，因此我國樂器發展史上出現了最早的樂器分類法，及「八音」分類法。按照樂器製作材料的不同分為「金、石、土、革、絲、木、匏、竹」。這種分類法從周代一直沿用到清初。而第二種分類法，也是現今常用的方法，即根據樂器的演奏方式分為「吹（吹管樂）、拉（拉弦樂）、彈（彈撥樂）、打（打擊樂）」。隨著樂器形制及製作材料不斷地完善，樂器的演奏形式也日益多樣化，人們在日積月累的實踐中，根據樂器的形制特點及演奏方式的不同，用簡潔易懂的「民間術語」形式進行概括總結，用對比及擬人化的手法，形象生動地道出各個樂器的性能特點及「性格特徵」。

一　死笙活笛，沒良心的嗩吶

「死笙活笛，沒良心的嗩吶」是對吹管樂組中的笙、竹笛、嗩吶性能特點及表現形式的概括。這句民間術語指出笙相比笛而言，在吹奏過程中的表現力不強，甚至有點「死板」，而與之不同的笛，演繹

起來卻是活靈活現、靈巧自如。嗩吶因其高亢的音色表現熱烈、歡快
的情緒以及僅用哨子部分即可演繹各種惟妙惟肖的音樂，被民間藝人
調侃成「沒良心」。而這些樂器在獨奏時的音色特點與表現形式皆與
其形制有關，樂器的性能是由其材質決定的，對任何樂器形制特點的
形成乃至發展成熟階段的研究都應追溯到其產生的文化背景中。

（一）笙的形制與性能

　　笙在我國樂器發展史上是一件古老的簧管樂器，它是一種簧振管
氣鳴樂器。古代文獻中多處皆有關於笙的記載，如〈賓之初筵〉:「龠
舞笙鼓，樂既合奏。」《詩經》〈小雅·鹿鳴〉:「鼓瑟吹笙，吹笙鼓
簧。」[35]對不同種類笙的稱謂記載見《爾雅·釋樂》:「大笙謂之巢，
小者謂之和。」[36]而笙的種類區分是以簧管數的多少作為重要標準之
一。如《宋書》〈樂志〉:「宮管在中央，三十六簧曰竽；宮管在左
旁，十九簧至十三簧曰笙；其他皆相似。」[37]

　　笙是由笙管（笙苗）、笙簧（簧片）、笙斗、笙束等組成，如圖
二[38]。它的形制是，在若干竹管下端裝上簧片（古代簧片多為竹製，
現代簧片為銅製），並將這些笙管按一定的順序插在帶有吹口的笙斗
（笙斗有匏製、木製及銅質）上。在笙管的下端開有指孔，在演奏時
手指按在竹管下端的開孔以控制氣流進出笙管，使簧片與管中氣柱振
動產生共鳴而發出相應的音高。笙斗下的按音孔不僅是通過控制進入
管內氣柱長短來控制音高，還控制著聲音的起止。由於氣流通過吹口
進入笙斗時是分散進入多個笙管內，可與多個管內的空氣柱產生振
動，因此演奏時除了可奏單音之外，還可演奏雙音、三音等多音，這

35　《毛詩正義》〈小雅〉，載《十三經注疏》（北京市：中華書局影印本，1980年），頁
　　405。

36　《爾雅》〈釋樂〉，載《十三經注疏》（北京市：中華書局影印本，1980年），頁87。

37　《宋書》〈樂志〉（北京市：中華書局點校本，1974年），頁577。

38　馮樹芬：《民族樂器概論》，北京市：航空工業出版社，2008年。

也是我國較早且少有的和聲樂器。圖二笙的演奏方式為雙手捧握笙斗，手指放置其按音孔處，用嘴對準吹孔吹奏。發展到後期，為了擴展笙的音域及表現力，新增了笙管數量，而後便出現了將笙放置於腿上演奏。這時為了方便演奏，吹孔也增加了長度以適應演奏者面部高度。

笙苗

笙箭

笙斗

十七簧笙

圖二　笙的形制

　　笙在歷史的發展中形制不一，在明清時期，民間大多流傳著十三簧、十七簧的笙。有的笙不僅簧片數目不同，連形態也有方、圓、大、小之差。隨著社會的發展以及審美的追求，在建國（一九四九年）以後，我國樂器製造工作者對笙的形制不斷地進行改造，將笙由最初的十三簧、十七簧擴展到了二十一簧、二十四簧、三十六簧和五十一簧。這樣就極大豐富了笙可吹奏出的音符範圍。

　　笙的發音特點是決定其表現力的重要因素。笙的發音原理是「『簧』、『管』必須配合使得發聲。就是說，它除了具有竹製或木製的中空管子作為發聲體的一部分外，金屬製的簧舌與蘆葦製的哨片，一方面要作為管內空氣柱振動的激發器，同時也作為發音體的一部分。簧舌（哨子）的共振基頻與管子的共振基頻大約相同，以達到『耦合』，否則發不出聲來。笙開在竹管下端的按音孔即是在使管長於簧片達成耦合」[39]由於笙內部製有特殊的簧片構造，吹氣與吸氣均能使其發出聲音，因此也被稱為「自由簧」。但由於簧片需要用一定強度的氣柱振動才能發出聲音，吹奏者要更費力。當氣流經過笙斗再到達笙管內部的過程中容易損耗掉一些，到達管內的有效氣流少於剛開始進入笙斗的氣流，導致演奏者在演奏時更加費氣。

　　笙的音色也是其「性格」特徵的主要表現之一。由於笙的聲音特色是由氣流與簧片碰撞後再碰到管壁反彈出去而產生的，因而表現為柔和卻不失明亮，較為圓潤優美。它是吹奏樂器中較為特殊的一種音色，一般有高音笙、中音笙、低音笙之分。因此這種色彩感適中的樂器是連接其他種類樂器音色的溶劑，並且能起到均衡樂隊音色、音量的作用。這也是前期它常出現在樂隊合奏與伴奏中的原因，且在合奏、伴奏或重奏中多吹奏和音，由於多音同時吹不如單音轉換得快，顯得旋律性不強。隨著笙的改良，加鍵笙、鍵盤笙的出現，豐富了笙的音位，方便了笙的吹奏與轉調，也擴展了笙的表現力，並且成為現代音樂舞臺上常見的獨奏樂器。笙的主要演奏技法分為口內技法與手指技法。口內技法有：單音、雙音、單吐、雙吐、花舌、喉舌及顫音等。而手指技法包括：顫音、倚音、歷音、抹音、打音等。雖然笙經歷改良後，演奏形式更加靈巧方便，但是與竹笛相比，竹笛還是在演奏時顯得更加靈活自如、繪聲繪色。這與竹笛的形制與性能有很大關係。

39　鄭德洲：《中國樂器學：中國樂器的藝術性與科學理論》（臺北市：生韻出版社，1984年），頁360。

（二）笛的形制與性能

笛是我國吹奏樂器中較有代表性的樂器。它因細小的形制卻能吹出清脆嘹亮的樂音而大受歡迎。笛的歷史十分久遠，可追溯到遠古時代，在河南舞陽賈湖出土的十六支完整的由鶴骨製成的骨笛，據考察，距今已有九千多年的歷史。可見笛在我國吹管樂中占有重要的地位，也是凝聚我國民族文化傳承性的代表性民族樂器。

笛，古代稱「橫吹」，後稱「橫笛」，俗稱「笛子」。實際上，笛子在歷史上不同的時期，叫法也各不相同。在許多文人作品中，常因其形制、象徵意義等被稱為玉笛、龍笛、玉龍、霜竹等。辛棄疾的〈念奴嬌〉中對笛子的描寫「片帆西去，一聲誰噴霜」中的「噴霜」就是指吹「霜竹」，及吹笛子。趙松庭先生曾對笛子進行定義：「笛、橫吹的開管樂器，通過人體吹氣並經過唇部的控制，使氣流成一束，以斜面角度射入管的吹端，從而產生邊稜振動，在管內形成駐波，發出與管長對應的頻率。凡是屬這一類振動發聲的都可稱為笛。」[40]

歷史上，笛子的形制多由一個吹孔與若干個指孔組成，這與現代的竹笛差異並不大。然而從考古的文物骨笛的材質看來，逐漸演變到今天的竹製笛子是要經歷一定的歷史過程的，而具體是在何時笛子的材質從骨製轉向竹製目前無從考證。趙松庭在其《曲藝春秋》一書中曾說道：「從隨縣出土的文物（兩根竹製的橫吹笛子）來看，可以肯定我國的竹笛絕非外來，而是古已有之的。按照我的推理，我國最遲在黃帝時代已經有了竹製的笛子，其根據有三：一、古代的《呂氏春秋》、《玉海》等文獻，都載有黃帝命伶倫伐崑崙之竹為笛的傳說。二、在黃帝時代，黃河流域長有大量竹子，竹子是當時人們的重要生活資料（據氣象學家竺可楨的研究），竹子中空，有人可能從骨笛得到啟發用以製竹笛。三、我國古代的管樂器笙、簫、管、篪、籥、竽、

40 趙松庭：《曲藝春秋》（杭州市：浙江人民出版社，1985年），頁25。

塤、篴,幾乎全部都是由竹子製成的。」[41]

可見,用竹製笛是歷史性的選擇,它的材質與音色是我國民族特色的表現。現今我國笛的主要形制為,一般多採用竹製,故也稱「竹笛」。但不同地區也有出現用塑料管、金屬、玻璃等材料製成,其音色與表現力就各不相同。

到了元朝以後,笛的形制基本與現在所看到的竹笛一樣。笛的一端是開放式,另一端則是堵以竹塞。竹管身上開一個吹孔、一個膜孔、六個按音孔及二至四個出氣孔(如圖三)。[42]膜孔多用蘆葦膜或竹膜貼之,早在唐代時期已經出現了使用笛膜吹奏的特點。如陳暘《樂書》卷一四八中載:「唐之七星管古之長笛也……,其狀如篴而長,其數盈尋而七竅,橫以吹之,旁一竅,幪以竹膜,而為助聲,唐劉係所作也。」[43]膜孔也是我國竹笛與西方笛類樂器區別較顯著之處,笛膜在氣流撞擊管壁進入管壁內部時振動,產生清脆明亮的聲音,使得聲音更彈性化。笛明亮清脆的音色及表現力可以為人聲起到很好的烘托作用,於是歷史上的笛除了用於獨奏之外,還多運用於戲曲伴奏,樂隊合奏等。

圖三　笛的形制

41 趙松庭:《曲藝春秋》(杭州市:浙江人民出版社,1985年),頁24-25。

42 曾遂今:《中國樂器志‧氣鳴卷》,北京市:人民音樂出版社,2010年。

43 曾遂今:《中國樂器志‧氣鳴卷》,北京市:人民音樂出版社,2010年。

　　隨著明清時期戲曲的繁榮興盛，竹笛藝術也得到一定的發揮。為了適應劇種風格的多樣化，竹笛在總體形制種類上根據音色、外觀及表現風格分為南北風格的曲笛與梆笛。顧名思義，南派的曲笛是用於為昆曲、亂彈的伴奏，主要流行在南方。北派的梆笛則是用於為梆子腔等聲腔劇種的伴奏，主要流行在北方。梆笛的音高比曲笛高四度。竹笛的竹管的粗細、長短與定調有關。調越高，管身越細越短；調越低，管身則越粗越長。故而梆笛比曲笛的長度更短，且管身較細（如圖四）。

圖四　曲笛、梆笛的形制[44]

　　不同地域環境下笛子的主要材質也不同，而材質是影響其音色及性能的重要因素之一。流行於南方的曲笛則是多採用紫竹、鳳眼竹、湘妃竹、白竹等製作。其外觀與音色具有江南典雅秀麗、優美水靈的神韻。北方的梆笛多用苦竹、紫竹，因梆笛表現的是北方人民生活的韻味，其形制短小，吹奏時的音量較曲笛更洪亮，音調也更高亢。曲笛與梆笛皆能樂器的音色及表現力也因演奏者的技巧而變化，南北方曲調的風格差異也多體現於此。

　　南派曲笛音色渾厚、圓潤，由於其管壁更寬長，指孔距離較遠，故其以氣息運用見長。連綿的氣息吹奏的樂音連貫如珠，悠揚婉轉的

44 焉樹芬：《民族樂器概論》，北京市：航空工業出版社，2008年。

音樂線條恰到好處地表現江南細膩、含蓄的情感。南派曲笛的獨奏曲代表作有〈鷓鴣飛〉、〈姑蘇行〉等。

北派梆笛聲音高亢嘹亮，短小的形制較曲笛更適合展現舌與手指技巧。在北方樂曲中常見有花舌技巧、單吐、雙吐、三吐等，舌技巧配合靈活多變的指法，將北方歡快熱烈的情緒展現得淋漓盡致。如北派的梆笛獨奏曲代表作《喜相逢》、《放風箏》等就以表現歡快熱烈的情緒見長。

隨著時代的發展，我國對笛子也不斷地進行改良，主要是通過統一同一種類竹管的內徑以及在此基礎上將音孔按十二平均律的發音標準進行調整排列。過去一把笛子雖然可翻七調演奏，但是個別偏音會出現音準問題，而且給指法的轉換帶來不方便，這一形制的改良解決了笛子在樂曲演奏中臨時轉調而出現的音準問題，大大豐富了笛子的藝術表現力。而後又出現了許多加孔笛、加鍵笛等新笛，對於竹笛加孔、加鍵等因改良而引發的利弊問題，暫且不做評價。

因竹笛是單管制樂器，它要求演奏者將唇部肌肉收成一定狀態，對準氣口，與管口成一定角度，穩定地送入氣流。當氣流進入吹孔時迅速與較薄的管壁碰撞，再分別沿著管內的左右方向推進，使空氣柱與管壁及笛膜產生共振即可發音。這與笙的發音特點有所不同，因此，竹笛音色具有更強的靈動性與爆破性。除了這種發音特點之外，竹笛豐富靈活的表現力還體現在其各具地方風格的演奏技巧上。竹笛除了一般的演奏技巧外，如「吐音」、「花舌」的口內技巧與「顫音」、「疊音」、「歷音」、「滑音」、「揉音」、「指震音」等手指技巧外，還有表現特定地方風格的技法。可以說，竹笛是富於表現我國民族特性的代表性樂器之一。

（三）嗩吶的形制與性能

嗩吶，是雙簧管類氣鳴樂器，民間俗稱「喇叭」，原為流傳於波

斯、阿拉伯一帶。「在新疆庫車克孜爾石窟第三十八窟的壁畫中畫有嗩
吶，說明兩晉時期（西元265-420年）這種樂器已傳入我國新疆。」[45]
在明代時期，嗩吶得到廣泛的運用，如明代王圻《三才圖會》中曰：
「鎖奈，其形制如喇叭，七孔，首尾以銅為之，管則用木。不知起於
何代，當軍中之樂也。今民間多用之。」[46]及《清史稿》卷一〇一
中：「木管，兩端飾銅，上斂下哆，形如金口角而小，七孔前出，一
孔後出，一孔左出，銅管上設蘆哨吹之。」[47]據文獻中的形制描述看
來，明清時代的嗩吶與現在我們所看到的嗩吶相差不大。

　　嗩吶是由哨子、氣盤（氣牌）、浸子（芯子）木桿、銅碗五個部
分組成（如圖五）。

哨子　　　氣盤

浸子

桿　　　　　　　碗

圖五　嗩吶的組成部分[48]

　　嗩吶是形制較特殊的一種吹管樂，其零件構造可移動性較強，各
個零件部位承擔著各自重要的作用。哨子：民間也稱「喇叭響兒」，

45 杜亞雄：《中國民族器樂概論》（上海市：上海音樂學院出版社，2015年），頁44。
46 曾遂今：《中國樂器志·氣鳴卷》（北京市：人民音樂出版社，2010年），頁181。
47 曾遂今：《中國樂器志·氣鳴卷》（北京市：人民音樂出版社，2010年），頁181。
48 胡海泉、曹建國：《嗩吶演奏藝術》（北京市：人民音樂出版社，1994年），頁1。

多為蘆葦與銅絲製成，由哨口、哨片、哨根、哨座組成（如圖六）。[49]
哨子是嗩吶的主要發聲體，它是安裝在浸子上端，將哨片平面含在嘴
唇之間吹奏。含哨的位置對其演奏音色也有影響，著名嗩吶演奏家胡
海泉曾在《嗩吶演奏藝術》中提到：「較好的含哨位置是上唇靠近哨
面根部，約在全哨長度的四分之一處，下唇在一般情況下含哨的三分
之一或二分之一的位置為適宜。按上述位置吹奏會使音色集中、宏
亮、含蓄，音質純厚。」[50]哨子的好壞也影響著吹奏的效果，且因哨
子要長期被夾在兩唇之間，需要耐磨性較持久且軟硬厚薄適中，故而
對哨子的材質的挑選與保養也是十分重要的。

圖六　哨子的形制

　　浸子：民間也稱為「芯子」，銅質，錐形體，較細的上口插入哨
座，下口則是插於桿子之上。嗩吶可通過調整浸子插入木桿的深度來
微微調整音高。

　　氣盤：氣盤是兩片圓形銅片，銅片中間鑽兩個孔，先由一個銅片
裝在桿子，中間再套以葫蘆形狀的裝飾物將兩銅片隔開，而後再套上
一個氣盤。上下氣盤的作用是分別給發力較大且肌肉較緊的唇部提供
一個支撐平面，以保證在演奏時不會越來越往桿子下方滑動。而下氣
盤則是牢牢卡在桿子上。嗩吶在演奏時非常耗氣與耗力，氣盤對唇部

49 曾遂今：《中國樂器志‧氣鳴卷》（北京市：人民音樂出版社2010年），頁183。
50 胡海泉、曹建國：《嗩吶演奏藝術》（北京市：人民音樂出版社，1994年），頁3。

的支撐作用會加強演奏者的持久性。

　　桿子：又稱木管，即嗩吶的管身，顧名思義，為木製形空管，常用紅木、楠木等硬質木材製成。其形狀為上下開口的空心圓錐體，上細下粗，並在管上開八個孔（管的前面七個孔，後面一個空），前面的孔之間有類似於竹節的條紋，是為了按指方便及美觀而設定。

　　銅碗：銅碗是由銅片製成的上下開口圓錐體的喇叭口，它由上而下地套入桿子，卡在桿子的下半部分，成為嗩吶發音時的擴音器，嗩吶的音量及音色的亮度都依賴於它。由於它是可拆卸的，嗩吶還可以通過調整銅碗的高低（或為更換銅碗的大小）來進行音高的調整。但其主要功能還是以擴大音量為主。

　　嗩吶的種類也有很多，按其音高特點或桿子長短分類的則有高音嗩吶、中音嗩吶和低音嗩吶（或小嗩吶，中嗩吶，大嗩吶，如圖七所示）。

圖七　嗩吶的種類

音調越高的嗩吶形制越小，小嗩吶也稱海笛，其音量不及其他兩種嗩吶，但是音調較高，音色柔和，適合表現熱烈歡騰的火熱情緒，適合用於節日慶典的歌舞或戲曲伴奏中，也適合用於獨奏。中音嗩吶的音量介於小嗩吶與大嗩吶之間，音色較柔和，適合表現明朗、歡快的情緒，常用作民間歌舞的伴奏。大嗩吶的音量是三者中最大的，音調較低，音色低沉、渾厚，適合表現低沉、悲痛的情緒。北方較多使用大嗩吶，而南方則常用中、小嗩吶，故亦稱中、小嗩吶為「南方嗩吶」。

總的來說，嗩吶不論形制大小，其形制特點導致其樂器音量大於大部分的旋律樂器，不論是大、中、小嗩吶表現的是何種情緒，其洪亮的音量及個性的音色永遠會先抓住人們的耳朵，這也是我國不論婚喪壽喜、節日慶典中常用嗩吶的原因之一。常有嗩吶出現的樂隊合奏中它總能以音量的優勢躍然而上成為領奏。婚事中樂隊用嗩吶領奏，行奏過程中以聲勢奪人，將喜訊告知街坊鄰里，符合中國人的愛看熱鬧的心理。而喪事時也用嗩吶吹奏，一是除了公布喪葬事宜外，還以一種中國「鬧熱」的方式表達對死者的尊敬與懷念。綜上所述，樂器的形制與性能是影響樂器表現力的主要因素。

（四）「死笙活笛」的主要原因

笙的演奏技法主要靠氣息與口內技巧，而指法技巧較少。笙的演奏方式有掌托式與平放於腿上演奏式，按音時的手掌要扶住笙斗，較其他吹管樂器來說靈活性稍差，且不易做打音、滑音等技法。我國樂器史上以單音線性樂器見長，故而較重視單音的表現力。而笙是屬和聲性樂器，除了體現旋律上的表現外則較重視和音的轉換。換句話說，竹笛與笙在吹奏同一條旋律時，竹笛常通過口舌與手指技巧對旋律進行裝飾處理後，呈現出的是輕盈靈動且豐富多彩的音樂形象。而笙在演奏一段旋律時，通常在單個樂音上做相應的和音處理以實現對

樂音的縱向包裝。為了演奏和音，手指必須按住相應的多個音孔，這使得指法表現力受到一定的約束。因此，笙演奏的旋律相對於竹笛就稍顯沉穩、厚重。

　　笙演奏時較費氣，以連貫的線條性旋律見長，顆粒性較弱。由於笙的笙管較多，一定量的氣流進入到笙斗中與簧片發生振動後再推進到各笙管中損耗較大，因此更費勁。竹笛在吹奏時，當氣流與吹孔呈一定角度進入管壁時，與斜面的管壁發生碰撞後即可產生樂音，耗氣量少於笙，這也是竹笛更適合做快速雙吐音、花舌音、頓音技巧的原因。簡而言之，竹笛的氣流與管壁的作用靈敏度優於笙的靈敏度。故而笙在演奏時，多演奏氣息性旋律，顆粒性不強。

　　竹笛的音色特性使之處於「平衡音色」的功能性樂器地位。竹笛的氣流快而集中地撞擊管壁，以其清脆明亮的音色聲先奪人，較高的音域使它只要吹奏一「聲」便可在茫茫樂器中找到它，故而，竹笛常在舞臺上以獨奏的形式存在，在樂隊合奏中也扮演著主奏或領奏的角色。而柔和沉穩的笙，雖也有獨奏的形式，但因其特殊的音色，常用在樂隊中常擔任「平衡器」的角色以平衡管弦樂與打擊樂的音色。這一功能對它的表現力有一定的約束性。這裡的「死」與「活」都是相對的，隨著樂器不斷被改良，笙的演奏藝術也得到不斷的提升。

（五）嗩吶的「沒良心」主要體現

　　嗩吶由於其直通的形制，一個哨子即可表現豐富的音樂形象。嗩吶的形制從哨子到銅碗都是直通的，這也是對民間「沒良心」說法最字面意義上的理解。另一種則是因為嗩吶的哨子本身即可進行演奏，僅靠通過氣流經過嗩吶哨子的中間引起哨片之間快速的振動即可發出聲音。資深的嗩吶演奏者還可以通過改變氣流大小與力度的強弱改變哨子的音高，亦可用哨子模仿各種動物的鳴叫聲，一個小小嗩吶的哨子竟可玩轉出如此豐富的門道，故而民間也戲稱其「沒良心」。

不論悲喜場合，皆有嗩吶的演奏。嗩吶的聲勢浩大，因此我國民間有重要、熱鬧的事情皆少不了它的演奏，似乎它天生就是一個熱血澎湃的青年。我國民間的喪葬禮儀中常見嗩吶的運用，且也是領奏的地位，這時嗩吶以其洪亮的音量但以低沉、悲痛的音色表現對逝者的尊敬與懷念。嗩吶的音色聽起來讓人覺得似笑又似哭，不同氛圍的場合嗩吶依然聲勢浩大，性格張揚，即使是悲痛之事也坦然面對。這也是嗩吶「沒良心」的一種體現，然而這種「沒良心」卻隱藏著嗩吶背後樂觀與堅韌的精神與特性。

二　「百日笛千日簫，小小胡琴拉斷腰」與「千日胡琴百日簫，笛子喇叭一清早」

中國傳統民間音樂的教育方式皆以口傳心授為主，許多民間藝人經過長期的教學活動，自己總結了許多藝術經驗。如前面所述關於樂器形制、性能特點的概括，以及對樂器音色性質的提煉。在眾多的民族樂器當中，藝人們對各個樂器的難易程度做了有趣的總結。這些總結通過誇張、比較等手法使人們對樂器難度一目了然。這些術語不僅能起到督促自己學琴練琴的作用，也間接地體現了樂器的性能特點與藝術表現力的關係。

「百日笛千日簫，小小胡琴拉斷腰」與「千日胡琴百日簫，笛子喇叭一清早」這兩個術語表達的意思基本相同。通過千日與百日的對比，形象地揭示樂器組裡拉絃樂器比吹管樂更難掌握，而吹管樂器中簫又比笛子嗩吶更難掌握。

「百日笛千日簫，小小胡琴拉斷腰」意思是，學會吹奏笛子需要用百日的時間，而要學會吹簫則需要用千日的時間（漢語裡的數字往往是虛數，百日非指一百天）。一個小的胡琴更是需要用盡一生的時間去拉，甚至有的人勤奮地練習，拉斷腰了依然不會停止對胡琴技藝的追求。可見，要掌握且演奏好拉絃樂器的難度之大。

「千日胡琴百日簫，笛子喇叭一清早」，這也是將胡琴與簫的入門的難易程度用時間長短作為對比的媒介，說明胡琴比簫更難掌握的特點。從字面上理解，「笛子喇叭一清早」意思是用一個清早的時間便能學會笛子和喇叭。從實際情況來說，一個清早的時間掌握笛子與喇叭是不太可能的，這裡的時間設定應是指不同樂器的入門難易程度的對比。不管是入門還是到熟練掌握樂器的技巧，普遍規律是拉絃樂器比吹管樂器更難掌握，其原因主要體現在：

（一）音準的控制

人們對樂器演奏藝術的審美除了表現在音色和諧優美外，還體現在演奏者們用樂器演奏出符合人們聽覺習慣的音高的音符。音準是音樂得以較好地表達的前提，而樂器的形制也影響著音準的控制。我國的管樂器根據形制不同也可劃分為不同的類型，例如有吹孔氣鳴樂器、單簧氣鳴樂器、雙簧氣鳴樂器、三簧氣鳴樂器及唇簧氣鳴樂器。笛子與簫屬吹孔氣鳴樂器，嗩吶則屬雙簧氣鳴樂器。笛子、嗩吶、簫在形制上最大的共同點就在於管身開有至少六個按音孔，而這些按音孔是控制音高的主要方式。由於音孔位置固定，吹管樂在演奏時只要控制手指開合的緊密、快慢、以及各個手指之間的轉換改變與空氣發生振動管壁的長度即可達到不同音高的變化。雖然氣息也是影響音高的因素，然而其影響程度還是比較小的，主要還是以手指的按壓指孔為主要改變音高的方式。

與管樂不同的拉弦樂表現音高的形式則大為不同。二胡是由兩根琴弦懸掛在琴軸與琴筒底座之中，用千斤將兩條琴弦聚集在一起綁在琴桿上，並與琴桿之間留有一定的距離。二胡的音高主要由左手按指，通過改變琴弦振動的長度而改變音高。但由於二胡不似笛子、簫、嗩吶有明確的音孔位置可循，二胡的音位要靠演奏者長期的機能訓練與耳朵訓練，才能有音高位置的機械性記憶。二胡的轉調也是一

大難點，原因在於，每一個調的調式音階音位的距離在弦上都有不一樣的排列，且把位的不同音位的位置間隔也不同（如圖八）。二胡在演奏中最難的技法，就是在頻繁或跨度較大的換把過程中保持音高的準確性。沒有音位標誌或品位輔助的拉絃樂器，對演奏者的內心音高概念及手指音位記憶要求十分嚴格。因此，在演奏二胡時，需要經過長期的摸索與重複才能實現演奏時音準一步到位。隨著二胡音樂的發展，如今的二胡作品更是風格多樣，技巧複雜，這就更加大了二胡的演奏難度。且不說複雜的樂曲，就算是一首簡單的樂曲也需要多加練習才能在演奏中保證每個音高的準確性。可以說，二胡表演藝術是對演奏者內心音高、耳朵聽音、手指控制力等多方面的考驗。

圖八　二胡音位和把位

（二）肢體的配合

拉弦樂的演奏難度大於吹管樂除了表現在音準的控制上，還體現在演奏方式上。吹管樂器的演奏主要是靠氣息、口及手指動作的配合完成，氣息是氣鳴振動樂器發音的動力，口內的部分主要靠舌部動作如「吐音」、「花舌」等技法體現，手指動作是以各種手指技法如「顫音」、「打音」、「滑音」、「指震音」等等。吹管樂在演奏時主要靠口內送出穩定的氣流，當這股氣流於管壁產生振動發音時，通過改變開孔的位置及出氣狀態即可實現音高的變化，可以說吹管樂在吹奏過程中口與手的技法還是相對具有獨立性的。在需要口手相互配合時，二者皆處於較好控制的範圍內。

二胡在演奏過程中是通過左手垂直方向的運指與右手水平方向的運弓配合而成的。因為二胡是通過弓毛與琴弦摩擦振動而產生聲音，故而右手的拉弓起止與左手的運指的起落有著較高的配合要求。左手運動的方向為垂直方向，除了基礎的按音之外，還有複雜的「揉弦」、「滑音」、「換把」、「打音」等技巧的表現。右手運動的方向是水平方向，除了基本的推拉弓以外，還有「快弓」、「慢弓」、「顫弓」、「拋弓」、「抖弓」、「換弓」等技法。可以說左右手是在兩個垂直的方向上各自進行著複雜的機能運動，而這兩種不同方向、不同方式的運動需要同時發生，這也是二胡左右手在配合運動時的難點所在。因此，二胡的初學者常常會因為左右手配合不當而產生音符混亂等問題。為了解決二胡左右手的配合問題，二胡練習曲中往往加入了大量的換指練習與換弓練習。由此可見，拉絃樂器的演奏形式在肢體配合程度上比吹管樂器更難一些。

（三）嘴型的控制

吹管樂器持續發音的動力來自於人的氣息，氣息的長短決定著吹管樂器發音時間的長短。在吹奏吹管樂時嘴型的大小、鬆緊是氣息能

否平穩進入管內的重要前提。笛與簫皆屬邊稜音氣鳴樂器，在樂器發展歷史中的關係是十分密切的。「在邊稜音氣鳴樂器中，與橫吹笛的發音振動原理、吹奏口形基本相似的是簫類。這類樂器有的在管的圓周面上刻出不等數量的按音孔，按音孔的開閉改變振動空氣柱的長度（單管）；有的以多管組合編管，管上無按音孔，以管內空氣柱長度決定音高。」[51]簫與笛在古代時的稱謂常常出現混用的現象。「現在常用的簫，據記載起源於漢代西羌的『豎笛』，故又稱『羌笛』。相傳最初的簫只有三、四個音孔。漢代京房時期（西元前77至前37年間）加成五孔，直到魏朝（西元220-295年）才有了六音孔的簫。」[52]笛簫形制十分類似，但是演奏形式卻不相同。笛的吹奏方式是橫吹，唐宋時期，人們也把笛稱為「橫吹」，而在古代，人們則稱簫為「豎笛」。現今笛簫的演奏方式亦是如此，民間的俗語「橫吹笛子豎吹簫」就是二者演奏方式的寫照。

　　「百日笛千日簫」是對掌握樂器入門時間的描述，對於掌握吹奏樂器的第一步則是要掌握將其吹響的要領。吹奏時，要將我們的唇部肌肉收縮成一定的角度，以適應吹孔的形狀，使產生的氣流能有效地進入吹孔中與管壁產生碰撞振動出聲。笛子的吹孔是在管身平面上的一個圓形孔，由於笛子是橫吹的方式，演奏時將笛子水平拿起，嘴型對準吹孔，集中吹氣的風門，通過將笛子前後微微轉動調整氣流與分稜口的角度來調整發音狀態。

　　簫的吹孔是開在管的上端處，管端橫截面與管壁連接處開一個小口。如圖九，簫的吹孔較小，形狀也不如平面的圓孔那樣較為規整，對於演奏者來說，無形中加大了對「口勁」及「風門」的控制難度。由於簫管的長度比笛子長，管身也比笛子粗，同樣的氣流送入笛子當中時，空氣是沿著吹孔下方兩邊管壁急速推進，振動發聲。當氣流進

51 曾遂今：《中國樂器志・氣鳴卷》（北京市：人民音樂出版社，2010年），頁51。
52 張維良：《簫吹奏法》（北京市：人民音樂出版社，1995年），頁1。

入簫的吹孔時，氣流則是從管頭推進到管尾，運動的距離比較長，換言之，簫的出音過程較緩慢，而笛子的則較為靈敏。簫管的長度較長，音色較渾厚，沉穩。管身的長度也加大了指孔的間距，由於間距的拉寬，也更加考驗演奏者手指間的張力以及靈活性。在演奏簫的時候，如果控制不好指孔的按壓面，則經常會出現漏氣、吹不響的情況。因此，笛、簫在吹奏時不僅要注意吹奏時嘴型肌肉的控制、風門的集中、口勁的大小，還要注意氣流於吹孔的位置以及手指按壓指孔的緊密程度。

圖九　簫的形制

　　嗩吶的吹奏方式是將哨子含在嘴裡吹奏。與笛、簫相比，它少了調整氣流與吹孔的角度這一過程，嗩吶的指孔距離也較小，手指也能輕鬆地覆蓋其開孔的大小。嗩吶入門演奏的要領是更講究氣息的運用。

（四）運氣的方法

　　氣息是吹管樂發音的動力來源，笛、簫、嗩吶皆是以此為基礎來

維繫發音的連續性。雖然三者在演奏過程中，皆講究「氣沉丹田」的方法，然而由於樂器振動性質的不同，其換氣方法也有些不同。關於笛子的氣息控制，我國著名笛子演奏家趙松庭曾說過：「氣息控制的關鍵，在要有足夠的『口勁』以及與它緊密配合的『口風』。」[53]

笛與簫都可以通過改變氣流量的大小以及氣流進入吹孔的快慢改變同一音孔的音高，就是我們平常所說的「同孔異音」（笛、簫的同一音孔可以發出相差八度的音高）現象。而笛子管身較短小，氣流與吹孔管壁切面碰撞過程較快，產生聲音的過程較靈敏。因此笛子只要調整好嘴型的大小與肌肉的鬆緊，即我們所說的『風門』與『口勁』的狀態，加以氣息的控制，即可輕鬆地在「緩吹」、「平吹」、「超吹」間轉換自如。而在簫的演奏中，由於吹孔的形狀、大小以及演奏姿勢的限制，使得其吹法的轉換略顯吃力，這也是簫多吹奏平緩抒情、少有高音的樂曲的原因。

由於人們在吹奏笛子與簫時，唇部是微開狀態，它不同於嗩吶的全閉狀態。因此，笛、簫在不同音區之間轉換時，不僅要注意「口風」與「口勁」的調節，還要注意氣息的配合。

吹管樂的運氣過程講究氣息流暢、換氣自然無痕跡。笛、簫的開口吹奏形式使得它們較為常用，初學者能掌握的換氣方法，多為在樂曲氣口處用口、鼻迅速吸氣。這種方法容易造成樂曲的連續性被打斷。於是，笛、簫在換氣的方法上借鑒了嗩吶的「循環換氣」的方法。循環換氣是嗩吶的主要演奏技術，由於它是閉口吹奏的形式，它可以通過口、鼻的呼吸配合保證氣流的綿延不斷，循環換氣掌握較好的藝人甚至可以一口氣吹上幾小時都不需要換氣。循環換氣具體的方法是：「當肺裡的氣沒完全吹出之前，在口腔裡存了一部分氣，這時兩腮鼓起，然後兩腮收縮，口腔的氣向外排擠，帶動哨片發音，同時

53 趙松庭：《笛藝春秋》（杭州市：浙江人民出版社，1985年），頁148。

鼻子開始往裡吸氣；吸足氣時，又接著用肺部的氣吹奏。」[54]

　　笛子的演奏者們也借鑒了這一方法，然而由於笛、簫是半開口式的吹奏方法，在換氣時還要不時地調整『口勁』與『口風』等要素，加上口鼻的分工配合程度難於嗩吶，因此對於初學者來說是較難掌握的一個技巧。簫的耗氣量要大於笛子，因此在演奏時多用「胸腹式呼吸」，在換氣時要求吸氣快、氣足，以保證吹出來的音質是飽滿充實的。由於簫的出音需要大量氣息的支撐，如果使用循環換氣的方法，在換氣時通過兩腮肌肉收縮將口腔空氣往外排擠，少量的空氣不能使管內空氣柱產生振動。因此簫較少採用循環換氣法，較常採用的是嘴巴、鼻子快速吸氣，為平穩吐氣做好準備。因此，在運氣的方法上，由於形制及演奏方式的限制，導致簫相對笛子與嗩吶而言更難掌握，是初學者較難入門的一門樂器。

三　三年管子當年笙，敲敲打打只一冬

　　這句術語主要由從事鼓吹樂或吹打樂活動的民間藝人總結而來，鼓吹樂中大量用到各種吹奏樂器以及為吹奏樂伴奏的打擊樂，故而，藝人們對這兩類常用的樂器的難易程度進行了總結，也旨在督促年輕人不要忘記對吹管樂技藝上的追求。其主要的意思是體現了吹管樂的演奏要難於打擊樂，而同為簧管樂器，管子比笙更難以掌握。該術語字面上所表達的意思是：掌握管子的演奏要領需要花三年時間，學會演奏笙需要一年的時間，而打擊樂只要練一個冬天就能掌握。三年、一年與一冬，雖然都是虛數，但體現了時間長短的差別。

　　吹管樂與打擊樂相比，最大不同點在於有無音高的體現。雖然部分打擊樂也有音高的體現，如雲鑼、木魚等特殊類的打擊樂，但我國

54 胡海泉：《嗩吶演奏藝術》（北京市：人民音樂出版社，1994年），頁88。

大部分傳統打擊樂器都是沒有音高功能的，於是打擊樂器的技法主要
體現在手部動作的靈活性及雙手配合的緊密性上。

　　吹管樂器不同於打擊樂器，它是可以表現音樂音高起伏的樂器。
它的演奏透過嘴、手指以及氣息等多個技巧的配合得以實現。管子與
笙同為簧管氣鳴樂器，皆由哨片、木管組成，不同的是管子的哨片是
雙簧振動，而笙則是單簧振動的哨片（如圖十）。管子由一根木管構
成管身（也叫桿子），而笙則是由數十根笙管與笙斗組成。

圖十　管子的形制[55]

　　管子的形制雖簡單，但其演奏技法難於笙的原因，主要體現在以
下幾點：

（一）音準的控制

　　管子是一種雙簧豎吹的樂器，古代稱之為「篳篥」，在隋代時期
由新疆傳入中原地區，它原是龜茲樂中的樂器。管子又分單管與雙管
兩類，雙管又稱「雙觱篥」。如在《隨書》〈音樂志〉卷十五中記載：

「安國歌曲……樂器有箜篌、琵琶、五弦、笛、簫、觱篥、雙觱篥、王鼓、和鼓、銅鈸等十種為一部，二十人。」現今多用單管為主進行演奏，並且流傳於我國北方地區。管子音色高亢，表現力豐富，除了多用於獨奏、合奏外，現今也成為戲曲劇種、吹打樂、吹歌等樂種的主要伴奏樂器。

　　近現代的管子一般是在管身前面開七個孔，管身後面開一個孔，管的上端裝有蘆葦製成的哨片，管下端裝有銅質的喇叭口。管子的發音原理與其他簧管樂器一樣，都是通過氣流進入簧片中，引起簧片振動再帶動管內空氣振動發音。管子的發音與唇部對哨片的控制有很大的關係。在管子的演奏中，對演奏者唇部的控制有較多要求。關於管子含哨的要求，胡志厚先生曾在《論管子演奏》一書中曾談道：「從外部看，要求上、下唇的位置盡可能相對（下唇較寬厚者，則需向裡稍微收縮些），上下唇要與上下牙相貼近，過分向外撇或把上下牙全都包起來都不適當。含哨的正確位置是牙齒應該超過哨片的振動部位，唇與哨片支撐部相貼約為哨面的二分之一部位。」由此可見，雙簧的哨片對唇部的要求皆是十分嚴格的，嗩吶對唇部含哨的要求亦是如此。管子在不同音區演奏時，口形以及唇部對哨片施加力的大小要求也不一樣。在不同音區發音時，上下唇部對哨片的著力點也在不斷發生改變，這就要求演奏者有很好的控制能力，以表現準確的音高。管子與其他管樂器相比，存在較特殊地方體現在其管面上的七個音孔不能完整演奏七聲音階，因此需要通過改變氣流急緩以及唇部著力點來實現同孔異音，以吹奏出更多不同的音高。而另一點則體現在笛、簫類樂器的同一個音孔，通過「緩吹」、「平吹」、「超吹」的方式即可獲得相差八度的音。然而管子則不同，它同樣也是通過這些吹法，但是同音孔發出的不同音卻是不規則的音程關係（如下表所示）[56]。

56 引自胡志厚：《論管子演奏法》（北京市：人民音樂出版社，1996年），頁30。

指孔	平吹		超吹	
第七孔	6	$^\#f^2$	$\dot{1}$	a^3
第六孔	5	e^2	$\dot{7}$	$^\#g^3$
第五孔	3	$^\#c^2$	$\dot{6}$	$^\#f^3$
第四孔	2	b^1	$\dot{5}$	e^3
第三孔	1	a^1	$\dot{4}$	d^3
第二孔	7	$^\#g^1$	$\dot{3}$	$^\#c^3$
第一孔	$\dot{6}$	$^\#f^1$	$\dot{2}$	b^2
筒　音	$\dot{5}$	e^2	$^\#\dot{1}$	$^\#a^2$

　　因此，管子在控制同一音孔不同的音高時則需要演奏者對唇部、氣息等要素的高度控制。在笙的吹奏過程中，由於簧片是置於笙斗裡面，簧片厚薄不一，代表不同音高。所以演奏者只需要對笙嘴送進氣流，加之手指改變按音孔的開合狀態，即可發出不同的音高。這樣就在二者演奏過程中，對於音樂線條的把握以及轉調的運用，管子的演奏者則顯得需要更加高超的技巧和能力。相對於管子的發聲過程，笙對唇部及音高的控制則更顯輕鬆。

（二）技法的表現

　　吹管樂的演奏技巧皆主要有口舌技巧、指法技巧、呼吸技巧組成，如管子的口內技巧有「單舌音」、「雙舌音」、「三舌音」等，在表現這些技法時還要時刻注意並調整口外唇部與哨片的著力點。管子還有一些較難的技巧，如「花舌」、「喉舌」等，但由於唇部肌肉的收緊，許多初學者在吹奏「花舌」音時常常不能將舌頭放鬆向上捲起。由於笙在吹奏時，唇部不像管子那樣需要緊貼著簧片，可以將氣口縫隙控制在很小的範圍。笙嘴的空間給笙的舌部技巧提供了許多可實現的條件，笙在表現「花舌」、「喉音」時，面部肌肉會比管子更加鬆弛，也使這些技巧更好表現出來。

　　由於按音孔的設計，豎形排列的管子指法比笙更多樣化。例如管

子的指法有「打音」、「墊音」、「溜音」、「滑音」、「涮音」等等。管子透過指法的變化對音樂形象進行渲染補充，不一樣的指法組合也可以表現不同的音樂風格。這就需要演奏者要熟練掌握更加豐富多樣、紛繁複雜的指法。

由此可見，管子的入門在口形要求、氣息運用及指法訓練中的要求比笙要難得多。雖然管子的技法複雜多樣，但是這也從另一側面體現其豐富的音樂表現力。民間藝人用這樣通俗易懂的方式告誡晚輩，要想學好管子的這門藝術，必須要多花時間刻苦訓練。

第四節　「合奏」音樂術語

我國民族民間合奏樂種形式多樣，音樂風格也相應表現出因地而異、因曲而異、因人而異的特點。影響音樂風格的因素主要是樂種的樂器組合形式、歷史環境背景以及經濟文化條件等。關於描述我國合奏音樂的術語主要有描寫江南絲竹以及吹打樂的樂種形態特點，如描寫江南絲竹音色特點的有「糯胡琴、細琵琶、脆竹笛、暗揚琴」；亦有體現江南絲竹中樂器的性能及演奏方式的「二胡一條線，笛子打點點，洞簫進又出，琵琶篩篩邊，雙清當板壓，揚琴一蓬煙」；吹打樂（鼓吹樂）中則有「巧管拙笙浪蕩笛」、「打頭管，彌縫笙，加花笛」、「嗩吶是當家的，笛子是加花的，笙是填縫的」等術語。

各個地區不同的器樂合奏中各有其特定的樂器及特定的審美，在各地民眾的審美習慣的前提下，符合審美需求的樂器組合在一起，並演奏相應風格的樂曲，經過長期不斷的吸收與調整，最終形成了區別於其他樂種的、有自己特色的合奏樂。而最終風格與樂器組合發展到相對穩定狀態的合奏樂種所表達出的音樂思想，即是這一地區民眾的審美追求與文化內涵。老一輩藝人們將這種穩定的音樂形態特點，用形象生動的比喻，提煉成通俗易懂且十分貼切的術語，亦或稱「藝訣」。

一　糯胡琴、細琵琶、脆竹笛、暗揚琴

這則音樂術語出自長期演奏江南絲竹音樂的民間藝人口中，從術語的描繪中我們可以看出，其主要樂器是以絃樂器與管樂器為主的。絃樂器有胡琴、琵琶、揚琴、三弦；管樂器有竹笛、簫。「糯胡琴、細琵琶、脆竹笛、暗揚琴」不僅是對樂器本身的性能特點與發音特色的提煉，也是江南絲竹合奏中各個樂器的音色要求。這些樂器組合及音色特點是江南絲竹音樂風格形成的歷史選擇。因此，江南絲竹的形成過程中，在諸多因素的共同影響下，形成了江南絲竹樂器特有音色及固定風格。

（一）江南絲竹的淵源與形成

「江南絲竹」是我國絲竹合奏樂的一個代表性樂種，有時也經常用它指代絲竹樂合奏形式。然而「江南絲竹」被正式定義為樂種的名稱是在二十世紀五十年代之後。《中國民族民間器樂曲集成・上海卷》中記載道：「根據現有資料，『江南絲竹』之稱謂初見於一九五四年的『上海民間古典音樂觀摩演出』和上海市國樂團體聯誼籌備委員會主辦的『國樂觀摩演奏會』的節目單上。同年上海音樂工作者協會成立了『江南絲竹研究會』。繼而上海樂團在一九五五年成立了『江南絲竹整理研究組』。」[57]

在江南絲竹這一樂種並未正式命名之前，一般以「絲竹」指代之。「絲竹」在我國歷史上是絲絃樂器與竹管樂器合奏樂種的泛稱，最早出現在先秦的典籍《禮記》〈樂記第九〉中：「金石絲竹，樂之器也。」[58]這裡的「絲竹」是指張以絲弦與製以竹管的樂器的統稱。當時的絲絃樂器以琴、瑟為主，竹管樂器則以竽、排簫為主。隨著絲竹

57　《中國民族民間器樂曲集成・上海卷》，北京市：人民音樂出版社，1993年。
58　陳戍國點校：《周禮》〈禮儀・禮記〉（長沙市：岳麓書社，1989年），頁429。

樂器的合奏活動日益頻繁，「絲竹」一詞便由最初指代樂器而轉向指代以絲絃樂器與竹管樂器演奏的合奏樂，且用以歌舞伴奏，如《呂氏春秋》〈侈樂〉中記載：「為金石之聲則若霆，為絲竹歌舞之聲則若噪。」[59]宋朝時，絲竹樂逐漸進入了市井，褪去了先前為宮廷樂舞伴奏時繁華富麗的約束，說唱與民間小曲的民間活動帶動了絲竹樂的發展，「絲竹樂」又進一步細分為「清樂」、「細樂」、「小樂器」[60]三種合奏形式，形成了「清、小、細、雅」的風格。元明時期，隨著民間雜劇以及南北曲的興起，絲竹樂派生出一種為之伴奏的「弦索樂」，但弦索樂中皆是絃樂器，故亦稱絲弦樂，且延續了宋朝時期清雅的風格。明清時期，隨著絲竹樂的流傳範圍擴大，民間鄉野皆非常流行，也逐漸用於民俗活動的伴奏中，為了渲染熱鬧的氣氛，便將絲竹樂與打擊樂融合在一起，使之更加民俗化，這便是後來的絲竹鑼鼓，也有十番鑼鼓之稱。

　　江南地區的絲竹樂由於地域因素、人文環境及經濟條件的推動下，形成了較有影響力的絲竹樂，因此，將江南地區的絲竹樂稱之為「江南絲竹」。而江南地區的絲竹樂在被冠名為「江南絲竹」之前，說法不一，如伍國棟〈一個「流域」，兩個「中心」──江南絲竹的淵源與形成〉一文中曾道：「據各地樂人口碑材料和相關歷史文獻材料可知，江南絲竹之稱在冠名之前，這一合奏樣式的絲竹音樂在民間和文人階層中曾有過『國樂』、『絲竹』、『細樂』、『十番細樂』等稱法。」[61]

　　隨著經濟與人口向上海地區轉移，在蘇南、上海、浙江地區的絲竹樂也隨之發展起來，其影響力日益增加，並出現了「八大名曲」等文人雅士的絲竹合奏樣式。而後，為了使這種特定的地域及風格特點

59　楊堅點校本：《呂氏春秋》〈淮南子〉（長沙市：岳麓書社，1989年），頁31。

60　〔宋〕耐得翁：《都城紀勝》四庫全書本。

61　伍國棟：〈一個「流域」，兩個「中心」──江南絲竹的淵源與形成〉，《音樂研究》2006年第2期。

的絲竹樂合奏形式與其他地區的絲竹樂合奏種類相區別，便在「絲
竹」前冠以「江南」，於是就成了如今廣為流傳的「江南絲竹」。

（二）江南絲竹樂器的音色特點

「糯胡琴，細琵琶，脆竹笛，暗揚琴」這句術語是對江南絲竹中
代表性樂器的音色及音響性質的形象定位。單字表意，這句術語字面
是形容各個樂器的音色特性：胡琴的音色具有糯米般的黏性；琵琶的
音色彷彿細碎的玉珠灑落玉盤；竹笛的音色清脆明亮，穿透力強；揚
琴的音色是在琴竹敲擊發出清亮的聲音後逐漸暗淡衰減乃至消失在空
氣中，給人帶來一縷青煙般的意境享受。雖然對樂器音色的描繪僅用
一字，但卻蘊含著深厚的文化內涵與美學思想。

中國傳統文化是體驗式的藝術傳承，因此，對於音樂的認識與表
達都是以此為基礎，人們也在長期對音樂的體驗活動中形成了自身的
一種審美習慣與審美追求。音樂是聽覺的藝術，而中國傳統音樂則以
紛繁多樣的音色將這種藝術發揮得淋漓盡致，且音色是中國人表達不
同情感的重要手段。

不同樂器的形制是影響其音色的重要因素，樂器的形制也是人們
對音色追求的體現。不同樂器的音色則是代表不同的文化特性，長期
積累與沉澱下來的聽覺習慣會使我們對樂器特定的音色產生特定的文
化聯想。這也說明，民族樂器音色具有代表性的性格特徵以及人們對
音色所產生的心理感知。中國傳統音樂應保留傳統的聽覺習慣與文化
特性，只有遵循客觀的藝術規律，回歸民族審美需求，民族音樂才不
會失去「話語權」。故而，對我國民族樂器音色特性的挖掘與運用有
助於我國現代民族器樂的演奏及創作的發展。

音樂是由音高、音長、音強、音色等多種基本要素組成，而音色
是最為複雜的一個要素，它是由多維度的因素決定的。但總的來說，
樂器的音色是由激發方式、發音體（振動膜）、共鳴體三大部分組

成，不同的演奏技法也會使其音色特性的表現更加豐富。換句話說，樂器的音色主要是由形制特點、製作材料及演奏技巧決定的。該術語是通過對我國傳統「拉弦樂」、「彈撥樂」、「吹管樂」、「擊弦樂」的代表性旋律樂器音色特點的描述，以體現各自代表的各大類別民族樂器音色的特點，雖說有些不能完全適用於每件樂器，但是總體方向上的風格還是與之一致的。

1　胡琴之「糯」──糯似人聲

胡琴是江南絲竹中重要的主奏樂器。胡琴具有悠久的歷史，它的前身是早期流傳於我國北方少數民族地區的奚琴，在宋代出現了馬尾胡琴。宋代沈括的《夢溪筆談》中寫道：「馬尾胡琴隨漢車，曲聲猶自怨單于。」宋代以降，隨著說唱、曲藝、戲曲的發展，胡琴逐漸在全國普及開來。可以說，胡琴的普及與其音色、性能等特點有關，而發展至今，胡琴仍為我國極具代表性的樂器，則與其音色特點有關。

由於胡琴在我國樂器發展史上是一個大家族，不同形制的胡琴皆有不同的音色。江南絲竹中也使用不同的胡琴，但隨著胡琴藝術的發展，二胡的音色最為柔和、細膩，且隨著二胡藝術的完善，大大豐富了二胡的藝術表現力。因此筆者認為現今江南絲竹中最常用的胡琴應屬「二胡」，故本文以二胡為例，闡述胡琴之「糯」的音色特性。

二胡是由琴桿（柱）、琴筒、琴軸、琴弓、琴弦、琴碼、琴皮、千斤等組成。琴筒是二胡發音的共鳴體，琴筒的前端以蟒蛇皮蒙之，琴皮是二胡的振動膜。琴筒內部為空心，後端通常以不同紋路的音窗裝飾。琴皮是二胡的振動膜，琴皮通常採用蛇皮，蟒蛇皮則音色更佳。蛇皮的厚薄、蛇鱗片的大小分布皆是影響二胡音色的因素。琴碼是二胡發音的振動傳導器，多為竹片、木片製成。琴碼一般放置於琴皮的中央或稍上一點的位置，它是連接琴弦與琴面振動的媒介（如圖十一）。

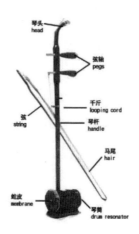

圖十一　二胡的構造

　　二胡的發音的基本原理是通過利用弓毛在弓弦上的摩擦，使弓弦（發音體）與琴弦接觸產生振動後由琴筒（共鳴體）發出聲音。因此，二胡屬於弦鳴樂器。歷史上人們的審美標準皆以人聲為美，越接近人聲的樂器則越受歡迎，因為樂器能更進一步用近似人聲的音色演繹音樂情感就越能引起人們的共鳴。故而，民間流傳著「絲不如竹，竹不如肉」的俗語。但是傳統社會的背景之下，管樂表演藝術較為完善，而拉絃樂器的發展還較薄弱。當胡琴不斷得到改良後，音色與演奏技法皆得到很大程度的提高，使之成為最接近人聲的拉絃樂器，因此也有了後人「誰道絲聲不如竹」的反詰。

　　二胡的形制特點使其音色呈現細膩柔美、綿延不絕的表現以外，潤腔的演奏技法也是使之接近人聲的有效手段之一。因二胡的琴弦與琴桿之間留有一定的距離，且無固定的音位，左手即可在琴弦上做滑音、揉音等模仿人聲語調的技巧。右手的琴弓在拉慢弓時可使樂句連綿不斷，在拉快弓或顫弓時又如白駒過隙。

　　二胡的主要技法有左手的運指技巧與右手的運弓技巧。運指技巧主要有：揉弦、滑音、打音、撥弦、壓弦、換把等。運弓技巧一般有：快弓、慢弓、長弓、短弓、顫弓、拋弓等。江南絲竹中二胡的特

色演奏技法有左手的「透音」、「帶音」、「左側音」、「勾音」、「打音」、「滑音」等。尤以「二度和三度滑音」為主要特色，通過較小幅度的上滑音與下滑音，將江南柔美婉轉的人文魅力盡顯其中。而右手的特色技法有「浪弓」、「點弓」、「帶弓」、「提弓」等。其中「浪弓」一般多用於長時值音符的演奏中，在演奏長音時，通過手腕與手臂的配合一鬆一緊地作用於弓子，改變其貼弦的力度與速度，使單音的音響發生波浪式的起伏，營造一種音樂內部含蓄的情感變化。由此可見，二胡是營造江南絲竹細膩、柔糯音色特點的重要樂器。

2 琵琶之「細」──細碎如珠（細珠成線）

琵琶是我國歷史悠久的彈撥樂器，也是我國最具民族代表性的樂器之一。在江南絲竹中，琵琶的藝術表現力極強，琵琶的音色與技法是營造江南絲竹「韻味」的重要手段。

琵琶，又曾被記作「批把」或「枇杷」，其名稱來自於它的演奏方法。如最早見於東漢應劭《風俗通義》卷中：「批把，謹按此近世樂家所作，不知誰也，以手批把，因以為名，長三尺五寸。法天地與人五行，四弦象四時。」[62]又如劉熙的《釋名》中：「枇杷本出胡中，馬上所鼓也，推手前曰枇，引手卻曰杷，象其鼓時，因以為名。」[63]而從「批把」到「枇杷」的演變，有學者認為是「先從木旁，表示它是木製樂器；後從扌旁，表示是用手彈撥的意思；魏晉時期，易形為琴字頭，稱『琵琶』。」[64]而在秦漢到唐代期間，「琵琶」是指用「向前彈」與「向後挑」兩種演奏手法的樂器的統稱，這類樂器有阮、月琴、三弦等。而後，這些樂器經過歷時的洗練，皆有了各自獨有的名字，「琵琶」也發展成了我國現今趨於統一的形制。

62 馬海墨：《唐代琵琶音樂繁盛的原因研究》，河南師範大學碩士論文，2014年5月。
63 韓淑德：〈琵琶發展史略〉，《音樂探索》1984年第2期。
64 韓淑德：〈琵琶發展史略〉，《音樂探索》1984年第2期。

　　琵琶的雛形可追溯至秦朝，當時修築長城的人民，用類似於現今的撥浪鼓（當時稱之為「鼗」）繫上弦，彈奏歌唱以抒發內心苦悶、思鄉之情，謂之「弦鼗」。如晉代傅玄在《琵琶賦》中記載：「杜摯以為，嬴秦之末，蓋苦長城之役，百姓弦鼗而鼓之。」這也是琵琶最初的形態。當時的琴身類似於「鼗」，呈圓形、直項，且見上述應劭《風俗通義》中的記載可知，秦朝時的琵琶是「長三尺五寸」，張以四弦而彈之，而後又發展成四弦十二柱的彈撥樂器，類似今天阮的形制。

　　隨著經濟文化的發展，東西方交流活動日益頻繁，當時出現了從西域傳入中國的一種曲項琵琶，在《隋書》中記載：「今曲項琵琶，豎頭箜篌之徒，並出自西域，非華夏舊器也。」曲項琵琶的形制為半梨形、曲項、四弦四柱。隨後，又出現了梨形直項的五弦琵琶，我們現今所演奏的琵琶，就是在秦代出現的雛形曲項琵琶以及在五弦琵琶的基礎上融合而來的。在敦煌莫高窟中的壁畫中，我們可以知道當時琵琶的演奏方式為橫抱並用撥子彈奏。後來，人們為了使琵琶的性能得以更大的發揮，便改為豎抱彈奏，且由當時用木製撥子彈奏的技法改為用手彈奏。如在《新唐書》〈禮樂志〉中有：「五弦如琵琶而小，北國所出，舊以木撥彈，樂工裴神符初以手彈，太宗悅甚，後人習為搊琵琶」。現今的琵琶歷經數千年的發展演變，吸收了各個時期琵琶的優點不斷進行改革，才有了如今統一的形制及豐富多樣的技法。

　　現今的琵琶的形制為木製半梨形狀，主要分「頭部」與「身部」。「頭部」包括琴頭、弦軸、山口。「身部」由相、品、面板、琴背、音柱、琴弦、琴身、複手及音孔等組成，琴身是琵琶發音的共鳴箱（如圖十二）。琵琶的四弦根據不同的演奏需求有不同的定弦標準，但一般情況下四弦從左往右分別定為 A、d、e、a。二十世紀五十年代，琵琶由原來的絲弦改為鋼絲或鋼絲尼龍弦，大大提高了音色的表現力。琵琶的音域較寬，一般是 $A-d^3$。

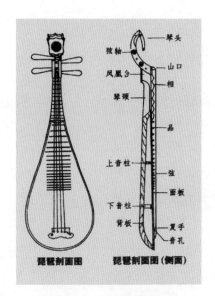

圖十二　琵琶的構造

　　琵琶的發音原理是由帶玳瑁或尼龍等材質假指甲的右手，撥動琵琶琴弦，引起琴弦振動，透過複弦引起面板與背板振動，在腹部的共鳴箱產生共振而發出聲音，同時以左手指肚按弦，用以調整音高。琵琶的面板與背板的材質對音色起著十分重要的作用。面板多採用桐板，背板多採用軟硬適中的木材，如紫檀木、紅木、烏木等。

　　由於琵琶的指甲觸弦發音產生的餘音較為細短，在空氣中的衰減較快，因此，琵琶的基礎發音形態具有點狀式的特點，這也是琵琶音色的特性之一。琵琶的點狀式音響是文曲當中最常用的手法之一，琵琶的許多技巧是建立在點狀基音上構成的。

　　琵琶通過快速密集的點狀音構成線狀形態的旋律樂音，是對點狀音的進一步也是較為常用的變化方式。線狀音的形態特徵使琵琶細碎如珠的點狀音樂在時間上形成了無限的延續性。由點狀音構成的線狀音樂線條可以通過改變各個點狀音音量的大小，從而實現音樂線條音量及音色的變化，演奏中時常通過輪指技法來表現線狀音響效果。這是琵琶音色相對於其他樂器而顯得更加細密綿長的原因。線狀音的使

用範圍十分廣泛，它的表現能力剛柔並濟，可在文曲中渲染抒情婉轉的細膩之情，也可在武曲中營造由遠及近的強弱變化，使音樂產生一種空間上的變化。

琵琶還有一種音響形態是片狀音。它是通過兩根以上的琴弦同時發音，並且與線狀音一樣保持一定的時間延續，持續引起弦的振動，演奏上常通過「掃弦」的技法來表現。當琵琶使用片狀音響時，人們能從這種音響中聯想到激烈、壯觀的場面以及緊張的心理特徵。這是琵琶武曲中常用以表現戰場激烈廝殺場面的手法，亦有「四弦一聲如裂帛」的氣勢。

「尖、堂、鬆、脆、爆」是琵琶五種發音音色效果的要求。[65]「尖」是指琵琶高音區音色明亮的特點；「堂」是指琵琶低音區音色厚重；「鬆」指琵琶發音時通過右手力度的控制以自如地改變音量強弱變化；「脆」是指右手指甲撥弦所發出清脆明亮的音色特點；「爆」是指指甲在撥弦前集中一點，產生爆發的力，使音色更加飽滿、剛勁具有穿透力。琵琶演奏家林石城認為琵琶可以「發出鏗鏘的金石之聲」，而這也正是琵琶「爆」的音色表現。然而，江南絲竹中對琵琶的音色要求是「細」，因此，江南絲竹中隊琵琶的演奏技法也有一定的特點。

琵琶的主要演奏技法分左手與右手技法的「虛音」、「實音」的對比，左手主要是由按指、推拉兩部分構成，例如吟、揉、帶、擻、絞、推、拉、綽、注等。右手則由輪指與彈挑兩部分構成，如彈、雙彈、挑、雙挑、輪、半輪、長輪、勾輪、挑輪、扣輪等。在江南絲竹演奏中，琵琶的左手多採用吟與揉的技法來潤色，不同的吟法有不同的潤色效果，快速而幅度小的吟主要用於樂曲中短時值的單音，通過右手的彈與左手的吟相結合，使音樂線條在細巧靈動的基礎上更加圓

65 鄭德州：《中國樂器學：中國樂器的藝術性與科學理論》（臺北市：生韻出版社，1984年），頁222。

潤、靈動。緩慢而幅度大的吟則多用在樂曲結束音，這種技法是通過延長琴弦的振動時長，給人以意猶未盡的遐想空間。除此之外，琵琶的帶音、撇音、滑音也是在江南絲竹中較常使用的。江南絲竹中琵琶主要勾勒的是一副清新細巧的音樂形象，因此右手較少使用掃弦，多使用輪指及彈挑。輪指則以半輪為主，半輪即用食指、中指、無名指和小指在弦上做勻速、力度均勻且連續的運動。

　　古代文人對琵琶技法有「輕攏慢捻抹復挑」的總結，對音色亦有「大珠小珠落玉盤」的形象比喻。由此可見，琵琶的技法豐富多樣，可表現的音樂形象和情感內容豐富多彩。琵琶的形制與發音特點使樂曲表現出音響清脆、音色細碎綿密的特點，曲風剛柔並濟，而這些都是基於琵琶具有顆粒性的基音所延伸出的音色及音響形態特徵之上的。

3　竹笛之「脆」──清脆圓潤

　　竹笛從遠古時期的骨笛歷經千年洗練發展而來，是我國具有豐富表現力的代表性吹管樂器，在江南絲竹合奏中占有重要的地位。笛子音色的清脆明亮又不失俊雅圓潤，同樣與其形制、材質、演奏技法有關，關於笛子的歷史源流與發展沿革，前述中已有提到，此處不再贅述。

　　「清脆明亮」是我國一般竹笛（梆笛）音色的特性，圓潤優雅是管身較大的竹笛（曲笛）的音色特點，而對於竹笛整體的音色要求一般是「鬆、厚、圓、亮」。竹笛的形制是影響其原本音色的主要原因，而通過演奏技法的運用，亦可大大豐富竹笛音色的表現力。總的說來，影響竹笛音色的因素大致有以下幾個方面：

　　其一是管身材質及大小。一般竹笛製作的材質要求，有竹質堅實、管身直圓、厚薄適中且平整光滑無裂痕等。竹子的材質奠定了竹笛音色清脆的特點，竹質越好，竹笛的音色自然也越佳。南北方笛子的材質、大小、長短不一，音色自然也就各不相同。由於南北氣候差

異，在北方生長的竹子防裂性較強，木質結構較緊密結實，其製作出
的竹笛音色自然也清脆爽朗，剛勁有力。而使用出產於南方多雨水環
境的竹子製成的竹笛，比較容易受潮，因而南方竹笛的音色顯得更加
圓潤柔美。管徑的大小也影響著音色的明暗，管徑越大，則音調越
低，音色顯得沉穩厚實；管徑越小，音調越高，音色也越清脆明亮。
江南絲竹中多採用南方笛，這種笛的音色圓潤且通透，適合表現江南
悠揚婉轉、安樂清閒的人文環境。

　　其二為笛膜的厚薄。笛膜的使用是我國竹笛藝術的一大特色。它
通過蒙笛膜，以達到幫助空氣柱在管內振動發聲的作用。笛膜取自竹
子或蘆葦的莖中，笛膜的正確選用對笛子的音色有很大的幫助。如北
方梆笛擅長吹奏嘹亮的高音旋律，為了保持其音色特性，則多選用韌
性較強的笛膜。當演奏中音笛時，為了避免音色過於沉悶，而選用較
亮的笛膜有助於音色呈現沉穩柔美的特點。在低音笛的使用中，多採
用較薄的笛膜，有助於推動管內空氣的振動，以利於發聲。在黏貼笛
膜時，應注意笛膜的鬆緊，笛膜較鬆的情況下音色較為明亮，反之則
較為悶暗。笛膜的加入，使笛子在聲音特質中的表現更具有彈性。江
南絲竹的曲笛的笛膜常常保持濕軟鬆弛的狀態，這樣發出來的音色就
介於一般的竹笛與簫之間，有種清脆中透著水汪汪的音質。

　　其三，演奏技法是其音色多變的重要因素。笛子的發音原理是通
過口內的氣流快速且集中地進入吹孔，氣流與管壁呈一定角度的撞
擊，迅速向管內兩邊推進振動發聲。笛子靈敏的發聲特點也是其音色
清脆通透的原因。氣息的控制，可以改變氣流的速度，從而改變竹笛
的音色。進入吹孔的氣流速度不同，吹奏出笛子的音色也有明暗之
差。笛子的一個音孔在緩吹、平吹、超吹的方式下會產生相差八度的
樂音，形成明暗的色彩對比。在演奏高音旋律時，演奏者要有更有力
的氣息支持以及更加集中的口風與口勁，才能保持有穩定的氣流與管
壁持續撞擊，形成較強的穿透力。笛子的口舌技法與手指技法也是音

色表現的重要手段，通過口舌與滑音、顫音、打音等手指技巧適當的結合，實現音色的改變。

　　江南絲竹中一般使用曲笛吹奏，音色既渾厚飽滿又不失清脆通透。江南絲竹穩定的風格使竹笛一般只採用南方笛的演奏技巧，多表現較平緩、連貫、悠長的旋律線條，而較少使用花舌、垛音等表現激烈歡快情緒的技法。在江南絲竹中竹笛在演奏時尤其講究氣息的長與穩、手指的靈巧與鬆弛以及加花的自然流暢。顫音、打音、疊音的運用則使音符更具靈動性，顫音多用在長時值的音符中，通過手指均勻交替開合，聲音在短時間內產生快速均勻連續的音高變化，旋律線條更加清脆飽滿，且在樂隊合奏中，長時值音符顫音的演奏使得笛子的旋律似一條飄揚的彩帶。竹笛的性能及音色特點，使其音色在樂隊中處於較突出的地位，因此笛子通常多在樂句的重音處即興地對樂音進行加花。

4　揚琴之「暗」──餘音暗淡

　　揚琴是我國民族樂器中特殊的擊奏弦鳴樂器，亦是江南絲竹的主奏樂器之一。它是一種外來樂器，傳入中國後經過國人的長期改造及在樂隊中的伴奏與合奏中的運用，已經成為具有中國民族性特徵的一種樂器。「揚琴」一詞由「洋琴」逐漸演化而來，關於揚琴的起源問題，學術界曾經主要存在四種學說，分別為歐洲起源說、南亞印度起源說、西亞起源說、中國起源說。學術界廣泛認同的學說是「利瑪竇於明代一六一〇年（利氏逝世的年代）以前從歐洲將揚琴首先帶往澳門，後經廣東沿海一帶傳入內地並逐漸流行於全國各地。」[66]此外，關於利氏將揚琴傳入中國的記載還見於田邊尚雄的《中國音樂史》中的記述：「據《續文獻通考》有七十二弦琴者，為明萬曆二十八年，

66 李向穎：《中國揚琴源流及當代發展》，中國藝術研究院碩士論文，2001年。

基督教宣教師利瑪竇所獻。此殆為批霞那（Piano）前身之達爾希麻，其後有由此宣教師輸入小型之達爾希麻，名之為洋琴，一名揚琴。」[67]

　　揚琴是一件既具有世界性又具有我國民族性特徵的樂器，有的人將它稱為「中國的鋼琴」。揚琴既有自己獨奏時豐富的表現力之外，還能為其他獨奏樂器伴奏以及在樂隊中合奏的包容性，也名副其實地贏得這個稱號。

　　現今我國所流行的揚琴一般為四○一型和四○二型。揚琴主要是由主體部分與附件部分構成。主體部分即為琴身，包括：琴頭、琴架、音板、面板、音梁、等。附件部分是指琴身以外的配置，包括琴碼、弦軸、弦勾、山口、琴竹等（如圖十三、十四）。

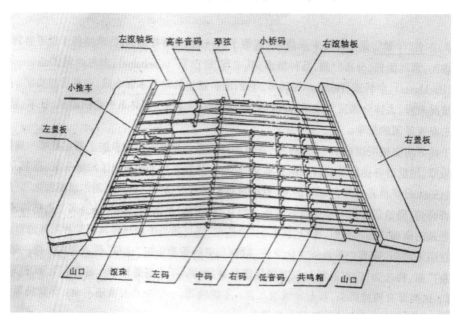

圖十三　揚琴的構造

67　田邊尚雄：《中國音樂史》（上海市：商務印書館，1937年），頁240。

圖十四　揚琴的琴竹形制

　　揚琴的發音特點是通過雙手持琴竹，手指、手腕、手臂連帶發力，將琴竹在琴碼旁邊的琴弦處敲擊，通過面板與音板的共振，由內部共鳴箱擴大音量發出（如圖十三、十四）。揚琴原先是由木製琴桿敲擊，傳入中國後，在國人的音色審美觀念作用下改用琴竹，琴竹的頭上再套以橡膠質的膠皮，彈性靈敏的琴竹加上膠皮後，加強了擊弦的彈力，使得敲擊出來的揚琴音色清脆，飄逸。揚琴的發音形態是點狀的基音形式，與琵琶的不同之處在於，揚琴的共鳴箱體更大，一個音位一般由四根琴弦組成，這就使得揚琴的泛音多於琵琶，且音量大於琵琶。物體發音的過程是要經歷始振、穩定、衰減的三個過程，揚琴也同樣，但是揚琴的穩定過程較短，且衰減過程較快。著名的揚琴演奏家項祖華曾經將揚琴的發音音態聲學特徵總結為三點：一、始振過程的振幅峰值大，起振音頭圓，瞬態時值短；二、沒有穩定過程就進入衰減過程。而其衰減過程所占比例較大，形成聲波的波形包絡呈錐形，包含由強漸弱的變量，直至停止振動而使衰減過程的消失。三、不同頻率的高低音區及其衰減過程的時值長短成反比。即高音區的衰減時值較短，低音區的衰減時值較長，形成在聲強瞬態上的變量和差異。」[68]

　　正是由於揚琴的發音特性使得揚琴給人以一種悠揚宏亮稍後卻又餘音嫋嫋的音響感受，彷彿在明亮與朦朧的音樂意境中穿梭。揚琴的

68　項祖華：〈揚琴發音與音色探究〉，《中國音樂》1989年第2期。

「暗」是指琴竹敲擊琴弦後的餘音漸漸暗淡，而初始音色圓潤宏亮與餘音漸漸消失暗淡的對比也是揚琴的音色區別於其他的彈撥樂器重要標誌之一。由於揚琴是由多個音位排列而成，又以雙收持琴竹擊奏，故而它能毫不費力地敲擊跨度較大的音程。當要擊奏某一個音符時，常以快速的低八度的倚音作為潤色手段，左右輪替敲擊，以及同時敲擊不同音程組合等表現手法大大增加了揚琴的藝術表現力。揚琴的不同技法也是改變音色的重要手段，其主要演奏技法有：反竹、悶竹、反悶、彈輪、輪竹、滑抹音、吟、猱、推、按等等。

　　不同樂種中，揚琴使用的技法也不盡相同。在江南絲竹中，揚琴多採用雙音、襯音、彈輪、長輪等技法。在樂隊中，其他樂器在演奏長時值音符時，揚琴通常用長輪的方式加以烘托，當樂曲中需要強調某一小節或幾個音符時，揚琴可採用同時強力度演奏雙音實現音量的幫襯。在音頭處倚音及襯音的使用，使樂曲線條產生蜻蜓點水般的漣漪。

　　對於江南絲竹中「暗揚琴」的音色特點，演奏家項祖華曾具體談道：「江南絲竹揚琴，被先輩樂師喻稱『一蓬煙』或『暗揚琴』，一是由於揚琴自身樂器的音色特點是清亮悠揚，餘音嫋嫋，具有融洽各種絲竹樂器音響的黏合和催化作用；二是揚琴演奏的潤飾加花和音色變化，能暗暗起到烘托與和諧作用。」[69]

　　揚琴雙手持琴竹敲擊琴弦的演奏方式使其表現音樂的強弱變化較為靈活，且在弱奏時可把音量控制在比其他樂器都要弱，而強奏時音量甚至可以蓋過其他的樂器。可以說，揚琴在控制音量上比其他樂器更有優勢，因此它也更適合用以襯托其他樂器以及營造樂曲的不同色彩。

　　江南絲竹樂器的組合以及演奏方式是其風格特點形成的前提。而

69 項祖華：〈江南絲竹揚琴流派及其風格〉，《中國音樂》1990年3期。

其風格特點又約束了各個樂器的演奏技法，在遵循各樂器自身的形制規律及音色特點的基礎上，以不同的技法及與其他樂器的配合而達到整體清、細、雅、潤的音色特點。

　　江南絲竹中不論是外來傳入的樂器抑或是源於中國的樂器，經過在中華民族的土地上洗練千年後，最終形成獨具中國民族特性的民族樂器。這些樂器的形制、材質以及音色特點都與數千年來我國人民的審美習慣與哲學理念有關。上述的胡琴、琵琶、竹笛、揚琴大部分構成的材質皆為木製或竹製，只有少數如琴弦或弦勾為金屬製。且每樣樂器的選材皆是獨一無二，因此所產生的音色與音響等特徵也各不相同，這與西方標準化的金屬製樂器的音色觀是不一樣的。崇尚與自然之氣融為一體的中國人，製作樂器取材於自然，通過樂器的音響、音色的運用，表情達意於自然，這也是江南絲竹中所呈現的「天人合一」的哲學理念。

　　江南絲竹中所用樂器的音色通過不同的技法，展現不同的藝術表現力。在許多技法當中，皆離不開吟、猱、推、按、綽、注、滑等手法，這些手法雖細分有所不同，但其都是基於模仿人聲語調的基礎上發展而來。這也說明了中國傳統音樂的審美觀念中崇尚以「人聲」為最美的標準。在樂隊合奏中，對於音量的變化要求都是講究順勢漸進，不作突強或突弱的變化處理，多運用我國傳統橄欖形的變化形式，由弱逐漸加強，再由強逐漸減弱。這一過程也是江南絲竹音樂細膩、婉轉特點的體現。

　　豐富多樣的樂器音色造就了色彩飽滿、清雅細膩的江南之音，對江南絲竹中樂器音色的研究是樂器合理搭配的重要前提。在樂隊合奏過程中，不同性能及音色的樂器承擔著不同的作用。我們只有清楚地了解並合理地運用各個樂器的音色及技法，才能將其自身的優勢性能及個性音色發揮到最佳，這樣的民族合奏樂才能盡顯中國傳統民族音樂最深刻的文化內涵與民族精神。

二　二胡一條線，笛子打點點，洞簫進又出，琵琶篩篩邊，雙清當板壓，揚琴一蓬煙

　　這是一條關於描寫江南絲竹中根據樂器的音色、性能及演奏技法特點而進行配合演奏方式的術語。江南絲竹的八大名曲多是來源於民間的曲牌，在其各自的「母曲」基礎上，各個樂器遵循江南絲竹風格的基本規律做相應的旋律變化。江南絲竹樂曲的各個樂器聲部多採用支聲複調手法，即民間所說的「嵌擋讓路」。

　　正如這句術語所體現的那樣，民間藝人用通俗易懂的方式將樂曲中的二胡聲部的旋律特點比喻成貫穿整首樂曲的一條線；而清脆通透的笛子則擅長在聲部中重拍或高音處加花打點，給人以一種蜻蜓點水般悠閒灑脫的意境；洞簫則以其沉穩渾厚的音色在其他聲部空隙處時進時出，為樂曲增添幾分神秘卻又飽滿的色彩；顆粒性與表現力極強的琵琶，以它獨特的音色及性能優勢，將樂曲的音符快速地玩轉於手指間。琵琶所奏出快速且密集的音型在整首樂曲中引起的波動就猶如用竹篾區篩豆子般，此起彼伏；雙清又稱秦琴，即江南絲竹中的小三弦，由於小三弦的發音明亮清脆，渾厚沉穩的空弦音增強了樂隊的低音區，通常它在小節中的第一拍處節奏旋律較為簡單，於是在樂隊中起到壓板的作用；揚琴的音色清脆悠揚，餘音嫋嫋，在樂隊中它獨特的音響效果及演奏技法起到了很好的烘托作用。在樂隊合奏中，揚琴餘音漸去的音響彷彿一捧輕煙縈繞梁上，為江南絲竹蒙上一層神秘浪漫的色彩。

　　這句術語不僅指出各個樂器的音色特點、性能及其功能，也體現出江南絲竹中特有的配器思維。江南絲竹與中國歷來傳統音樂的審美習慣一致，皆是以「和」為重，中國的民族樂器本身的樂器形制與特性音色使之在幾千年的樂器史上得以保存並發展至今。江南絲竹的特色即是將這些個性音色的樂器以不同的方式組合配搭在一起，形成異中求同、同中求異、和而不同的音樂形態。

（一）突出音色的配器思維

江南絲竹的配製十分自由，最少時僅由兩三人完成演奏，多則可達十幾人等。然而不論人數的多少，江南絲竹中樂隊聲部的分配都有一個特點，即充分利用樂器的音色，使其各司其職，在各自的位置上音色得以最大限度的發揮，從而實現整體樂隊音色的豐富飽滿。江南絲竹中的樂器皆有其個性音色，故而極少有領奏的現象，多以幾件主奏樂器演奏主旋律，而其他樂器根據自身性能對樂曲進行音色、音量上的輔助。江南絲竹中承擔主要音色色彩的樂器有二胡、琵琶及笛子。不論人數多與少，在合奏過程中，江南絲竹中都以突出各樂器音色為首。

例如，當只有二胡與曲笛演奏江南絲竹樂曲時，二胡則安排在中音區，演奏較抒情連貫的旋律，而曲笛則占據著高音區，並運用顫音、打音、疊音等技法在主幹音處加花變奏。細膩的二胡旋律連綿不斷，起伏自然與清脆明亮的笛子旋律交織在一起，在音色上互為補充。

一般的江南絲竹中所使用的樂器分為絲絃樂器、竹管樂器以及少量擊打樂器。絲絃樂器有二胡、揚琴、琵琶、阮、三弦、月琴等；竹管樂器有曲笛、笙、洞簫等；擊打樂器有木魚、鼓板、碰鈴等。

在江南絲竹的演奏中，樂器多採用合奏形式，為了避免各聲部的音色不融合或被淹沒在其中，則多採用「嵌擋讓路」的技法。即在樂曲中個別聲部出現長音或休止音時，民間俗稱「空檔」，其他聲部的樂器便可在這時做即興的添加樂音處理，這樣不同聲部形成你繁我簡、你簡我繁或你進我出、你出我進的輪番交替，音色也自然得到不同的變化。簡單來說，有對比才有突出，而江南絲竹樂隊中吹、拉、彈、打的樂器組中，既有互相不同的地方，亦有相同之處。因此，在演奏中，才能在融合與對比中處於平衡的狀態。

　　例如，在江南絲竹樂曲《三六》[70]中，二胡與笛子演奏連綿的長時值旋律時，琵琶、三弦與揚琴則以顆粒分明的音符對其進行補充、對比和襯托。

慢板 Adagio

譜例十二　江南絲竹曲《三六》

　　上述譜例中一、二小節，吹奏樂用顫音的技法對長音進行潤色，琵琶、三弦及揚琴以和音形式加重樂音色彩的厚度，胡琴類樂器則以倚音配主幹音的組合將旋律連成一條線，貫穿於這兩小節中。因此，吹管樂的穿透力、彈撥樂的輪指產生的顆粒性重音以及拉弦樂的連貫性相互交融，發展至五、六小節時，吹管樂以簡單樂音旋律為主，而彈撥樂則對主幹音進行相應的加花處理，在整體音色上，吹管及拉弦樂的柔和連貫性與具有「堂、鬆、清、脆」特點且斷斷續續的彈撥樂

70 姜元祿、燕竹：《江南絲竹（二）總譜》（北京市：人民出版社，1989年），頁1。

形成對比，樂曲的音色在樂器濃淡相間、時隱時現的交替中發生變化。

支聲複調的織體是中國傳統民間合奏樂的主要織體形式，由於各聲部皆以主幹音為基礎各自作相應的變化處理，因此較少出現縱向上和音的對比，更多的是橫向上的繁簡對比。而這種「嵌擋讓路」的形式也是江南絲竹合奏樂中樂器音色得以突顯的重要前提。在樂器的音色得以突出的前提下，各聲部間仍保持旗鼓相當的旋律分量，以保證「和美」、「細雅」的音樂風格，體現了江南絲竹音樂對比中求統一的哲學思想。

（二）彰顯樂器性能與演奏法的配器思維

江南絲竹中樂器的性能與演奏法的合理利用亦是其增強藝術表現力的前提。江南絲竹的風格特點是「清、小、細、雅」，而表現這些特徵的重要手段則是依靠樂器間性能與演奏法的互相搭配。例如，二胡右手長弓與左手複雜的技法相配合使樂音呈現連綿不斷的線條性，故而在樂曲中二胡常演奏主旋律。由於二胡的音色較細膩且音區適中，它在樂隊中一般承擔將主旋律持續連貫地貫穿全曲。二胡在演奏主旋律時，又通過左手對樂音進行「滑音」、「倚音」、「墊音」等技法處理，使得主旋律的線條更具人性化，江南絲竹清新雅致的韻味就融於其中，故「二胡一條線」正是結合二胡性能與演奏法的形象總結。

曲笛發音清脆通透的特性以及相對於其他聲部來說具有較高的音區和較大的音量，使其處於樂隊中顯眼的地位。曲笛有時並不隨意對旋律進行加花，常在重拍上的樂音以快速打音、疊音、顫音等技法進行處理，或視不同情況而靈活處理。「笛子打點點」則是指笛子用快速且均勻的顫音對樂音進行裝飾，使連續的旋律線條中有「點」的裝飾起伏，顯得更加靈巧明快。如《三六》[71]中的譜例片段：

71 姜元祿、燕竹：《江南絲竹（二）總譜》（北京市：人民出版社，1989年），頁6。

譜例十三

　　雖然曲笛的旋律部分並沒有標出打音或疊音的記號，但江南絲竹的藝人們會根據自己對樂曲的處理，選擇性地對樂音進行不同方式的潤飾。譜例中，曲笛一拍半的時值處對音頭進行由弱漸強快速顫音的處理。笛子通過「打點」的處理使整體的樂曲富有生機和活力。

　　洞簫在江南絲竹樂中通常作為竹笛的輔助樂器。洞簫的音域偏窄且音區偏低，適合營造樂隊渾厚的低音效果，而空靈乾淨的中高音又能使音樂呈現出寧靜致遠的意境。因此洞簫常在各聲部間的空隙處吹奏簡單的音型，並進行加花處理。雖然洞簫的音量較弱，但渾厚的音色與笛子的夾奏卻能使樂隊的整體色彩更加飽滿而更具有穿透力，別

有一番風味，如果不用洞簫反而略顯單薄與乏味。正如民間藝人所說「十里聽到鳳凰簫，五里傳出三弦聲」。洞簫的時進時出、若隱若現給江南絲竹蒙上一層神秘的色彩。

　　琵琶的發音持續時間較短，具有顆粒性。由於琵琶發音後產生的泛音較少，且餘音較短，故而琵琶在江南絲竹中常演奏快速密集的音型。琵琶特有的技法「輪指」在江南絲竹音樂中更是較常用到。琵琶的發音具有「鬆」、「堂」、「爆」、「脆」的特點，為了表現江南絲竹明快卻不失細膩的音樂風格，琵琶常採用力度均勻的「半輪」以及簡單的彈挑技法對樂音進行潤飾。

譜例十四　　《慢六板》[72]

72 姜元祿、燕竹：《江南絲竹（二）總譜》（北京市：人民出版社，1989年），頁23。

　　在譜例中，琵琶與曲笛及二胡在不同的時間段內皆有節奏疏密的對比，在各聲部節奏密集型的音型時，則以輪指作為渲染氣氛、推動音樂內部動力的手段，使得音樂在快速進行中仍保持內部波浪式的起伏。琵琶這種通過「點狀音」而構成線條旋律波浪起伏的變化，如同用匾篩豆子般的形象。民間藝人所總結的「琵琶篩篩匾」則是對琵琶顆粒性藝術表現力形象的總結。

　　江南絲竹中的雙清亦稱小三弦。因三弦的把位較寬，又是以蛇皮蒙面，屬於彈撥類膜鳴樂器。它的音色比琵琶更沉穩渾厚，因此，在合奏中，三弦在板位處演奏較簡單的音型。其渾厚的空弦音與琵琶相結合，使得樂曲中彈撥樂的音色更加鮮明，也使樂曲的低音區更加穩固，這也是將「雙清當板壓」的原因。

　　揚琴是較晚加入江南絲竹的樂器，揚琴的琴竹敲擊演奏方式與較大的音箱使其發音具有清脆悠揚且餘音嬝嬝的特性。這一特性在江南絲竹中，得到廣泛的運用。江南絲竹藝人們將揚琴比喻為「暗揚琴」，而揚琴的「暗」在江南絲竹樂中起到了融合樂器音色以及烘托其他聲部的作用。揚琴在演奏中，可通過手腕與手臂緊密地配合，自由地控制輪竹的速度與力度，在樂曲演奏中，較之其他樂器，揚琴則更具力度變化的優勢。

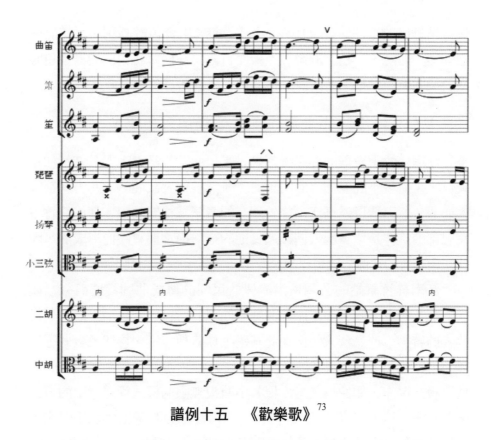

譜例十五　《歡樂歌》[73]

　　譜例中，揚琴在較長時值處常用輪竹技法做力度漸變處理，也通過雙音或快速倚音的方式增加樂音色彩厚度，對其他樂器起到很好的烘托作用。揚琴在發音過程中衰減得較緩慢，而因其常夾在彈撥與吹管樂中為樂曲起到渲染色彩的作用，於是被藝人們比喻為「一蓬煙」的藝術形象。

　　除了上述各個聲部的音色在樂曲中皆有得到體現外，江南絲竹樂曲的風格特點也決定了對樂器的選擇。在演奏較歡快活潑的樂曲時，如樂曲《三六》，樂隊多採用音色較為清脆明亮的樂器輔奏，如笛、笙、高胡等，且這些聲部的旋律與節奏型也更加複雜多樣。而當演奏

73 姜元祿、燕竹：《江南絲竹（二）總譜》（北京市：人民出版社，1989年），頁41。

較抒情細膩的樂曲，如《中花六板》，則多用音色較圓潤、柔和的樂器輔奏，如阮、中胡、洞簫等。總而言之，江南絲竹中的樂器音色服從於樂曲整體風格，而樂曲風格又是突出樂器音色的有效途徑。

（三）在單線條旋律中創造多聲音樂的配器思維

江南絲竹中樂器的旋律雖都是在「母曲」的基礎上對其進行加花或減字來實現不同聲部之間的對比。雖然各個聲部間的加花方式都因人而異，然而皆以遵循江南絲竹固有的音樂風格為前提。江南絲竹各個聲部的旋律是眾多藝人們經過長期的經驗摸索與實踐而形成的。因此江南絲竹的樂曲形成可以說是「出新各獻所長，獨創不離集體。」[74]

江南絲竹原始的曲調是由流傳於民間的傳統曲牌發展而來，如《六板》、《老三六》等。原始曲牌中簡單的音符已經逐漸不能滿足後代人的審美，於是藝人們便在此基礎上作各種速度、旋律及板式等的變化。江南絲竹以原始的曲牌為「母體」，並通過「放慢加花」的方式將板式擴充，如曲目《老六板》中有板無眼的板式通過添眼的方式變為一板一眼的《花六板》，再在《花六板》的基礎上添加兩眼成了一板三眼的《中花六板》，而再添眼則發展成一板七眼的《慢花六板》（亦稱《慢六板》），板眼越多的曲目，則旋律越是變化多樣。這些由《六板》發展而來的曲目則皆稱為《六板》類曲目，即以《六板》為其「母體」。對於民間這一規律，伍國棟先生曾說過：「凡具有這種『母體』特徵的曲調，民間藝人就將之稱為『老譜』；『老譜』性質的《六板》，就被命名為《老六板》，各地流傳的《老六板》，即因具有『老譜』特徵而呈現出相同或大體相同的結構體貌。」[75]

經過放慢加花的江南絲竹曲目，在樂隊合奏過程中又是各樂器聲

74 甘濤：《江南絲竹音樂》（南京市：江蘇人民出版社，1985年），頁12。

75 伍國棟：《江南絲竹：樂種文化與樂種形態的綜合研究》（北京市：人民出版社，2009年），頁176。

部的「母曲」。過去的曲目，藝人們皆只記錄了主幹旋律部分，並沒
有各聲部單獨的部分。藝人們在合奏江南絲竹樂時皆按照主幹旋律進
行即興或有意識的加花來改變旋律，避免與其他聲部過於統一而失去
其音色及性能特點。現今我們所看到的江南絲竹合奏譜中各個聲部的
旋律，皆是演奏家們將相對統一且合理的加花後旋律，經過整合而記
錄成總譜。在民間，藝人們通常還是只根據主幹旋律自己做相應的即
興加花，這也是江南絲竹樂曲的一大特點。不同的藝人對音符加花的
方式與其自身的音樂修養及樂感體驗有著密切的關係。有的藝人對於
即興加花頗有研究，以致發展到後期，風格日益成熟，形成各自的風
格流派。對於即興的加花演奏，民間基本形成了自有的規律。

　　經過放慢加花處理的江南絲竹樂曲，其織體形式屬支聲複調體系，
通過各個聲部之間音符的繁簡對比、節奏疏密相間，使原本單線條的
旋律呈現出多聲部音樂的效果。如江南絲竹樂《四合如意》片段[76]：

譜例十六　江南絲竹樂《四合如意》

76 姜元祿、燕竹：《江南絲竹總譜　中國絲竹樂三》（北京市：人民出版社，1995年），
　　頁18。

　　由以上譜例可見，第一行的笛子聲部還是以演奏主旋律為主，在第一個長音處，其他聲部以高低八度的同音反覆對其進行襯托。在第一小節的後兩拍處，笛子聲部與其他聲部的節奏形成疏密對比，在音高上各聲部則多以同向進行為主，在弱拍上以反向進行輔之，形成聲部間細微的變化。在第二小節中可見，各聲部間在反向進行時一般會以同度音程的不同音高產生對比，而在同向進行時，多以與主幹音形成二度或三度關係音作為加花的虛音，與主幹旋律的實音互為補充。在江南絲竹中，各聲部縱向間多以協和音程為主，而不協和音程並不受到排斥，多個聲部兩兩自成對比，有時不協和音程反而能產生另類的效果。然而，一味的添眼加字並非只有利無弊，適當的刪眼減字而留出的音樂空間更能體現江南絲竹「合和之美」的韻味。以主幹旋律為發展基礎的樂曲，經過各聲部不同的加花處理，聲部間的碰撞在可控的範圍內所產生的多聲音樂是江南絲竹音樂風格最終的體現。正如前文所述，江南絲竹音樂是「出新各獻所長，獨創不離集體」[77]的民間樂種。

　　江南絲竹之所以能成為我國大受歡迎的樂種之一，正是因為來自於民間的「高手」們不斷經過實踐以及對理論的總結，將我國民間傳統的審美思想與哲學理念融入其中，並總結出中國民族管弦樂自在傳承與發展的「理論」。這些通俗易懂且形象生動的術語就是民間藝人智慧的結晶，是中國「原創」的配器理論，值得我們更加深入地去解讀與運用。我們應當重視和挖掘民間音樂的術語、習語，以建構中國的民族管弦樂配器法，而不是照搬西方的理論體系。

三　打頭管，彌縫笙，加花笛

　　我國鼓吹樂歷史悠久、形式多樣，早在秦末漢初的《漢書》〈敘

77 甘濤：《江南絲竹音樂》（南京市：江蘇人民出版社，1985年），頁12。

傳〉中就有相關記載：「始皇之末，班壹避墜於樓煩，致牛馬羊群千群。值漢初定，與民無禁，當孝惠、高后時，以財邊雄，出入弋獵，旌旗鼓吹。」[78]鼓吹樂所使用的樂器多為吹管樂、打擊樂等音色剛勁有個性、音量較大的樂器，古代也常在各大重要的活動中作為禮儀性音樂使用。發展現今的鼓吹樂不斷加入新的樂器，雖仍沿用「鼓吹樂」之名，卻已形成不同風格以及適用於不同場合的新興樂種，有的地方亦稱之為「吹打樂」。隨著流傳地區與使用範圍的不同，逐漸形成了與地名結合的各個分支，如山東鼓吹樂、吉林鼓吹樂、魯西南鼓吹樂、冀東鼓吹樂、河北音樂會、山西鼓吹樂等，這些鼓吹樂的主奏樂器主要為管子或嗩吶。

　　「打頭管，彌縫笙，加花笛」這句術語指出以管子為主奏樂器的鼓吹樂合奏中各主要吹奏樂器的配器原則、演奏要求以及演奏傳統。在這類吹打樂中的配器原則是建立在中國歷史上民間藝人們對管子、笙、笛子等樂器的音色審美及功能認知的基礎上的。

（一）吹管樂器的音色特質

　　管子、笙、嗩吶、笛子是鼓吹樂中較常用的重要樂器，由於各個樂器產生或引入中原的時期不同，其傳承發展與運用形式也不同。不同地區的鼓吹樂隨著樂器的發展，各自的樂器組合也形成了不同的變化，尤其形成了以不同的吹管樂器為主奏樂器的合奏樂。流傳至今的鼓吹樂主要有以管子為主奏樂器、以嗩吶為主奏樂器以及以嗩吶和管子皆為主奏樂器的演奏形式。「打頭管，彌縫笙，加花笛」是源於以管子作為主奏樂器的鼓吹樂的演奏術語。

　　以管子為主奏樂器的較有代表性的鼓吹樂樂種有河北音樂會、遼南笙管會等。其中河北音樂會又有「南北樂會」之分，「北樂會」主

要分布在冀中地區，亦稱為「音樂會」，以小管作為主奏樂器。「北樂會」歷史悠久，自明代已有，且多演奏莊嚴肅穆的套曲、大曲等。「南樂會」則是在「北樂會」的基礎上發展起來，也叫「吹歌會」。「南樂會」以管子或嗩吶為主奏樂器，多演奏風格熱烈的小型曲牌與民間聲樂曲調。據楊蔭瀏先生猜想，「吹歌會」名稱之由來「也許是因為他們所用的樂器，較主要的是笙、管、海笛[79]等管樂器，都是『吹』的，他們所吹的曲調，大都是出於原來可唱的『歌』的緣故。」[80]

我國的鼓吹樂中的吹管樂器歷史悠久，其形制與我國傳統生產方式及社會環境有關。長期在農耕的歷史文化中生存的祖先，他們採用了大自然最便利的材料製成了可演奏的樂器。而樂器的形制與材料是其音色的載體，人們將承載著這種音色特質的管樂器運用到生活及社會服務的層面上時，就形成了它的文化屬性與歷史意義。

1 管子

管子最早是從西域傳入中原的一件樂器，當時稱之為「觱篥」，在隋唐時期多用於多部伎樂中演奏，在宋朝時以「頭管」之名替代以往之名稱，如在陳暘《樂記》中記載道：「為眾樂器之首，至今鼓吹教坊用之，以為頭管。」[81]管子雖不是中國傳統的土生土長的吹管樂器，但是在傳入中原後，經過長期的運用及發展，已經形成具有本土化的樂器，在我國民族音樂歷史上成為一件具有重要意義的樂器，並流行於我國北方的吹奏樂中。

管子的音色既高亢洪亮，又暗啞哽咽，其音色除了形制的影響外，還可通過不同演奏手法的演繹達到不同的效果。因著管子音色的特質，它在歷史上也得到許多人的青睞，如「宋時姜白石作淒涼犯曲

79 「海笛」即為「小嗩吶」。
80 楊蔭瀏、曹安和：《定縣子位村　管樂曲集》（上海市：萬葉書店，1952年），頁6。
81 田茜：〈管子的歷史發展與教育價值意義〉，《湖南第一師範學院學報》2010年第4期。

不用笛而用啞觱篥吹之其韻極美，想宋時協曲，不用笛而用啞觱篥。」[82]音色明亮悠揚的管子曾被廣泛用於宮廷樂舞、宗教儀式等重要活動中。隨著管子不斷的發展與完善，其悲中帶剛的音色特點恰如其分地反映了北方人民的生活環境及生活態度。至明清起，不同形制的管子開始流行於北方的鼓吹樂中，如河北吹歌、西安鼓樂等民族器樂合奏中。隨後逐漸傳到南方各地區，也常運用於地方戲曲音樂中，但總體仍然較流行於北方的鼓吹樂中。

河北吹歌及山西鼓樂等都是由傳統的鼓吹樂發展至今，樂器大多也流傳下來，而如今的管子形制以及演奏形式較之前已大大豐富了。管子可塑性較強的音色使之成為許多鼓吹樂中的領奏樂器。

2 笙

笙在中國管樂歷史上占有重要的地位且有著特殊的意義。中國傳統樂器的音色皆具有較強的個性，而笙卻是一件自身具有「和美」的音色性質又起著融合金屬與絲竹樂器音色作用的樂器。它的這一音色特質來源於它特殊的形制特點。笙產生的年代久遠，從我國古代流傳的《詩經》〈小雅·鹿鳴〉中記載的「鼓瑟吹笙」之說，即可推知當時笙已被廣泛使用。而根據笙形制的不同規格，在稱謂上又有「竽」、「巢」、「和」之分。在歷史發展中，笙的形制規格多樣，在宮廷樂隊中常居領奏與主奏的地位，著名的成語「濫竽充數」體現的就是戰國時期笙類樂器盛行的境況。

隨著時代的變遷，隋唐時期的音樂文化交流從西域傳入許多樂器，並促進了音樂形式多樣化的發展，笙也被廣泛使用到各個合奏形式中，並以其柔和的音色及「和音」的渾厚音響在樂隊中逐漸形成了成熟穩定的音樂地位。隨著樂器的增加及樂隊由宮廷向民間的轉換，

82 童斐：《中樂尋原》，臺北市：學藝出版社，1976年。

民間的笙管樂的樂器組合顯得更加豐富。民間的吹打樂中逐漸加入了絲竹、打擊、吹管樂器等，在增加了樂器音色多樣化的前提下，同時也出現了音色難以融合的問題。笙因其竹木製的笙管、笙斗及金屬製的簧片而產生柔和又不失明亮的音色，它在樂隊中起到融合其他樂器音色的作用，並用其「和音」的特殊演奏形式處於配奏地位。笙的特殊音色，不僅是樂隊中整體音色的黏合劑，更是為烘托樂隊渾厚、肅穆的音樂情緒起到不可替代的作用。相較管子來說，笙斗的空間及笙苗長度的緩衝，使吹入的空氣柱震動產生的音色更加柔和，而多管多音的音色厚度也使笙在樂隊中承擔渲染裝飾的作用。當主奏樂器在旋律樂句出現長音或空白處時，配以笙柔美且寬廣的音色，使樂隊整體音樂色彩顯得更加飽滿圓潤。

3　笛子

笛子不僅是我國古老的一件吹奏樂器，且它的音色也較有個性。與管子不同的是，管子的吹奏方式為豎吹，而笛子採用橫吹。這是吹入氣孔的空氣柱呈斜切面與管壁撞擊，因而產生一種更加靈敏清脆的音色效果。笛子短小的形制與多樣化的演奏技法使它更廣泛地流行於大江南北的各劇種中。笛子的形制主要有流行於北方的梆笛與流行於南方的曲笛。梆笛較短小，音區較高，音色明亮清脆，曲笛管身較大且較長，音色偏柔和，低沉。在北方的鼓吹合奏樂種中，笙管與打擊樂的音色過於厚重，因此，音色柔和、音區較低的曲笛容易淹沒在樂隊整體的音響中，故北方的鼓吹樂中多使用梆笛。梆笛亦稱為高音笛，因其較高的音區以及具有較強的穿透力的音色特質，它常在樂隊合奏中吹奏中高音區的旋律，並在旋律骨幹音處進行加花處理。

（二）吹管樂器的功能特性

吹管樂器的音色與形制特點決定了其在樂隊中的功能。在以管子

為主奏或領奏樂器的鼓吹樂中，管子一般是承擔演奏樂曲主旋律部分，相當於樂曲的骨架；不同規格的管子配不同規格的笙，而一管一音的笙不僅是樂隊中的定律樂器，也在樂隊合奏中承擔著為主旋律「填縫」的功能。穿透力強的笛子則是負責主旋律「加花添眼」，豐富了樂隊的音樂色彩。可以說管子是樂隊的主奏角色，而笙與笛子是樂隊的配奏角色，笙平衡了樂隊的音響及加強旋律厚度，笛子則是渲染了主旋律的色彩，豐富了樂隊中樂器的音色與音域的對比。

　　當然鼓吹樂中的吹管樂不止以上幾種，然而作為吹管樂的代表，它們在樂隊中發揮的作用是具有一定的代表性的。鼓吹樂在樂器的編配上靈活多變，多則達到數十人，少則十幾人都有，然而不論怎麼變，配器的原則依然是建立在各個樂器的功能性上而展開的。中國傳統合奏樂種講究「合作性」，不同的樂器以各自不同的功能性互相配搭演奏，不論主奏還是配奏樂器，皆有其重要的地位。

　　在以管子為主奏樂器的樂隊中，吹管樂器常用兩支管子配四攢笙和兩支笛子。「且如同時使用兩支以上的管子吹奏，其中必有一支為『頭管』，其餘的管子和全體樂隊都要隨著『頭管』入樂。」[83]而在鼓吹樂傳統中演奏主旋律的管子則要配置一定規格的笙，張振濤在〈不同規格的管子配置不同宮均的笙制〉中講：「演奏某一宮調的套曲，配置何種調高的笙，需由主奏旋律樂器規定，如同西安鼓樂採用三種名稱、三種宮均的笙，配合三種名稱、三種宮均的旋律樂器笛子一樣。」[84]鼓吹樂中吹管樂器在各自的職位上承擔著不同的角色及功能，在對比與統一中保持平衡，才能使不同的鼓吹樂品種各具特色，這也是我國傳統民間鼓吹樂所追求的藝術審美。

　　福建南音也有「琵琶十、三弦九、二弦入簫腹」等類似的術語和

83　薛藝兵：〈民間吹打的樂種類型與人文背景〉，《中國音樂學》1996年第1期。

84　張振濤：〈不同規格的管子配置不同宮均的笙制〉，《音樂學習與研究》1996年第3期。

說法。意即琵琶要彈全譜（十全），從頭到尾不停演奏；三弦音要比琵琶略少一些；二弦的音則要「鑽進」洞簫聲中。

四　巧管拙笙浪蕩笛

「巧管拙笙浪蕩笛」這句術語體現的是，在以笙管樂為主的鼓吹樂的配器原則下樂器的性能與風格特點。在笙管樂種，以管、笙、笛為主要演奏樂器，且一支管通常要配相應數量的笙與笛來進行伴奏。在以管子為主奏樂器的樂隊中，常使用不同規格的管子同時演奏。在演奏過程中，樂器的搭配使用皆有一定的要求與特點。

（一）重視旋律的音區與厚度的安排

管子是河北地區吹打樂的代表性樂器，它不僅常作為獨奏樂器使用，也常擔任樂隊合奏中的領奏角色，如在河北的「北樂會」中，以小管子作為領奏樂器，「南樂會」則是以大管子領奏。雖然使用的管子不同，但足以體現管子樂器在河北吹打樂中的地位。因此，管子是負責樂曲的主旋律部分，如果有多支管子同時參與演奏，那麼也是由一支管子「打頭」吹奏的，其他管子和樂器皆「隨奏」。演奏管子的藝人可發揮其豐富的演奏技法，充分地闡釋樂隊主旋律的音樂風格。

在管樂配器中，通常一管配兩攢笙，這樣是為了平衡樂隊的音響效果。在此基礎上，為了使樂隊的音區分布更加飽滿，配奏的笙要根據主奏管子的本調來作相應的選擇，例如張振濤曾提到的「北京大興縣長子營鄉北辛莊、通縣馬駒橋鎮史村音樂會，所用管子及其配套的笙有兩種。用小館子演奏時，配置本調=E 的笙；用大管子演奏時，則配置本調 =D 的笙。」[85]與主奏管子配置的笙不僅在指法上更加順

85　張振濤：〈不同規格的管子配置不同宮均的笙制〉，《音樂學習與研究》1996年第3期。

暢，也可演奏較低音區的聲部。笙的形制特點使他成為應律樂器，它在樂隊中承擔著音準中心的角色。在樂隊合奏中，笙根據管子演奏的主旋律的音高走向，配以四、五度或八度的和音伴奏，而較少使用與管子相同的單音旋律。因此「拙笙」意指笙在樂隊中扮演著連接管子與笛子音色橋樑的作用，以及擴充樂隊音區與厚度的作用。

在樂隊合奏中，笛子擔任高聲部的旋律加花部分。即興加花是中國傳統器樂曲中的一大特色，通過笛子在高音區圍繞旋律主幹音做「添眼加花」的變奏處理，豐富了樂隊整體的音區分布與音響效果，且笛子高音區的加花也是樂曲風格標誌形成的一大特點，因此，笛子演奏藝人們常通過長期的演奏經驗，在一定的原則限制上對主旋律進行「自由」變奏處理，由於笛子的這一演奏特性，民間產生了「浪蕩笛」一說。

（二）突顯樂器的性能與風格特點

河北吹歌是以管子為主奏樂器的代表樂種，樂隊中所吹奏的曲目多來自於民間小調或戲曲曲牌，用管子吹奏歌唱性較強的民間小調，其音色承載的旋律能很好地體現出河北地區人民的地域風情。管子由哨子、簧片及管身等組成，通過口舌技巧、手指技巧和呼吸技巧的配合運用完成演奏。管子的演奏形式多種多樣，尤其是通過改變哨子在唇齒間的深度可改變音高的特點，民間藝人常通過這一技藝為樂曲營造一種特有的地方風格。管子沙啞卻不失明亮的音色，在演繹悲壯遼闊的樂曲時以近似人聲的音色引起人們強烈的共鳴，這也是它成為北方吹打樂的代表性樂器的原因之一。因此，地域性音色鮮明的管子，常在樂隊中充當主奏的角色。

笙是笙管樂或鼓吹樂中必不可少的樂器，笙的形制較之其他的管樂器更為複雜，但這也是它的優勢，複音演奏的特點使他在樂隊中多作為助奏作用使用。經過歷史的變革，笙在形制與演奏技法上不斷得

到改善，笙也常作為獨奏樂器活躍在現代的舞臺上。然而在樂隊中，笙較多保留和音演奏及長音持續的演奏技法，而較少使用單音複雜技法。因為笙與其他管樂器最大的區別就在於可演奏多個音符，且吹、吸皆可出音，因此在樂隊中，民間藝人對於笙的使用，多保留它的性能優勢，使其在樂隊合奏中發揮最大的價值。所以說民間的「拙笙」是有智慧的「拙」，並非指笙本身缺乏的演奏技法與表現力。

笛子的性能優勢是具有較強穿透力的音色與豐富的演奏技法。笛子悠揚的音色使它依然能在眾多樂器中牢牢抓住聽眾的耳朵，多樣的演奏技法既能展現抒情婉轉的曲風，亦能再現歡快激烈的場景。因此，在樂隊中，笛子常以高音區的超吹技法圍繞著主幹音做自由加花的演奏。加花的形式並無固定模式，不同的加花體現不同的曲調風格，可以說，笛子在對於樂隊風格特徵的塑造中起著重要的作用。由此可見，民間將笛子這種音色鮮明且演奏自由的「樂器性格」稱為「浪蕩笛」。

小結

在中國傳統文化中，樂器的產生離不開人們的歷史生活環境與社會背景。在中國歷史悠久的文化觀念影響下，樂器被賦予一定的人文思想並服務於人們的社會活動中。本章通過梳理民間的「諺訣式」音樂術語，深入民間樂種的文化背景中，挖掘古今民間藝人們的音樂智慧，從而更進一步了解歷經數年歷史變革的樂器在人們社會生活中的作用及影響。古人們通過對樂器長期的摸索與應用，將其多年的經驗總結在短短的幾句術語當中，其中的價值是不容忽視的。歷史上出現過的民間音樂樂種，都是許多樂器經過長期試驗磨合直至成熟而產生的，每一個樂種中所蘊含的藝術規律都深藏在藝人們總結的術語之中。

正如俗話所說「高手在民間」，這些化作「術語」的音樂理論知識

還有很多散落在民間，本文所收集到的也只是冰山一角，且因筆者的能力及涉獵範圍有限，並不能對術語中所提到的每個樂種都能做詳細的研究，而只能在術語的字面基礎上做相應側重的介紹，旨在揭示術語中包含的中國傳統文化觀念下的人們的審美習慣，總結戲曲音樂或地方樂種中樂器組合的藝術規律，以及對樂器的性能、音色及文化思想的重新認識。本文主要側重於旋律性樂器的闡述，通過旋律性樂器在樂隊中的演奏形式與配合規律總結中國傳統器樂的配器原則，藉此管窺民族樂器的文化屬性和人文精神。筆者希望通過更多的學習與積累，能挖掘出中國傳統器樂中更多的藝術規律及背後的文化背景，豐富我國民族器樂的理論，並為現代民族管弦樂的發展貢獻一份力量。

第三章
中國傳統音樂術語之「樂學理論」

第一節　樂學理論概述

　　一九八六年河南省舞陽縣賈湖村新石器遺址發掘出了距今約八千至九千年的骨笛，這也是中國迄今發現的最早樂器。從此樂器可以看出，中國的傳統音樂是以五聲為骨幹音的七聲音階體制[1]。這與西方的大小調式體系不同，中國傳統音樂的調式中只有骨幹音可以成為調式的主音。故而中國傳統音樂中的「宮」、「調」的概念與西方的「調性」、「調式」、「音階」並不構成對等關係。然而，鴉片戰爭後西學東漸，在西方音樂文化強勢影響下，我國的基礎音樂教育、高等音樂教育深受西方音樂體系的影響，這也造成了許多音樂學者對中國傳統音樂不恰當的認識或隔閡。

　　中國傳統音樂具有本民族固有的音樂形態特徵，具有鮮明的民族特點和地域特點。而民間音樂中無論是民歌還是戲曲，其音樂形態特徵均不能被西方音樂體系所囊括。在長期的實踐過程中，人們根據自己的經驗總結出便於學習和傳承的民間術語。這些術語不僅形象、直觀、富有趣味性，而且能更為準確地描述出中國傳統音樂的特點，同時也表現出特有的文化內涵與審美寓意。本章分為民間音樂旋法術語、民間音樂結構術語、民間音樂宮調術語與民間音樂樂藝術語等類別，探討民間音樂樂學術語的內涵特點。

1　田耀農：《中國傳統音樂理論述要》（北京市：人民音樂出版社，2014年），頁208。

第二節　旋法術語

在表達音樂形象和陳述樂思中，旋律的發展是非常重要的，旋律發展手法所起的作用更不能低估。不同的民族和地區都有其獨特的旋律發展手法，可分為一字訣、二字訣和三字訣。

一　一字訣與二字訣

（一）掄、閃、甩、翻

「掄」是新的樂句開始時，緊接著上一樂句結束的後半拍，不留空地唱出句首的詞；「閃」則是在板後（一般為後半板）起唱或接唱，將板讓出，稱「閃板」，也可稱「讓板」，在眼後起唱或接唱的稱為「閃眼」；「甩」也稱「甩腔」或「甩板」，在句尾通過加花擴充的方法形成唱段的高潮，甩腔有長有短，用於抒發情感。京劇、評劇、京韻大鼓、西河大鼓等較常使用；旋律有大音程跳進，呈大起大落之態，這種大跳進稱之為「翻」。

（二）做椿、勾連、變頭、變尾、牽尾

反映民間旋律技法的二字訣有許多，如「做椿」，是指以某一樂逗、音型等作為固定的椿，然後作各種旋律變化。椿是音調的核心和骨幹，無論旋律如何發展，因為有椿的旋律在反覆，所以起著連接、統一的作用。「勾連」是將一條旋律上的音拆分成兩個聲部來進行，造成上下旋律的勾連。常用於合唱和器樂演奏，這種旋法的作用是增加音樂的色彩感、增添趣味性。「變頭」與「變尾」則是在旋律再現時，不作太大的發展與變化，基本保持整體樣貌，只是在樂曲的頭部或尾部稍作部分變化。這種旋法在民間歌曲和器樂曲中較為常見，使旋律不僅能增添新的曲調元素，還能保持全曲風格的統一。「牽尾」

是在戲曲的唱腔進行過程中，在樂句之間添加一個篇幅較小的音樂片段，主要用於器樂伴奏。藝人們在寫作句尾的過門時，將旋律的原型進行上下移動，類似原型模仿，此種旋法就叫作「牽尾」。

二　三字訣

（一）魚咬尾

魚咬尾是我國民間音樂的一種常用的音樂旋律發展手法。就現有的資料，目前有三種具有代表性的解釋。第一種是出自中國藝術研究院音樂研究院編輯部一九八五年出版的《中國音樂詞典》，對魚咬尾的描述為：「戲曲唱腔和過門之間以及對唱的民歌或器樂合奏中，前句（或前段）末音與後句（或後段）首音互相交叉，形成各種音程的兩音互相重疊。這種形式猶如魚兒互咬尾巴，故民間有此稱謂。」[2]第二種是李吉提著作《中國音樂結構分析概論》在介紹音程重疊承遞時寫道：「當承遞採用不同聲部間的縱向銜接實現時，民間稱作『魚咬尾』。如唱腔與過門之間的『咬尾』，即指在唱腔終止音處同時『闖入』過門的開始音；對唱中間問與答等不同聲部間的『咬尾』以及器樂合奏曲中，一組樂器終止音與另一組樂器開始音之間的互相『咬尾』等，均可以形成不同旋律線之間音程重疊與承遞。」[3]

第三種是謬天瑞在其主編的《音樂百科詞典》是這麼定義「魚咬尾」的：「中國民間音樂中曲調方面或聲部方面的處理手法。（1）在曲調方面，即前句尾音與後句起音相同，好像後一條魚緊咬住前一條魚的尾巴。這種手法在很多民歌、戲曲唱腔和器樂曲中得到運用；

2　中國藝術研究院音樂研究所：《中國音樂詞典》編輯部：《中國音樂詞典》（北京市：人民音樂出版社，1985年），頁472。

3　李吉提：《中國音樂結構分析概論》（北京市：中央音樂學院出版社，2004年），頁98。

（2）在不同聲部間，如戲曲唱腔和過門之間以及對唱的民歌中和器樂合奏中，某一聲部的尾音與另一聲部的起音同時出現，互相重疊。」[4]這三種對「魚咬尾」的共識點是在不同音樂材料交替處或重疊處是單音。分歧點在於，第一種和第二種認為「魚咬尾」是不同聲部、不同材料的異音疊置，第三種則認為既可以是不同聲部、不同材料的異音疊置，也可以是相同聲部、不同材料銜接時的同音承遞。目前大多數文獻在解釋「魚咬尾」概念時都認為是同音承遞，這種情況在民間音樂確實較為常見，可以認為：異音疊置是由同音承遞演化而來，同音承遞屬於嚴格的咬尾，而異音疊置可屬自由咬尾。[5]

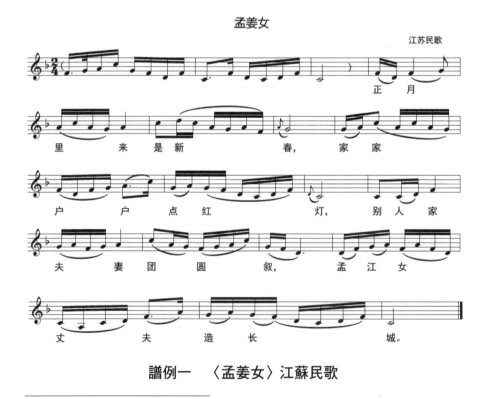

譜例一　〈孟姜女〉江蘇民歌

4　繆天瑞主編：《音樂百科詞典》（北京市：人民音樂出版社，1998年），頁742。

5　汪靜源：〈浙江民間音樂器樂曲中「魚咬尾」與「連環扣」的音樂形態研究〉，《中國音樂學》2013年第4期。

　　上例中每一句的結尾音都與下一句的起始音相同，這種旋法使旋律猶如一條條咬著尾巴的魚兒在水中自由自在的游轉，曲調連貫自然。此旋法技巧來源於民間文學中「頂真」的修辭手法，如華廣生的《白雪遺韻》，全文運用頂真手法。舉前幾句為：「桃花冷落被風飄，飄落桃花過小橋。橋下金魚雙戲水，水邊小鳥理新毛。毛衣未溫黃梅雨，雨滴紅梨分外嬌。嬌姿常伴垂楊柳，柳外雙飛紫燕高。」詩句前後接頂，雖有分句卻猶如一氣呵成。

　　音樂旋律中除了同度的嚴格咬尾，還可以雙咬、八度咬、隔眼咬，這些與異音疊置一樣同為自由咬尾，是由嚴格咬尾發展演化而來的。該旋法在民間音樂中較為常見，流傳中外的〈春江花月夜〉、〈二泉映月〉等音樂旋律，都貫穿了魚咬尾的技法，使前後不同的兩段音調材料，通過咬尾的手法連接起來、貫穿而下。

（二）連環扣

　　連環扣，又稱扯不斷、疊句等。《中國音樂詞典》和《音樂百科詞典》對其特點的描述較為一致，即前句結尾部分的音調與後句開始部分的音調相同或相似。而程茹辛在其〈民間樂語初探〉、施詠在〈中國民間音樂旋法規律的文化發生初探〉一文中，皆表述連環扣是後句開始部分與前句中間部分的音調相同或相似。連環扣所起的作用是通過關聯曲調而加強樂句之間的聯繫，如同一環緊扣一環，絲絲入扣。所以，無論是關聯曲調出現在前句的中部還是尾部，其作用並未發生變化，且當樂句規模較小或關聯曲調較長時，經常從樂句中部開始直至尾部結束。

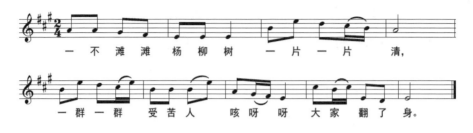

一不灘灘杨柳树　一片一片　清，

一群一群　受苦人　咳呀呀　大家　翻了　身。

<p style="text-align:center">譜例二　山西民歌〈土地還家〉</p>

上例中第五小節的旋律材料在節奏上與第三小節保持一致，在音高上，小節第二拍的後半拍由下行級進變化為上行級進。第六、七小節為第二次的變化重複，最後擴充一小節結束。總體來看，連環扣的發展特徵為：舍頭、重複（或變化重複）和擴充。

（三）一串珠

這類音樂的特點是旋律在進行時，音與音、樂句與樂句之間的音程關係多為級進，每個音符宛如一顆顆互相黏連的珠子，連成一串，隨韻律平穩波動。民間音樂由於其五聲特性，故而將小三度（mi-sol或 la-do）看作級進。值得注意的是，在民間音樂中伴奏樂器八度移位，所以八度跳進應看成同度，有些民間藝人將樂句之間的七度跳進音程也看作二度級進音程。下例中可以看出旋律進行基本都是二度進行和小三度進行，音符相互串連，整體如同一串隨風而動的珠子，連貫流暢。

<div align="center">譜例三 〈虞美人〉</div>

（四）連枷頭

　　「連枷」是農民所使用的一種打穀脫粒的農具。早在西元前七世紀，齊國首先使用連枷，至今還有一些地區仍然使用此工具進行脫穀。農民們在一個長約六尺的木柄上裝上一排竹條或木條作為連枷拍，使用者將連枷柄上下揮舞，使連枷拍旋轉而敲擊曬場上的穀物，使之脫粒。打場時，人們經常結夥打穀，七、八人甚至更多人拿著連枷，自動分成面對面的兩排，每排舉落一致，雙方此起彼落、節奏分明。打到興奮時，人們會隨著連枷的節奏唱起打場號子，成為一種勞動樂趣。民間藝人們借用這種勞作運動的特點運用至發展旋律的手法中，以此來比喻旋律進行的原型重複。音樂開始時是一個樂匯、樂逗或音型的

重複，後經發展變化而形成樂句，這種旋法稱為連枷頭。下例為蘇北民歌〈哭小郎〉，樂曲的前三小節均是時值為一小節的原型重複。旋律進行中有一次的變化連枷頭，十一、十二小節在九、十小節的材料上稍作調整，音區下移四度後，節奏及個別樂音也相應作了調整。一是順應旋律的發展需要，在音樂進行中部連續使用原型連枷頭不利於旋律發展。二是順應音樂情緒的需要，十一、十二小節音樂情緒逐漸回落，相應的音區也隨之降低，節奏放慢，以配合樂曲平穩結束。

譜例四　〈哭小郎〉

（五）雙蝴蝶

雙蝴蝶是蘇州民族音樂研究會毛仲青口傳的三字經，是指兩個可大可小的樂逗、樂匯或樂句交替進行，好像兩隻美麗的蝴蝶在飛舞。

譜例五　江南絲竹〈梅花三弄〉

　　上例中第一、二小節為一隻蝴蝶，三、四小節為另一隻蝴蝶，後接反覆記號，旋律重複進行一次，形成雙蝴蝶隨旋律上下飛動翩翩起舞的情景。隨著旋律的回落，令人彷彿看到兩隻美麗的蝴蝶由近及遠地飛走，直至在視線中消失。

（六）跳龍門

　　《埤雅》〈釋魚〉所說：「俗說魚躍龍門，過而為龍，唯鯉或然。」俗稱跳龍門，比喻奮發向上、飛黃騰達。在音樂旋律中出現突起的華彩樂句，稱為「跳龍門」，蘇州一帶民間又稱「錦上花」、「跳金門檻」。跳龍門是全曲的高潮處，是能抒發激昂情緒的旋法，也是旋律的點睛之筆，表演者都較為重視對跳龍門的處理。

譜例六　二胡獨奏〈二泉映月〉（阿炳曲）

　　跳龍門有兩種方法，一種是音程上的大挑，另一種是在節奏上造成較強烈的對比，以突出色彩感。上例中跳龍門並不是一蹴而就的，在跳前都有所鋪墊，旋律較平穩，然後旋律層層推進，音區逐步移高為跳躍做準備。在倒數第三小節處，旋律進行八度跳進一躍而起，節

奏密度加大，旋律更有張力，之後旋律急劇回落，形成巨大落差，最後歸於平穩。

（七）蛤蟆跳

旋律進行中常有休止、頓音、閃的出現，形成不斷上上下下跳動的滑稽感。這類手法常用於兒歌（如山東民歌〈花蛤蟆〉），也因蛤蟆外貌醜陋來襯托劇中丑角的人物形象，揭示一些封建社會中粗俗不堪的人或事。

譜例七　〈秋香送茶亂雞啼〉

上例中，休止符多出現在強位處，且頻繁使用切分音，加上裝飾音、頓音的使用，使旋律強弱對比明顯，有較強的律動感，與其他柔美委婉、嚴肅風格的旋律相比，這類旋律有著特殊的風格。

（八）七掛一

這條諺訣是無錫藝人嚴光有提供的。民間歌唱中常有七言格律的唱詞，這時往往先唱出前六個字，掛住最後一字在尾處，直到行腔快結束時才唱出第七字，之後一般不再行腔或只有較短的行腔，作為樂句的「沉底」，在滬劇、蘇劇和江南地方的民歌中常有此特點。有些也有例外，如蘇州評彈、吳語地區的灘黃戲和一些民歌，會把第七字的腔拖得較長甚至會在強度上會加重對這個字的處理，形成強烈的地方色彩。

譜例八　錫劇〈簧調開篇〉

　　在七掛一中，並非只是生硬地將每句後兩個字的時值距離擴大，而是依字行腔，將字調蘊含在有律動、有韻味的行腔過程中。上例中兩處的第七字都在長腔後出現，並由伴奏樂器將整體唱腔旋律補充接續完整。

（九）葡萄串

　　葡萄串是以一個可塑性較強的音型、樂匯或樂節作為核心動機，隨著這條線索變化發展成旋律線條。這線索好比葡萄的藤蔓，締結出一顆顆晶瑩的葡萄。下例中一、二小節的音調為 mi－sol－la－do，旋律自第三小節，便是使用前兩小節的主要音調發展成了整首作品，第一、二小節便是作為線索的藤蔓，第三小節後為發展而成的樂段。

譜例九　蘇南民歌〈繡荷包〉

（十）雙頭鳥

　　雙頭鳥指的是旋律中的頭音和尾音相同，在戲曲音樂創作中常被運用。下例為蘇北民歌〈如皋探妹〉，此曲整首都運用了雙頭鳥的旋律發展。曲中第一、二小節為一個樂節，頭音與尾音均為 D。第三、四小節情況亦然，此為兩個雙頭鳥。而第五至八小節原型重複第一至四小節，兩個樂句同樣都是雙頭鳥。此為第九至十小節的頭音與尾音同樣也為 D，第十二至十五小節中兩個樂節的雙頭鳥音高為 G（八度視為同音）和 C。由此可見，雙頭鳥的發展手法貫穿該曲，不僅增強了樂節與樂節、樂句與樂句之間的聯繫，還為該曲增添些許趣味性。

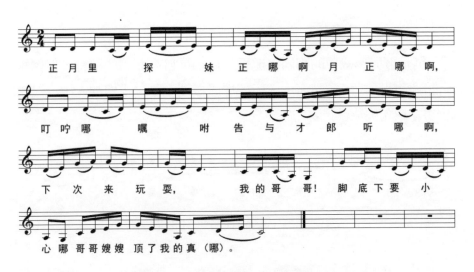

譜例十　蘇北民歌〈如皋探妹〉

（十一）倒栽蔥

　　倒栽蔥在漢語詞彙中指的是栽跟頭時頭先著地，比喻慘痛的經歷或失敗。藝人創腔時將音調急速降低，形容悲痛絕望的心情。如下例曲調倒數第二小節由 c^2 快速降低落至 g，音程距離達到十一度，體現賈寶玉魂飛天空的悲痛情緒。

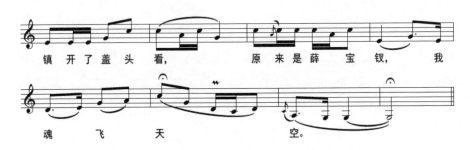

譜例十一　淮劇〈寶玉別哭之賈寶玉魂飛天空〉

（十二）倒垂簾

　　倒垂簾與倒栽蔥的相同之處是旋律都是自高而下的進行，但倒垂簾曲調流暢委婉、順勢而下，宛如珠簾緩緩垂落，委婉動人，一般用於句尾，如下例。

哎　　　　　呀　郎呀！咱们　俩是　一条　　　　　心。

譜例十二　蘇南民歌〈知心客〉

（十三）拉魂腔

　　拉魂腔主要流傳於魯南、蘇北地區，唱腔的旋律在尾音處理時經常為七度或八度的大跳，且旋律特別優美動聽，說是「能把人的魂拉了去」，故稱「拉魂腔」（也稱為「怡心調」）。曲調自在隨性，有較大的自由發揮空間。因唱腔以主要伴奏樂器柳葉琴為主，一九五三年被正式定名為「柳琴戲」，標誌著「拉魂腔」由民間小戲到地方劇種的轉換。二○○六年五月，由山東棗莊市組織申報，被列入國家第一批非物質文化遺產名錄。

　　山東藤縣是「拉魂腔」重要的形成之地，其中四句腔和溜山腔對其有著較大的影響。四句腔主要流傳於滕縣南部，也稱三句半。演唱唱法是一個人唱前面的三句半，後半句由眾人齊唱，其尾音翻高八度，類似喊號子。由於棗莊毗鄰微山湖與京杭大運河，運河號子流傳甚廣。「拉魂腔」的四句結構與句尾拖腔的特點便是吸收了四句腔的風格。而溜山腔則是滕縣東部人們牧羊時演唱出來的小曲。藤縣東部地處山區丘陵，曾經綠草遍地，牧羊人趕著羊兒，看著這般美景，嘴裡哼著自由、輕快的小曲。漸漸地，越來越多的勞動人們也在哼唱，久而久之形成了一種較為固定的腔調——溜山腔。拉魂腔的早期唱

腔，尤其是男聲唱腔較粗獷自由，極富有生活氣息，就是融合了溜山腔的特點。

　　一上一下的對句是拉魂腔中結構最小單位的唱腔，但是並不能構成完整的樂段。受四句腔的影響，樂段不少於四句，大多為八句唱段。因拉魂腔的曲調特點是由若干上下對應的樂句組成，所以遵循的是第二、四、六、八句拖腔的規律。男女行腔時基本樂句沒有明顯的差別，兩種聲腔不同之處是在句尾拖腔時旋律的進行方式。一般來說，男聲拖腔時旋律為下行二度進行，採用真聲唱法，音色渾厚穩重，而女聲則是上行七度拖腔，採用假聲唱法，音色明亮歡快。

　　諸如以上此類反映民間音樂旋法的「三字訣」還有許多，如「節節高」，是指旋律有規律的逐漸升高；「節節斷」，是指旋律有規律的休止、停頓，樂句被分成若干樂逗，這兩種旋法都類似於西方音樂中的變化模進；「扯不斷」，則指的是旋律發展時以某一個音為核心，圍繞著該音作高低變化；「滾浪花」形容旋律如風吹海面，波浪起伏；「倒山頭」則是蘇南吹打中的鼓段名稱，形容音樂突然的散起，如雷霆之勢般猛烈。這些三字訣簡明生動，形象地概括了我國民間音樂旋律豐富多彩的變化特點。

三　四字訣

（一）拍無定值

　　「節拍」在西方的樂曲中表示固定單位的時值和強弱規律的組織形式，在《中國大百科全書・音樂舞蹈》中節拍的定義為：「樂曲表示固定單位時值和強弱規律的組織形式，亦稱為拍子」。它是一種有重音或無重音的節奏序列，其強弱結構是有規律可循的。[6]在中國先

6　胡喬木主編：《中國大百科全書・音樂舞蹈》（北京市：中國大百科全書出版社，1989年），頁313。

秦時期，「拍」不是一個衡量音樂時值長短的單位，直到漢代後，「拍」才成為一種音樂術語，拍板合擊一次為一拍。明朝的王驥德所著《方諸館曲律》其中「論板眼」一節說：「古無拍，魏晉之代有宋纖者，善擊節，始制為拍。……凡曲，句有長短，字有多寡，調有緊慢，一視板以為節制，故謂之『板眼』。」[7]由此可知，明朝中葉，戲劇和民間音樂漸漸發展起來，「板眼」系統逐漸形成。板眼的樣式分為「有板」和「無板」兩種，前者有有板無眼、一板一眼、一板三眼、贈板四種，後者有緊打慢唱、慢打慢唱兩種。[8]由此，「板」、「眼」成為我國民間音樂中標記節拍和拍子的單位。

1　非功能性均分律動

許多學者常將西方的具有規律的循環重音與「板眼」相等同。隨著學術研究的發展，越來越多的學者認為這二者是不能夠相互等同的，因此，「拍無定值」首先表現在音樂中的「非功能性的均分律動」上，即音樂雖均分律動，但是它的強弱拍是不受小節線限制的。

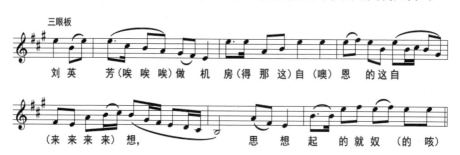

劉英　芳（唉唉唉）做　机　房（得那这）自（噢）恩　的这自

（来来来来）想，　　　思　想　起　的就奴　（的　咳）

譜例十三　晉劇〈算帳〉

此曲為一板三眼的唱段，如若使用4/4拍來記譜，則最後落到

7　李小兵：《漢族民間音樂「一曲多變」的觀念及其實踐》（中國音樂學院博士論文，2014年），頁37。

8　杜亞雄：〈中國樂理的十個基本概念〉，《音樂探索》2012年3期。

「眼」處是強拍，這就不符合人們原以為的「板為強，眼為弱」。因此，「節拍」和「板眼」的含義不同，前者是有規律的、方整的；後者則多為「眼起板落」，即第一小節少了「板」和「頭眼」，最後一小節則少了「中眼」和「末眼」。也許有人會將這種「眼起板落」和西方音樂中的「弱起」相等同，但這種「等價」同樣是不夠嚴謹的。例如由汪煜庭傳譜、李延松演奏的琵琶名曲〈霸王卸甲〉中，多用力度強且快速的掃弦手法，從而表現激烈的戰鬥場面。這種掃弦手法無論是第二至第五段的三眼板，或是第六至七段的一眼板，均落在眼起板落的「眼」上。因此，「眼起板落」與西方的「弱起」看似相同，實則有很大區別。

那麼通過以上論述，是否可以得出：「板起眼落」就是「板弱眼強」的結論呢？事實上，「板眼」不能簡單地使用西方的強弱系統來劃分，強拍與弱拍的位置在不同類型的音樂中有著不同的劃分方法，而且在某一首音樂中，又會根據旋律和節奏的變化、劇情的變化而變化。前者例如在山西梆子演奏中，通常以2/4拍記譜，每小節的強弱規律應該是「強、弱」，但是在實際演奏中，卻只有強拍，沒有弱拍（有板無眼）；又如湖南的荊河戲曲曲牌〈節節高〉，為三拍子，3/4拍記譜，但是它卻是「強弱強」的節奏。後者如〈捉放曹〉的選段〈耳聽得譙樓上擊鼓數響〉：

譜例十四　〈耳聽得譙樓上擊鼓數響〉

　　從標注的演唱重音中可以看出，在中眼、末眼、頭眼處均有出現重音，此外還有一小節有出現多處重音的情況。因此，板眼的重音不定，由具體的演唱作品和演唱者的個人理解而確定。

　　清代音樂家徐大椿在《樂府傳聲》中說道：「板之設，所以節字句、排腔調、齊人聲也」[9]，因此板眼確實有齊人聲與樂聲的特點，即通過拍鼓和拍板發出不同的聲音，從而協調音樂事件中所有參與者的行為。它相比起節拍，更像是一個框架，中間有較大的靈活性。

9　中國藝術研究院音樂研究所：《中國古代樂論選輯》（北京市：人民音樂出版社，1981年），頁431。

2　非均分律動

　　在中國民間樂曲的節拍、節奏上，板眼具有獨特的伸縮性，也可稱為非均分律動性，它具體體現在音樂板式中的「無板」一類中，又可細分為「緊打慢唱」（即「搖板」）和「慢打慢唱」（即「散板」）。《藝術詞典》中的搖板指的是戲曲音樂中特有的板式形式，其特點在於演唱部分是一種相對自由節拍的散板，伴奏部分卻嚴格按流水板板眼形式進行，速度約比唱腔部分快一倍，這種交錯節奏的兩個聲部，在旋律上亦形成了某種複調的因素，形成「緊打慢唱」。同時，這種相輔相成的「二聲部複調」節奏特點，使它的表現範圍更廣闊，既能表現抒情、悠閒的情緒，又長於表現緊張、激烈的感情色彩。[10]

10 章柏青、吳明、蔣文光：《藝術詞典》（北京市：學苑出版社，1999年），頁406。

譜例十五　京劇《徐策跑城》唱段〈湛湛青天不可欺〉

　　這是一段撥子搖板。撥子是徽劇的主要唱腔，高亢激昂的音調中蘊含著淒涼悲愴的情感，後被京劇所採用。在這段唱段中，梆子鑼鼓的伴奏和搖板所帶來快速的節奏預示著情節的發展，主人公一邊唱一邊跑，還手舞足蹈，唱腔和伴奏形成兩個略有交錯的旋律，表現出徐策聽說救兵來了而火急火燎地跑下城門時的激動心情。

　　因此在搖板中，伴奏音樂的節奏是穩定不變的，而唱腔則根據實際的需要以及演唱者個人的理解和表現而發生變化。這種唱腔在中國傳統聲樂曲目中也常有體現，例如在演唱歌曲〈江河水〉中「逃荒沿江走」一句，將拍值增長，從而突出演唱者複雜的情感和艱難的處境，這一手法稱為「撤」。同樣的，將拍值減小的手法稱為「催」，例如在〈木蘭從軍〉中為了體現緊張的氣氛，三次重複「揮劍挽強弓，踏踏馬蹄聲」，速度一遍快過一遍，使得音樂更加富有表現力和創造力。

　　在彈性節拍的基礎上，繼續變化其拍值，就出現了散板。散板無論是在唱腔上還是伴奏上都顯得自由，在《京劇小詞典》中是這樣注釋的：「散板由原板發展變化而來，散板結構常以唱句逗和詞逗為相對節拍單位，句首有過門為前奏，詞逗後有小過門，句尾有收結過門，亦可以句為單位演唱。散板的節拍節奏處理甚為重要，並非散沙

一盤。其自由性和隨意性是建立於唱詞句、逗自然劃分，且根據人物情緒的需要，於樂音長短、強弱、快慢等方面加以一定的組織和處理。故散板除常用於一般的敘述外，尤其對於表現悲痛、淒切或憤慨等情緒有其獨到之處。各腔系大多均有散板運用。」[11]

譜例十六　京劇〈洪洋洞〉

　　這是一段二黃散板，為宋軍元帥楊延昭身染重病，在臨終前隱約見到母親時所唱。散板的使用形象地表現出一個重病在身、氣若游絲的人物形象，最後一句運用哭頭腔，營造出了一種蒼涼、絕望的氣氛，具有極強的感染力。

　　散板在中國聲樂作品中十分常見。例如〈江河水〉、〈望兒山〉等作品都是有一個散板式的引子作為開頭，歌詞雖寥寥幾字，但是卻鮮明地概括了主題並確定了音樂的基本情緒。此外還有田野間即興演唱的山歌，注重自然而表現為節奏自由、不受律動約束；文人雅士所演奏的古琴曲，注重內心體驗，都使用了大量的散板，其節拍也較為自

11 黃鈞，徐希博主編：《京劇小辭典》（上海市：上海辭書出版社，2009年），頁179-180。

由。散板式的音樂通過疏密不一的節拍和節奏，傳達出較為複雜的情感，刻畫出人物不同的心理活動，是中國傳統音樂中一種獨特的節拍形式。

相對於西方音樂節奏上的嚴謹與規律，中國傳統音樂節奏的特點就是「變」，體現在非功能性的均分律動上，即沒有像西方意義上的強弱力度規律；也體現在非均分律動上，即沒有西方節拍器般的固定節奏長短。這種較為自由不定的節奏貼合了中國傳統的審美習慣，鬆散節拍所創造的空白感和想像餘地，有時更能緊扣人心，給人以一種主觀化的精神感受。

（二）聲無定高

1　何為「聲」

《史記》〈樂書〉所說：「感於物而動，故形於聲。聲相應，故生變，變成方，謂之音。比音而樂之，級剛戚羽旄謂之樂。」[12]「聲」在古代的含義指單個音級，中國傳統音樂所說的五聲音階、七聲音階便是由此而來。數個「聲」的集合體則成為「音」，因此，這裡的「音」實際指的是旋律。所謂「聲相應，故生變，變成方，謂之音」的意思也就可以理解為一個個獨立的「聲」互相呼應，在這過程中其高低會發生變化，而這些變化有規律地組合起來便成為曲調。由此可以看出，在中國古代，對於「聲」的概念，講究的是一個「變」字，此「變」並非是無拘束的、隨意的變，那如何變呢？

2　「聲」之變

首先，它與律制的使用有很大關係。例如一首二胡作品改用鋼琴彈奏，音樂風格會產生較大變化。這是由於二胡使用的是五度相生

12　〔西漢〕司馬遷：《史記》（北京市：中華書局，1959年），頁1181。

律，是一種不平均律。這種律制歷史久遠，在每一律上升的同時又相互制約，由此一律生一律，卻無法回到原點，這種律制適合表現單聲部的旋律，使得音樂婉轉動人。而鋼琴使用的則是十二平均律，這種律制是為了解決五度相生律中無法回到原點的問題而產生的一種相鄰音級距離相等的平均律。相比較五度相生律，十二平均律更為穩定。隨後西方作曲家巴赫創作的《十二平均律鋼琴曲集》，在音樂實踐上推動了十二平均律的傳播。由此，十二平均律成為世界範圍內的主要律制，而鋼琴也成為樂器之王。然而，並非所有音樂都可以用十二平均律來演奏，除了上述五度相生律的代表性樂器二胡之外，在中國的民歌中大多使用的是五度相生律夾雜著七平均律的中立音的使用，還有陝西秦腔苦音中的中立三度、中立七度，湖南花鼓戲中的中立七度等等。如果要用十二平均律去衡量，這些音自然是「不確定」的，然而，正是這些「不確定」的音高，表現出各地音樂的獨有韻味。

　　其次，「聲無定高」與社會審美觀念有一定的關係。在西方，人們普遍追求的是嚴謹的、理性的美。在音樂中表現為追求音高的精準性，在律制上遵循十二平均律的基礎，其每一個音也都可以用頻率來表示。以鋼琴為代表，它所呈現的樂音是直線狀，同時它還規定了每一個音在空氣中震動的頻率，例如國際規定小字一組的 A 音是440 HZ，那麼小字一組的 G 音就是392 HZ，等等，每一個音都有一個較為固定的且等比例長的位置。如果把西方的樂音比作臺階，中國的古代民族樂音更為突出的是「坡」，即是不夠確定的音，可以稱為「腔音」。「所謂腔，指的是音的過程中有意運用的、與特定的音樂表現意圖相聯繫的音成分（音高、力度、音色）的某種變化。所以，音腔是一種包含有某種音高、力度、音色變化成分的音過程的特定樣式。」[13]這種「腔音」在我國古代民族音樂中普遍出現，究其原因，除了前

13 沈洽：〈音腔論〉《中央音樂學院學報》1982年第12期。

文中所說的中國古代文人在演奏時以「自娛」為主，它還追求通過即興改變一些音高、音色，從而更好的表現出演奏者當下的心境、自然的意象和超脫的精神境界。

　　這種「腔音」的使用，在古琴的演奏中極為常見。古琴講究韻味，而韻味又在音與音之間的「吟、猱、綽、注」上，這些都是古琴演奏的技巧，通過觀察可以發現，這些技巧講究的都是「滑、顫」二字，例如「吟」是指在左手彈出之後再先上後下的快速滑動，而「猱」則與「吟」相反，是先下後上慢頻率的來回滑動。這種技巧在音樂中能夠模擬出不同的情感色彩，例如古琴曲〈長門怨〉時，比較多的採用大綽、大注的處理方式，重在表現深宮怨婦的淒婉哀怨情緒。這種技巧也常在二胡、蕭等樂器中使用，二胡曲〈賽馬〉中馬的嘶鳴聲便是通過高頻率的滑音而製造出來的。同樣這種不定高的「腔音」也在民族聲樂中廣泛使用，它體現在歌曲的裝飾技法上。中國民族音樂的裝飾性潤腔建立在民族的用嗓吐字上，幾乎「無音不飾，無腔不潤」。相比較西方的裝飾音的規範性、嚴謹性而言，顯得更為隨意。例如〈太陽出來喜洋洋〉中的下滑腔技巧，展現了歌手的喜悅之情；歌曲〈木蘭從軍〉中「且辭爹娘去，萬里赴戎機」一句直聲與顫腔結合，鮮活地體現出木蘭剛柔並濟的性格特點。

　　無論是器樂還是聲樂，「聲無定高」都貫穿於其中，它與我國傳統音樂的律制、社會審美和演奏技巧有著不可分割的關係，是民族音樂的代表性特點。古人云：「框格在曲，色澤在唱」，劉天華曾記錄下梅蘭芳的唱腔，並說這是梅蘭芳「個人之專譜，所列諸腔與外間通行者自有出入」。由此可見，樂譜在中國傳統音樂中扮演的角色僅僅是搭建一個框架，在這個框架範圍內，又有小一級的框架，如「律制」、「合拍」，在這其中，不同的人有不同的理解與表達。總之，無論是「聲無定高」或是「拍無定值」，強調的都是一種主觀的、內心的體驗。道家說「天下莫柔弱於水，而攻堅強者莫之能勝，以其無以

易之。弱之勝強，柔之勝剛，天下莫不知，莫能行。」它在音樂文化裡表現的就是一種美聽感，正是這種音樂中的不定性才體現出我國傳統音樂的特色和藝術魅力。

第三節　結構術語

一　一字訣與二字訣

　　反映民間音樂結構的一字訣與二字訣有很多，如垛子、帽子、墊子等。「垛子」指的是在民間歌曲及戲曲中常將樂逗或音型進行多次反覆，反覆的部分就叫作「垛子」。「帽子」的意思是樂曲的引子，而「墊子」則為樂曲進行時的較為短小的過門。「攢」是蘇南「大山歌」中多段體唱完之後出現的部分，代表結束的意思。一段唱段的小過臺結束後，下句的大過臺的唱詞改為念白，然後打收板鑼，這種形式為「攢」。「篤」則是蘇南〈大山歌〉中，在頭句唱完之後，會重複唱詞的後三個字，重複的部分稱為「篤頭」。

二　三字訣

（一）獨角龍

　　獨角龍也稱單句腔或獨角蟲。顧名思義，由一個樂句組成的樂曲。單句腔雖然只有一句，但這並不意味著民歌中任意一個樂句都可以獨立出來成為獨角龍。獨角龍結構篇幅不大，卻有完整的結構和明確的終止，可以表達完整的樂思，是樂句和樂段的結合體，似一個能獨立生存的「龍」或「蟲」。江蘇、安徽地區藝人們稱為獨角蟲或單句腔。

1　獨角龍結構特點

　　獨角龍的樂曲結構是多種多樣的，雖篇幅短小，結構簡單，但藝人們在創作的時候也會有意識或無意識地遵循一些結構美學原則，那麼其內部的樂節之間的材料也體現出了獨角龍的結構特點。對稱型的呼應結構是獨角龍中較為常見的一種，通常有上下兩個樂節構成。與民歌的上下句結構原理相同，其材料上也分為對稱性和對比性。不過因其結構較小，所以材料的對稱與對比都是相對而言，與結構較大的樂曲結構中的對比性不能統一而論。這其中對稱型的呼應結構是獨角龍樂曲中最為普遍的。下例〈哈哈腔〉是較為典型的對稱性結構，後樂節是前樂節的變化重複，且兩個樂節的終止音也相同，構成前後對稱的呼應結構。

柑 子（呀 哈 哈 儿）发 叶（呀）　一 村（呀 哈 哈 儿）青（呀 哈 哈），

譜例十七　南充民歌〈哈哈腔〉

　　獨角龍結構的另一特點為擴充性，在樂句內進行結構的擴充是由於旋律的內容表現力較強所致。擴充後的樂句情感更豐滿，作品整體也更完整、精緻。擴充手法上常用音調的原型重複和變化重複，必要時加以帽子、墊子或樂器伴奏等。下例中採用的是原型重複的擴充手法，在旋律反覆時填入新的歌詞，使樂曲的內容更加完整。

八 月（柳 柳）牡 丹 开 红（柳 柳）花，

今 晚（柳 柳）老 俵 到 我（柳 柳）家。

譜例十八

獨角龍一般為單句旋律配一句歌詞。在句式上有七字句和九字句，結構上有單句頭和分節歌。演唱分節歌時，通常是一句旋律唱完後進行反覆再配下一句歌詞，也有個別是第一句的旋律不完整或唱兩句歌詞的情況。獨角龍的吟誦性、敘事性較強，在樂曲表達上往往詞情多於曲情。

2　民歌的基礎原型

單句腔是一種原始的民歌形態，至今仍保存在部分少數民族地區和較為偏遠落後的古老村落。這種腔體是人們在生活勞動時出於情感的表達需要，運用自己的語言習慣，模仿自然的聲響，將內心的喜悅、悲傷以及勞動時的喊聲表現出來而形成歌唱。樂曲中結構和內容所體現的思想、情感和審美都是創作者智慧的結晶。這種作為作品中最小的結構樂曲，最早可以追溯到遠古時期的古歌謠。

> 《呂氏春秋》〈音初〉：「禹行功，見涂山氏之女，禹未遇而巡省南土。涂山氏之女乃令其妾候禹於塗山之陽，女乃作歌。歌曰：『候人兮猗！』」

> 《呂氏春秋》〈音初〉：「有娀氏有二佚女，為之九成之臺，飲食必以鼓，帝令燕往視之，鳴若溢隘，二女愛而爭博之，覆以玉筐，少選，發而視之，燕遺二卵，北飛，遂不反。二女作歌，一終曰：『燕燕往飛』」。

> 《孟子》〈萬章上〉：「禹南，三年之喪畢……沐歌者不謳歌益而謳歌啟曰：『吾君之子也』」。

以上三首為史料所載的古歌謠，這三首的歌詞均只有一句，屬於

單句頭的歌謠。遠古時期的歌謠中也有三句體或四句體，但是在時間上都比單句頭歌謠要更晚，所以單句頭是最早、最原始的結構形式。楊蔭瀏在《中國音樂史稿》中談到「原始音樂的形式」時，對遠古「單句頭」歌謠〈侯人歌〉的音樂形式說到：「用很少歌詞，加進很多感歎字，反覆歌唱的歌曲例子，今天在有些生產不很發達的民族中間還可以找到」，這些特徵和單句腔基本是一致的，單句腔也就是在單句頭的基礎上逐漸發展衍化而成。

　　我國民歌有一句體、兩句體、三句體、四句體、五句體和多句體。腔段結構又分一段體腔段、兩段體腔段、三段體腔段和多段體腔段。然而無論何種曲體結構，都是按照一定的邏輯和規律由簡單到複雜地演進。如兩句體是在一句體的基礎上運用對比或對稱的手法加以發展，四句體經過擴充形成五句體等。因此，單句腔是我國民歌發展的雛形，也是孕育各曲體民歌的胚胎。

（二）鴛鴦句

　　由兩個樂句構成的樂曲，且兩句前後對稱、互相呼應。如陝西民歌〈信天游〉、〈蘭花花〉等。下例為〈挑擔號子〉，有上下兩個時長各為四小節的樂句構成。兩個樂句的前兩小節均為七字結構唱詞，後兩小節均為旋律襯詞。第二樂句的在音高上也在第一句的骨幹音 do－re－mi 的基礎上進行發展。兩個樂句整體在詞曲結構上都保持著較高的一致性，如同出雙入對的鴛鴦。

譜例十九

（三）句句雙

　　這是一種樂曲結構，後一樂句完全重複前一樂句，形成雙句。這種結構在民歌和器樂曲均較為常見。如下例是黑龍江尚志縣民歌中的秧歌調。樂曲共有四個樂句，第二樂句（5-8小節）是原型重複第一樂句（1-4小節），第三、四小節的旋律也完全一樣，只是在全曲的最後兩小節翻高了一個八度演唱，結合歌詞「齊呀么齊反攻」表達出軍民一條心、共同對外的必勝信念。

譜例二十

　　還有一種與此相類似的結構是「相思影」，不同之處在於，重複的樂句可以稍作發展與變化，中間部分也可靈活增減，結束句也常發展新的旋律來擴充尾部。如蒙古民歌〈敖包相會〉：

敖包相会

（电影《草原上的人们》插曲）

十五的月亮升上了天空哪，

为什么旁边没有云彩？

我等待着美丽的姑娘呀，

你为什么还不到来哟嗬咿？

譜例二十一　〈敖包相會〉

（四）鳳凰頭

　　古代文學有「鳳頭、熊腰、豹尾」之說，民間音樂也有「鳳頭龍尾豬肚子」的說法。所以開頭很重要，起著明確樂曲風格的作用。在民間戲曲音樂中，在開始處便有一段如鳳凰般優美、精彩的唱段起句，稱為鳳凰頭。如此開門見山的起句是全曲中的主要動機，對全曲的音樂形象起著決定性作用，且多為散板，旋律悠長，起伏較大，並與尾部的高處形成與中部的對比。全曲成馬鞍形，反映出與民間文學「鳳頭、熊腰、豹尾」的相通之處。表演者往往非常重視鳳凰頭，總要在此處下苦功夫，才能表現出起句的鳳凰之美，故而更加引人入勝。

譜例二十二　黃梅戲〈郎對花姐對花〉

　　上例中「郎對花姐對花，一對對到田埂下」在歌詞中起著點明主旨的作用，因此在一至六小節處做了一個鳳凰頭的處理。音調起伏較大而悠揚自由。鳳凰頭結束後自由休止片刻進入下句演唱，此後的音調也較為平穩、口語化。

（五）龍擺尾

　　中國浩如煙海的戲曲音樂中，既然有如同鳳凰一樣展翅飛揚的唱腔起句，那麼自然也有如同金龍擺尾般的甩腔尾句。表演者通過這種起伏較大的旋律唱腔，將戲劇人物的情感充分表達出來，並往往形成全曲的高潮，起到畫龍點睛的作用。下例為京劇《白蛇傳》的唱段。按照全曲結構布局，尾句的時長應在二至三小節左右，然而此處的龍擺尾則擴充至十七小節，將人物的急切、悔恨等複雜的情緒通過唱腔淋漓盡致地表現出來。龍擺尾是我國戲曲特有的旋律發展的擴充手法，對音樂情感的表現起著重要的推動作用，達到「好戲在後頭」的審美意趣和藝術效果。

譜例二十三　京劇〈白蛇傳〉選段

（六）清水板

　　一種板式名稱，是指在戲曲中段出現的夾唱夾白的唱段，常常無器樂伴奏或少量伴奏，具有平敘性質，稱為清水板。在戲曲中，「起平落」是特有的曲式結構，尤其是在板腔體的音樂中更為普遍，清水板在這種板式結構中屬於「平」的部分。與起句的「鳳凰頭」和尾句的「龍擺尾」相結合，可以形成板式上的對比。

（七）斬龍頭

　　許多民間的聲樂曲或器樂曲開始時都有一小段「龍頭」，旋律舒緩悠長，類似「鳳凰頭」。然後進入具有敘述性的中段。當旋律再次重複時通常為了避免繁複而斬去龍頭，從中段開始反覆。民間稱此結構為「斬龍頭」。

（八）過江龍

在音樂結構中突出某個部分的重複或隔時再現，呈現 a+b+a 或 a+b₁+b₂+b₃……+a 的形態。篇幅根據樂曲內容要求而不一。如下例：

譜例二十四　黃梅戲〈夫妻觀燈〉

上例中樂曲的前七小節與最後七小節的調性、曲調和唱詞幾乎完全相同，可將其看做為同一條龍。中間部分的旋律在調性和曲調上都與之形成較為鮮明的對比，可看作一條過江的長龍，尾部的再現部分如同金龍潛水後的再次騰起。對於這種三部性的結構，人們給予了非常具有想像力的名稱——過江龍，表現出藝人們對於樂曲結構的邏輯性思維。

（九）天下同

在一些相同方言地區的不同民歌中，經常有一種現象，他們之間會有相同的「帽子」（樂曲開始的引子）、「墊子」（樂曲進行時中間出現的較為短小的過門）、「座子」（唱段結束後的尾部）或「鏈子」（不同民歌之間的間奏）。這種相同的旋律過門，稱之為「天下同」。在同方言地區的不同民歌，在調式、結構或節奏上均會有所不同，但因其有著相同的文化背景、語言習慣，所以在整體的曲調、風格特徵和韻味都有著內在的聯繫，因其同氣連枝，故而可以共用之「天下同」，就是他們共性的體現。

（十）金橄欖

將某一拍的樂逗或音型作為基本的音樂材料，在句幅上先逐步增加形成「寶塔形」的結構，然後再逐步遞減，形成「螺絲結頂」的結構。將這兩種結構巧妙地結合在一起，外形猶如橄欖，故稱之為「金橄欖」。「金橄欖」由於使音樂在即將結束時趨於縮減，所以其主要功能還是對音樂的收縮性為主。

（十一）魚合八

我國民間吹打樂中較為典型的結構形式之一，是「金橄欖」逆向運用，即將音樂的基本材料先作句幅上的縮減再進行遞增，在板的計算中總是在以合著八的方式，稱為「魚合八」。因其趨於遞增，所以在結構上主要以開放性的功能為主。

内内　一内　一内　内	扎	7+1=8
扎扎　一扎　一扎　扎	倉	7+1=8
内内　一内　内	扎扎　扎	5+3=8
扎扎　一扎　扎	丈倉　倉	5+3=8
内一　内	倉倉　一倉　倉	3+5=8
扎一　扎	倉倉　一倉　倉	3+5=8
内	扎扎　一扎　一扎　扎	1+7=8
扎	倉倉　令倉　一令　倉答（答為休止）	

圖例一　《小鑼合八》

（十二）鳳點頭

唱詞多偶句，也可再加單句。彈詞中一般為七字句，一般上下兩句的唱法規律為上仄下平，但若是連續進行了兩個下句，就叫作「鳳點頭」。也可連續進行幾個下句，稱之疊句。這種加句式的結構突破了原來的單純的上下兩句的行腔，以適應新的發展變化。

（十三）折斷腰

在一些四句結構的民歌中，第一、二、四句的歌詞通常都為七字，但是在第三句只有四個字，像一個不完整被攔腰折斷的句子。缺少的剩下半句則用伴奏填補，這樣一來就保持了旋律的完整性，這種歌曲稱為「折斷腰」。

（十四）寶塔形

以某一動機為音樂的基本材料，進行句幅上的逐步增加而形成的樂曲結構，因其形狀近似寶塔，故民間藝人稱之「寶塔形」。

圖例二

　　圖例二中可清晰看出寶塔形樂曲的基本結構形態，因結構逐步擴大，所以經常用於樂曲的前、中部分。樂曲《大起板》中可見旋律由最初的二拍逐步增加至四拍、五拍，結構呈「寶塔形」。

（十五）螺螄頂

　　螺絲頂也稱「蛇脫殼」，與「寶塔形」相反，在句幅上逐漸縮減而形成的樂曲結構，因其形狀近似螺螄，故而得名「螺螄結頂」。又因其結構逐步縮減，所以常用於樂曲尾部，起收尾作用。圖例三表示樂曲從四拍逐步減為三拍再減為二拍，最後歸結為一拍或一音。

圖例三

第四節　宮調術語

一　輕三六、重三六、輕三重六、活五、反線

　　潮州音樂在我國廣東省中是一個非常重要的樂種，由於華僑的因素，近些年來在東南亞甚至歐洲也廣為傳播。潮樂有「輕三六」、「重

三六」、「輕三重六」、「活五」、「反線」五種色彩各異的調式，其中「輕三六」調式是基礎調式。而「輕、重、活、反」各調都來源於潮樂的古譜──二四譜。

(一) 潮州二四譜

潮州音樂主要在南宋、元和明末時期由外省傳入的戲曲音樂與本地的音樂互相融合發展形成的。外省傳入的音樂都是以工尺為記譜法。在潮樂中，廟堂音樂、笛子大小鑼鼓曲和潮州嗩吶曲都是工尺譜傳承，只有潮州絃樂器使用的是特有的古樂譜，就是潮州二四譜。潮州在地理上毗鄰閩南，且潮語與福建部分地區語系相同，所以潮州二四譜主要流傳於廣東潮汕和福建南部地區，閩南藝人稱之為「算帳譜」。

潮州二四譜是由七個漢字：二、三、四、五、六、七、八為字譜，對應工尺譜的「合四上尺工六五」和簡譜的「$\underset{\cdot}{5}$ 6 1 2 3 5 6」。此譜不從「一」開始，是因為念該譜時使用的是潮州方言，而「一」的發音為四聲 Zhe，為仄聲，不利於樂音的發音和樂曲的發展。還有一種讀法為「乙」，又與工尺譜中的「乙」容易相混淆，故從二字開始。方言讀音如下[14]：

二四譜：	二	三	四	五	六	七	八
漢字切音：	日依	思阿	思依	額歐	樂阿爾	雌乙	波喔依
國際音標：	zi:	sŋa:	si:	ŋeu:	lʌ:	tʃi:	boi:

(二) 輕三六、重三六、活五、反線、輕三重六

二四譜中的「三六」各代表兩個音，即「三」即簡譜中的 la 和 si，「六」即 mi 和 fa。不同的演奏手法都會造成在調式上的變化。

14 陳天國、蘇妙等編著：《潮州古譜研究》（長沙市：花城出版社，2002年），頁9。

「三」音和「六」按時可分別給予輕重處理，「五」音則要活顫。無論如何處理，都要講究一音數韻，尤其是「五」音在回揉按滑時要更靈活，方能把潮樂的韻味表現出來。在使用二四譜時，須在樂曲前標明「輕三六」、「重三六」、「輕三重六」、「活五」或「反線」。各調式與工尺譜、簡譜對應如下：

<p align="center">表 3-1[15]</p>

二四譜		二	三		四	五		六		七	八
工尺譜		合	四	乙	上	尺		工	凡	六	五
簡譜	輕三六	5̣	6̣		1	2		3		5	6
	重三六	5̣		↓7	1	2			↑4	5	6
	活五	5̣	6̣	↓7	1	2	2			5	6
	輕三重六		6̣		1	2			↑4	5	6

　　輕三六：全稱為「輕三輕六」，也可簡稱為「輕六」。指的是「三六」兩音不變，以「so、la、do、re、mi」五音為調式的骨幹音，旋律中的「fa」和「si」以偏音的形式出現，為調式的色彩音。輕三六調是各調式的基礎調，以五正聲為基礎，有時加花演奏會出現兩個偏音。輕三六一般用正線（正調）F 調，也就是在 F 宮同宮系統上演奏，其中角調式較為少見，其他宮、商、徵、羽四種調式都較為廣泛。輕三六一般不會異宮轉調，會有短暫離調現象。旋律輕快、明亮、易上口，如潮州弦詩樂〈鳳求凰〉、〈平沙落雁〉、〈遊西湖〉等。

　　重三六：全稱為「重三重六」，也可簡稱為「重六」。將三音重按使之升高為↑fa，將六音同樣加重按使之升高至↓si，構成「so、↓si、do、re、↑fa、sol」的音列。在重三六調中，↑fa 與↓si 出現頻繁，是

15 王耀華等著：《中國傳統音樂樂譜學》（福州市：福建教育出版社，2006年），頁472。

調式的骨幹音，為旋律增添不穩定性和戲劇性。旋律中的 mi 和 la 在該調中處於從屬地位，起著連接、過渡的作用。對這個調的調性研究有兩種可能：一種是明確的移宮轉調，轉往下屬調。另一種是似轉非轉，總的傾向是向下屬方向作調性轉移的。重三六常見於宮、徵調式，旋律多表現含蓄、深沉的情緒，如〈寒鴉戲水〉、〈昭君怨〉等。

　　活五：意為顫動的 re，全稱為「活三五」，意思為「三」音、「五」音都要活奏。活五調是潮樂特有的音階，也稱絕工調，即沒有「mi」的六聲調式。中國音樂研究所的顧伯寶、徐桃英曾對〈福德詞〉中的「活五」進行測音，其顫動範圍在二十音分左右，且「三」音奏為↓si[16]，其音階為 so、la、↓si、do、↑re、↑fa、sol，以 la 為裝飾音構成的音階。活五調中五個骨幹音中的↓si、↑re、↑fa 三個音都為重或活的音，只有 so 和 do 兩個音較為穩定，旋律多悲怨、哀涼，如潮州弦詩樂〈柳青娘〉、〈福德詞〉、〈深閨怨〉等。活五有宮、徵兩個調式。

　　反線：潮州音樂的是以傳統的椰壺為定絃樂器，也有「正線」與「反線」之說。如正線為 so、re，那麼反線則為 re、la。輕三六調向下移五度得到反線調，一般重三六和活五不做反線改變。由於轉至下屬調，從 F 調轉至為降 B 調，旋律輕快、歡樂、幽默，具有地方小調的特點。

　　輕三重六：是潮州藝人近百年來創新出的調，輕三重六調是輕三六調與重三六調的融合。將輕三六中的六音重按升高至↑「fa」，故此調既有輕三六的特徵，同時也帶有重三六的韻味，豐富了潮樂的表現力。該調與反線略相似，但是音域不同。反線主要是在中低音區，而輕三重六調在音域上和領奏樂器都保持不變，樂曲如潮州弦詩樂〈出水蓮〉等。

16 王耀華等著：《中國傳統音樂樂譜學》（福州市：福建教育出版社，2006年），頁473。

　　由此可見，「輕、重、活」不僅是樂曲處理過程中的演奏技術，同時也是潮州音樂二四譜的譜字與樂音。同一樂譜，由於「三、六、五」不同的演奏技法，就會生成不同的音階和曲調，旋律的風格也會隨之變化。

（三）「三、六、五」譜字中所體現的譜與腔的關係

　　從樂理上來講：「物體發出者為聲，聲外之聲為音，音外之音為韻。」無韻不成樂，潮樂之韻雖然不能夠完全地記錄在字譜中，卻可以體現在民間藝人的表演實踐中。二四譜結合著潮州方言才能念出那種獨特的美聽感，簡譜或工尺譜都難於表現出這特有的樂韻。

　　在演奏活五調時，三音和五音都要做滑音處理。「三」音是在 si 和 do 之間揉滑，按得太輕或太重都會對音準造成影響。五音則是在 re 與 fa 之間揉滑，活五調「是活是死」的關鍵就在於對五音的回揉滑顫的處理上。動作過輕，音調淡然無味，過重又生硬變味，需在把握好音準的基礎上，運用好揉顫的技術，使音樂流暢連貫。除此二音外，其他各音也應作相應輕度揉滑處理，這樣才能保持樂曲風格的一致性，這也是活五調別具一格之所在。輕三六雖以五正聲為主，但是由於旋律的發展與變化也會出現六聲或七聲，其中 fa 和 si 通常以偏音的形式出現。但有時也會作為正音出現，即所謂的「輕中有重」。而重三六中六、七聲比較普遍，其特點就是三、六兩音重按再加以揉滑的處理，才能表現出內心複雜、深沉的音樂形象。

二　借字

　　《禮記》：「五聲、六律、十二管，還相為宮」，指的是十二律中的任意一音都可以成為宮音，相應的，商、角、徵、羽各音級的位置也有十二種可能，構成十二宮系。中國古代將這種移動宮音位置隨之

形成不同調性的方式稱為旋宮轉調。而「借字」作為中國傳統音樂中的一種獨特的音樂發展手法，主要通過「借取」工尺譜中除宮、商、角、徵、羽五個正聲之外的一個或多個變化音，取代相鄰高半音或低半音的正聲，改變原來的曲調性質，形成新的宮調系統和旋律等。

　　借字可具體分為單借、雙借、三借。凡借一字完成轉調稱為單借，借兩字轉調稱為雙借，借三字轉調稱為三借。

（一）工尺譜字與單借

　　中國音樂記譜法歷史悠久，如唐代燕樂半字譜、宋代俗字譜等，明、清以來則盛行以工尺譜記錄音樂，是中國傳統樂譜中使用最為廣泛的記譜法，至今仍在民間廣泛流傳，很多寶貴的民間音樂遺產都是通過工尺譜流傳下來的。工尺譜為唱名記譜法，民間藝人可視譜而唱。譜字中「上、尺、工、凡、六、五、乙」七個字分別代表 do、re、mi、fa、sol、la、si 七個基本音級。

表 3-2

工尺譜字	合	四	一	上	尺	工	凡	六	五	乙
唱名諧音	合	四	一	上	尺	工	凡	六	五	乙
簡譜唱名	5	6	7	1	2	3	4	5	6	7

　　借字中的「字」指的是工尺譜中的譜字，借用某一譜字來取代另一譜字，完成調式轉換。因其宮音發生變化，所以也稱借宮。借字是為改變五聲音階中的大三度位置為原則，單借分為壓上和隔凡兩種方法。

　　壓上：在吹奏民間管樂器時壓住原調工尺譜中的譜字「上」不吹，用低半音的「一」音代替，即借工尺譜字中的「一」字取代

「上」字。將原調「上―工」構成的大三度變成了現調的「合―一」構成的宮角大三度，轉入原調下方四度的新調。形成「以變為角」的「出調」（宮音下移四度或上移五度）式「旋宮」。

譜例二十五

譜例二十六

　　譜例二十五和二十六中就採用了單借中的壓上的手法，在第七小節中出現的 si（譜字的「一」）取代了 do（譜字的「上」），自此之後便未再出現 do，完成了以變為角的轉換。即將前調的變宮作為後調的角，旋律轉至下方四度（或上方五度）的宮調式。壓上的手法是將宮音的位置移高純五度，此手法可以轉至上方純五度宮調系統中的所有調式，也是民間音樂調式轉換中較為常用的方法。

　　隔凡，也是單借的手法之一。是指在吹奏民間管樂器時隔去原調中的「工」字（跳過不吹），改奏高半音的「凡」字，即借工尺譜中的「凡」字取代「工」字。將原調「上―工」構成的大三度變成了現

調的「凡—五」構成的宮角大三度，轉入原調上方四度的新調，形成「以凡為宮」的「揚調」（宮音上移四度或下移五度）式「旋宮」。

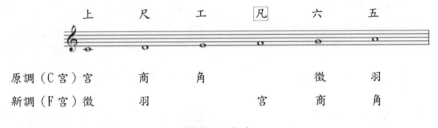

譜例二十七

青 线 线 那个 蓝 线 线， 蓝 个 英 英 的 采，

生 下 一 个 蓝 花 花， 实 实 的 爱 死 人。

譜例二十八

　　譜例二十七和二十八中採用的單借中的隔凡手法，在第三小節中出現的 fa（譜字的「凡」）取代了 mi（譜字的「工」），自此之後便未再出現 mi，完成了以凡為宮的轉換，即將前調的凡作為後調的宮音，旋律轉至下方五度（或上方四度）的宮調系統調式。隔凡的手法是將宮音的位置移低純五度，此手法可以轉至下方純五度宮調系統中的所有調式，也是民間音樂調式轉換中的另一種常用方法。

（二）雙借

　　雙借分為兩種：一種是在「壓上」的基礎上，再將「變徵」取代「徵」，此時「以變徵為角」，「宮」音向上移動大二度或向下移動小七度，也稱「雙壓上」。第二種是在「隔凡」的基礎上，再將「閏」

取代「羽」，此時「以閏為宮」，宮音下移大二度或上移小七度，也稱
「雙隔凡」。

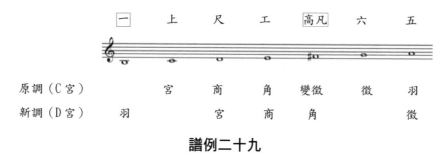

譜例二十九

　　上例為雙借的壓上，先借用「一」字（前調的變宮）取代「上」
字（前調的宮），在完成單借壓上的基礎上，再借「高凡」字（前調
的變徵）取代「六」字（前調的徵），完成雙借壓上。宮音由「上」
移高大二度變為「尺」，亦形成「以變徵為角」的旋宮。

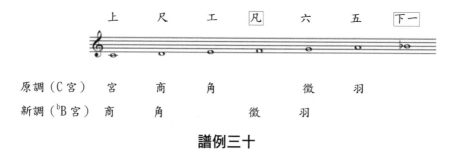

譜例三十

　　譜例三十為雙借的隔凡，先借用「凡」字（前調的清角）取代
「工」字（前調的角），在完成單借隔凡的基礎上，再借「下一」字
（前調的閏）取代「五」字（前調的羽），完成雙借隔凡。宮音由
「上」移高小七度（或移低大二度）變為「下一」，亦形成「以閏為
宮」的旋宮。

（三）三借

　　三借也分為兩種。第一種是在雙借「以變徵為角」的基礎上，又

將商（譜字中的「尺」）變為「高上」，即「以高上為角」，「宮」音向下移動小三度或向上移動大六度，也稱「三壓上」。第二種是在雙借「以閏為宮」的基礎上，又將「商」變為「下工」，「宮」音向上移動小三度或向下移動大六度，也稱「三隔凡」。

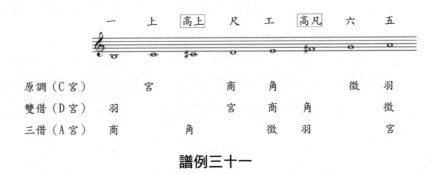

譜例三十一

譜例三十一為三借的壓上，先借用「一」字（前調的變宮）取代「上」字（前調的宮），再借「高凡」字（前調的變徵）取代「六」字（前調的徵），完成雙借壓上。在此基礎上再借「高上」字（前調的變商）取代「尺」字（前調的商），此時宮音由「上」移高大六度（或移低小三度）變為「五」字，亦形成「以高上為角」的旋宮。

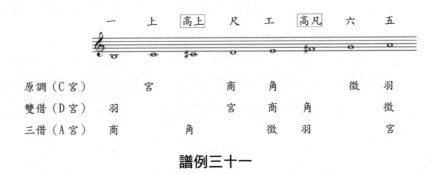

譜例三十二

譜例三十二為三借的隔凡，先借用「凡」字（前調的清角）取代「工」字（前調的角），再借「下一」字（前調的閏）取代「五」字（前調的羽），完成雙借隔凡。在此基礎上再借「下工」字（前調的

變角）取代「尺」字（前調的商）。宮音由「上」移高小三度（或移低大六度）度變為「下工」，亦形成「以下工為宮」的旋宮。

由於「旋宮」，工尺譜相應產生兩種唱名法。一種是固定唱名法，另一種是可動唱名法或首調唱名法。固定唱名法是無論當宮音旋至何位，譜字唱名依然採用固定不變的工尺譜唱法。如單借壓上時，工尺譜的宮音「上」字已變為「六」字，但是「上」還是唱「上」，此為固定唱名法。而使用可動唱名法時，宮音則該唱「上」不再唱「六」，其他各音的譜字唱名也隨之改變。兩種唱名法各有所長，使用範圍不同。器樂演奏時更多使用固定唱名法，而演唱者則更多使用可動唱名法。

三　五調朝元

「五調朝元」源於李來璋於一九八二年初在吉林省遼源市民間藝人張漢臣的手抄工尺譜本中，發現了一首標有「五調朝元」字樣的樂曲〈哭皇天〉，經過李來璋的探索和研究，認為「五調朝元」的含義為：「五調者，這裡係指同宮系統中的五種調式而言，非指不同律高的五種調。朝元者，為返始、回原之意。五調朝元的含義是指將一首樂曲（曲調）在同宮系統中有規律地進行五種調式的轉換後，又重新返回到原樂曲上來。」

（一）五調朝元的原理

五調朝元是建立在五聲音階的觀念基礎之上，將宮、商、角、徵、羽各看作一個音級。在旋律移位過程中，無論兩音之間是何種音級關係，進行有規律的移位，經五次後都可以復原。在這樣的原理下，各音級依次作為樂曲主音進行續進，從而形成一個宮調系統的五種調式轉換。

譜例三十三　〈哭皇天〉

　　譜例三十三為轉錄〈哭皇天〉的樂譜。此曲的移位規律是相間隔一個音級的續進。若以起始音為准，第一段為角（mi），第二段為羽（la），第三段為商（re），第四段為徵（so），第五段為宮（do）。按宮、商、角、徵、羽五音級順向進行，每段都相隔一個音級。若以為末音為準，依次為羽（la）、商（re），徵（so）、宮（do）、角（mi），同樣還是相隔一個音級。按此規律，五次移位後旋律將再次回到原調。

　　五調朝元是以五聲音階為基礎，所以在移位過程中並不能嚴格地按照音程關係來計算。旋律若遇偏音理應避去，用五正聲音級來替換，否則將形成異宮轉調，不符合五調朝元的規律與原則。〈哭皇天〉整體均未出現偏音，嚴格計算的偏音一律使用 do、re、mi、so、la，使樂曲保持在同宮系統內調式交替，民間藝人稱之為「串調不串味」。

2　五調朝元的方法

　　五調朝元在旋律移位時，一般有兩種方法：咬尾法與換頭法。

　　咬尾法，源於民間旋法「魚咬尾」，這種方法主要用於起始音與結束音不同的樂曲。具體方法為，進行下一次移位時以前段的結束音作為開始音，猶如一條條魚兒緊緊咬住尾巴，按此規律續進五次便可返回原調，這種方法可使旋律流暢連貫，如〈哭皇天〉。

　　換頭法，無需考慮樂曲的起始音與結束音是否相同。只需按照五聲音階的固有規律，依次按順序將樂曲進行五次續進後即可返回原調。

　　五調朝元的內涵是在同宮系統內依次做調式的轉換，有觀點認為這是一種旋律的變奏手法。所以，五調朝元並不是呆板的，而是靈活處理的。在旋律變奏時，為使旋律流暢或為旋律增加色彩感，也可適當地調整個別音高或加入偏音，在旋律節奏上略作變化，但是不可「串調又串味」，以免破壞五調朝元的規律與原則。

第四章
中國傳統音樂術語之表演、藝德

第一節　動作術語

「手為勢，眼為靈，身為主，步為根」。「手」指手勢動作的技巧，有山膀、雲手等程式動作，不同行當也有不同的指法，有「雲手取手指」等術語。「眼」指眼神運用的技法，有「一身之戲在於臉，一臉之戲在於眼」等術語。「身」指頭、頸、肩、膀、肘、臂、腰、胯、膝、足等各個身體部位動作運用的技法，有「身隨腰轉、以腰為軸」等術語。「步」指各個行當的各種步法，包括上場、行進、下場、跑圓場及蹉步、滑步、雲步、醉步、魂步、跪步、走花梆子，還有起霸、走邊、趟馬和打把子、耍下場等[1]。

動作身段是戲曲表演中最活躍的部分，處處講究舞臺形體的美。「走如龍，站如虎，輕如蝶，美如鳳」、「身如撐，膀如焊，腳如釘」、「下腳穩，貴襠勁，收小腹，縮臀部」、「生不搖頭，旦不擺尾」、「上半身重露，下半身重藏」、「前腿要弓，後腿要繃」等等，這一系列的動作術語，都是對演員在舞臺形體規範化方面的具體要求。要做到這些就必須「手莫亂動，腳莫亂行」、「腳下有眼，手中有秤」，舉手投足都要符合舞臺表演的動作規律。動作要有起有落，「起的重，落的輕」、「有收必有放，有放必有收」。同時還要協調對稱，「進要矮，退要高，側要左，反要右」，講究「橫起順落，三節六合」等。

1　李夢東：〈對「五法」的補充試解〉，《中國演員》2013年第6期。

一　手

「手法」是演員的手指、手掌與手腕，連帶手臂的動作以及其運用道具進行藝術誇張的表演技法[2]。「手是演員表演的第二張臉」，行當不同，對「手法」的使用形式也有不同的規定，通常分為「指法」、「掌法」與「拳法」三種。雖然各種手法在功能上有共同性和規律性，但對於「手法」在表演時的運用卻又有著多種形式。如：表現憤怒、衝動、失落等情緒時，「指」或「掌」不斷地以顫抖的形態來表現，用手的「抖」來表現情感上的「抖」。表現焦急、煩惱等情緒之時，雙手合攏，上下左右互搓；表示「否定」時，一般將拇指放於掌心與中指根部相連處，對人搖手；當然，除了「手法」本身的運用外，利用道具，把手、手腕、手臂聯繫起來，共同表現戲曲情景的動作，也是戲曲表演「手法」中重要的組成部分，例如水袖、摺扇、手絹等。[3]

（一）行家一伸手，便知有沒有

戲曲做功中「手法」的表現形式非常豐富，所表達的內涵也依據不同的行當、不同的角色、不同的年齡有各自不同的意味。但是無論呈現的形式動作如何，它都是為角色塑造而服務的，都是以戲曲泛美化的表演訴求為標準的，所以「手法」的表演不應是獨立的，而應是與做功的其他技法形式相互配合來完成角色表演塑造的。術語「行家一伸手，便知有沒有」，一個「雲手」的優劣就能清晰地反映出一個演員的表演基本功水平。[4]

2　李玉昆：〈簡論戲曲表演技法中「五法」的特徵與運用〉，《戲曲研究》2013年第10期。

3　李玉昆：〈簡論戲曲表演技法中「五法」的特徵與運用〉，《戲曲研究》2013年第10期。

4　李玉昆：〈簡論戲曲表演技法中「五法」的特徵與運用〉，《戲曲研究》2013年第10期。

（二）手是第二張臉

也就是說，手是表演的第二張臉。行當不同，對各種「手法」形式的側重也有不同的使用方法。雖然「手法」的運用在具體功能上有共同的規律性，但是不同的行當對於表演程式與形式仍然多有不同。例如：在戲曲角色的情感表達中，「水袖」就是代替「手」來表現角色內心情感的服飾道具，是「手」的誇張的延伸與後續。所以，「水袖」必須恰到好處地運用，要符合人物性格特徵和藝術表現要求。例如：花旦水袖應優美，小旦水袖應輕靈，青衣水袖應沉穩，老生水袖應持重，小生水袖應含蓄，武生水袖應剛健，淨行水袖應威猛，丑行的水袖應詼諧，等等。這些「水袖」的動作特點不但與角色行當有關，更是戲曲表演做功「手法」技術的體現。[5]

（三）雲手取於指

此術語是指雲手時，對不同行當的規定：老生的右手大拇指尾節要對準眉心，手高舉到眉毛上邊，左手的部分對準肚臍，這樣，形態動作收小。花臉的右手大拇指尾節對著眉心，手指朝上一豎，以大拇指尖為標準就是要將手高舉到頭頂上，左手也是對肚臍，動作形態誇大。武生也是拿大拇指尾節對著眉心，手指朝上一豎，以大拇指中節為標準，將手高舉到腦門上，這樣，形態動作就比老生的放大，比花臉的收小，也就是所謂的「武生在當中」。

（四）是指不許指，先看後指

本條術語所要講的，是與藝術化與舞蹈化並存的「指」的問題。在舞臺上，不論是用手指人或是指物，不能簡單地抬胳膊就指。藝術

5　李玉昆：《中國民族歌劇表演與戲曲表演比較研究》，河南大學碩士學位論文，2012年。

與生活是分不開的，戲曲演員在舞臺上表演身段時，既要表現現實生活，又不能把生活的原貌一五一十地照搬上舞臺，必須把它加以藝術化和舞蹈化。現實生活中的動作，只有經過美化、誇大的藝術處理，才能鮮明並有力地表現出來，才能有強烈的感染力，有藝術的真實感。

一切動作在美化過程中，要求具有曲線與弧線形，所以，身段術語「是指不許指，先看後指」，就是不許直接指，而是要誇大「指」的線路，拉長所指的距離和線條。其主要目的就是誇大舞臺效果，引起觀眾的注意。看人或看物的時候，不能直截了當地指出去，首先要活動腰肢，接著從相反方向，聲東擊西，先看後指，這樣就顯得眼神靈活而有目的性，動作具有線條美。就是說必須用弧線形指法：當你要向左前方指去時，一定要先從右起畫弧線指向左前方，指的動作不宜直截了當，這就是舞臺動作的誇大。指人或指物時，不許直接指出去，如果要指東，必先往西畫一個圈兒再往東指。這樣，動作比生活誇張，也顯得好看，而且可以通過手勢，將觀眾引向意境[6]。

人物形象不同，手指動作要求也相應有所不同。如現代京劇《龍江頌》中四個不同年齡的女性，小紅、奶奶、江水英和阿蓮，他們的指法要求是不一樣的。一般來說，年齡越大動作幅度越小。小紅最小，動作幅度最大，她的手勢動作從胸口以上往下畫弧線，所以前指時的弧線拉得最長；阿蓮的手勢部位，剛過胸口，比小紅的矮一些，從胸口往下畫弧線，手平伸出去亮相，動作幅度比小紅的小；江水英年紀比阿蓮大，所以動作幅度比阿蓮小，她的手勢齊胸，在右胸下方畫弧線，經過胸口中間時再提起來往左邊伸出去；奶奶年紀最大，所以動作幅度最小，她的指法起點最低，在胸下邊靠近腹部的地方，因為弧線距離較短，所以動作幅度也顯得最小，手勢動作節奏也最緩慢。

6　錢寶森：《京劇表演藝術雜談》（北京市：北京出版社，1959年），頁59。

（五）前後手

前後手是指手腳要對稱，關係到重心平衡的問題。站著的時候，腳下要分虛實。當雙手交叉，手腕相合於胸前時，提腿踏右步，應點腳尖偏身站著，右手在上面是前手，左手在下面是後手，左腳站穩重心歸左腿。如果轉過身子，改換姿勢，把一雙手腕分開，左手在前面就變成了前手，左腳在後，那就要虛點左腳尖，右肩站在左腳的前面，必須調節重心，「勁」歸右腿，右手也就改為「後手」了。這是為了保持身體平衡對稱並使表演動作具有線條美[7]。

例如京劇《坐樓殺惜》，閻惜姣出場亮相時，向左偏身側立（提氣、撑腰），踏右步，左腳在前，右腳在後，托手絹的一隻右手，在身子前側的叫「前手」，左手下垂，靠近胯骨為「後手」。腳下還分虛實，重心歸左腳，左腳「實」而右腳「虛」，使手腳對稱，重心平衡且穩穩站立，這種造型就有雕塑感之美。[8]

（六）前手不離馬面，後手不離胯

這句術語是有關手腳對稱與重心平衡的問題。「前手不離馬面（馬面就是裙子的中幅），後手不離胯」，指旦角在舞臺上踏步站著的時候，如果是踏右腳，左腳在前，左手應該是「後手」，在靠近左邊的胯骨，而右手應該是「前手」，要放在右腿的前邊。也就是說，右腳往前邁的時候，左手自然往前擺，相反的一側身體仍然留在後面，構成反作用，這樣身體不至於失去平衡。這是一種四肢平衡的對立現象。[9]

7　鄔慧蘭：《身段譜口訣論》（蘭州市：甘肅人民出版社，1985年），頁114。

8　鄔慧蘭：《身段譜口訣論》（蘭州市：甘肅人民出版社，1985年），頁159。

9　鄔慧蘭：《身段譜口訣論》（蘭州市：甘肅人民出版社，1985年），頁12。

（七）未曾動左先動右

「未曾動左先動右」是解釋關於弧線形（彎兒）的術語。舞臺上的弧線形動作，是藝術的誇張手法，同時也有別於日常生活。如花臉演員要向左邊方向指的時候，應該先提右肩肩膀，然後肚臍稍稍往右一轉，接著，左胳膊就向右抬起，要抬到與右胸口取平。右肩提起來之後，再向後繞半個小圈，肚臍隨著向左一轉，左手隨著腰勁的轉動，自右向左走，要走一個弧線。上身往後一靠，再向前一去，最後再用手指出。像這樣的指法，就是「未曾動左先動右」。[10]再比如：水袖當中單手反抓袖時，所謂折轉左袖時邁左腿，實際上只是腳掌從前向左劃地半圈，並立即向後收回，並未前進。這裡運用的就是「未曾動左先動右」，以左腳的外劃帶動右腳掌的向前直劃。這時的左腳是實站，右腳是虛站，便於向左擰身，捲袖，提腰收膀，快抓袖。[11]

（八）雙手不離胯

「雙手不離胯」是「起霸」剛一出場時雙手提「下甲」的姿勢。兩個肩膀要張開，兩臂要撐得圓，胳膊肘不能凸出來，雙手提著「下甲」要對著左右兩邊胯骨，不能緊貼著胯骨，要有距離，兩臂既不能向前曲，也不能往後背。

（九）攢拳節節高

「攢拳節節高」是指：手指頭挨次高凸，小指高於無名指，無名指高於中指，中指高於食指。食指中節要對著中指頭節和中節的中間；中指中節要對著無名指頭節和中節的中間；小指緊貼著無名指，拉山膀和雲手都是如此。

10 錢寶森：《京劇表演藝術雜談》（北京市：北京出版社，1959年），頁59。
11 王詩英：《戲曲旦角身段功》（北京市：中國戲劇出版社，2014年），頁204。

（十）低手垂，上手摳於鼻

左手往下叫作「低手垂」，右手臂往上提到鼻子位置就叫作「上手摳於鼻」。當左手往下沉時，鬆腰身往左轉，右手往上提時，立腰身往右轉。這是手勢動作的術語。當雙手靠攏，手腕交叉相搭時，應該放在靠近肋骨的地方，以袖遮臉的姿勢，手往上提，但不可超過鼻尖，同時扯著水袖的另一隻手要往下垂。

例如，閨門旦戲《紅鸞喜》的金玉奴、《拾玉鐲》的孫玉嬌；花旦戲《挑簾裁衣》的潘金蓮、《坐樓殺惜》的閻惜姣、《打櫻桃》的平兒、《花田錯》中的春蘭、《紅娘》裡的紅娘；玩笑旦戲《一匹布》的沈賽花、《樊江關》的樊梨花與薛金蓮、《穆柯寨》的穆桂英等人物，都是「低手垂、上手摳於鼻」出場亮相的。[12]

（十一）雲手搭於腕

「雲手搭於腕」是指凝神遙想，雙手放在胸前的一種動作造型。例如：《鳳還巢》程雪娥唱〈南梆子〉時，她自思自歎唱「……生來薄命」，又聞報穆公子不辭而別至今未歸，她的心中焦急憂煩，自言自語：「穆郎嚇穆郎，你獨自一人，往何方去了？」這時，程雪娥雙手放在胸前，凝神遙想的動作，就是「雲手搭於腕」。

二　眼

清代戲曲表演論著《梨園原》中就提出了「眼先引——凡作各種狀態，必須用眼先引。故術語曰『眼靈睛用力，面狀心中生』」。著名武生演員茹元俊先生一再強調，眼睛要聚神、凝神、傳神，出場就要

12 鄔慧蘭：《身段譜口訣論》（蘭州市：甘肅人民出版社，1985年），頁159。

把所有觀眾的眼睛吸引到自己臉上來[13]。眼神的運用不但是一門藝術，同時也是一項技巧。「眼法」就是指在戲曲表演過程中運用眼部的表現力，通過不同眼神的情感表達來揭示角色的內心語言與思想活動，用誇張的眼神訴說來實現與劇中人物或觀眾的無聲情感交流[14]。戲曲表演做功「五法」中「眼法」的運用主要在於「敘事」與「傳情」上。戲曲舞臺是高度寫意化、虛擬化的表演空間，大多數時候演員在規定情境中所看到、聽到、感覺到的場景與道具在觀眾眼中可能並不存在。

此時，只有依靠演員利用「眼法」中的「眼神」敘事表演行動技巧，將演員心中存在的無形之物，利用戲劇藝術觀演關係中潛在的信任關係而幻化於舞臺之上，使觀眾認為演員真的看到了，從而建立起心中「看山如山高、看水似水流」的戲劇情境感。在傳情方面，「情由心生，以聲傳情」是音樂戲劇藝術典型的表演藝術追求，而「眼是心中之苗」，那麼在心中升起情感之後，眼睛勢必會幫助「唱、念」來傳達一部分情感，甚至在部分沒有「唱、念」的戲中，眼神的表演要作為戲曲藝術中的主要表現手段來為戲劇角色傳情達意服務。要想很好地展現戲曲「眼法」，就必須注重面部各感官與眼部的配合，以「眼神」為表達主體，用面部的各種微妙變化來表現人物的各種內在情感與情緒。[15]

在「手、眼、身、步、口」這些基本功中，眼神是非常重要的。眼睛這個靈巧的工具，理所當然的是一種表演的得力手段。眼睛是沒有聲音的語音，一些不能言傳只能意會的意境，就要靠眼睛來傳達。唱、念、做、打，如果離開眼神就會失去生命力。而對人物複雜豐富

13 張堯：〈京劇小生的身法訓練〉，《戲曲藝術》2011年第11期。

14 李玉昆：《中國民族歌劇表演與戲曲表演比較研究》，河南大學碩士學位論文，2012年。

15 李玉昆：〈簡論戲曲表演技法中「五法」的特徵與運用〉，《戲曲研究》2013年第10期。

眼睛的內心活動的表達，更是離不開眼神的作用。如果眼睛沒有戲，周身就沒有戲了，即使再複雜的動作也吸引不了觀眾的。

（一）做戲全憑眼

　　人們常說的「做戲全憑眼，情景心中生」是帶有哲理性的總結。有了眼神，就有了精氣神，就有了生命力。戲曲演員的眼睛，只有經過嚴格而又科學的訓練，才能達到在舞臺上隨心所欲地傳遞出劇中人物的感情，以「動於中，形於外」的表演把戲曲人物的內心活動和精神氣質藝術地轉化為具體而鮮明的外在現象，便於充分地表露人物的情感和神韻，為全劇的整體表演增添藝術魅力。[16]眼、神、情對戲曲演員來說至關重要，平時要堅持鍛鍊眼神，上臺時眼神的目的性要強。

　　戲曲表演採用誇張風格，因此，眼神的表達也脫離不了誇張的範疇。哪怕是一個細小的節奏或者是一段較長時間的停留，演員都要適度把握對眼神的應用。如《三鳳求凰》一劇的第七場戲：新科狀元徐文秀相遇女扮男裝的新科探花蔡蘭英，心知肚明的「蔡小姐」害怕對方貪圖榮華，見利忘義，因此，轉動眼珠，迅速思考，決計進行試探。而蒙在鼓裡的徐狀元聽說蔡小姐已許配給探花郎時，驚得徐狀元張嘴、瞪眼，跌坐椅上，目瞪口呆。這場戲突出的就是演員誇張的眼神表演，這段戲沒有什麼臺詞，主要靠演員用眼神來進行啞劇式表演。[17]

（二）眼到手到、手到眼隨、眼領手走

　　明代劇作家、理論家徐渭在《南詞敘錄》中論述昆曲的表演構成時提到：「『做派』講究的是『身法』，『身法』強調『眼到手到、手到

16　蔡俊平，孫寶忠：〈戲曲演員的眼神〉，《大舞臺》2007年第2期。

17　郭翠屏：〈「手、眼、身、法、步」在戲曲舞臺表演中的應用〉，《大舞臺》2011年第4期。

眼隨』。眼睛與手要做到一致，才能為劇情、情緒的發展帶來更好的推動作用。[18]京劇《龍江頌》第二場，江水英的眼神、手勢、動作都很自然，對人物的感情交流方面，合情合理。在唱腔的進行中，她的眼珠很緩慢地轉動，眼神的運用也恰當地體現了江水英深思果斷、顧全大局的精神面貌。在緩慢的拖腔中，她的眼神、手勢，隨著腰部的轉動與拖腔的節奏相結合，通過她的手眼以及面部線條吸引觀眾進入人物的理想境界，隨著唱腔快慢、抑揚頓挫與眼神的運用、動作的勁頭緊密地聯繫在一起。[19]比如，拉個雲手，眼睛必須始終是「領著」手和「送著」手走的。這並非手眼機械結合在一起，而是「眼到手到」，眼與手的有機配合，共同為戲劇情節內容和人物形象刻畫服務。

（三）眼中無物似有物

此術語是針對虛擬表演而言的。眼睛是戲曲演員外形的重要部位，在勾畫臉譜時，臉框塗成黑色，與眼睛的白色玻璃體形成強烈對比。而眼神的靈活運用，更是身段的協調與內心活動緊密結合而將人物情感外顯的主要手段，是人物靈魂最集中表現於外在的門戶。演員在寫意性極強的戲曲舞臺上的表演，只有努力做到「眼中無物似有物」，通過眼神表現出人物性格情緒深層的內涵，才能使觀眾加深對人物的理解，領會到戲劇的真實內涵[20]。用好眼神對演員來說，是一件舉足輕重的大事。[21]

戲曲演員作為表演藝術中角色的扮演者，他（她）的基本任務就是塑造好鮮活靈動的舞臺藝術形象[22]。老師教授學生學戲，說到最多

18 許鈺民：〈化生態環境的透視及昆舞現時態存在的分析〉，《北京舞蹈學院學報》2007年第5期。
19 鄔慧蘭：《身段譜口訣論》（蘭州市：甘肅人民出版社，1985年），頁73。
20 蔡俊平，孫寶忠：〈戲曲演員的眼神〉，《大舞臺》2007年第2期。
21 丁小玲：〈眼·神·情——淺談戲曲演員眼睛的運用〉，《當代戲劇》1998年第12期。
22 黃桂：〈試論戲曲演員的舞臺創造〉，《戲劇之家》2013年第7期。

的就是「狀態」，包括生活狀態、自然狀態、形體狀態、心理狀態等。傳統戲的特點就是所有的狀態都是在程式化表演的基礎上，借助動作、身段、唱腔、念白、眼神、手式、服飾、道具等等，把劇情藝術化地在舞臺上表現出來，把諸多鮮活人物，在舞臺上呈現出來。[23]現代戲曲相對於傳統戲曲的「程式化」和「虛擬化」，表演更生活化一些，更自然一些，追求更貼近生活的狀態來講述故事，完成劇中人物的塑造。

例如《貴妃醉酒》中的楊玉環，她一邊唱一邊表演，在橋上先看到鴛鴦戲水，然後轉過身來一邊接唱「啊……水面……」，一邊用眼仔細觀看。再如楊玉環唱〈長空雁〉時，走雲步遙看空中的飛雁，唱「皓月當空」時，用眼向前遙看天上的明月，等等，這些都表現了眼中無物似有物的技術表演。

（四）一身之戲在於臉，一臉之戲在於眼，臉上戲在眼上

在日常生活中，人們主要依靠語言和眼睛的傳神來進行交往，眼神自然也就成了演員進行舞臺藝術生產的重要表演手法之一。一個演員在舞臺上有沒有戲，主要是看演員的面部表情，不會運用表情的表演，往往被批評為「面癱」。而面部表情的好壞則主要取決於演員對眼神傳神程度的把握。[24]這恰好印證了的「一身之戲在於臉、一臉之戲在於眼」的傳統說法。

在面部表情中，眼神是最主要的一個技術點，必須下功夫練習，不停地錘鍊揣摩，使它能收能放，準確地表達劇中人的思想感情。我們說眼睛是心靈的窗戶，觀眾從這兩扇窗戶裡，可以看到劇中人的內

23 張白雲：〈戲曲表演中人物的「狀態」——高甲戲《閩南人·家》演出隨感〉，《福建藝術》2015年第5期。

24 郭翠屏：〈「手、眼、身、法、步」在戲曲舞臺表演中的應用〉，《大舞臺》2011年第4期。

心世界。演員一定要敞開窗戶，在劇情發展到關鍵時刻，更起到「攏神」，即抓住觀眾注意力的作用。

眼的運用有一個原則，即一定要從角色的身分、地位、處境、性格出發，用得恰如其分、恰到好處。不同行當、不同性格的人，眼法本身也不同。例如《西廂記》中紅娘，眼神多用靈活轉動來表現機智的性格，有時又要定神來表現她善於思考。《春香鬧學》中春香是一個具有反抗精神的好姑娘，眼神分外靈活。《柳蔭記》中的梁山伯，是個忠厚樸實的書生，眼神則要穩重，甚至有些木然。[25]

戲曲表演是採用誇張手法的。因此，眼神的運用也離不開誇張的表演技術。即使是一個細小的停頓或者是一段較長時間的節拍，演員都要巧妙適當地把握眼神的應用。演員在舞臺上進行表演時，舞臺是空曠的，場景是虛擬的，也就是說，沒有什麼實物可以現場參照。演員除了用形體和演唱、念白來向觀眾描述劇情外，還要通過眼神向現場觀眾傳遞情感，給觀眾以充分的想像空間。要做到這些，就要求演員在表演時要做到「眼中有物」。

例如《三鳳求凰》一劇的第四場，這段戲沒有什麼臺詞，主要靠演員用眼神來進行啞劇表演。劇情如下：躲在幔帳之內的徐文秀驚慌失色，渾身發抖，眼睛緊緊盯著蔡慶的一舉一動。當蔡慶接近幔帳的瞬間，徐文秀的眼神要表現出不知所措、目瞪口呆。此時的蔡小姐眼神中所流露出的應該是是害羞、慌亂。再如，現代戲《掩護》捕魚一場，春蘭爹在船上見魚群游近，兩眼閃放光芒，撒網、收網，將魚兒拖到船上。小春蘭滑稽的抓魚動作，更是讓喜悅的眼神在二人臉上蕩漾。這一連串的表演動作，其精髓部分就是要求演員做到眼中有魚，用眼神告訴觀眾，看到魚群來了，屏住呼吸，緊盯前方，然後，適時

25 戴旦：《戲曲訣諺通俗注釋》（昆明市：雲南人民出版社，1985年），頁33。

撒網。以此牽引觀眾思維，讓觀眾情不自禁地進入虛擬的打魚現場[26]。

（五）眼隨腰走，不離三條線

何謂「眼隨腰走」？就是眼隨著頭轉，頭隨著腰走；「不離三條線」的三線，指的是左乳、右乳和胸口三條線。如果做左翻身、右翻身動作時，眼睛的轉動應做到「眼隨腰走，不離三條線」的要求，這樣的身段既圓潤優美，又連貫流暢。

戲曲演員在舞臺上演出時，不論是表演身段、亮像或是走步，發力點都得從腰上走。全身的動作是要以「腰」做軸心的。「眼隨腰走」，身向前傾，眼睛自然就要看地；背向後靠，眼睛要向前平視；身向左轉，眼睛要隨著往左瞅；身向右轉，眼睛也要隨著往右瞅。頭部的轉動，從表面上看是受脖子的支配，其實實質上，主動力還是在腰。眼睛，當然要隨著頭部的轉動而轉動。眼睛隨著頭轉，頭隨腰走，所以說是「眼隨腰走」。

一切形體活動均由「腰」指揮，首先活動腰肢，再動胳膊，手指的時候，眼睛先行一步「看」了再指，這樣就會顯示人物精神，抓住觀眾。「不離三條線」是限制脖子的活動範圍，使觀眾看到演員的正面，所以眼睛的轉動，不論是向前看，向下看，向左看，向右看，下頦不能離開左乳、右乳、胸口三條線。如果超過了左乳或右乳，不但脖子感到彆扭，形象也不美觀，這就是藝人常說的「強頸」的毛病。除了「眼隨腰走，不離三條線」外，還要「鬆肩」（指要放鬆肩膀，但並非鬆懈之意）。至於如何能做到頭勁微搖即傳出神理，那就要用心體會並付諸形體動作了。

眼睛的轉動，要有一定的規矩，就是下頦不離三條線：左乳、右乳和胸口。身向前傾，背向後貼，下頦都要對著胸口。身往左轉，頭

26 郭翠屏：〈「手、眼、身、法、步」在戲曲舞臺表演中的應用〉，《大舞臺》2011年第4期。

也隨著往左轉，下頦要由對著胸口的地方慢慢地隨著往左移，移到對著左乳為止，而不能再往左轉了。下頦要是轉過了左乳，不但自己的脖子感覺彆扭，觀眾也只能看到你半邊臉。這樣一來，身段既不好使，姿勢也不好看。所以，才有這「不離三條線」的限制和規定。往右轉的動作，和往左轉一樣，只是變變方向而已。總的來說，不論身段怎麼使，下頦是不應該離開左乳、右乳和胸口這三條線的。頭轉動的時候，要注意一點：不論往左轉、往右轉，都不能夠「硬打硬要」（就是猛然一轉的意思），一定要轉得有層次，要「落頭」。假如頭要往左轉，下頦由對著胸口的地方，起始向左移動，當它走到胸口和左乳之間的時候，稍一停頓，把頭向右一歪，下頦再接著往左走。這樣做，主要就是為了避免「硬打硬要」的現象。[27]

（六）先收後放，瞅地取神

演員出場亮相，或是做完一組身段之後，都要把眼神先收後放，即先看到離腳三尺左右的地方，然後再抬眼亮相，也就是《明心鑒》裡所說的「欲睜先收……。」[28]從眼技運勢來講，眼簾向下移動時會有瞬間的下垂，但不能完全耷拉下眼皮，而是應該採取「瞅地取神」的方法。視線即使向下，也不是向下直射，略向下方斜視，為眼睛再次上提時增加目光的亮度[29]。例如：節奏轉慢時，先把眼神收斂，待到散板翻高時，忽然放眼往前看，雙眼炯炯有神。這種類似亮相的表情，也就是術語「瞅地取神」所要求的，這裡最突出的是眼神「先收後放」，眼神起到定神、亮相的作用。

例如《宇宙鋒》中的趙女，聽到趙高說「聞聽人言，我兒叫那家人趙忠一聲丈夫，可有此事？」趙女心中暗驚，先微啟唇吸氣，抬眼

27　鄺慧蘭：《身段譜口訣論》（蘭州市：甘肅人民出版社，1985年），頁57-61。

28　鄺慧蘭：《身段譜口訣論》（蘭州市：甘肅人民出版社，1985年），頁73。

29　王詩英：《戲曲旦行身段工》（北京市：中國戲劇出版社2014年），頁516。

一愣，把眼珠左右一動，立即徐徐收氣收斂眼神，從面部表情以及眼睛的變化，表現出趙女剎那間的驚慌又馬上轉為故作鎮定。

再如《龍江頌》第二場，江水英說服隊長堵江淹田一節裡的表演，唱到「大旱年變成……」，先把眼神收斂，從容換氣，轉散板翻高唱「豐收年」時，忽然放眼神往前看，眼睛炯炯有神，在人物身上灌注了強烈的感情，這裡最突出的表情就是眼神的「先收後放」。

（七）眼靈睛用力，面狀心中生

眼睛具有「說話」的功能。往往人物之間，不需說話，只要互相交換顏色，就能把角色的心聲顯映出來並傳達給觀眾，收到「無聲勝有聲」的美妙效果。如曲劇著名演員馬琪在《寇準背靴》中飾寇準，他在「弔孝」一場中，寇準一舉一動的觀察，一點一滴的思慮，全都是靠眼神來表現的。當他發現兩個丫鬟帶孝不正，兩支蠟燭一滅一明時，眼睛裡說話了：「噢？這是為什麼？」最後當他又發現郡主一時慌張，撩孝衣露出紅襖時，帽翅雙絞，後背雙手，眼珠飛快一滾：「不錯！這裡邊有文章！」真是表現得神情逼真、入木三分。

京劇《宇宙鋒》中，趙女裝瘋部分，在唱「把烏雲扯亂」的「亂」字之前，閉嘴悶氣，用鼻子稍吸一口氣，囤氣唱「亂」；尾聲時，兩隻手手腕繃住勁一扣，右手反手一指，另一隻手扯袖翻腕，同時「長腰」，把腰的曲線往上一提，其眼神放光一彈的樣子，就是體現了「眼靈睛用力，面狀心中生。」[30]的術語。再例如《貴妃醉酒》中楊玉環唱「玉石橋斜倚把欄杆靠，鴛鴦來戲水，金色鯉魚在水面朝，啊……水面朝」時，做出腳底下一滑（斜伸右腿），身體後仰前俯，趁勢右腿踏步，打開扇子轉身面對前臺，右手舉扇上揚，折袖憑欄唱「靠」，這個亮相正好碰上一擊小鑼「臺」，抬步遙望著水上的一

30 鄔慧蘭：《身段譜口訣論》（蘭州市：甘肅人民出版社，1985年），頁120。

對鴛鴦，必須要「眼睛用力」，眼神犀利，看到樓臺底層。再例如《七星燈》中諸葛孔明之死，演員在表現死的眼神時，為時不長，可是一瞬間的眼神，卻充分揭示了孔明壯志未酬、死而有憾的內心複雜情感。[31]

三　身

　　「身法」即指戲曲身段與身韻，是以「身姿」為展現主體的各種舞蹈化的形體姿態。「身」為人體之軀，「手」、「眼」、「步」等肢體皆存在於「身」之上，只有與「身」密切配合，方能準確、生動地塑造角色並傳情達意，所以「身」形之法也是戲曲表演「五法」之樞紐。戲曲表演中程式無處不在，戲曲「身法」也是一代又一代戲曲表演藝術家透過舞臺實踐總結出的較為完整的表演程式套路，它在配合不同程式表演動作時所講究的表演技法也隨著不同行當與角色人物而各不相同。比如在戲曲表演中「拉山膀」時的身法，就根據不同行當的表演特徵而呈現出「小生身形站如丁，旦角身姿穩中鬆。淨行體態撐飽滿，武生身法取當中」的特點。但這些對於表演「身法」的程式化要求也要做到因人而異，不同體態特徵的演員在塑造不同形象的角色時，應根據自身的高矮胖瘦與氣質差異來調整身姿與行動幅度的細節，以便更加準確地塑造角色形象[32]。

　　「身」通常總是泛指整個人體，由於另三項「手眼步」均是指具體部位，因此，在這裡的「身」，自然也就是指人體的中段部位了。「身」與「手眼步」，從名稱來看，後者指的是具體部位與形態，而「身」卻不同，「身」乃是統稱，包括有頭、頸、肩、膀、肘、腰、

31 戴旦：《戲曲訣諺通俗注釋》（昆明市：雲南人民出版社，1985年），頁33。

32 李玉昆：〈簡論戲曲表演技法中「五法」的特徵與運用〉，《戲曲研究》2013年10月。

胯、膝、足等九個部位之多。其中首先由腰這一全身動勢、勁力之源，來給予支持、助力、引領、協調，繼而再仗上自肩、背，下至臀、胯等部位的具體協力配合，從而為各身段態勢的合於規範要求，發揮其堅實、良好的基礎作用。[33]

「身」法，在戲曲術語就是泛指身段，主要是指身體軀幹部分（從肩到臀部）的姿態而言。身體的正、斜、彎、躬，都是塑造人物的手段。在一般情況下，正面人物都挺拔端莊，反面人物醜陋猥瑣，這些都說明身體的造型對於刻畫人物形象的象徵意義及重要作用。戲曲表演對身段姿態的基本審美要求是正直挺拔、端莊俊美。站立時要聚氣提神，保持上升的感覺；在各種動作中，「腰」要與四肢協調和諧，起到軀幹的作用。

（一）身隨腰轉、以腰為軸

「腰」是人體支柱，它在表演中起到了軸心作用。身段美不美關鍵在於「腰」，術語「以腰為軸」十分恰當地說明了舞臺上的舉手投足都是由「腰」發勁，一切都要服從腰的指揮。一般認為，脖子的活動能使頭轉動，肩膀也能幫頭的忙，其實不然，如果腰不指揮扭轉，就會影響脖子失靈，藝病「強頸」就是一例。眼睛長在頭部，更需要隨著「腰」走。上述中談到的眼睛轉動，不論是看左還是看右，朝前看還是往下看，下頦不准離開左乳、右乳、胸口三條線，這條規定頭部活動範圍的術語，也關係到人物形體美的問題。

假設人體是車輪，腰就是車輪的軸心，車輪要靠軸心的運動來轉動。所以要用腰裡的勁來支配形體動作。換句話說，在舞臺上做各種身段，都要服從腰的控制，腰裡功夫差，做起戲來就差勁。為了把身

33 吳華閩：〈究其「身」而正其「法」——析「手眼身法步」的「法」〉，《戲曲藝術》1987年第12期。

段做好，把戲演好，就要加強腰的鍛鍊，讓腰發力。演員在運用這些身法時，必須要根據演員自身的條件而靈活使用。身材較高大的演員在塑造小巧形象時，要注意舉手投足之間，盡量矮化自己。亮相要求矮身屈體，腰部適度彎曲、縮手縮腳，頸部前伸微曲。身材相對矮小的演員去塑造高大的舞臺人物形象時，演員在場上做動作時要盡量把身體往上撐、向外擴展，手勢動作適度誇張放大。特別是亮相，腰部要直立上挺，手腕稍往下按，腳尖立起，以此來顯示自己的偉岸，以彌補身材的不足。這樣，久而久之，演員便可根據自身條件的不同形成一路獨特的戲曲表演風格。[34]

（二）橫起順落，三節六合

六合即為「心與口合，口與手合，手與眼合，眼與身合，身與氣合，氣與心合。橫起順落，三節六合」。所謂「三節」是指全身主要關節而言的，即梢節、中節和根節。從形體動作的「三節」來要求，這是屬於技術性的範疇。「三節」協調也講求「起承轉合」的規律，比如抖袖的動作，要求做到「梢節起，中節隨，根節追」。如果只有梢節起，中節不隨，根節不追，單單使人看到梢節的動作，就必然破壞整個動作的完整性，顯得淩亂而不美觀。不僅水袖如此，其他如「雲手」、「踏步」等也都不能脫離這個規矩。

所謂「動作一股勁兒，領會要領才省事兒」，根據這個規律，要求演員做每一個動作時都要心中有數。[35]比如說到走場，便有「走場別著急，手帶腳起線提」。這就不但說出了動作的要領，而且指出了演員內心應有的感覺。指法則要求「柔若無骨，豐若有餘」，「掌如瓦攏，拳如捲餅」，指法功夫練到了家，便能做到「世間百事指爪中，

34 郭翠屏：〈「手、眼、身、法、步」在戲曲舞臺表演中的應用〉，《大舞臺》2011年第4期。

35 姬海冰：〈「戲諺」中的戲曲文化〉，《理論與創作》2011年第1期。

善於變化妙無窮」；單前撲的動作要領為「上去一個蛋，下來一條線」；刀技表演是「單刀看手，雙刀看肘」；扇子功要做到「拿扇如無扇，用扇不見扇」；髯口捻須的表演必須注意「黑須少捻，白鬚多捻」。總之，舞臺上的各種動作按形體美的要求都有一定的程式性，演員須得認真下功夫練習，臺上的表演更不能馬虎了事，貪圖省力，否則「唱戲不出汗，累死無人看」。[36]

關於「身法」的表演原則，必須特別強調的是「三節六合」。這是演員在表演過程中是否能夠做到「剛柔相濟」的關鍵原則。所謂「三節六合」，指的是「頭（梢節）、腰（中節）、腿（根節）和手、肘、肩」各個部位密切配合，動作協調一致。其中，「梢節起、中節隨、根節追」，「手、肘、肩，協和搭配」，「三節六合」是以腰為軸，肩與胯為根節、肘與膝為中節、手與腳為梢節，其中肩、胯、腳為大三節，手、肘、肩為小三節，六個部位動作協調，同時，要做到「心與口合，口與手合，手與眼合，眼與臉合，臉與身合，身與氣合」。這些要求是戲曲表演中的形體規律，也是戲曲演員們必須掌握的表演方法，但具體人物角色在使用時還是有所區別的。比如《群英會》關羽是「內緊外鬆」，在形體上強調「緊」。而《西廂記》的張生則是一種秀氣的「緊」，透過水袖、扇子等的收縮幅度表現出一種雋秀文雅的美。[37]

（三）心一想、歸於腰、奔於肋、行於肩、跟於臂、達於指

此術語是指，表演取物時，不能如平時生活中那樣伸手就拿，一定要先悶氣、立腰、由腰發動命令按順序傳達下去，最後抬胳膊伸手去取，這樣的動作有「彎兒」，既誇張又清晰。身法是由各種基本功夫——頸功、肩功、臂弓、胸功、腰功、臀功、腿功、腳下功等組織起來的。如果沒有經過很好的基本訓練的演員，走起身段來丟肩晃

36 姬海冰：〈「戲諺」中的戲曲文化〉，《理論與創作》2011年第1期。

37 張堯：〈京劇小生的身法訓練〉，《戲曲藝術》2011年第11期。

膀，在舞臺上是最難看的。這則藝訣，它簡明扼要地勾勒了身段起止
動作的規律。它包括著內心和外形兩個方面。「心一想，歸於腰，奔
於肋」，是指內心意念的運用；「行於肩，跟於臂」是形體的運動，兩
個部分須相輔相成。由心、腰、肋、肩和臂構成的五個環節，一氣貫
串到底，這樣做出的舞蹈身段來，就顯得好看。

　　此術語也說明了舞臺上的一舉一動，都是先經過思考，再見之於
行動。也就是行動聽命於思想，思想是行動的指南，心裡剛想到要做
什麼身段，大腦馬上把任務交給了腰，要用腰裡的勁帶動全身，有層
次的傳遞下去。「心一想、歸於腰、奔於肋」這是屬於內在的動力，
而外形的活動是「行於肩、跟於臂、達於指」，內在的勁雖然是看不
見的，到那時能感覺到它的存在，這兩者之間互相滲透，互相密切的
聯繫在一起，從裡到外，由此及彼，表裡一致來完成「心勁」所要傳
達的人物。如《宇宙鋒》趙女在唱「溶墨伺候」時的身段，首先，以
腰為主導，從腰上發勁，奔到右肋，「勁」由右肋行到右肩，「跟於
臂」，這時右臂微抬，另一隻手扯著右手的水袖，「勁」順著背而到達
手上，做磨墨的動作。至於手腕轉動的關鍵，還是在於「腰」，用腰
裡的一點支撐勁來帶動手腕的活動，做完磨墨的動作，心裡想到要往
那邊一指，腰馬上第二次發勁，「勁」奔到肋而行於肩，順序而下達
到手臂、手腕、手掌和手指。這股「勁」下達到右手的食指為止，音
樂要做到朝左邊一指的動作，這句念白才能結束。

　　把肢體中「腰」的部分提高到一個軸心作用的地位，全身的動作
都是由腰掌握，可以說是一個身段起始動作的基礎。它包括著內心和
外形兩個方面。「心一想、歸於腰、奔於肋」是心勁的運用；「行於
肩、跟於臂」是外形的活動。具體地說：心裡一想，有了動作意圖，
就拉個「山膀」，或是起個「雲手」。這個意圖緊接著就傳到腰上，由
腰上發出勁來，經過肋骨達到肩膀，接著再傳到胳膊上，需要使用什
麼身段，這時候就可以根據自己的意圖來決定了。再往詳細說，就

是：「心」比「腰」快，「腰」見了勁，才能奔到肋上去，「肋」比「腰」又慢了一步，由「肋」再傳到「肩」，由「肩」才達到「臂」。總之，「腰」是全身動作的軸；全身的動作都是由「腰」來發號施令，都要受「腰」勁的支配。[38]

「腰」在人體中是極其重要的組成部分，「腰」在舞蹈動作中是極其重要的一環。因為，舞臺上的動作來自生活源泉，是生活中的誇大與收小，而全身的動作都應該由腰來掌握，所以「腰」在動作中提高到「軸心」作用，如同車軸帶動車輪滾滾向前推動。身段譜術語「心一想，歸於腰，奔於肋，行於肩，跟於臂」就是說先有思想意識，然後才產生行動。當用於取物的時候，絕不會突然伸手去取，必定由大腦發號施令，「腰」接到任務時，傳給肋、肩、臂，促使手去取物。這裡所謂「勁」，就是心裡一想的時候，以腰為主，由肋發「勁」，上達於肩，行於臂上，順序而下達到手上。如果不用腰裡的「勁」，動作就會顯得「楞」（生硬的意思）。舞臺上的身段，是舞蹈化的動作，講究線條美，而腰的作用就能很好地解決這個問題。[39]

例如上述「磨墨」的身段動作，先有意念，然後以腰為主導，從腰上發勁，直到右肋，「勁」由右肋傳到右肩，「跟於臂」，這時右臂微抬，另一隻手扯著右手的水袖，「勁」順著背而達到手上，作出磨墨的動作。至於手腕轉動的關鍵，還是在於腰，用腰裡的一點撐勁來帶動手腕的活動，從而完成磨墨的動作。[40]再如水袖當中的「直捲袖」，抬膀九十度將水袖甩出，除了轉腕、指掌撥繞水袖以外，要注意肩、胛、肘、身相隨。捲袖動作比較明顯地體現了「行於肩、跟於臂、達於指」的要領。[41]

38 錢寶森：《京劇表演藝術雜談》（北京市：北京出版社，1959年），頁57-61。
39 鄔慧蘭：《身段譜口訣論》（蘭州市：甘肅人民出版社，1985年），頁72-76。
40 鄔慧蘭：《身段譜口訣論》（蘭州市：甘肅人民出版社，1985年），頁119。
41 王詩英：《戲曲旦行身段功》（北京市：中國戲劇出版社，2014年），頁182。

（四）四肢無用

此術語的意義，是指腰是表演的中心，強調腰在表演中的重要地位，而四肢的活動，要服從腰的指揮。所謂「四肢無用」，是指胳膊、腿不能擅自行動。一切動作都要由「腰」來做主動。四肢的活動，是要服從「腰」的指揮。上一術語所談的「心一想、歸於腰、奔於肋、行於肩、跟於臂」術語，已經比較詳細地說明了這個問題，這裡就不再重複了。「四肢無用」的意義，並不是說手腳都沒有用，而是說舉手抬腳，一招一式，四肢活動都要服從於「腰」的指揮和控制。

（五）一長一鬆，身段神靈

所謂「一長」是吸氣，把腰站立起來，身子做圓形挺拔提升，所謂「一鬆」是呼氣、鬆腰，身子往下降。戲曲演員最難練的就是身段。例如京劇，使起身段來，要用圈兒。不論是橫圈兒，立圈兒；也不管是整圈兒、半圈兒；大圈兒套小圈兒；小圈兒化大圈兒。身段有圈兒，使出來才會好看。唱功講氣口，容易理解，而身段氣口的運用，那就要使用「一長一鬆」的方法了。要想把身段漂亮的做出來，除去腳底下要靈活，還必須懂得「氣口」。所謂「長」，就是身體往上提，在提的過程中要吸氣；所謂「鬆」，就是身子往下沉，在沉的過程中要出氣。吸氣要出氣的準備工作。一長、一鬆，鬆完再長，反覆運用。但是要注意：不論是吸氣、出氣，都要用鼻子，不能用嘴。另外，還要注意：閉嘴不要閉得太緊，要閉得自然。「一長一鬆，身段神靈」，當吸氣的時候，把腰立起來，身體曲線上升，叫「一長」（立腰），呼氣（鬆腰）的時候，必然身軀往下降，這叫「一鬆」。做身段時總離不開「鬆腰」（呼氣）、「立腰」（吸氣），由此可見腰的重要性。

「一長一鬆，身段神靈」是指身段表情與呼吸的關係密不可分。在演戲的過程中，呼吸時，身子不宜直上直下，吸氣時，必須曲線上

升，立腰為「一長」，呼氣的時候，要鬆腰，叫「一鬆」，這是，軀體做弧線下降。呼吸運轉循環不已，其中還包含悶氣長腰，轉腰等腰部活動，如果腰的運用靈活自如，就能夠控制呼吸節奏，快慢動靜隨心所欲，就能夠把戲演得格外生動[42]。「雲手」裡的悶氣、呼氣是「一鬆」，吸氣是「一長」，長了再鬆，鬆了再長，循環不已。不但闡明呼吸節奏與腰的相互關係，也很好地解釋了身段譜術語:「一長一鬆，身段神靈」，能夠做起身段來好看。更進一步鍛鍊眼神的運用，視線的虛實、強弱以及如何用心勁來指導，使形體動作要和內心活動相結合。

　　例如:京劇《坐樓殺惜》，宋江責問閻惜姣，閻惜姣一時語塞，一邊情急編瞎話，一邊從地上拾起鞋來。這裡的表情與呼吸，用的是「一長一鬆」，吸氣立腰的「一長」表現為一愣，立腰悶氣眼角掃一下宋江，緊接著眼珠一動，呼氣鬆腰「一鬆」，抬眼裝笑。如京劇《坐樓殺惜》中〈借茶〉，張文遠出場，當唱到「凝眸偷窺」時，與閻惜姣二人撞肩各退半步對眼神，用「一鬆一長」，先鬆腰勾起腳，背著雙手往裡擋，他穩住上身，逐漸起腰前行。又如《紅燈記》中，李奶奶預感到兒子的危險，讓玉梅倒酒時的表情是:她張嘴倒吸氣是「一長」，反映內心的「驚」;雙手發顫拿著酒杯，克制這內心的悲痛和氣惱，呼氣「一鬆」;眼睛凝視著李玉和，語帶雙關地鼓勵他要堅強地完成革命任務。

（六）眼隨腰走、頭隨腰走

　　「眼隨腰走」，是指眼睛長在頭部，所以眼睛的動態也要緊跟腰的旋轉。解釋它的意義，就是說，眼睛長在頭部，會跟隨頭部行動，腰部活動的幅度大，形成眼睛環視，腰部轉動的節奏快，反映了眼珠迅速的一轉。頭部的轉動，要隨著腰的轉動，眼睛要跟著頭一塊兒活

42 鄒慧蘭:《身段譜口訣論》(蘭州市:甘肅人民出版社，1985年)，頁164。

動，如：回頭往後看，仰面朝天望，抬頭往上瞧，低頭瞅腳尖，向左看，向右看，抬眼向前看等說法，闡明了眼睛隨著頭的轉動而轉動，也就是說，一切動作都是由腰來做主。「四肢無用」的意義，並不是說手腳都沒有用，而是說舉手抬腳，一招一式，四肢活動都要服從「腰」的指揮。

「頭隨腰轉」，就是說頭部要跟隨腰的轉動而活動。例如：《貴妃醉酒》中，唱到「清清冷落」的時候，一邊唱「清清」，一邊側身踏右步，微蹲腿，隨著身子往下蹲的同時，向左轉腰，頭往左，眼睛向左一瞟，接著唱「冷」，腰往右轉，頭向右，眼睛隨著腰的轉動而活動，以柔弱的眼神，有節拍的向左右兩瞟，唱「落」字帶點感傷，眼皮耷拉向下，同時鬆腰抖袖，隨抖袖站起來，唱「在那廣寒宮」（往前遙指），眼睛往前平視。這就是「眼隨腰走，頭隨腰走」在表演中的用途，由此可見，處理好腰與眼的關係，十分關鍵。[43]

京劇表演藝術家蓋叫天曾說：「腰身是身體的總關子，一舉一動莫不通著腰，舞蹈動作美不美，首先看腰身美不美」[44]，另一位以身段表演著稱的藝術家錢寶森也作過精闢的論述，他說：「演員在舞臺上表演，不論是使身段、走腳步或亮相，都是腰上使勁，全身的動作，要以腰作軸心」[45]。

（七）身如拖，膀如焊

這是「起霸」的舞蹈動作應該怎樣運用的一個術語。「身如拖」：是說在舞蹈動作要開始的時候，就好像有人用繩子拉似的，如果不使勁拉，就拉不動。換句話說，就是「起霸」裡的程式動作要凝重，不要輕飄。「膀如焊」說的是左右兩個肩膀的連貫性，好像焊在一起。左

43 鄔慧蘭：《身段譜口訣論》（蘭州市：甘肅人民出版社，1985年），頁133。

44 〈蓋叫天論述摘選〉，《舞蹈》1978年第4期。

45 錢寶森：《京劇表演藝術雜談》，北京市：北京出版社，1959年。

肩下沉，右肩一定要隨之上提；右肩下沉，左肩也一定要隨著往上抬。

（八）不離三條線

　　「不離三條線」是說頭部轉動，下巴頦兒不許離開右（右乳）中（胸間）左（左乳）三條線，當頭頸從右往左轉動時，動作要弧線形，一定要從「右」（右乳）繞道「中」間（胸）到「左」（左乳），如果頭頸的動態不具備弧形線，下巴頦兒超過左，右兩條界限（左乳或右乳）就會影響造型美。

（九）前手指人鼻，後手對肚臍

　　打把子是戲曲演員的一門必修課，即拿著槍打把子。意思是拿著槍桿的這隻左手，食指和中指要遙指對方的鼻子，靠近槍栓的這隻右手的手掌，要對著自己的肚臍。舉槍的尺寸高低，必須要這樣才合乎規矩，要是舉得過高或者過低，都不美觀。

（十）旦角如抱琵，左肩對人鼻

　　這是指旦角的姿勢，就跟抱琵琶一樣，臉不能沖著對方，要用左肩頭對著對方的鼻子。右手的手掌要貼近自己的右肋，此姿勢可以體現旦角的形體美。

（十一）一亮、二頓、兩轉

　　以小生為例，這幾個字概括了小生從上場到自報家門的一系列形體動作。「一亮」即亮相，然後開步走；走到桌邊時，必須一頓；身子頓穩後，第一個動作是向內半轉身，以便整冠、提領、撣袖、揚塵、取扇；第二個動作再回身轉正，慢步走到中場口[46]。

46 戴旦：《戲曲訣諺通俗注釋》（昆明市：雲南人民出版社，1985年），頁29。

（十二）腳對鼻，肘對膝，肩對胯，手與足不離

身段動作要全身（四肢）配合，不能分割開來。老藝人常批評某些沒有腰、腿功夫的演員叫「軟腰子」，比喻他們走動的身段是「山東胳膊，直隸（河北）腿」，意思是不會用腰勁的演員，胳膊和腿好像都長到兩處去了。

四　步

「步」法，是站立的步位和行走的步伐。戲曲基本步位有八種：正步、八字步、丁字步、弓箭步、踏步、騎馬步、虛步、虛點步；基本步伐有：圓場步、雲步、碎步、方步、矮子步、跪步、蹉步、墊步……步伐具體表現在行走的快慢、輕重；腳下的角度、力度；邁步的大小、高低等方面。演員在舞臺上，一進一退、出腳抬腿，是有一定的規範，受一定節奏的制約的。好的演員運用步伐能以一當十，步步有分量，舞臺形象顯得乾淨利索，沒有廢步。從人物的步伐（行動）上，可以看出他所表現的角色的性格、年齡、情緒，甚至身分（忠奸和富貴貧賤）也躍然於舞臺上。

在戲曲表演中，「步法」是演員「台風」的核心。關於「步法」，戲曲各行當中也都有自己的獨特規定。不論什麼行當和角色，只要上臺就要有一套優美的步法，以體現演員的扮相、神態和風度。例如，一位正派角色出場，台風和神態的表演就應該是：「提頂（立起來的精神狀態）」、「鬆肩（肩部放鬆，全身放鬆）」、「氣沉（氣沉丹田）」、「腰懸（腰脊懸轉）」。只有這樣表演出來的形象，才能給觀眾以美好的藝術感受。戲曲表演「步法」很多，如「圓場、蹉步、墊步、碎步、跪步」和結合身段的「探海、臥魚……」，所有「步法」的設計和表演，都必須完全符合人物和劇情的需要。

（一）移步換形

　　移動腳步，情景也隨之變換，形容景色變化多端，亦比喻逐步起著變化。談到「步法」，不禁使人想起舞臺上演員表演時經常使用的「台步」、「雲步」、「跪步」、「蹉步」和「墊步」等幾種步法。場景不同、人物不同，步法也有著不同的特徵。比如旦角的「步法」與「手法」都是人物性格、年齡的象徵。青衣行當，人物性格相對開放，步法不應拘謹，應該釋放，邁步行走之時，前腳與後腳的距離可以超過半步。如果要體現劇中人物鳳冠霞帔、莊嚴威望，演員的步法可以在過半步的基礎上，前腳微微向外撇，後腳與前腳連鎖相跟，行走緩急有度，表現得體大方。文生行走方步，儒雅得體顯示風度，落落大方表現風流倜儻。武生邁步剛勁有力、快而穩健、敏捷利索大方，動作乾淨。窮書生家境貧寒，經常處在食不果腹的狀態，因此，就要用行動飄忽、步履蹣跚、搖搖擺擺、穩健度差的方步步法來進行體現。[47]

（二）先看一步走，再聽一張口

　　「先看一步走，再聽一張口」，可見步法在某種程度上決定著戲曲演員的「台風」。根據角色的基本情況與劇中規定情景的不同，演員所表演出來的台步走法也不相同。與「身法」相似，「步法」根據不同行當角色的人物特點，也都有著各自程式化的表演套路。另外，根據不同年齡、性格和不同行當角色所處的規定情景不同，同一角色在不同情況之下也會用不同的「步法」特徵來表現角色內心。比如「花旦」角色紅娘，多以花旦特有的流暢、快速的小台步配合輕快的小跳步來表現自身年輕、活潑的形象特點，而在她見到老夫人或陌生人時，則會改變其行動的步態，換以平穩的碎台步，這一變化既表現

47 郭翠屏：〈「手、眼、身、法、步」在戲曲舞臺表演中的應用〉，《大舞臺》2011年第 4期。

出小花旦的行當身分，又傳達出內心的拘束與惶恐之感。所以，戲曲表演中的「步法」既有其特定的表現程式，又應根據不同情境來靈活調整行動的細節，這就是所謂的「身由步而動，步隨身而行」。[48]

戲曲表演的「身法」與「步法」是密不可分、相互依存的，都是通過具體的動作技巧來為塑造角色形象與戲劇情境服務的，既不能一味地展示表演做功技巧，也不能忽略戲曲的表演程式技法，只有兩者相互合作、取長補短，方能呈現出精彩的戲曲表演。[49]一位演員唱工不錯，但如果缺乏好的「步法」，終究難以打動觀眾。

（三）腳步反丁起

為什麼要「腳步反丁起」呢？因為這樣，演員抬腿、邁步時，不論身上穿的是「靠」還是「蟒」，服裝都會保持平整、舒坦。再說，這樣走起腳步來，也顯得好看。假如演員一抬腿就邁步，穿「靠」時，「靠」就得支稜著；穿「蟒」時，「蟒」就會出大鼓包，不夠美觀。

（四）遠抬近落

為什麼要「遠抬近落」呢？這是因為演員們在初練腳步的時候，一般腰勁不夠，假如步子走大了、邁遠了，難免不好掌握。腰勁掌握不穩，「靠旗」就容易前後晃動，從形象上看，顯得不夠威風。演員一旦腳步練久了，火候夠了，腰能拿著勁了，就可以把腳步邁大一點、放遠一點。總之，這是初練腳步的時候用來打基礎的一種方法。

48 李玉昆：《中國民族歌劇表演與戲曲表演比較研究》，河南大學碩士學位論文，2012年。

49 李軼博：〈三形、六勁兒、心已八、無意則十——戲曲形體動作與塑造人物形象探究〉，《戲曲藝術》2011年第4期。

（五）腳步要走一條線

這是「起霸」裡的一種腳步術語。假設在舞臺上有一條直線，演員使用「腳步反丁起，踝骨奔磕膝，見孤忙出腿，遠抬近落放一點兒」術語的腳步動作，邁完左腿，右腿隨過去的時候，右腳的腳掌要踩在這條直線上。邁完右腿，左腿隨過去的時候，左腳的腳掌也要踩在這條直線上。再邁左腿，還是這樣。總之，不論是直著走、斜著走，都要走成一條直線。踩直線的原因，主要是為了保持上身穩重，顯得有美感。

（六）遠站即是焊

這是指一種亮相的姿勢。外形接近蹲馬步，兩隻腳平站，中間距離適中。站在那兒要像焊在地上的釘子一樣，這就是「遠站即是焊」。但是，在身段要變化、要轉動的時候，必須先有個準備階段，也就是要把腳變靈活，接下去再做你所要做的身段。動作如下：打算身向左轉的時候，右腳的腳尖先向左轉，等右腿吃上勁了，再把左腿拉回來，歸成「正丁」；打算身向右轉的時候，動作與左轉相同，就是方向相反。[50]

（七）閃、起、抬、蹦、撇、鉤、落

在傳統戲裡（除旦角戲以外），「外八行」（男演員）在舞臺上，不帶有任何激動情緒的步行，一般都用方步。方步表面看來似乎很簡單，就是抬一腿，走一步，然而，方步動作過程還是很嚴密考究的。每抬一腿，必須經過「閃、起、抬、蹦、撇、鉤、落」七字過程。稍有含糊，節奏感就不強，姿勢也不美。

50 錢寶森：《京劇表演藝術雜談》（北京市：北京出版社，1959年），頁85-86。

　　腳下功夫是戲曲藝術的建構基礎，戲曲演員表演是否成功，腳下功夫是關鍵。沒有了腳下功夫，表演過程就等於沒有了根基。因此，在戲曲的表演過程中，各種身段和動作，都是通過腳下功夫來支撐的。台步走得穩，身段自然就乾淨利落。

第二節　樂德術語

一　勤道

（一）流於口、記於心

　　以「富連成」科班為例，徒弟選取之後，戲班有專教基本功的師傅，也有專教表演的師傅。在後者當中，又是分層次的。剛開始教的時候，只是一個粗框架，以後就由更高一級的師傅進行打磨，包括摳戲的部分，劇目之間的關係、人物性格的刻畫等。[51]到了高一極的師傅那裡，主要對徒弟進行點撥、啟發，使徒弟產生頓悟，這時的師父才是真正的師父。師傅教戲過程雖「流於口」，但學生要「記於心」，表現為「口傳心授」的特點。

（二）臺上一分鐘、臺下十年功

　　勤學苦練，是一個戲曲演員成長和成功的首要條件。中國的戲曲藝術就是程式藝術，是用程式化的表演來塑造、刻畫人物，所以戲曲演員必須要熟練掌握戲曲的唱、念、做、打等藝術表現形式。[52]中國戲曲之美，首先有賴於演員要具備扎實的基本功，「如果演員基本功不扎實，基本動作都完成不了，就談不上戲曲之美。一個角兒、一個

51 張文振：〈戲曲院校的改革與發展研究〉，《戲曲藝術》2010年第3期。
52 余淑華：〈試論戲曲演員的自我修養〉，《大舞臺》2010年第6期。

腕兒與一般的演員最大的區別就在於基本功是否扎實。」[53]扎實的基本功，來自經年累月的艱苦訓練。舞臺上瞬間的展示，源於臺下長期的積累。如戲班流傳關於「起霸」的說法：「練好起霸，十冬八夏」。一個起霸身段，看似簡單，但要練到舉手投足乾淨利落，身上幾十斤的旗靠紋絲不亂，還要保持形神兼備、性格鮮明，非常「吃功」。這就是所謂的「臺上一分鐘，臺下十年功」，這句術語得到藝人的廣泛認同，並深有體會。

（三）一苦，二默，三嚴

這是對演員練功的三點要求。「苦」，指練功要吃得苦，耐得苦，捨得苦；「默」是說學了東西後要想、要琢磨、要分析；「嚴」，指的是態度要嚴肅，要求要嚴格，標準要高。

任何一個有成就的演員，都是「苦」出來的，除此之外並無捷徑可走，沒有人能隨隨便便成功。但是，光埋頭學、埋頭練，不動腦筋，又是不行的。因此，「默」也就十分重要了。「默」，就是多思考，多琢磨，對人物的行動多問幾個為什麼。「嚴」包括兩個方面，一方面是老師對學生要嚴，另一方面是自己對自己要嚴。京劇名演員徐小香，對自己的每一場演出，都持高標準，即使已經成名多年，每晚散戲回家後，還要把當晚的演出重來一遍，找出得失，一改再改。

（四）先打旗、再唱戲

這個術語還有一個類似的說法是：「來邊上的龍套，學中間的角色」。原意都是說學戲必須先從跑龍套、當宮女、做丫鬟學起，這些都是一些前輩經驗之談。根據老藝人分析，這樣做對於學戲的人有如下好處：第一，熟悉舞臺、壯大膽子。第二，利用這一機會熟悉劇目

53 余淑華：〈試論戲曲演員的自我修養〉，《大舞臺》2010年第6期。

和角色性格。過去有的龍套、宮女、家人等腳色演得多的人，往往一肚子都是戲，而且對人物非常熟悉，這於初學戲者大有好處。第三，可以跟老師或有經驗的前輩學到場上表演的東西，這比坐在劇場裡看得更形象、更清楚，也比老師光憑嘴說戲更具體、更實在。

（五）習文不習武，有肉沒有骨

戲曲演員在生、旦、淨、醜、末中，又統分文、武兩大行。文行自然應該精通文，武行自然應該精於武，這是常識，勿須多說。但是戲曲的文與武，一方面固然有區別，另一方面又有著密切的聯繫。不僅如此，文還要以武為骨，武要以文為肉，因而這種聯繫不是一般的關係，而是骨肉的關係。正因為這樣，學武行的必須要有文功，習文行的也必須要有武功。山西北路梆子《梵王宮》〈掛畫〉，這折戲寫葉含嫣要與意中人花雲相會於自家的客廳，含嫣為了迎候花雲，布置客廳，從掃地、拭桌到掛畫，全是做派戲。劉慧卿在臺上身輕如燕、行走如雲，尤其精彩的是掛畫片斷，她跳到寬不過兩寸的椅背上站住，把一張張畫掛好，還讓丫鬟在一旁審視。椅背容不下雙腳，她就金雞獨立式站在上面。乍看幾次掛畫，似乎動作是重複的，實際上每次上、下椅背，動作、表情各有變化。如第一次站上椅背，身子偏斜，彷彿就要下跌；第二次站上椅背，心平氣和；第三次站上椅背，粗心大意，幾乎摔了下來。這齣戲歷來係文演，雖有看頭，但總顯得溫和了一些。後來劉慧卿文戲武唱，身段剛健清新，自始至終演得火熱。正是因為把文戲建立在武功底子上的，所以演得有肉有骨，十分豐滿，受到好評。

（六）一日練一日功，一日不練三日空

戲曲演員在表演與練習中，必須具備的一項表演修養就是基本功。基本功不僅是每一位戲曲表演者都必須具備的，而且需要演員不

斷去加強，這樣才能夠在演戲過程中表演得更加完美，人物形象的塑造更加真實。戲曲表演者在平時的練習中，應該加強基本功的訓練，將基本功的要領理解透徹，從而熟練地進行戲曲表演。戲曲演員應該認真理解戲曲的基本要求與規範，將戲曲表演中的「唱、念、打、做」等表演得更加協調。戲曲演員只有具備基本功這一素質，才能夠在舞臺表演中將各個人物形象表演得更加出色。

技巧也是戲曲演員必須具有的一項表演素質。從大量舞臺表演實踐來看，演員將現實生活中的動作通過昇華與誇張的形式在舞臺上進行表演就是藝術美，但這種表演需要誇張而有度，不能夠與實際生活脫軌，表演的昇華應該有所依據。戲曲演員在表演時的藝術應該高於基本功，不僅要對表演藝術進行精心研究，還需要提升與加強表演素質。人物塑造是戲曲演員在戲曲表演中所必須具備的一點，這就要求戲曲演員要熟練掌握表演技巧，從而能夠對人物的內心世界進行深入的挖掘。練就一身扎實的基本功，是一個戲曲演員成長和成功的首要條件。

正因為中國的戲曲藝術就是程式性的藝術，是用程式化的表演來塑造、刻畫人物形象的，所以戲曲演員必須要熟練掌握戲曲的唱、念、做、打等藝術表現形式。只有通過語言造型和形體造型以及演員的表情、寓意等，才能成功地完成舞臺人物形象的塑造。所以，唱、念、做、打四個方面的基本功都不可偏廢[54]。基本功一天練一點，堅持不懈，持之以恆，才能循序漸進，保持良好的表演狀態。如果三天打魚兩天曬網，基本功就難於維持在好的狀態中，練功等於「空」。

（七）三形、六勁兒、心意八、無意者十

戲曲界對表演有一句術語：如果把表演功力分成十個等級，可以

54　余淑華：〈試論戲曲演員的自我修養〉，《大舞臺》2010年第6期。

分為「三形、六勁兒、心意八、無意則十」幾個檔次。具體解釋為：有模有樣，外形達到角色要求，算三分；亮相清楚、動作準確、臺詞標準，有內在表現力，這算六分；在前面的基礎上，能夠動情表演算達到八分；從容、灑脫，在審美上達到收放自如、有神韻的演出，叫無意者十，這才到了滿分。這個術語是很有哲理的表演方法論。這段話不論從戲曲的形體動作上，還是表演上，戲曲界都在細心琢磨、認真學習。演員在演好人物的基礎上展現出最美的形體動作，讓形體動作更好地幫助演員刻畫和塑造好人物。戲曲歷來是以載歌載舞演繹各種故事而受到廣大觀眾的歡迎的，如何使戲曲演員具備良好的形體素質和動作修養，在運用肢體語言塑造舞臺人物形象時，達到形體動作與心理動作的協調統一，是我們要潛心思考與研究的問題。[55]

「三形、六勁兒、心意八、無意者十」就指出先從鍛鍊形體動作入手，進一步找勁頭，再深一層是琢磨內心和形體的結合，「無意者十」是最終目的。勤學苦練、鑽研創造是一個戲曲演員能不能成功的關鍵。任何功夫都是逐漸深入，逐漸進步的，每一個成功的戲曲演員背後都是常年無比艱辛的付出。「三形、六勁兒、心意八、無意者十」這個術語，講的就是戲曲演員功力、修養深厚與否的等級標準，是對戲曲演員們表演技巧的較高要求。

「三形」：戲曲演員們在舞臺上表演的身段，來源於生活，但又不能完全展現生活原貌，舞臺動作要和生活中自然形態的動作有所區別。也就是說，舞臺表演需要誇張的藝術動作，才能形成「唯美」的戲曲程式。戲曲演員們掌握了這些基本身段要領之後，表演出來能符合程式動作的要求，儘管還會有不夠完美的地方，但只要基本達標，按練功的程度來說，就可以算三分了。

「六勁兒」：在達到第一階段「三形」的程度之後，戲曲程式動

55 李軼博：〈戲曲形體動作與塑造人物形象探究〉，《戲曲藝術》2011年第11期。

作已經熟練，進一步提升表演內涵，能夠體會出表演中的訣竅，就又進一步，就可以算「六勁」了。不論是老生、武生、小生，各種不同的表演勁道，能夠把內在的「勁」透過形體動作，表現到外形上來，呈現出來的身段顯得精神、緊湊，而且用的勁還不是蠻勁，這功夫就到了六分的程度。

「心意八」：在「三形」、「六勁兒」之後，能夠較為輕鬆地使用身段。內心的勁和外在的表演內外結合，準確、鮮明地揭示出人物的心理活動，並且能夠把心中的領悟帶出來，這就有了八分功力，稱為「心意八」。

「無意者十」：只要心裡有想法，就能夠隨心所欲地把內心的欲望表達出來，能夠自如地把有意設計的舞蹈身段在無意中表現出來，達到一種身心合一的境界，使舞蹈動作形成一種神韻，看不出人為修飾的痕跡。到了這種火候，就是達到十分的程度，稱為「無意者十」。

戲曲舞臺上人物的一切行動都是舞蹈化了的。戲曲舞臺上的人物形象，可以說是舞蹈藝術的形象，因為戲曲舞臺動作都是音樂化了的。也就是說戲曲動作是溶化在旋律、節奏、韻律之中的[56]。如《牡丹亭》〈遊園驚夢〉，戲曲的形體美貫穿始終。緊鎖深閨、渴望自由幸福與愛情生活的少女，身段柔和、載歌載舞，將少女的心態描摹得淋漓盡致。從藝術形態方面看，戲曲舞臺表演既包括高難度的特技性舞蹈，又包括體現生活場景的美化誇張的形體動作。既包括演員的形體造型以及服裝造型，又包括面部表情以及眼珠或肌肉的微妙變化。既包括演員的靜態造型又包括演員的動態造型。例如在現代晉劇《山村母親》中，老太太手腳靈活，巧妙地運用了跳椅子功這一傳統戲曲絕活，「蹭」一下跳上了椅子，不但用舞蹈語彙展開了擦玻璃表演，而且將生活中的動作用舞蹈化的肢體語言展現了出來。

56 李軼博：〈戲曲形體動作與塑造人物形象探究〉，《戲曲藝術》2011年第11期。

「三形、六勁兒、心意八、無意者十」，也可以看作是考核戲曲
演員功力修養的進度標尺。「三形」，指演繹者舞臺上能夠掌握程式、
動作、身段不難看，那麼練功程度可得三分；「六勁兒」，戲曲程式動
作熟練後，能夠懂得「勁」的道理，由腰上發勁，內在的勁通過形體
動作，反映到外形，這個功夫就得了「六分」了；「心意八」，心一想
就發勁，能用「心勁」指導，形神合一，人物鮮明，動作如實地解釋
內心世界，功夫就達到八分；「如意者十」，下意識的身段動作，形成
一種自然的神態，所謂爐火純青。[57]演員的成功，絕不是偶然的，一
定得益於平日勤學苦練，鑽研創造，總結經驗，逐步提高。

二　德道

（一）一臺無二戲，臺上無閒人

在舞臺上，角色與角色之間對話、交流時，演員要注意對方的語
言、神態、動作，並對此分清主次，做出恰如其分的反應，這就是角
色與角色在舞臺上的對戲。藝人常說「同為一臺，同為一劇，就應休
戚與共，協同動作，互相配合」，做到「一臺無二戲，臺上無閒人」。

「一臺無二戲」又一說是「一棵菜」，這實質是今天所說的舞臺
藝術的統一性。這一問題牽涉的方面頗多，可以從藝術角度來講，也
可以從一齣戲的整個工作上講，這裡擬從表演的角度來談。一臺戲的
演出，不論大小，要成為一部完整統一的藝術作品，那就意味著從文
學劇本到導演、表演、音樂、舞臺美術等各個部門，都要成為這一統
一體中的一個有機部分，絕不允許有任何一個部門或個人，游離於這
統一體之外，更不允許有破壞這統一體的情況出現。

對手戲的表演在統一性方面的要求頗高，表現微妙。例如：川劇

57 鄔慧蘭：《身段譜口訣論》（蘭州市：甘肅人民出版社，1985年），頁127。

《情探》中焦桂英，在和王魁對戲時，當王魁趾高氣揚地說「本官蒙當今天子親點一十七省頭名狀元……」時，焦桂英隨著對方的話，眼神時放時收間或瞟王魁一眼，用眉眼來接住王魁的臺詞。這裡沒有很大的肢體動作，對手戲的交流反應，通過眼神的變換，把人物的心理活動微妙地表現出來了。演員要注意角色自身的心態，如和對方的關係確定是親或是疏、是遠或是近，見他是愛還是恨，心情是悲或是喜，表情是驚還是喜，等等。

另一方面，演員要不時地注意對方的一言一行、一舉一動，並根據與人物的關係作出恰如其分的內心反應。演員表演面對觀眾，無疑地還要注意到和觀眾的交流。即使有時因對戲的需要而背對觀眾，必要時仍需通過頭部、背部或帽翅、翎子的擺動做出反應。上例只是角色與角色之間的單對交流，還有一個角色和三個以上角色交流的場景。在《轅門斬子》中，穆桂英來到楊營大帳解救楊宗保時，在張口唱到「愛」字後，少女的羞澀緊接著隨之而出。然而在場的除了楊延昭之外，還有孟良、焦贊的存在，他們必然會有動作的反應，這時穆桂英「注意分配」顧及焦、孟二將的神態，使她羞上加羞，這樣才能使人物在「規定情景」中把少女複雜的內心活動充分地揭示出來；而此時焦、孟見這個在沙場上叱吒風雲的少女無地自容的羞窘情態時，也被逗樂了。表演的各方有交、接、迎、送，絲絲入扣的對戲，激起漣漪陣陣，一台有喜劇色彩的戲就演活了。[58]

（二）早扮三光，晚扮三慌

演出時，演員必須早早到場，認真仔細上好妝，靜坐在後臺等待上場，這叫作「候場」。任何人都不能臨場才來扮戲，更不能隨便誤場。演員候場，不僅有充裕時間化妝，而且有充裕的時間進行角色的

58 王馴：〈戲曲表演縱想──試探「精、氣、神」和手、眼、身、法、步〉，《浙江藝術職業學院學院報》2008年第3期。

默想。實踐證明，早到早扮，帶戲出場，確實是戲曲演員「入角」的一個辦法，也是把戲演好的一條守則。[59]歌仔戲老藝人紀招治回憶，她小時候學戲，要先學如何「入戲」。戲開場前的一小時內，教戲師傅要求大家不許高聲喧嘩、聊天、吃東西，一是保護嗓子，而是盡快調整好心態進入戲劇情境之中。

（三）不溫不火，爐火純青

演員「做戲」，萬萬不可過「火」，過「火」則不近情理，味同嚼蠟，讓人膩而生厭。當然，也不能把戲演「溫」，戲「溫」則平庸無趣，如品淡食，讓人無興致看。戲曲表演上某些演員身上存在著「溫」與「火」的兩種傾向。「溫」的表演，演員常常節奏緩慢，不顧劇情，觀眾看來昏昏欲睡。「火」的表演，演員常常撇開劇本情節，一味咆哮奔騰，觀眾也會膩煩生厭。李漁在《閒情偶寄》〈劑冷熱〉中說道：「豈非冷中之熱勝於熱中之冷，俗中之雅遜於雅中之俗乎哉？」他對表演藝術中的「冷」、「熱」（亦即「溫」與「火」）的理解，還是合乎辯證法的，著名京劇表演藝術家蓋叫天先生，創造了「武戲文唱」的蓋派藝術，就是一種不「溫」不「火」、著力刻畫人物的表演方法。

（四）立戲先立德、做戲先做人

在戲曲表演中，戲曲演員所需要具備的表演素質就是人品。戲曲演員的人品修養對於戲曲表演有著非常大的影響，戲曲演員只有不斷提升自身的人品修養，才能夠在舞臺中表現得更加出色。「立戲先立德」、「做戲先做人」等都表達出了戲曲演員人品的重要性[60]。在戲曲

59 戴旦：《戲曲訣諺通俗注釋》（昆明市：雲南人民出版社，1985年），頁28。
60 李雪梅：〈淺淡如何提戲曲演員的藝術修養〉，《魅力中國》2009年第34期。

表演中，對戲曲演員的要求是「德藝雙馨」，這就不僅需要戲曲演員具備較高的專業技能，而且其人品修養也要好。

戲曲演員在進行基本功的練習時，還需要對自身的藝術情操進行提升，不斷豐富自身的文學底蘊，從而借助自身的文學底蘊進行戲曲的創新。文化修養是戲曲演員進入藝術殿堂的基礎與前提，只有重視文化修養，才能夠不斷縮短與藝術的距離。在進行戲曲表演時，戲曲演員的文化素質不僅能幫助他們對戲曲人物與全域進行透徹的理解，還能夠幫助戲曲演員進行自身舞臺氣質的提升。戲曲演員在進行人物形象的刻畫時，應該在對戲曲中人物心理狀態的把握下進行。戲曲演員所具備的文學修養不僅僅局限於一般的文學修養，還應該對多方面的文化知識修養進行了解與提升[61]。

此外，藝術創新能力也是戲曲演員所必需具備的一項表演素質。創新是戲曲發展的關鍵，戲曲的創新是為了滿足年輕人與觀眾的口味，而不是讓觀眾滿足戲曲的現狀。戲曲演員只有具備創新意識和創造能力，才能夠在戲曲的表演與發展中不斷進行提高，從而使戲曲表演更加精彩。

（五）配戲不配人，角色無大小

甘當配角，而又一心要把角色演得出色的精神，是可貴的。綠葉把美麗和榮譽給了花朵，但自己別無所求。在任何情況下都要以青翠欲滴的「綠葉」來為「牡丹」服務，紅花只有靠綠葉裝點才能更紅更美。演戲也是如此，一齣戲中，主角和配角，都有自己的特殊任務和地位，無大小之分。主角一定需要配角來陪襯。配角在舞臺上，俗話叫「襯戲」，做到一不擾戲，二不搶戲，真正起到「綠葉」的作用。據說戲曲老前輩譚鑫培先生跑龍套出過名，他早年在《空城計》中扮

61 唐明務：〈兼收並蓄　博採眾長——論昆曲演員綜合藝術素質的培養〉，《蘇州教育學院學報》2011年第1期。

演過報子，演得很有聲色，能在不同的「三報」中把主角諸葛亮幾層
不同的思想情緒烘托得層層遞進，使人物性格十分鮮明。可見，主角
和配角之間的關係十分重要。

又如京劇藝術家侯喜瑞先生，他在八十年的舞臺生活中，卻一直
沒有掛過頭牌，沒有單獨唱過大軸戲，總是為別人配戲當配角。可是
他卻因此而獲得很高的藝術威望，成為著名京劇表演藝術家而譽滿全
國，在觀眾中立了很好的口碑，可謂「甘當綠葉映紅花，配角也能成
名家」[62]。

第三節　規範術語

一　程式

有關戲曲表演規範的諺語，數不勝數。比如：「生、旦、淨、
丑；龍、鳳、獅、狗」是以動物的形象來形容各種角色行當的風格特
點的程式；「青衣兩手交，閨門目下瞧，武旦風擺柳，窯旦手插腰」，
指的是各種旦角的身手姿態規矩；「斜眼偷看人，說話咬嘴唇，一扭
渾身動，走路捧漢巾」即是彩旦的「做派」；「上場伸手似撐鵝，回手
水袖搭手脖；飄飄下拜如抱子，跪下不能露腳脖」為閨門旦身法規
範；「提袍甩袖鞋底兒，吹胡耍翅紗帽翅兒」說的是生角的功夫；「出
門按鬢角，雙手掖領窩，彎腰提繡鞋，再整衣裳角」是小旦的出場
式；而起霸的動作程式則為「老生弓、花臉撐、武生在當中，小生
緊、花旦鬆」，等等。

戲曲程式化的固定性是相對的。不能從程式出發，而要從生活出
發，從劇情需要出發，這樣才能靈活運用，做到「一套程式，萬千性

62 戴旦：《戲曲訣諺通俗注釋》，昆明市：雲南人民出版社，1985年。

格」,「死戲活演」。程式化的東西也必須不斷改革,不斷地演進。不能用程式來束縛生活,而要以生活來充實和修正程式。比如「眼觀鼻,鼻觀心;笑不露齒,行不動裙;一字步,慢慢行」,「說話不看人,走路不踢裙,男女不挽手,坐下看衣襟」這樣的程式用來表現古典戲曲中閨門旦人物,儘管有著一定的塑造人物性格的表現力,但如果照搬用它來表現當代社會的劇中人物性格,就不一定能適應了。所以程式的運用一定要根據劇情的需要和生活的需要,程式本身也要依據生活和藝術的邏輯,不斷地進行改進和創新[63]。

(一)老生弓、花臉撐、武生在當中、小生緊、旦角鬆

同是「起霸」,即使動作一樣,使的勁也是不同的。以《失街亭》頭場的四將「起霸」為例,趙雲的「起霸」是老生的勁;馬岱的扮相,雖然掛著髯口,可用的是小生的勁,因為這個角色過去是由小生應工;王平,是武生的勁;馬謖是花臉的勁,各有不同,並不是完全一樣的。如果以角色的行當來分,生旦淨所用的「形」和「勁」,也是有分別的。概括地分起來,可以分為五種,就是:「老生弓」、「花臉撐」、「武生在當中」、「小生緊」、「旦角鬆」。

「老生弓」——「弓」是彎曲的意思。內行常說:「弓」即是「排」,就是「往後貼」。老生行「起霸」,上身的姿勢,前胸要空,後背要往後靠。「弓」就是指前胸要空一些。「老生『亮相』時,稍許空點胸,背略帶彎曲,身往後貼。『勁』在靠近右腋下第二根肋骨的地方,所以稱『老生弓』。同時,立腰、鬆肩、收腹、收胯、扣腕子,手提下甲露一指。」

「花臉撐」——「撐」是撐起來的意思。花臉行「起霸」,前胸既不能空,後背也不能靠,兩隻胳膊要撐圓了,要有威武、勇猛的神

63 任騁:《藝風遺俗》(鄭州市:黃河文藝出版社,1987年),頁60。

氣。但是要注意，胳膊可不要撐直，既要照舊保持他的圓度，還要不露肘。花臉「亮相」時，氣勢雄壯，擰眉瞪目，眉心往前拱，眉頭緊蹙一處，鬆肩、收腹、收胯、立腰、扣腕子。胳膊撐圓，好像要撐破左右兩剁牆的樣子。「勁」在頭頂，好像要撞穿頂棚一樣，所以稱「花臉撐」。

「武生在當中」──武生行「起霸」，這是個介乎老生和花臉之間的一種姿勢。它既要有老生的「弓」，也要有花臉的「撐」；可是，又即不能「弓」，也不能「撐」；是要把「弓」和「撐」揉在一起，這兩種勁兒都要有。「武生『亮相』時，既要有老生的『弓』，又要有花臉的『撐』，就是說比花臉的收小，比老生的誇大，『勁』歸於脖筋，也叫脖梗子，所以稱作『武生在當中』，手提下甲露二指，同樣的收腹、收胯、立腰、鬆肩、扣腕子。」

「小生緊」──小生這個行當，在舞臺上所扮演的角色，都是些少年武將，必須英挺、有「率」勁，所謂「緊襯利落」。「小生『亮相』時，心要『緊』，勁要『冷』，手提下甲滿把攥，垂脈門，扣腕子，『勁』歸肩、脖之間。這樣，就顯得英俊優雅，特別有精神，所以稱『小生緊』。」

「旦角鬆」這句術語的意思是，旦角要保持鬆腰、鬆肩的勁頭，但是「鬆」乃是鬆弛，而不是鬆懈，鬆的程度要求達到「鬆腰垂骨（勁到尾椎骨）」。也就是說鬆腰垂肩，要空胸，但是不可哈腰拱背，也不要挺胸脯。旦角「起霸」，講究「鬆於胸、垂於骨」，站在臺上不能腆胸脯，胸部要往裡縮一點，尾巴骨要往下垂一點。這樣，身子才能顯著鬆泛，不會那麼緊梆梆的，也就不會顯出僵硬勁。「旦角『亮相』時，擰腰、收胯、悶氣、雙腳反丁站，身往後貼，『勁』在後腦海，所以稱『旦角鬆』。」旦角表演總體要求眼神含蓄，舉止羞澀，呼吸微細，動作輕柔，步法小而勻，反映她們膽怯恭順的共性，刻畫舊時代中國傳統婦女的形象要求和性格特質。

（二）青衣兩手交，閨門目下瞧，武旦風擺柳，窯旦手插腰

一般來說，青衣經常將兩手交在腹前，四平八穩，表現端莊沉靜的儀態；閨門旦扮演的是青春少女，眼睛不能亂瞟，常低著頭，表示少女的收斂含蓄、幽雅嫻靜；武旦兩手經常舞動，腳步輕捷，如風中揚柳，表現矯健婀娜、英姿勃勃；窯旦兩手常貼於腰間，腰肢斜歪，眼目流動，神情潑辣凶惡、滿不在乎，形象鄙陋。

（三）梢節起，中節隨，根節追之

此術語是相對於表演「身法」的程式化而言，要求做到因人而異，不同體態特徵的演員在塑造不同形象的角色時，應根據自身的高矮胖瘦與氣質差異來調整身姿與行動幅度的細節，以便更加準確地塑造角色形象。另外，表演「身法」的行動原則應遵循「三節六合」中「梢節起，中節隨，根節追之」的「三節」之特點，強調「身法」中「頭、腰、腿的配合行動關係，將「身法」動態地展現角色形象與行動的主體，以「身」為樞紐，帶動「手、眼、步」的配合行動，生動地塑造角色形象與表演行動。[64]如抖水袖動作，就是是「三節」協調的運動。如果中節（肘）不隨，根節（肩）不追，只有梢節（腕）單獨活動，那麼，整個水袖舞姿的動勢美就無法完美形成。

（四）山膀取於耳

「山膀」是常用的身段，有時也用於開唱叫板。拉山膀的時候，兩隻手的部位高低，要以演員的身高來決定。拉山膀的姿勢，是左手攢拳，右手拉掌。不同的分別，就在於攢拳頭的這隻左手的小指對著什麼地方。小指對的地方有三個：左耳的下耳垂、中耳眼、上耳輪。

64 李玉昆：〈簡論戲曲表演技法中「五法」的特徵與運用〉，《戲曲研究》2013年第10期。

對法如下：拉著山膀的左胳膊的上半截保持不動，把下半胳膊朝著左耳的方向回曲。左手攢著拳頭，小指的中節，要對著下耳垂，或者是中耳眼，或者是上耳輪。應當對著哪裡，要看演員的身量高矮而定。身量高的，要對著下耳垂；身量中等的，要對著中耳眼；個子矮的，要對著上耳輪。

為什麼拉山膀要有這些分別呢？那就是因為這樣可以彌補演員身量過高或者過矮的缺陷。假如沒有掌握好這種方法，個子矮的，容易把手的部位放低了；身量高的，如果把手的位置抬高了，姿勢就不好看。

（五）一手帶二腿，行於肩，跟於臂，空於胸，到於頸

這句術語是指武將「起霸」出場時的準備動作。「起霸」出場之前，演員在幕後，面向裡站，雙手提著下甲，右膀先往下一耷拉，重心放在右腿上，右腿吃上勁了，右肩膀再由下往上抬肩，向後繞一個小圈兒。活右腿，轉左腳尖，重心移到左腿，換出「前後手」，這時候，「前手」是左手，「後手」是右手。

（六）退五步、拉一步，退單不退雙

「起霸」隨著「四擊頭」鑼鼓出場，亮相後，邁三步到後臺，一亮，扔下「下甲」，起「雲手」，跨右腿，踢左腿，形成「左膀張開，左臂圈圓，左手攢拳（左臂抬的高度要與左乳取平）」的舞蹈姿勢；當右臂向左回曲、右手的虎口對著胸口、掌心向下、大指也朝下指著的時候，表演者要倒退著走回上場門裡原來「四擊頭」出場亮相的位置。應當怎麼退，退幾步呢？那就是這一條術語所要談的規矩了。

一般都說是退六步，實際是退五步，退完五步的拉「山膀」算一步，這就是所謂的「退五步、拉一步」。假如舞臺的面積大，退的步數應該適當地增加，可以退七步、拉一步。但是要注意，「起霸」的

退步，一定要退「單」不退「雙」。「起霸」都是走三步到舞臺的中間，扔下「下甲」，再邁一步，邁過了臺心就往回拉了，這是臺上的嚴格規矩。有的戲曲演員「耍腿」，也就是左右耍兩下兒，第三腿就是虛假的，不能耍起來沒完沒了；也不能走到臺口再扔「下甲」。舞臺的大小、寬窄，尺寸往往不完全一樣，戲曲演員「起霸」的動作就要根據舞臺的形狀而加以變化、靈活掌握。[65]

（七）見二忙抬腿

打把子術語。例如：打「么、二、三」，兩桿槍一碰是「么」，緩手再打是「二」，在打「二」的時候，腿就得抬起來，打到「三」的時候，腿就邁出去了。打把子的人，能夠做到這一點，就顯得麻利和敏捷[66]。

（八）腳不離丁

「腳不離丁」是說在使用身段的時候，除去「三停手」、「三停腿」、「剁泥兒」等少數個別姿勢外，一般來說，也不論兩隻腳的前後左右和距離的遠近，必須站成「丁字步」。因為不站「丁字步」，就不容易往外發勁；只有站好了「丁字步」，才能把全身的重心移到這隻腳上來，另外一隻腳就「活」了，勁就可以隨便地使用了。「丁字步」有「正丁」、「斜丁」、「反丁」、「遠丁」和「緊丁」的分別。前三個說的是兩隻腳站的形式，後兩個說的是兩隻腳的距離。

（九）抬腿抓地起

一般穿高底的角色在「走腳步」或是「起霸」的時候，都適用這個術語。「抬腿抓地起」的意思是：演員在舞臺上抬腿邁步，在腳要

65 錢寶森：《京劇表演藝術雜談》（北京市：北京出版社，1959年），頁84-85。
66 鄒慧蘭：《身段譜口訣論》（蘭州市：甘肅人民出版社，1985年），頁90。

離地的時候，要像用腳趾頭抓地似的，慢慢地往起提。那種樣子就好像非得用很大的力氣提不起腳來似的。這樣可以達到一種上身精神狀態飽滿、端莊肅穆的效果，形成一種凝重美。反之，在抬腿的時候，如果不用「抓地起」的方法，就會顯著鬆懈、沒精神氣。

（十）腳跟先落

「起霸」的時候，抬腿要「抓地起」，落腳就要先落腳後跟，不能全腳著地。先落腳跟，後落腳掌，走起來身上能夠靈活自然。反之要是全腳著地，就顯得笨拙。戲曲演員在打「把子」的時候，要掌握好「腳跟先落」的方法，不但省力氣，打出「把子」來，還顯著乾淨利落。要是全腳著地，那就適得其反。此術語提出了「腳跟先落」，就是說先落腳跟，後落腳掌，走起路來身上靈活，自然好看，而全腳落地就顯得笨重呆板。正如京劇表演藝術家錢寶森在授徒時所言：「打把子手裡要快不要忙，腳下要清楚不要亂，過來過去，或是轉身，腳步永遠保持三步（三拍子），不走廢步。」[67]

（十一）手帶腳起如線提

此術語是說應當怎樣抬腿，怎樣走台步。在「起霸」的舞蹈動作裡，有些手腳同時動作的身段，要用術語來說，就是「手帶腳起如線提」。動作是這樣：右胳膊先動，左腳隨著動。說著好像是有先有後，先手後腳，實際上是同時動作。手與腳的空間距離，應該是一定的，動作方向也是要一致的。如同一根線繩，一邊拴著右手，一邊拴著左腳的腳後跟；右手一動，帶得左腳隨著也動，就好像用繩子掛起提線的意思一樣。例如：武將穿「靠」，抬腿要高，腳碰到膝蓋，再伸腿。因為腿抬得高，顯得有精神，看起來勇武有力。而穿「蟒」、

67 錢寶森：《京劇表演藝術雜談》（北京市：北京出版社，1959年），頁84-85。

穿官衣的角色，腳碰到腿的迎面骨時就立即伸出去，這樣邁步顯得有氣派。如果腿不抬高一點，邁步時衣服會有凸起，不好看也不好走。

二　表演

　　戲曲表演「五法」中爭議最多的一個焦點就在於「法」字。古往今來，關於戲曲表演所使用的四功五法中的「法」有很多不同的說法。其實，在《中國大百科全書戲曲曲藝》卷中只對「四功」有明確的詞條解釋，但對於「五法」卻隻字未提。而著名京劇大師程硯秋曾在其〈戲曲表演藝術的基礎──四功五法〉一文中明確提出用「口」取代原有戲曲表演「五法」中「手眼身法步」的「法」，將原有「五法」修改為「口、手、眼、身、步」的「新法」[68]。由此可見，「手、眼、身、法、步」的傳統「五法」雖然不被程硯秋先生所認同，但這一概念卻在戲曲界一直存在的。之後著名戲曲表演藝術家俞振飛先生在〈表演藝術的基礎〉一文談到「手為勢，眼為靈，身為主，法為源，步為根。」[69]這是第一次有人對戲曲表演「五法」加以逐字的說明。

　　雖然觀點不同，但是都認同「法」講的是戲曲表演的基本方法這個道理。一個演員的表演天賦對他後期的藝術修養是有很大影響的。這裡所說的表演天賦其實就是戲曲專業人士所講的「範兒」，五法中的「法」。

　　表情，要能夠表達出劇中人的感情。戲曲演員，「要想唱得響，先得裝得像」，好演員都是「裝龍像龍，裝虎像虎」的。如果要問怎樣才能「裝得像」，那就離不開「表情」二字。表情就是「用情」、「人有人情，戲有戲味」、「演員不動情，觀眾不同情」。「以情感人」

68 程硯秋：《程硯秋文集》（北京市：中國戲劇出版社，1981年），頁69。

69 俞振飛：《俞振飛藝術論集》（上海市：上海文藝出版社，1985年），頁287。

是戲曲表演的重要特點，劇場中，舞臺上下的聯繫靠的就是情感的交流，失去這一點，戲曲就變成了服飾展覽和雜技陳列了。所以，作為一個戲曲演員，一定要達到「以情動人、唱做並重」、「音調要準、板頭要穩、韻味要濃、感情要真」等要求。

俗話說「演戲要演人，才算進了門」、「別人哭的是淚，演員哭的是戲」、「一哭一笑，勝過千腔萬調」，這些說法都突出強調了「表情」的作用。然而，演員的「表情」絕不是簡單的哭笑技巧問題，要做到「笑而不俗，哭而不厭」，就必須把表情用得恰如其分，適合劇情。這就要求演員「未演戲，先識戲」，對每齣戲的劇情戲理，每句臺詞唱腔的真正含意都深入領會、瞭如指掌。只有理解了才能「口唱一句，心唱一句」，在唱戲時有豐富的潛臺詞，甚至在靜場中也能「不言似有言，妙在不言中」，做到「不言不語念真經」。否則「唱戲不懂意，等於和爛泥」。「心中不笑，臉不會笑；心中不惱，臉不會惱」，強做出來的表情是不自然、不感人的。所謂「神不到，戲不妙」，說的也是這個意思。只有熟悉了劇情，才能用好感情，才能「得其心，成其貌；善其言，仿其行；表其意，傳其神」，從而做到「心與神合，神與貌合，貌與形合」。

（一）不像不是戲，太像不是藝

梨園界有一句傳統術語：「不像不是戲，太像不是藝」，一語道破戲曲表演中真與美的奧秘[70]。這句話涉及到戲曲表演中真與美的辯證關係。首先，戲曲是誇張的表演藝術，戲曲表演的靈感來自於生活。具體到戲曲表演來說，一個旦角的「場上之態」，儘管「不得由而勉強」，也就是要按程式「裝腔作勢」唱做念舞。儘管如此，依然要「類乎自然」，也就是要像生活中的「閨中之態」。「閨中之態」是

70 車艷敏：〈不像不是戲，太像不是藝——談戲曲表演的真與美〉，《劇作家》2014年第3期。

「場上之態」的生活源泉，如果不熟悉「閨中之態」，「場上之態」不是僵死便是做作。戲曲表演要「裝腔作勢」，但又必須出自真情實感。否則，「裝腔作勢」是假模假式，這樣的表演技藝再好，也不會喚起觀眾「不像不是戲，太像不是藝」的共鳴。[71]

（二）人情所必至

李漁於《閒情偶寄》中所說的「人情所必至」，筆者認為，實際上指的是戲曲動作，一種靜止的或無言的動作。雖「鼓板不動，場上寂然」，卻「能驚天動地」，它的巧妙運用，確實能起到「此處無聲勝有聲」的非凡效果。

（三）氣歸丹田神上拿，拿神不許拿勁

這一術語是指演員在舞臺上渾身肌肉要鬆弛，全神貫注地兩眼向前平視，同時還要閉嘴、提氣，身略偏、撐腰、收腹、收胯，分出前後手，生行站丁字步，且行則踏步。「起霸」出場就用這種方法亮相，這樣不但能達到《明心鑒》所說的「凸側從來不一邊，頭臀上下共相連，可知形勢何為雅，妙在頭腰臀腳肩」的舞臺效果，而且還顯得人物精神奕奕，像個活的塑像，同樣也與術語「亮相時勁不能停」相符合。

比如起「雲手」之「手」的揮動，其勁力當由「心一想，歸於腰，奔於肋，行於肩，跟於臂」，然後才傳動於手。身法如此，方能使這手膀之身段，勁形有度，揮展自如。走「台步」、「圓場」之「步」，當以立腰、沉肩、收腹、縮臀及兩胯收緊為支持，使腿、足能拿住勁而不懈、不僵，其落步方有擎勁與彈力，身手穩健而輕捷。

「氣沉丹田」，就是收腹，不要挺肚子。收腹必須提氣，人一提

71 車豔敏：〈不像不是戲，太像不是藝——談戲曲表演的真與美〉，《劇作家》2014年第3期。

氣就顯得朝氣蓬勃有精神。光收腹、提氣還不行，還必須夾臀，只有收腹夾臀，才能使動作美觀大方，尤其是在亮相造型時。其他相似的術語還有：「頭頂虛空」，是指上身切忌亂搖亂晃，如同頭頂千斤、穩若泰山；「全憑腰轉」，是指「腰」指揮四肢運轉；「兩肩輕鬆」，是指肩膀要平放，鬆弛自然舒展，等等。

（四）勁不能停，頭臂共一邊

戲曲演員走上舞臺，一個段落的舞蹈表演一經開始，「勁」就不能中斷。舞蹈動作是有連貫性的，要使身段連貫，就必須有「身段榫兒」。前一個舞蹈姿勢的尾聲，就是後一個舞蹈姿勢的前奏，一個接一個。要使表演連串接續，這就全仗著「榫兒」起作用了。

外形是這樣；推動外形的「勁」，也是要始終不停的。因為「勁」一停，形體的動作就會隨著走樣。在必要停頓或亮相的時候，從表面上看，「勁」好像是停止了，實際上內心的「勁」仍在不斷地運用著，所以說是「勁」不能停。此術語尤其指出「亮相時勁也不能停」。「帶勁」的表演令人感到眉目生動，脈絡暢通，同時為下一步的唱念動作做好準備。

梅蘭芳在《舞臺生活四十年》「穆柯寨」一節中，曾經談到：「當時第一次扎靠勒得緊很難受，後面靠旗又沉重。我在戲裡頭好幾次鬆勁喘口氣，老朋友看了就向我提意見，說我低頭哈腰，曲背。以後，我就注意不再鬆勁，就這樣改了這個毛病。」由此可見「勁不能停」的重要性。

在肢體方面，腳站「丁字步」，兩腳分虛實，前腿「實」，後腿「虛」，後邊的一隻腳踮起了足尖；手分「前後手」，抬著胳膊拿馬燈的一隻手，它的位置在身子的前邊，叫作「前手」，拿著鐵鍬的手靠在身後，稱它為「後手」。她的形象、手腳對稱，偏身撐腰，符合身段譜術語：「頭臂共一邊」。

（五）驚者上提氣者沉

　　本條術語講的是京劇裡的兩種表演方法。「驚者上提」是說劇中人遇到意外事情發生的時候，演員要把角色的內心情感，表達到外形上來，要在面部上現出驚怕的樣子。做法是要向上提氣，往起抬一下身子。「氣者沉」是說劇中人遇到生氣的事情，演員也要結合當時的情感，閉嘴悶氣，要把身子往下沉一下。因為大吃一驚的時候，必須張嘴吸氣，目瞪口呆，精神緊張，所以睜眼的時候，要氣和勁都歸於頭頂，才能突出受驚的神態。而遇到不痛快的事情，總會唉聲歎氣，嘴裡往外呼氣，同事還要渾身鬆懈，眼神收斂，顯出一副垂頭喪氣的樣子。[72]

　　這兩種表演方法，在一般京劇裡，遇到「驚」或「氣」的時候，都可以用，但也要靈活掌握。有的戲，因為劇中人的身分和人物性格不同，遇到可驚、可氣的事不一樣，他所表演出來的「驚」和「氣」，在程度上，應該有所不同。它和「欲睜先收、欲小先大」的道理相通，但是更進一步地把腰、呼吸、勁頭概括進去，用面部表情和眼神的變化來反映前後兩種不同的思想感情。

　　例如京劇《平陽關》中，曹操聽聞定軍山失手時，大吃一驚，神態失常。《南陽關》的伍雲召聽聞大事不好時，一驚，內吸一口氣，上身稍微往上一提，但是身子不離座。再以《戰太平》的花雲為例：花雲被氣到時，氣往下沉，渾身哆嗦，而後暈倒。還有《紅燈記》中，敵人請李玉和去赴宴，面對這個突如其來的打擊，李奶奶震驚得站不住腳，不由得倒吸一口涼氣，只見她目瞪口呆，撤步，晃蕩著身軀。由此可見，「驚」與「氣」的表演不一樣，「驚」要往上提氣，「氣」要往下沉氣，區別僅在於明顯與不明顯，在程度深淺上有所不同而已。

72 鄒慧蘭：《身段譜口訣論》（蘭州市：甘肅人民出版社，1985年），頁11。

（六）鬆於腰、垂於骨

所謂「鬆」，是指鬆弛，並非是「鬆懈」，且角演戲要鬆弛，不可拿勁。「鬆於腰」就是「腰鬆、肩鬆」，就像中國古代美女的畫像，都是束胸垂肩的。「垂於骨（頸椎骨）」，即勁到達椎骨為止，如果再往下則不美了，要用鬆腰垂骨的勁，反覆練習憂、思、悲、恐、驚、羞、喜、怒、哀、樂等不同情感[73]。

（七）情景心中生

演戲要把人物演活，要用藝術的真實性表現角色。如果演員善於調節重心，腳下分虛實，能控制呼吸、節奏，身段以腰為主，面部以眼睛為主，勁頭合適，就能給人以真實的形態。要體會到人物的感情變化，如驚怔憂思、佯笑暗恨、忽喜忽怒等面部表情，與呼吸節奏有很大的關係。表演驚怔、害怕、驚訝、歎氣等思想感情，要用嘴巴呼吸；反映羞愧、含羞、惱怒、怨恨等內心活動，則用鼻子呼吸，而且要注意掌握呼吸的勁頭和輕重緩急。

（八）欲高先低

此術語是一種表演技法。例如《貴妃醉酒》中楊玉環唱「玉石橋斜倚把欄杆靠，鴛鴦來戲水，金色鯉魚在水面朝，啊……水面朝」，在這一組的舞蹈身段中，當唱「玉石橋斜倚把欄杆靠」時，走到上場門臺口，旋轉身軀面向臺左，微蹲腿一手拎裙子的中幅，右手扶橋欄杆，做準備「上橋」的姿勢，在「杆」字唱腔裡用小碎步往橋上走，先蹲身逐步長身，這樣來模擬踏著石級走上橋底頂，這就是「欲高先低」。

73 鄔慧蘭：《身段譜口訣論》（蘭州市：甘肅人民出版社，1985年），頁159。

（九）裝龍像龍、裝虎像虎

在舞臺上，無論何種角色，無論主次，都要求演員要「入戲」。而要達此目的，那就要靠臺下日積月累的磨礪。在舞臺上表演時，舉手投足、喜、怒、哀、樂，一切行為均要做到心中有「人物」，都要力求從角色的心理活動所導致的外形表現出發，使劇本中的角色轉換為舞臺上立體、鮮活的藝術形象。如京劇《四進士》中的宋士傑、《坐樓殺惜》中的宋江、《將相和》中的藺相如、《野豬林》中的林沖等，無一不是各自塑造了形象鮮明的人物特徵，此即是戲曲理論「動於中則形於外」的概念所在。

例如《坐樓殺惜》，宋江回想是如何丟失了招文袋的過程，雖然沒有一句臺詞，但他是在用內心說話的。首先迷迷糊糊醒來，揉眼，看窗外。其次走到衣架前，拿起招文袋，然後把袋子小心翼翼纏好。再次是繞緊招文袋，揣在大衿裡，雙手拍上身。最後兩手一攤，眼珠迅速轉動，想起來，是掖肋下了。這一系列動作都是有生活依據的，演員在表演形體動作時，內心雖是寫意的生活，做出來的動作卻是靈活生動的。

在小劇場京劇《馬前潑水》時，有一段朱買臣挑著沉甸甸的柴禾行進在歸家路上的動作。柴禾有輕有重，有長有短，在演員心目中，自己挑的到底是什麼樣的柴禾，應該做到心中有數。朱買臣這樣一個文弱書生，挑起柴來都流露出他斯文的一面，行路中緩慢而小心，每個動作都很清晰而又不誇張，合情合理，合乎人物形象要求。[74]

（十）一腳、二勁、三心理

這是對演員的演技提出的三項要求：一、腳步為百練之祖，要求身段腳底下穩而準；二、還要懂得動作勁頭的徐急快慢、動靜結合和

74 李軼博：〈戲曲形體動作與塑造人物形象探究〉，《戲曲藝術》2011年第11期。

剛柔相濟；三、動作的節奏要和人物的內心活動相吻合，把人物的思想感情反映到外形，突出面部表情眼神的運用。[75]

同樣一個劇本，不同演員表演的效果是不一樣的。即便是同一個演員，演同一齣戲，他的前期和後期演出的效果，也不會是完全一樣的，這就是演員表演水平的問題。戲曲演員要是能夠領會「一腳、二勁、三心理」這個術語的精神，對舞臺上的表演，就能有很大的幫助。

「一腳、二勁、三心理」這個術語，是一些前輩老先生們從舞臺實踐裡總結出來的寶貴經驗，是衡量戲曲演員在掌握身段方面夠不夠分量的一個標準。這個標準，適用於舞蹈動作為主要藝術手段的每個行當。

戲曲演員在舞臺上演戲，離不開表演，一舉一動，都講究準確，不能見稜角。不管是複雜的身段，還是簡單的動作，第一要注意的就是腳底下。因為全身的重心是要靠腳來支撐的，腳底下站好了，表演出來的身段，才能乾淨利落，抬手動足才能像樣。

第二，是「勁」的運用。腳站對了，「勁」才發得出來；腳底下站得不對，就發不出「勁」來，所以說腳、步是重要的。戲曲演員在舞臺上表演，光學會把腳步站對，身段使熟，抬手抬腳找對地方，還要懂得「勁」的運用。因為這樣使出來的舞蹈動作，往往有「形」無「神」，架子鬆散，不緊湊，沒有精氣神。所以，在「一腳」之後，緊接著一定要跟上「勁」。

「三心理」是什麼呢？就是人物的心理活動。不論什麼行當的演員，在舞臺上表演，主要得注意應該怎樣塑造人物形象。扮好戲，在出臺以前，就應該想想：自己在這齣戲裡，扮演的是什麼人物，什麼身分，多大年紀，演的這齣戲是什麼情節；再根據劇中人物的思想、生活，演的這齣戲是什麼情節；再根據劇中人物的思想、生活，把自己「化」到裡邊去，使動作程式的節奏和人物心理的活動，緊密地結

75 鄒慧蘭：《身段譜口訣論》（蘭州市：甘肅人民出版社，1985年），頁115。

合在一起，才能塑造出完整的人物形象來，才能把這個人物的思想感情，從外形上表達出來。

例如：《龍江頌》中的江水英和阿蓮，她倆腰裡的勁頭都是「一鬆一長」，但是她倆腳下的勁頭不一樣，阿蓮踮起腳尖時，一隻腳後跟離地面稍高，有些往前傾身子，表現了共青團員的熱情、活潑；江水英則腳掌著地，她的腳後跟離地面不太高，所以不往前傾身，顯得矯健，反映了年輕的黨支書胸懷壯志但又沉著穩重的氣概。

（十一）旦角要媚不要美，花臉要美不要媚

京劇界流傳著這麼兩句話：「旦角要『媚』不要『美』，花臉要『美』不要『媚』」。旦角要「媚」不要「美」，並不是等於說旦角的扮像可以「不美」，而是說旦角的扮演根本就是應當「美」，就不用再特別地提出來了，著重的應當是在「媚」字上。因為扮旦角多是男演員，所以要特別注意這個「媚」字。

花臉應當則要「美」而不要「媚」。說起「美」，那倒不僅是花臉這個行當要「美」，什麼行當扮出來，也應當各有他的「美」。「走如龍、站如虎、輕如蝶、美如鳳」這幾句話，就是「美」的追求。

花臉的「媚」是指他既有粗俗的一面，也有文雅的一面；既有「剛」的一面，也有「柔」的一面。雅俗結合，剛柔並濟，花臉動作就顯得格外風姿多采。小生、花旦，婀娜之中見剛健，就不顯其軟弱；武生、花臉，英武之中見柔和，就不顯其過於剛硬。

（十二）形有盡而意無窮

戲曲演員必須要重視「神」，但又不能輕視「形」。因為「形」是「神」的依附，如果沒有演員優美的形體動作，就使人無法理解劇中的思想感情和精神面貌，這就叫「形不開則神不現」，也就是「形有盡而意無窮」。

　　表演人物，有時要摻勁，譬如像姚剛、薛剛都是光下巴頦兒的花臉，演這一路角色就要摻小生「勁」。帶鬚口的花臉，也要摻勁，但是要根據角色的任務性格年齡身分而定，例如姚期要摻「老生」勁，徐晃就要摻「武生」勁，他倆俱是大將，年齡相仿，可是文武有別。張飛的又不同了，他的身段是「旦起淨落」，尤其表現在眼神上，《蘆花蕩》裡的張飛抬眼往左右瞟的時候，摻「旦」角的勁，眼往下瞟時用花臉的撐勁，這樣就會顯示人物豪邁，但並不粗俗而且可愛。

（十三）走如龍、站如虎、輕如蝶、美如鳳

　　花臉、武生身段舞蹈變化多端。他們既有龍、虎雄姿，矯捷威武，又有蝶、鳳之貌，輕快優美。「走如龍」是比喻說演員在臺上要行若游龍，要自然、要快，比如花臉、武生在舞臺上跑若游龍之態，體格修長；「站如虎」是站立如虎踞之姿，站在那兒得有威有範；「動如蝶」是指形容行動舉止要輕，舉止如花蝶之貌；「舞如鳳」是比喻舞蹈要如飛鳳輕巧自如。

（十四）旦起淨落

　　既然各行角色都應當「美」，為什麼要單單指出花臉要「美」不要「媚」呢？那就是因為有些個花臉戲裡的表演，所用的勁是「旦起淨落」的，要是不特別地提出讓演員們注意，很容易在表演上露出「媚」來，那就要損傷人物形象了。什麼叫「旦起淨落」呢？就是：一個舞蹈動作開始的時候，要用旦角的勁，在這個姿勢快要停頓、靜止下來的時候，就要用花臉旳勁了。要是掌握不好這個規律，全用旦角的勁，就「媚」了；光用花臉的勁，又不能有這麼「美」，所以必須「旦起淨落」。

（十五）雲手好學榫難學

「榫」是指表演規律，摸不到、看不見的東西，卻隱藏在好演員身上，因為它是內在的精神實質，在演出的過程中，像一隻採蜜的工蜂，來往穿梭般地不停工作。試拿演員的一個動作來講，總有開始，有結束，做身段的考試，準備動作裡要有「榫」，這叫作「出榫」；結束動作裡也要有「榫」，這叫作「入榫」。拿一組身段來講，如《貴妃醉酒》的楊貴妃，她看見花，蹲下身子聞花的「臥魚」舞蹈動作；又如《拾玉鐲》中，孫玉嬌以養雞為生，開籠放雞、轟雞、餵雞等動作，都需要「榫」在內發揮銜接作用。「榫」能夠起承轉合，有連貫性、有節奏感。

「榫」合適才能達到珠聯璧合。術語「有肩膀」、「有交代」、「抱團」等，就是某人演技高超，與人配合嚴謹，這裡也與「榫」有關，叫作「借人之榫」、「給人之榫」，就是指與對方合演時，配合默契，恰到好處。如果遇到對手的藝高，更能起到互相「合榫」的作用，如同打乒乓球一樣的來回運動。

梅蘭芳先生說：「在臺上演員之間的互相交流，十分重要。當年我與譚老（鑫培）合演的《汾河灣》，真像久別夫妻那種光景，他的唱、念、身段好像有一股電流打過來，我也打過去，覺得既是生活，又是藝術，非常舒服。又如《探母》『坐宮』，鐵鏡公主唱慢板時，他沒有什麼動作，但幾句『莫不是……』的唱腔裡，他有時瞟我一眼，或理一下髯口（這些動作裡有「榫」的存在），既不攪我的戲，又覺得滿肚子心事的楊四郎非常關心公主，這種交流是可貴的。」[76]

由此可見，「榫」在表演裡的重要性，它能作為支配時間與空間的一種手段，演員掌握了「榫」的表演技巧，能夠用心勁指導，所謂

76 鄒慧蘭：《身段譜口訣論》（蘭州市：甘肅人民出版社，1985年），頁15。

「從心所欲不逾矩」，就可以逐步昇華，達到身段譜術語「三形、六勁兒、心意八、無意者十」所要求的境界了。

（十六）三五步行遍天下，六七人百萬雄兵；以鞭代馬，以槳代舟、景隨身移、無中生有、變形傳神

作為表意主義戲劇，中國戲曲的表演樣式在世界戲劇史上是獨樹一幟的。戲曲藝術在寫意美學的指導下所創造的舞臺意境，以情景交融的形象特徵、虛實相生的結構特徵、韻味無窮的美感特徵和呈現生命律動的本質特徵，集中體現了中華民族的審美理想。戲曲演員通過優美動人、虛擬空靈、流動精妙的程式化歌舞表演抒情、寫景和塑造人物形象。在戲曲舞臺空間創造上，「三五步行遍天下，六七人百萬雄兵」、「以鞭代馬，以槳代舟」、「景隨身移」、「無中生有」、「變形傳神」等等，都體現了戲曲表演展示天庭、人間、地獄的廣大神通。這些表演樣式在當代戲曲表演中得到了繼承和發揚。隨著現代舞臺技術的發展，特別是新型舞美樣式的出現，戲曲舞臺上的物質手段越來越豐富，而戲曲導演作為戲劇演出樣式的總指揮，在表演樣式上也不斷追求新的突破。在這種情況下，如何既豐富舞臺上的物質形象，強化演出的意境和空間造型的表現力，又保持和發揚表意主義戲劇的傳統美學特色，強化表演樣式的現代功能和美感就成了戲曲導演的一項重要課題。[77]

利用多樣化的舞隊表現意象化的戲劇空間，是當代戲曲導演創造表演樣式的一個重要手段。舞隊是戲曲導演繼承傳統戲曲的龍套和借鑒西方戲劇表現形式的一個表演樣式。在傳統戲中，多樣變化的龍套及其構圖形成了獨具特色的表演樣式。戲曲龍套是一種抽象化、符號化的人或物，他們沒有年齡和性格的差異，只具有某一類人物或某一

77 冉常建：〈當代戲曲導演對演出樣式的創造〉，《戲曲藝術》2015年第3期。

類事物的共性特徵，在戲曲演出中起到了表意的戲劇作用。比如，幾個龍套穿上士兵的服裝可表示戰場的千軍萬馬，當他們換上太監的服裝時又表示宮廷的太監；一隊龍套手持雲牌表示天空中白雲飄飄，幾排龍套手拿水旗在舞臺上揮舞可表示波濤洶湧。

　　因此，龍套不僅能表示抽象的人，暗示出不同的戲劇環境，而且可以直接狀物，表現自然界的各種事物[78]。作為表意主義戲劇，中國戲曲的表演樣式在世界戲劇史上可謂獨具一格。通常我們所看到的戲劇表演中，其舞臺意境極具藝術美，虛實相生、情境交融，散發出無窮的韻味，充分展現出中華民族的審美理想。在戲曲表演中，演員占據著主體地位，他們通過精妙流動、空靈虛擬和優美動人的歌曲表演來寫景、抒情或者塑造動的人物形象。「變形傳神」、「影隨身移」、「無中生有」、「以鞭代馬，以槳代舟」等，這些均將戲劇表演的神通廣大展現得淋漓盡致。[79]

（十七）看山如山在，看水如水流

　　戲曲舞臺上的場景和表演，大都是虛的，因此要求戲曲演員比話劇演員具有更強烈的信念，相信舞臺上一切虛擬的東西都是實在的，相信舞臺上的故事情節、人物關係、矛盾衝突都是真實的，做到身臨其境。只有這樣才能使觀眾信服並為之感染。虛擬性的戲曲表演不講究「寫實」與「形似」，而講究「寫意」與「神似」。

　　戲曲藝術的的一個重要特點，就是以虛擬手法來表現具體情境。在時間和空間上給演員以更大的創造自由，給觀眾以更大的想像餘地。舞臺上不必有山、水、門、樓、馬之類，也不用完全依賴燈光來表現白天、黑夜之分，而是通過演員巧妙的虛擬動作或簡單的道具，

78 冉常建：〈當代戲曲導演對演出樣式的創造〉，《戲曲藝術》2015年第3期。

79 冉常建：〈當代戲曲導演對演出樣式的創造〉，《戲曲藝術》2015年第3期。

喚起觀眾豐富的聯想，使之產生強烈的真實感，相信舞臺上有門、有樓、有馬、有船，也知道這是白天還是黑夜。

（十八）若翔若行，若竦若傾，無動赴度，指顧應聲

演員的「腰功」，應該軟時，要放鬆得似擺柳一樣；硬時，要控制得像千斤石柱一般。「若翔若行」是指演員舞蹈姿勢如鳥飛翔，又像走而又沒有走，渾身不發滯。「若竦」就是在身段停頓或亮相時，好像大石竦立，莊嚴穩重，絲毫不動。「若傾」是指斜身姿勢：抬腿打虎式和登山望月式等，雖然都是單腿斜身亮相，可是一點也不能動，就像高山懸崖，一塊大石斜傾的那樣氣概。「無動赴度」：演員的舞蹈動作無論是在上下、高矮、大小等方面，都是根據一定的規律和尺度而動的。「指顧」是指演員手眼相顧呼應，手一動，眼必隨；眼一看，手必到。「應聲」是指每一個身段動作，都要合節拍。

（十九）攝其神，擬其形

這是指演員創造角色的方法，演員首先要充分理解自己所扮演的角色的思想感情和性格特徵，然後選擇能夠揭示「這一個」人物的思想、感情和性格特徵的外部動作。這樣你所扮演的人物，才是形神統一、真實可信的藝術形象。

明代戲曲表演藝術評論家潘之恆，在〈神合〉篇中說道：「不得其神，則色動者形離，目挑者情沮」。他還說：「神之所詣，也有二涂，以摹古者遠志，以寫生者近情，一要之知遠者降而之近，知近者溯而之遠，非神不能合也。」作為一個戲曲演員，要想在藝術上有較深造詣，就得注意生活，深入了解生活中各種人的言行、外貌，細心觀察他們的性格特徵，以其獲得大量豐富生活素材，進行藝術創造。

三　傳藝

戲曲諺語「傳技」的功用是尤為突出的，這方面的戲曲諺語也特別豐富多彩，可以說，它是戲曲諺語的核心。

「演員演戲，必有尋竅」、「武藝雖精竅不真，費盡心機枉勞神」。「傳技」的戲曲諺語是戲曲藝術的「真諦」，可以起到「內行傳訣竅，外行點學道」的功用。歷來戲曲藝人都視為「家珍」，輕易不肯外傳。所謂「黃金有價，藝術無價」、「寧捨兩串錢，不捨一句言」，便是指的這層意思。

（一）教戲不教勁

教戲師傅常說一句話：學身段要記住「勁」。做戲要用心裡的「勁」，要知道「勁」從哪裡發出來，歸到哪裡。這樣，學會的身段就不會忘記，做起戲來透著活力。而且，還要練得會「看」，「看」是看別人的「勁」，不論什麼身段，如果看出他人表演的來龍去脈，懂得精粗美惡，自然就心明眼亮，能夠衡量藝術了。

這裡所說的「勁」是指「勁頭」和「心勁」，就是從裡到外，從外到裡，表裡一致。首先要把腳步站穩了，才能找到正確的勁頭，這裡面就跟虛實、重心、平衡三方面有著密切的關係，這就全靠「勁頭」的運用。思想感情是內在的，人物形象是外表，還需要用「心勁」來指導，所以身段譜術語裡提出了「一腳、二勁、三心理」的說法。如果抽掉了「勁」不教，也就是保留了最根本的東西，所謂「教戲不教勁」，那麼學生所得的只不過是皮毛，只能形似而不能神似，這樣，學生的本領就很難超過老師了。

（二）不打不成戲

此術語是指打戲與口傳心授的關係。耐人尋味的是，那些飽受打

戲之苦的藝人，對於打戲，深惡痛絕的少，持某種程度上的認可態度的多。評劇演員新鳳霞的話頗有代表性：「練功學戲挨打，我是心甘情願的[80]。」一個顯而易見的事實是，許多梨園行的人，雖然有條件讓後代在自己家裡接受戲曲教育，但依然要將其送進科班去「坐大獄」。原因之一便是怕管教不嚴，難以成器。富連成科班本不收名家子弟，譚鑫培親自說情，將孫子譚富英送去學戲，並與科班約法三章，其中之一便是「與所有學生同樣待遇，決不特殊照顧[81]」。

　　所謂「同等待遇」，當然免不了挨打。譚鑫培與譚小培父子就是例子，甚至可以說心甘情願將譚富英送進科班的。譚富英的兒子譚元壽，也是富連成科班出身。像譚家父子這樣的戲曲藝人很多。在富連成三科之後，班中的內行子弟越來越多。這固然是對富連成辦班規模、教學質量的肯定，卻也包含著對科班教學方法（包括打戲）的認同。[82]

（三）忌

　　以京劇的身段為例，有一些「忌」，是特別應該注意避免的。

1　不許聳肩

　　聳肩就是端肩膀，一端肩膀，脖子自然就短了。脖子縮起來，不僅舞蹈姿勢不好看，精神氣也沒有了，這是大忌。

2　不許閃肩

　　閃肩就是往後背肩。兩個肩膀往後一背，前胸自然要向前凸起，後頭也自然要把屁股撅起來。

80　新鳳霞：《童年紀事》（石家莊市：河北人民出版社，1997年），頁367。
81　周簡段：《梨園往事》（北京市：新星出版社，2008年），頁108。
82　呂珍珍：〈「打戲」與戲曲傳承〉，《文化遺產》2012年第2期。

3　不許兜肩

兜肩就是往前扣著肩膀。肩膀一扣，前胸就顯著空，後背也背上了包袱，羅鍋兒就出來了。如此模樣，不僅難看，而且也顯著沒精神。

4　不許露肘

肘要是露出來，就顯出見稜見角，胳膊就不圓了。京劇裡的所有身段都講究「圓」，胳膊肘一露，身段自然不好看。

5　不許露腕

手腕子要是明顯地露出來，不是像個「折胳膊腕兒」，就是像個「拽子」。

6　不許「隨手」

「隨手」就是「跟手」。以「山膀」為例，在「山膀」往開拉的時候，應當是左手往左、右手往右才對。要是右手往右，左手也隨著往右，那就叫「隨手」。只要手這麼一隨，就不對稱了。

7　不許「一順手」

「一順手」就是右手往右晃，左手也跟著往右晃，這種姿勢是不當的。但是也有例外，如「起霸」裡的「三倒手」和《挑滑車》，高沖唱「氣得俺……」時的「三倒手」，卻是可以用的，要視具體情況。

8　不許「一順腿」

「一順腿」就是指做戲曲動作時同手同腳了。往前邁左腿的時候，同時左胳膊也往前伸，這種現象在舞臺上會有時候發生，尤其是在「起霸」扔完「下甲」，要往前邁步的時候，最容易犯這種毛病，戲曲演員

應該特別注意[83]。以上這些「忌」，雖都是京劇身段裡的「大忌」，在戲裡是不應該的；可是在具體劇目中，有些角色還非用它不可。

9　開弓不放箭

在過去戲班裡，為了維護正常進行藝術活動所必需的嚴肅性與紀律性，曾立下了一套十分嚴格的「班規」，凡入梨園者，就必須履行「梨園規則」。「開弓不放箭」，就是條例中的規定之一。若犯有「臨場推諉」（即臨到演出時拒不接受分派的工作）「背班逃走」（指不辭而別），都要受到懲處。還有，如「口角鬥毆」、「設局賭錢」、「誤場冒場」、「笑場懈場」、「開攪陰人」、「臺上翻場」（同臺者出了差錯，當場就斥責）等，輕者「責罰不貸」，重者則「革除梨園」，甚至「永不續用」。還規定「扮戲不得吸煙、不得丟頭忘尾、不得到處亂坐」、「後臺不准弈棋、不准睡覺」等。這些規定，在今天仍有值得借鑒的方面。

四　藝病

在藝術實踐中從反面總結經驗教訓，也形成了許多戲曲諺語。它的作用主要是指出「藝病」，以便使前人之轍為後人之鑒。「說話三遍淡如水，動作三遍臭如糞」就指出濫用技巧是倒胃口的一種「藝病」。所以「做戲不在多少，關鍵在於巧」，多則醜，少則鮮，再精湛的技藝，也要用有節制，「見好就收」。「不論劇情亂用眼，滿臉是眼不見眼」又指的是心中無戲，濫用眼神兒的「藝病」，結果不是太散亂，便是呆滯無神，都不能收到良好的藝術效果。「腔無情，不見人；腔不巧，不見好；腔不美，淡如水」指的是唱腔方面的「藝

83 錢寶森：《京劇表演藝術雜談》（北京市：北京出版社，1959年），頁87-88。

病」;「耳風不到,做戲不妙」指的是樂感不好的「藝病」;「三山四十分不開,老鄉保準不明白」指的是咬字吐字方面的「藝病」;「詞熟如血旺,掉板如折筋」指的是無板眼的「藝病」;「大步滿臺轉,手腳不住忙」是指出動作表演不規範的「藝病」;「一清二渾三不見」又指的是態度不嚴肅、越演越沒戲的「藝病」,等等。

　　所有這些「藝病」,都必須加以克服。演員的藝術生命和整個戲曲藝術發展的過程中是不能存在「藝病」的,所謂「人病不治命喪生,藝病不治無人聽」。首先必須有虛心的態度,「藝病渾身染,多因舊日情,虛心當藥餌,病則立除卻」,只要虛心加勤奮,「藝病」是完全可以克服的。戲曲諺語中也有許多是具體指出克服「藝病」的方法的。如「學絕忌做絕」、「瘟在不問,問則不瘟」、「對鏡去病,日見增新」等等,都是「對症下藥」的良方,對於醫治「藝病」有著顯著的「療效」。[84]

84 戴旦:《戲曲訣諺通俗注釋》(昆明市:雲南人民出版社,1985年),頁61。

第五章
中國傳統音樂術語文化闡釋

第一節　中國傳統音樂民間術語多元特徵

　　中國民間音樂術語作為一種口頭語言符號，是對民間音樂表演技藝、規律、過程、關係的總結、提取與昇華，並隨民間音樂的發展而產生，隨民間音樂的繁榮而得以豐富。深入探究我國民間音樂術語的文化特徵，可助於釐清其與西方音樂術語之間的本質區別，從而改變我國民間音樂母語文化的「失語」現狀，建構符合中華民族文化身分的音樂術語體系。

　　目前，學術界與之相關的研究主要集中在整理、闡釋某樂種演唱、演奏技巧術語及民間音樂發展手法的術語，而對民間音樂術語的文化特徵進行整體性研究的成果幾無一二。筆者旨在學習前人已有的研究成果基礎上，闡釋民間音樂術語中蘊含的多元文化特徵，以期為中國民間音樂文化母語體系建構略盡綿薄。

一　保守性

　　「王八戲子吹鼓手，好漢不在臺上走」、「一妓二丐三戲子」……自古以來，民間樂人被視為我國底層社會最卑微的「賤民」，經常遭他人歧視、排擠。為了在社會中安身立命，不被封建勢力打壓、欺凌，勢單力薄的他們多傾向於依靠家族關係、師徒關係，以「抱團」的形式進行各種演藝活動。久而久之，應群體內部音樂信息交流、技藝傳承等需求，逐漸形成一套行之有效的音樂術語體系。

「各行術語，則除本行人外，他人多無從解曉。」[1]可見，音樂術語作為藝人群體的專屬語言，只在各自集團內傳播。外加封建社會「傳男不傳女」、「傳媳不傳女」傳統思想滲透，音樂術語建構之初就具有保守性特徵。但又因民間音樂術語涵蓋內容廣泛、類型多樣，所起的作用不同，保守程度也有所差異。

正所謂「黃金有價、藝訣無價」、「譜可傳而心法之妙不可傳」……那些涉及表演技巧的音樂術語，相比藝德培養、規範灌輸音樂術語的私密性、保守性更為突出。如京劇大師蓋叫天所言，戲曲表演訣竅「說穿了一錢不值，可要找到它，花幾十年功夫也不一定找得著。」技巧型音樂術語的獲得並非一蹴而就，需要樂人們在舞臺實踐中花費大量的時間進行摸索，甚至集結幾代人的努力方可獲得其中的「真諦」，彌足珍貴。

技巧型音樂術語還與從藝者及家班、樂社的生存問題緊密相連。尤其在舊時，行業之間、樂人之間的競爭十分激烈。音樂技藝的優劣決定了集團能否在「江湖」中立足，決定了藝人群體的生活狀況以及人生命運。因此，「寧捨一頃地、不傳一身藝」，為了靠這一技之長養家餬口，人們多將「訣竅秘語」珍藏於記憶，通過封閉的教育機制傳承下去，沒有將其作為「普適性」知識進行大範圍地推廣。「伶人視戲劇為私傳專藝，內部情況秘而不宣」[2]的現象便逐漸成為文化常態。

相比之下，用於集團內部音樂信息交流、貫徹行業規則、培養樂人品德、界定樂事稱謂的音樂術語，流傳範圍則相對廣泛，保守性也有所削弱。其功能類似於各行業勞動人民喜用的口頭文學形式——「行話」，如二人轉行當藝人使用的「單片」、「丁」、「條」、「窯」、「上裝」、「拉絲的」、「單出頭」、「海篇」、「樓上樓」等；豫劇行當藝人使用的「馬腳」、「上口字」、「五音」、「一順邊」等；評彈表演藝術

1　方問溪：《梨園話》〈林小琴序〉（臺北市：傳記文學出版社，1974年），頁11-12。

2　方問溪：《梨園話》〈關士英序〉（臺北市：傳記文學出版社，1974年），頁14。

家口中的「家生」、「甩」、「磁音」、「單檔」、「雙檔」等，多用於日常生活及舞臺表演中，具有交流、溝通之用。還有一些音樂術語可跨多個樂種使用，如京劇、二人轉中用來指導藝人演出節奏的「馬前、馬後」即是如此。

從上文分析可見，民間藝人為了保守秘密、傳承技藝、交流信息、灌輸規範、界定名目等目的建構了豐富的樂語形式，自開始便是一種「有意識」的言說行為，只是隨著時間的推移，群體們原有的理性建構動機逐漸轉變為「下意識」的、「約定俗成」的行為定勢。然而，音樂術語建構過程中也受其所處的文化語境影響，形成「相對無意識」的保守性特徵。

民間音樂是孕育於各地域、各民族的文化傳統。人們習慣運用熟悉的母語闡釋音樂，而地區方言、民族語言便成為當地樂語廣泛傳播的「天然屏障」。例如，閩南地區流傳的音樂術語「歹鑼累鼓，歹翁累某」。「歹」在閩南語中是「不好」之意，此音樂術語將鑼與鼓之間的關係比喻成一對夫妻，暗示二者是相互連帶、彼此影響的，差勁的鑼手如果節奏打不準，便會連累鼓手無所適從，說明「鑼」在樂隊中占據主導性地位，並對鼓藝人的演奏技巧提出了更高的要求。

同樣，用少數民族語言言說的音樂術語，其保守性特徵也十分突出。如蒙古語建構的長調術語「烏日汀多」（長調）「諾古拉」（長調演唱中最典型技巧）、用苗語表示蘆笙舞曲「引子」的音樂術語「tygo」（對戈）、傣族民歌結構音樂術語「喊當苑」等。這些用不同地域、不同民族語言建構的音樂術語，若未經局內人的轉譯，局外人很難理解其中的含義，無形中也構成了保守性特徵。

二　主體性

郭乃安先生提出「音樂學，請將目光投向人」，並強調「在音樂

學的研究中關注人的音樂行為的動機、目的和方式等，還意味著在各種音樂事實中去發現人的內涵，或者說人的投影。」[3]在「貴生命」哲學思想的滲透下，我國民間音樂「偏重心理，略於形式，具有一種尚未外形化的心理實體」[4]，更突出人的「主體性」內涵。因此，民間音樂術語建構過程時，並不是原封不動地對各個音樂事項進行「鏡像」臨摹，而是透過「感悟」、「探索」、「總結」、「昇華」等「主體性」的行為，並融入建構者的思想意識、藝術觀念等諸多個性因素。因而，表現音樂藝境、技巧、過程、品德、規則的口語符號，無法脫離「人」的主體因素，即使諸如「快板吸氣淺、慢板吸氣深」、「吐字輕，咬字準」、「氣沉丹田貫三腔」、「魚咬尾」、「葡萄串」、「倒寶塔」等看似描述性的樂語，仍是以「人」的感知體驗、知識經驗為前提，透過隱喻的形式予以總結、展示的。

「人」在音樂術語建構時具有重要的「中轉站」作用，藝人們決定所要轉譯的對象是什麼、轉譯的內容是什麼、轉譯的語言是什麼、轉譯的方式是什麼，這一過程始終貫穿著「人」的主體意識。所以，我國民間音樂術語沒有像西方音樂術語那樣的單一、標準、靜態、冰冷，而一直是穩定中存變異、統一中存多樣的「動態」體系，始終帶著人的溫度，蘊藏著人的思想，體現著人的生活習慣。

（一）主體差異性與樂語多樣性

「人心不同，各如其面」。主體之間的內化知識、個性心理、創造性、目的性不同，在面對同一音樂對象時，所獲得的感悟不同，用語言符號予以總結的方式、內容必然存在著差異。最終，針對同一音樂事項便產生了多樣性的音樂術語符號。即使是同一師承體系，徒弟

3　郭乃安：〈音樂學，請把目光投向人〉，《中國音樂學》1991年第2期。

4　管建華：《中國音樂審美的文化事業》（西安市：陝西師範大學出版社，2006年），頁5。

們也無法一成不變地傳承師父們的「心法」，仍會融入主體個性、創造性因素，總結出屬自己的藝術經驗。

如梅蘭芳在〈悼念汪派傳人王鳳卿〉一文中曾這樣評價王鳳卿的演唱：

> 我與鳳卿同臺甚久，因此對於他的唱、做有深刻的印象。他的嗓音高亢而略窄，閉口音勝於張嘴音，所以唱詞喜用「人辰、衣欺」轍，這些韻轍的唱法，口形偏於收斂，能夠發揮腦後音的作用。他的「嗯」字音，得到汪的訣竅，「啊」字音卻不如汪，這也是和他的天賦條件有關的。鳳卿的咬字，堅實沉著，四聲準確，唱腔乾板垛字，不取花巧，這就掌握了汪派唱法的特點。[5]

可見，京劇大師王鳳卿的演唱即繼承了汪派的絕學，也融入了自己的獨特風格，形成了喜用「人辰，衣欺」轍、口形偏於收斂、發揮腦後音等的演唱技巧。從梅蘭芳先生「啊字音卻不如汪」的點評，說明即便像王鳳卿這樣傑出的民間音樂大師，也不可能做到原樣不變地傳承，這正是我國民間音樂術語多樣化發展的主要動力。

（二）主體局限性與樂語動態性

正所謂「人無完人，金無足赤」。不可否認，人是不完美的、是局限性的主體。任何從藝個體或是群體都不可能做到無所不能、博文天下。而主體自身能力的「局限性」以及人類對音樂追求的「無限性」，決定了樂語的「動態性」發展特徵。樂語作為人的「主體」性行為，會隨其成長、進步以及世代承襲中不斷地變化、發展、完善。

5　梅蘭芳：《梅蘭芳文集》（北京市：中國戲劇出版社，1962年），頁253。

在這個過程裡，舊的經驗與新的感悟相互融合、更替，不斷地迸發出新的火花。

　　如「移步不換形」是梅蘭芳先生對其畢生從藝經驗的總結，黃翔鵬先生在對我國傳統音樂文化深入研究後，又將此音樂術語擴展為總結我國傳統音樂發展特徵，這樣的例子舉不勝舉。建國後，隨著民間藝人們視野開拓、思想更新，音樂術語「藝要精傳」代替了舊樂語「藝不輕傳」。再如，舊時，戲曲演員到達一定年齡常出現「倒倉」問題，多將其歸結於嫉妒的人所使的壞。但隨著時代的變遷，人們對此又形成了新的看法。如豫劇大師常香玉所說：「我看實際上是嗓子出了毛病，或者是長了息肉、小結之類造成的。」[6]她在一九八一年《人民戲劇》第一至五期的文章中，又總結出了三十二字的嗓音保護的新訣竅。

（三）主體習慣性與樂語鄉土性

　　民間音樂術語的主體性特徵還體現在建構形式及言說方式的選擇。如諺語、口訣、行話、隱語、俗語等民間文學本身就是勞動人民日常所使用的語言形式。因而，出於主體的文化行為慣性，自然地將其運用到民間音樂術語的建構過程中。這正是民間藝人在長時期文化浸染下的文化自覺。此外，人們還會根據自身的習慣、經驗，運用「隱喻」、「對比」、「押韻」等建構手法，結合熟悉的事物、語言、風俗，表達各音樂事項中的「意向性」內涵，賦予我國民間音樂術語濃郁的鄉土氣息。

6　常香玉（口述），張黎至（整理），陳小香（記錄）：《戲比天大》（北京市：中國戲劇出版社，1990年），頁11。

三　有效性

　　民間藝人作為社會底層群眾，幾乎沒有接受文化教育的機會。他們大都文化水平低、目不識丁，無法用文字記錄、保存與民間音樂相關的樂語知識，只能靠記憶、採用口耳相傳的方式維繫、傳承。而口頭語言的無形性、及時性特徵，又大大增加了人們理解、記憶、儲存民間音樂術語信息的難度。

　　然而，民間藝人總是能運用他們的智慧在有限的條件下摸索出一套言說經驗，尋找出最簡便、最適合的方式，幫助人們理解、記憶。正如美國傳播學專家沃爾特・翁所說：「在口語文化裡，記憶術和套語，使人們能夠以有組織的方式建構知識。」[7]樂人們尋求著可彌補書面形式缺失的新組織方式，採用隱喻、對比、反例、押韻、重複等「記憶術」進行建構，提高人們學習、傳承民間音樂術語的效率。

（一）建構方式的有效性

1　立象盡意

　　自古以來，中國人講究「觀物取象」，習慣對生活中熟悉的事物進行加工，反映另一個客觀事物的本質屬性及發展規律，即「立象盡意」。隱喻是其主要表現手法。「立象而盡意」語出《易經》，『象』為形象，『意』為意境，『立象』是手段，『盡意』則是目的。」[8]由於「中國音樂特別注重人的內在生命力的凝練，反對拘泥於具體景物的描摹，而把『神似』看作最高的藝術審美準則。」[9]因而，人們很難

7　〔美〕沃爾特・翁著，何道寬譯：《口語文化與書面文化——詞語的技術化》（北京市：北京大學出版社，2008年），頁25。

8　杜亞雄，秦德祥編著：《中國樂理教程》（合肥市：安徽文藝出版社，2012年），頁236。

9　杜亞雄，秦德祥編著：《中國樂理教程》（合肥市：安徽文藝出版社，2012年），頁236。

用直接、精準的語言去言說「重內合」的民間音樂中的「意向」內
涵，多選擇「立象」即「隱喻」的方式填補語言空白。

　　我國民間音樂在發展過程中早有「立象盡意」的例子。如《淮南
子》〈天文訓〉中「宮者，音之君也」，將「宮」音比作君王以彰顯其
重要性。白居易著名詩作〈琵琶行〉中的那句「大弦嘈嘈如急雨，小
弦切切如私語。嘈嘈切切錯雜彈，大珠小珠落玉盤」，則是將琵琶彈
奏聲音比擬為雨水聲、私語聲、玉珠落盤聲。此外還有《管子》〈地
員篇〉中的「凡聽徵，如負豕，覺而駭；凡聽羽，如馬鳴在野；凡聽
宮，如牛鳴窌中；凡聽商，如離群羊；凡聽角，如雉登木以鳴。」[10]
此類例子比比皆是。

　　人們通過「立象」的手法，利用中國人發達的「聯覺」思維，表
達難以用語言表述的音樂之「法度」。如京劇行業將「流眼淚觀流淚
眼，斷腸人送斷腸人」、「黃梅未落青梅落，白髮人反送黑髮人」等唱
詞稱為「水詞」。從視覺角度來看，樂語取「水」的流動性、隨性而
勢的「象」，概述那些可以用在任何劇目中的唱詞、念白。從味覺角
度來看，藝人們又是取「水」的無味之象，表示這類詞語若被濫用，
便「如水一樣無味，用多了則會沖淡固有的味道」的深層含義[11]。

　　「水詞」這則樂語雖然只有簡單的兩個字，卻包含了豐富、多層
的文化意蘊。它將複雜的音樂現象及藝人們的音樂經驗化為凝結的語
言，以此警示人們演出時要適度地運用「水詞」。再如「氣沉丹田穩
如鐘」、「生末淨旦醜、獅子老虎狗」、「要使胡琴音色美，指尖觸弦似
秋水」等，都是運用「意象化」的詞語幫助人們理解、記憶，提高藝
人之間信息交流、傳承的效率。

　　然而，「那些對於抽象而模糊的概念、思緒、情感狀態、心理活

10 錢亦平編：《錢仁康音樂文選（上卷）》（上海市：上海音樂出版社，2013年），頁
　　85。
11 于建剛：《中國京劇習俗研究》（中國藝術研究院士論文，2008年5月），頁82。

動的隱喻表達，並非人們在詞語匱乏時信手拈來的意義代替品，因為在隱喻結構的兩端（始源域和目的域）之間，存在著一種緊密的聯繫，即經驗的相似性。」[12]「隱喻的工作機制就是通過某事物來理解另一個不同事物，而充當這一『某事物』的，究其根本乃是人類身體主體的感性經驗。」[13]因此，民間藝人以「共同經驗」為媒介，將隱喻兩端的事物緊密聯繫在一起的。

福州十番樂中很多音樂術語都是與當地的飲食文化相聯繫。[14]如將管弦樂器演奏曲牌中插入純打擊樂演奏的片段被稱為「湯腹」，便源於福州人「無湯不成席」的「重湯」習俗。而管弦樂部分或全部與打擊樂一起演奏的形式又被美名為「夾腹」，則是取自福州著名的風味小吃「光餅夾肉」。此外，閩劇藝人將閩劇唱腔之韻味稱作「蝦油味兒」，也離不開福州人喜愛的海鮮盛宴。

再如京劇表演中「開始時輕、中間重而醇厚、結尾又輕」的唱腔，被形象地稱為「棗核腔」[15]。評彈演員將「柔糯悅耳」的音色稱為「磁音」。湖南花鼓戲藝人將丑角表演技法與熟悉的事物聯繫在一起，創戲諺：「身是矮馬樁，腳是丁鉤步；腰如蛇扭頭似猴，手如虎掌眼如豆」。此外，還有音樂發展手法術語「魚咬尾」、「螺絲結頂」、「節節高」、「倒垂簾」、「葡萄串」等，都是採用飲食、勞作、習俗、自然、身體等人們最為熟悉的事物進行隱喻的。

2　對比、誇張、反例、押韻

民間藝人常將對比、誇張、反例、押韻等手法進行搭配使用，這對於難以用精準數據加以衡量的民間音樂藝術是十分有效的，有助於

12 侯燕：《蒙古族長調音樂的審美經驗研究》（中央音樂學院博士論文，2014年12月），頁42。

13 張沛：《隱喻的生命》（北京市：北京大學出版社，2004年），頁13、163。

14 陳新鳳、黃雅娟：〈以吃貨的心傳承民間音樂〉，《音樂週報》2016年第8期。

15 〈天津京劇團演員季小蘭來京學藝〉，《北京晚報》1980年8月23日版。

人們理解、摸索、掌握其核心特徵。如「千斤唱腔四兩白」，通過「千斤」與「四兩」之間誇張的重量對比，突出「念白」的重要性，以此改變樂人們重唱腔、輕念白的錯誤觀念。此類型的樂語還有「百日笛子千日簫，小小胡琴拉斷腰」、「講是君、唱是臣」、「說是骨頭唱是肉」、「揚琴是骨，京胡是肉，三弦是膽」、「旦角幾步蹉，丑角一身汗」、「千日管子百日笙，學個笛子起五更」等。

民間音樂中還有大量灌輸音樂技藝、行規藝德的口頭語言。為了強化其訓誡、教化作用，故常以反例的手法突出本意，引起人們的注意，以避免重蹈覆轍。如強調樂人作為「師者」進行技藝教授要具備高超技藝水平的反例音樂術語有：「師傅不高，教下徒弟撐腰」、「師傅開錯了蒙，如同放火燒山」等，表達師傅技藝水平不達標，必將誤人子弟後果嚴重。再如灌輸勤奮學習精神的反例音樂術語：「一天不練手腳慢，兩天不練生一半，三天不練門外漢，四天不練瞪眼看」、「意浮性躁，一事無成」、「久練久活，一擱就生」、「人不常練沒功、角不常演戲鬆」、「刀不磨會鏽、腿不練會皺」等，都強調「持之以恆」品質的重要性。

為了讓音樂術語更為有效，人們大都用詞洗練，少則一字，多則幾十字。字數較多的樂語多採用四言詞格，以合轍押韻的方式輔助記憶。如「老生要弓，花臉要撐，小生要緊，旦角要鬆，武生在當中」，二十一個字概括了京劇老生、花臉、小生、旦、武生的雲手動作精髓。而「弓、鬆、中」字的押韻又將看似零碎的二十一訣竅有機地聯繫在一起來，便於樂人理解與掌握。東北二人轉行話「南靠浪，北靠唱，西講板頭，東耍棒」，短短十三個字簡要、生動地概括了二人轉的表演特徵和地域特色，內涵十分豐富。

（二）運用方式的有效性

民間音樂術語在運用時，會根據所從事的音樂活動進行靈活處

理，以提升使用的效率。除了我們熟知的在音樂傳承、技藝指導、舞臺實踐等場合中，通過「口頭語言」方式表達出來。一些藝人還將總結的訣竅融入到音樂表演中，以歌詞形式唱出來，而這一特徵在我國民間舞蹈音樂表演中最為突出。如西藏的民間歌舞「諧欽」的音樂訣竅，便是通過歌唱融入表演中的：

> 各地諧欽的表演在程序上也有所差異，有些地區的諧欽從慢板開始邊唱邊舞，逐漸轉入中板，詞完舞畢，緊接藝訣，說藝訣時也是中板，邊說邊舞。有的地區先唱幾段慢板，唱時不舞，然後接藝訣，藝訣從中板逐漸轉入快板，邊說邊舞。有的地區說藝訣時要求默誦，不能出聲，要突出腳步聲，但正式表演時由於情緒關係都會發出聲音。諧欽的藝訣既提示動作，又幫助舞者打節奏，更主要的是激發舞者的情緒。[16]

被譽為「活的音樂化石」的「白沙細樂」中的歌舞部分，唱詞同樣是由提示舞蹈動作的音樂訣竅組成。如「岩納矗肯仔」，意為「黑雞兩隻腳」、「迪菊跺蹉」──「一邊跺兩腳」；「矗跺蹉伯字」──「要跺上兩隻腳」；「許陸四肯仔」──「香爐三隻腳」；「迪陸四蹉」──「一爐跺三跺」；「四跺蹉伯字」──「該跺上三腳」；「司卡鼓爸拔」──「臘梅開九跺」；「迪爸鼓跺蹉」──「一朵跺九朵」；「鼓跺蹉伯字」──「要跺上九腳。」[17]而這些以樂語為唱詞的做法，都是為了在歌舞表演中，指導動作、避免錯誤、促發表演激情的有效建構。

16 丹增次仁著：《西藏民間歌舞概說》（青海市：民族出版社，2014年），頁93。
17 《中華舞蹈志》編輯委員會編：《中華舞蹈志‧雲南卷（下冊）》（上海市：學林出版社，2014年），頁612-613。

四　關聯性

我國豐富的民間音樂術語文化即是相對獨立的，又總是受多種因素影響而發生微妙的聯繫，形成一個隱形的、多樣的關係鏈。本文主要將民間音樂術語之間的關係總結為互為依存關係、異詞同意關係和同詞異意關係。

（一）「互為依存」的樂語關係

不同類型的民間音樂術語在運用過程中是互為依存的關係，尤其是技巧型術語與藝德型、督學型、稱謂型等術語之間。如「要想學好藝，先得做好人」、「無德藝難成」等。受傳統道德思想教育的影響，從藝者一直都將道德思想培養作為音樂技藝學習的前提，二者之間構成了相輔相成，互為依存的關係。人們甚至認為藝德型術語比技巧型術語更為重要。

師父們將音樂技巧傳授給徒弟後，又離不開「督學型」音樂術語的鞭策，確保他們熟練地掌握表演技藝。此外，大量的「稱謂型」音樂術語又是人們藝術交流、傳授技巧必不可少的語言要素。而諸如「神似為上品，形似為下品」、「不像不成戲，真像不成藝」、「守成法，不拘泥於成法」、「移步不換形」等概括民間音樂藝術之規律的音樂術語則更為重要，可從文化層面提升藝人們的音樂素養，從而達到藝術之高峰。

（二）「異詞同意」的音樂術語關係

民間音樂術語之間還呈現出稱謂不同，但含義相同的關聯性特徵，即「異詞同意」。如戲曲藝人將演唱音調不準的狀況稱為「冒調」，也被叫作「涼腔」、「荒腔」。廣東音樂常運用「冒頭」旋律發展手法，也多以「先鋒指」命名。豫劇中講究唱詞和念白要鏗鏘上口，

必須平仄搭配，若連續出現兩個平聲韻腳或兩個仄聲韻腳，則稱之為「一順邊」[18]或是「一順腿」。再如「喊雙哈」作為傣族民歌曲式名稱，其含義與「句句雙」相同。

「異詞同意」的藝德音樂術語、督學音樂術語的數量更多。如表示「德高於藝」的音樂術語有：「藝德不高，藝術不就」、「藝高不如德高，藝高更需德高」、「學藝先學德，無德藝難成」、「立業必先立身，立身必先立品」、「藝德值千金」等。表示「天道酬勤」的音樂術語有：「要想會，天天累」、「冬練三九、夏練三伏」、「唱念吐字清而真，全憑苦練舌與唇」、「曲亦在常唱，弦亦在常彈」、「一日練，一日功，一日不練千日空」、「活到老，練到老，唱到老，學到老」等。表示「尊師重教」的音樂術語：「一日為師，終身為父」、「一歲為師，百歲為徒」、「尊師如尊父」等，都是用不同的語言表達相同的含義。

當然，有些「異詞同意」音樂術語主要是因錯字、誤讀、訛傳等原因造成的。如西安鼓樂大套樂曲中循環體樂章「匣」，它與音樂術語「解」所表達的含義相同，二者之間屬於不同稱謂表達相同含義的關係。郭乃安先生通過文獻考證，追根溯源，解開謎底，術語「匣」就是源於「解」，只因藝人們在傳承過程中對「解」字的誤讀而引起文字的變異，形成今天「異詞同意」的音樂術語關係。

(三)「同詞異意」的音樂術語關係

一些音樂術語則是採用同一名稱卻各自具有不同含義，即「同詞異意」的關係。如「棗核」。昆曲中用其表達某些由弱漸強、再由強而減弱的唱法。單弦牌子藝術中則指一種曲牌擴充手法，即把岔曲分為「曲頭」和「曲尾」，在它們的中間插入的另一個曲牌的手法。同為樂語「棗核」，一個表示唱腔，一個表示發展手法，但都意取「棗核」之「象」隱喻音樂之「形」。

18 馬紫晨主編：《中國豫劇大辭典》（北京市：中國古籍出版社，1998年），頁580。

　　還有一些音樂術語名稱相同，但之間的含義卻沒有絲毫關係。如「冒調」，「在不同的地方戲曲劇種中存在著不同的解釋：（1）京劇、評劇、川劇等劇種種是指唱腔與伴奏樂器的調門不合，因天生嗓音條件或練聲不當而導致的唱腔音調高於樂器調門；（2）曲牌名，泗州戲唱腔中特指一種專用小調，由民歌、小調發展而來，作為插曲用於特定場合。（3）秦腔裡指唱腔中用假嗓唱出的一個長拖腔華彩裝飾旋律片段；（4）柳琴戲中是指翻高八度的尾腔。」[19]這些例子都說明了樂語之間「同詞異意」的關聯性。

五　局限性

　　音樂術語作為歷時進程中的文化產物，或多或少都會受某社會環境、文化習俗、歷史背景等因素影響而呈現出其自身的局限性。如在封建社會道德思想滲透下，民間音樂傳承過程中，師父處於權威地位，掌握話語權，「天、地、君、臣、師」，尊敬老師與孝順父母、忠誠君主占有同等重要的地位。如河南墜子藝人邢相雲回憶，過去的藝人是不可直接稱呼師父的姓名，若是要提及師父的名字需按照規矩「先打嘴後說話」。

　　「管是親，教是愛，不管不教要變壞」，人們認為師父嚴格管教才是對徒弟們的愛，藝人要無條件地聽從師父的教導。「打藝」、「體罰」成為天經地義的教育方式。如樂語所言，「戲是打出來的」、「不打不成藝」、「師徒如父子，慣子如殺子」、「打出的角兒，吊出的嗓兒」，這種教化思想無處不在，老藝人徐玉霞當回憶「打藝」經歷時仍不寒而慄、老淚縱橫。

　　「早晨或者晚上練唱時，如果有一段忘了，不准吃飯、睡覺，到

19 蕭梅：〈中國傳統音樂「樂語」系統研究〉，《中國音樂》2016年第3期。

院裡跪。想詞，三個小時想不起來跪三個小時，五個小時想不起來跪五個小時。跪什麼呢？跪錢板子（過去放大錢或銅子的，一個錢板子可放十吊錢）、搓衣板，冬天跪石子。夏天跪時還得把褲子攏起來。什麼時間說會了，起來還得重唱一遍，會唱為止。再不會，就打你。打人的東西，牆上掛著小竹板、鞭子、繩套子、藤子根、木板子。」[20]

「尊師重道」是中華民族的傳統美德。但當師徒之間的關係走入一個極端時，天平的失衡必然會損傷樂人們的身心健康、甚至影響其從藝生涯。如老藝人邢先生已年過古稀，但是，只要一提他師父的名字，他就要站起來一次，有時要站起坐下數次而無一例外。」[21]這「尊師」行為中隱藏的權威震懾下的「恐懼感」已不言而喻了。

與藝德類音樂術語相似，一些反映社會風俗、思想禮制的音樂術語局限性主要體現在「迷信」行為以及對女藝人的歧視上。如「早起說夢，一天不應」、「藝人不敬神，難得混成人」等，演藝的成敗簡單地歸結於神靈，顯然是不正確的做法。雖然民間信仰、行業神崇拜是勞動人民的自由，無好壞之分。但仍需釐清一點，藝人主觀若不努力，整日祈求神靈保護也是枉費，仍要靠持之以恆、勤學苦練、頓悟研修的學習精神，且不可盲目地將從藝命運託付給神靈，以偏概全，荒廢了技藝。

舊時，「打戲子，罵婊子」、「女子上臺，傷風敗俗」，女樂人地位低下，在從藝過程中更是吃盡了苦頭、受人歧視甚至遭封建階級的打壓。如越劇演出初期，「當地官府紳士認為『女子上臺，傷風敗俗』，發出了禁演的通令，施銀花等被抓坐牢。為了逃避迫害，演完夜戲急

20 苑利主編：《二十世紀中國民俗學經典・史詩歌謠卷》（北京市：社會科學文獻出版社，2002年），頁200。

21 苑利主編：《二十世紀中國民俗學經典・史詩歌謠卷》（北京市：社會科學文獻出版社，2002年），頁197。

忙躲進烏篷船到別處再演。」[22]在演戲內容、角色安排方面，對女子也有著種種限制，如「女不唱雄曲」、「立如鼎，面如餅」等。

此外，特殊的社會背景下，為了生存所需，還產生一些阻礙藝術發展的音樂術語。如「教會徒弟，餓死師傅」、「甯幫八吊錢，不把藝來傳」、「藝不輕傳」、「同行生嫉妒」、「同行是冤家」、「藝人（一人）好，萬人恨」等。

如上所述，千百年發展歷程中，一部分音樂術語仍具有傳承、發展價值，符合非物質文化遺產的保護原則。但還有一部分音樂術語本身就是浸透封建思想的「語言糟粕」，已失去繼續傳承、保護的意義。因此，在挖掘、整理、利用這些音樂術語文化時，應取其精華去其糟粕，用最恰當的方式保護、利用它們，傳承具有文化價值的音樂術語珍寶。

我國民間音樂文化源遠流長，是各族人民在共同生活和勞動生產中積澱而成的「集體記憶」，更是中華民族傳統文化的「原始地層」。然而，由於中國音樂「偏重心理、略於形式」的即興、開放發展特徵，以及口傳心授、少落於文字的傳承形式的影響，民間音樂術語一直處於隱性的生存狀態，形成了有別於西方音樂術語的保守性、主體性、有效性、關聯性及局限性特徵。本文對民間音樂術語的主要特徵進行歸納、總結，以期望助於人們深入理解我國民間音樂術語的文化屬性，從而正視、珍視、挖掘、保護民間音樂母語文化。

第二節　中國傳統音樂民間術語人文內涵

「語言作為文化的一部分，是文化的鏡像折射，透過一個民族的語言層面，可以看到這個民族絢麗多姿的文化形態。由於文化具有鮮

22 連波著：《國樂飄香：中國傳統音樂文化賞析》（北京市：人民音樂出版社，2001年），頁118。

明的民族性，不同文化自然會迥然相異。這種文化形態上的差異不可避免地會呈現在語言系統的不同層面上。」[23]民間音樂語是對我國民間音樂文化的總結、提取、昇華，是樂人們音樂思維、觀念行為的語言體現。人的思維又受其所生成的傳統文化語境影響，蘊含深厚的人文內涵。因此，鑒於以往學術界研究對樂語人文內涵較少提及，以下旨在從文化研究視角出發，探究民間樂語的人文內涵。

一　尊師重教

「尊師重教」是中華民族的傳統美德。荀子在〈大略篇〉中說：「國將興，必貴師而重傅；貴師而重傅則法度存。」意思是說，國家要振興、要發展，必須先尊敬教師，重視傳授專長技術的師傅們。

「人非生而知之，孰能無惑？惑而不從師，其為惑也，終不解矣。」老師可以指導人們學習知識、掌握技能、解答困惑，影響其一生的發展。因此，「人有三尊，君父師是也」、「君子隆師而親友」。對老師的尊重與忠誠君主、孝敬父母同等重要。尊師也是衡量一個人道德水平的標準，只有那些懂得尊敬老師的人，才能得到人們認可，方能稱得上是道德高尚的人。

1　尊師：「一日為師，終身為父」

民間音樂術語是一部知識寶典、也是一部音樂教育全書，涵蓋了民間藝人演藝生活的方方面面，如思想品德、技藝技巧、藝術意境、音樂規律等。這其中，「尊師重道」的傳統美德一直被樂人們所尊崇，並將其放置在師徒傳承教育中的重要位置，融入於樂語中，起到

23 楊海慶：《中西文化差異及漢英語言文化比較》（北京市：知識產權出版社，2005年），頁8。

教化作用。如:「一日為師,終身為父」、「一歲為師,百歲為徒」、「受人一字便為師」、「尊師如尊父」等。

　　「一技在手,吃穿不愁」、「學會說書彈三弦,出門不帶盤纏錢」、「藝不壓身,一杆弦子走遍天下」,對於那些窮苦出身的勞動人民來說,能學得一項技能,便是學到了吃飯餬口的謀生本事。「從生存角度講,這些接收自己為徒,並傳授演唱表演絕學的人,堪稱是苦孩子們的再生父母。把啟蒙老師親切地稱為『奶師』,奉之如父,終生執弟子禮,叫『師父』而不是『師傅』。」[24]這些來自民間「不讀書,不進學校,自幼從師學習百工技藝為專業的人,終其一生而『尊師重道』的精神和行為,比起讀過書、受過教育的人,有過之而無不及。」[25]

　　「徒弟技藝高,莫忘師傅教」,徒弟們不僅要尊重教給自己生存本領的老師,技藝學成以後還不可忘卻師父的恩情。懂得感恩也是「尊師重教」的一大衡量標準。在京劇界有一段「一字為師」的佳話,講的是京劇藝人李榮威「有一次他演馬謖時,念『小小的街亭』,演出後,楊寶森指出,此處不應念『的』,而應念『地』,這樣念出來才符合馬謖的身分。李榮威虛心地接受了楊寶森的建議,後來再演出時就改念『小小地街亭』了。直到今天,李榮威仍然把楊寶森視為自己的『一字之師』」。[26]

　　而只有達到「尊師」之美德,人們行走於「江湖」才會被行業人士尊重,才會得到社會的認可。當然,各音樂行當中也出現不少「離經叛道」的例子,這在師徒傳承時代,是了不得的大事,關乎一個師

24 郭克儉:〈豫劇演唱諺訣的人文闡釋〉,《南京藝術學院學報(音樂與表演版)》,2006年第1期。

25 南懷瑾著述:《南懷瑾選集(典藏版)》第7卷(上海市:復旦大學出版社,2013年),頁321。

26 夏冬:〈為京劇而生——記著京劇表演藝術家李榮威〉,《中國京劇》2008年第6期。

承家族的聲譽及生存問題，使得「尊師重道」思想灌輸在民間樂人培養中越來越重要。

2　重教：「藝高德也高，方能為師表」

師徒傳承是我國民間音樂傳承、發展的主要形式。曾經作為徒弟入門學習的樂人，隨其技藝的提高、實踐經驗的豐富，也會成為民間音樂的傳承人，擔負起傳授弟子知識的重要任務。因此，「為人師表」的道德規範也是他們思想教育的重要部分。

「師者，人之模範也」。合格的傳承人應具備扎實的樂藝功底，還應懷有高尚的道德情操。[27]如樂語所言「藝高德也高，方能為師表」。人們對樂師進行評價時，「藝德」與「道德」之間是無法分離的。或是可以說，對一位老師品德評判標準之一就是技藝水平的高低。因為，技藝高才能教出好的徒弟，反之，技藝不高又沒有自知之明去做老師，則是品德低下誤人子弟的行為，如樂語所言：「能者為師」、「名師出高徒」、「師父不明弟子拙」、「師傅不高，教下徒弟撐腰」等。

對傳藝老師的第一點要求就是要有真本事。「能者為師」、「要向別人傳道，先要自己懂經」，只有技高一籌且品德高尚的民間藝人才能算得上合格的傳承者。否則，「師傅開錯了蒙，如同放火燒山」、「師傅不高，教下徒弟撐腰」、「師父不明弟子拙」，這其中的嚴重後果不言而喻。不僅誤人子弟，毀了徒弟們的藝術生命，也不利於民間音樂藝術的傳承、發展。

舊時，民間樂人生怕「教會了徒弟，餓死了師傅」，很多人不是不會教，而是不全教，把藝術的精華都留下了，只教個大概。這種保守的思想影響了藝術的發展，是極為不負責任的行為。但隨著社會的發

27　胡相峰：〈為人師表論〉，《教育研究》2000年第9期。

展，尤其在建國後，新的社會環境給民間樂人們帶來了新的音樂思想，總結了許多開放性的教育新理念取而代之。如樂語由「藝要精傳」代替了「藝不輕傳」，由「同行是一家」代替了「同行是冤家」等。

二　天道酬勤

「學在苦中求，藝在勤中練」。學習音樂不僅需要樂感、天分，還應具備「勤奮、吃苦、堅韌」的品質。老話說的「勤能補拙」、「一分汗水一分收穫」，這已經成為人們默認的成功信念。在民間音樂實踐過程中，老一輩藝人一直堅守「勤字當先」的從藝原則，並將其作為經驗世代相傳。舊時，「口耳相傳」是樂藝傳承的主要方式，沒有任何輔助記憶的工具，只能靠記、背、練、思，四者缺一不可。因而，師父們在授業之初，便給徒弟們灌輸「曲不離口，拳不離手」的勤學思想，並總結出大量關於督學促學的音樂術語。這些樂語對於今日的民間音樂教育仍然十分受用。

1　勤練勤問：「要想會，天天累」

「吃得苦中苦，方為人上人。」通往民間音樂藝術殿堂的道路上沒有捷徑，只有敢於吃苦、樂於吃苦、勤學苦練的人，方能走出這布滿艱難困苦的荊棘之路。藝人們學藝的過程中，在技能練習上花費大量時間是必不可少的，如：

> 「嗓子靠練不靠天」、「冬練三九，夏練三伏」、「唱念吐字清而真，全憑苦練舌與唇」，「苦練」才能打好基礎，方可邁進學藝的大門，因此，師父們督促學生練習也都十分嚴格。雖說「苦心天不負，技藝日加善」，但並不是所有人都具有自律性，尤其一些年齡尚小還不懂事的娃娃們，很難理解這其中的含義。

　　所以，舊時學藝大多靠「打」、靠「罰」，強制性地督促他們勤
奮練習。而「戲是打出來的」、「不打不出藝」等樂語，也就成
為樂行內部默認的規則，被視為民間音樂習藝的普遍現象。如
河南墜子老藝人徐玉霞回憶隨哥哥學藝時被打的情境：「我哥
哥抓住我的小辮就掄起來，一掄三圈，天旋地轉，扔到地下，
然後就是一頓打。還有一次哥哥用鞭子抽打我，鞭梢把眼睛抽
了，我嗷嗷叫喚。哥哥打我，爹媽也不許勸，不許求情，不許
哭。」[28]可見，即使是隨親哥哥學藝也無法免去挨打體罰。

　　在勤學苦練過程中，只悶頭練習是不夠的，還要用心、勤問，不
可馬馬虎虎、閉門造車。如樂諺所說：「不怕笨，就怕不問」、「藝多
不壓身，學唱要用心」、「好問不需臉紅，無知才應羞愧」。「用心」、
「勤問」是良好的學習行為，強調發揮樂人們的主觀能動性及重要
性，成為促進樂人們進步的主要「內因」。正如「師傅領進門，修行
在個人」，師傅將技藝傳給徒弟，餘下的就靠藝人們自己積極學習、
多學多問。不用心思考、鑽研，即便練的次數再多也都枉費。不懂得
「不恥下問」的道理，習藝的道路上只會更加崎嶇與漫長。因此，便
有了「一學二看三偷四練」的說法。有些知識是靠看、靠學就可以獲
得，而有些知識則是需要用心去尋找、主動學習的，才會出現民間技
藝學習中常說的獨特的「剽學」現象。

2　持之以恆：「一日不練千日空」

　　「臺上一分鐘，臺下十年功。」民間藝人臺上精彩的表演，都歸
功於臺下幾年、甚至幾十年所付出的汗水、淚水。只有那些具備持之
以恆精神、擁有堅定意志、不斷地練習、不停地鑽研的人，才能成就

28　苑利主編：《二十世紀中國民俗學經典・史詩歌謠卷》（北京市：社會科學文獻出版
　　社，2002年3月1版），頁200。

一身好本領，從而攀登音樂藝術的高峰。如「不怕練不成，就怕志不恆」、「曲亦在常唱，弦亦在常彈」等。

對於戲曲演員，尤其是武戲演員來說，練功更要持之以恆，一天也不能放鬆。放鬆練功的時間一長，就會出現「回功」的現象，導致演技生疏。而藝人們的器樂演奏、說書唱曲、身法身段也是如此。只有堅持不懈地勤奮學習、掌握廣博的知識，最終才可達到「練死了，演活了」的藝術境界，「才能獲得藝術自由，表演起來靈活自如，游刃有餘。」[29]

此類樂語不僅採用常規的正例方法進行引導、教育，還多運用反例的言說方式強調其重要性。如：「久練久熟，一擱就生」、「一日練一日功，一日不練千日空」、「一天不練自己知道，兩天不練內行知道，三天不練外行知道」、「一天不練手腳慢，兩天不練生一半，三天不練門外漢，四天不練瞪眼看」等。民間音樂的學習是長久的戰役，一日都不可間斷。

還有一些樂語採用諷刺的手法，教育那些驕傲自滿、三天打漁兩天曬網的人，督促他們應踏實學藝、堅持不懈，如「沒吃三天素，就想上西天」。持之以恆品質培養的障礙除了懶惰，還有自大、不虛心。很多人未學到皮毛，便自認為可以「藝驚四座」了，從而「意浮性燥，一事無成」。如樂語所說，「活到老，練到老，唱到老，學到老」。民間音樂藝術既廣博又深厚，並非樂人們花費一天兩天功夫就可以達到登峰造極的境界，還需要沉下心來，長時期地學習、反覆地領悟和耐心地揣摩。

29 薛寶琨等撰：《中華文化通志・藝文典》〈曲藝雜技志〉（上海市：上海人民出版社，1998年10月1版），頁143。

三　德為藝本

中國素以禮儀之邦著稱，歷來十分重視人的道德教育，並形成了具有中國特色的道德文化傳統。作為我國的文化瑰寶，道德教育可以起到約束、規範人思想行為的作用。民間樂人是社會關係網中的重要一員，必然是離不開道德思想的薰陶，行為準則的規範。如孔子所言：「志於道，據於德。依於仁，游於藝。」、「德」應貫穿在禮、樂、射、御、書、數六藝中，作為人們追求志向、真理的重要依據。因而，「有德才有藝」、「人首先要學的是道德教育及其實踐，其次才是知識教育。」繼承儒家這一思想精髓，民間藝人在從藝生涯中，時刻以正確的思想道德為準則，將其視為獲得高超音樂技藝的重要保障。他們總結了大量關於道德規範的音樂術語，引起人們對從藝之品德的關注與重視。如：「藝德值千金」、「藝高不如德高」、「要想學好藝，先得做好人」等。

品德的培養甚至比技藝學習更重要，所謂「盛名必有盛德」。在我國民間音樂發展過程中，許多技藝高超的大師都擁有高尚的品德。如具有崇高民族氣節的梅蘭芳先生、周信芳先生，抗戰期間拒絕登臺演出，解放後又不求回報，熱情地投身到各項文藝事業的建設中，成為文藝界一段久久相傳的佳話，是民間藝人們學習的榜樣。如樂語所言：「無德藝難成」、「臺上觀人藝，臺下知人德」。樂人的品德、氣質、言語行為、生活作風等，或多或少地影響著他們的藝術作品水平。在民間音樂表演、實踐過程中，便出現很多專門對表演者品德進行規範的樂語。

一些樂語常運用簡潔的語言符號對樂人們的語言、行為、思想等進行規範，可以視為是一種行業準則，是從藝之人所要具備的最基本的職業道德。其中包括要求藝人行為端正、作風正派的「書露淫詞不可言」、「相子游街，目不斜視」。提醒演員們在舞臺表演時要服從演

出細節安排、相互配合。不可出現喧賓奪主、自改劇本、遲到怠慢等
不尊重舞臺與觀眾的行為。如：「臺上不許翻場」、「藝高不攪戲，攪
戲沒高藝」、「不許當場陰人」、「不許臨時誤場」、「唱好唱賴，不能軟
貨硬賣」、「一臺無二戲，臺上無閒人」，等等。

　　一場演出成功與否要靠所有演員們的用心準備，要具有演出時間
觀念。如「早準備、早化妝、早溫戲、早進戲、早候場」、「早扮三
光、晚扮三慌」。這些樂語都是希望樂人們能夠提前候場、培養良好
的行藝習慣而早些進入演出狀態，提前準備好樂器、服裝、唱詞、道
具，以免丟三落四而影響演出效果。

　　「救場如救火」、「一日同臺演戲，一世兄弟姐妹」，在日常生活
以及具體實踐過程中，藝人們還要團結、友愛，即使因為誤會產生摩
擦，也不要記仇怨恨、影響演戲。遇到因演員生病、遲到等緣故無法
正常演出的狀況，大家要在臨危時刻，相互幫助，講究義氣，挺身而
出，服從班社的安排，充分發揮個人的責任感和集體主義精神。

　　此外，藝人們還要堅守「藝術大於利益」的原則。雖然賣藝是為
金錢、為生存，但是也要有高尚的氣節，不能只追求金錢利益而不顧
音樂藝術、不顧做人之本。因而，「寧讓藝術壓著錢，別讓錢壓著藝
術」、「認認真真做戲，清清白白做人」、「行低人不低」、「賣藝不賣
身」等樂語，都是在教導他們應具有正確的價值觀、人生觀。同時，
這些民間音樂術語中也展現了民間藝人雖然處於社會底層、不被人們
高看，但他們仍然用自己的言行堅守著一位民間藝人應有的人格尊嚴
和道德底線。

四　技藝巧學

　　中國人處事既講究原則又很注重變通，萬事都要找到最佳的方
式、方法，以「巧」為核心。「巧」是一種智慧的體現，尋找訣竅是

一門學問。孫子的兵法「三十六計」、諸葛亮的「草船借箭」無疑都是先民智慧的展現，他們用最巧妙、最省力的方法達到扭轉乾坤之目的。因而，在學藝的過程中，樂人們不斷地總結經驗、方法。將「巧」學的這一思維融入到民間音樂術語建構中，便形成了與音樂藝術方方面面相互關聯的音樂竅門、口訣。

　　「音樂技能的學習雖然都有一定之規並且必須勤學苦練，因為任何學習成績的取得，從某種意義上來說，必然首先都是取決於時間的積累，但更需要在勤思中懂得巧學，熟能生巧，技巧則聲優，方能做到事半功倍」[30]因而，總結方法、竅門是民間音樂學習好壞與否、接受快慢與否的關鍵，更是民間音樂的傳承與發展的重要因素。如：「有藝沒有巧，戲就唱不好」、「入曲三味，在巧一字」、「學藝不得竅，等於瞎胡鬧」等。

　　口傳心授的傳承過程中，人們通過自身的體驗，不斷地積累、總結心法，並將其代代傳承下去。有關方法、訣竅的樂語在民間音樂術語體系中一直處於中心位置，涵蓋範圍十分廣泛。如咬字技巧、念白技巧、氣息技巧、演奏技巧、動作的技巧等等。這些經驗、心法展現了我國民間樂人勤於思考、靈活變通、思維通達的智慧。

　　有一部分音樂術語建構過程中，用詞簡潔扼要，針對性強，內容具體。以樂人們各種「感性體驗」的直白描述為主，讓文化水平普遍不高的藝人們一聽就懂、一學就會。如：「氣要吸得深，呼氣要均勻」、「存氣量要大，丹田用力頂」、「吐字輕，咬字準，有口勁，能保字」、「下腳穩，貴襠勁，收小腹，縮臀部」。上述針對呼吸、吐字技巧的術語，直接採用「深」、「淺」、「輕」、「準」等與人們感官體驗相關的詞語進行描述，易於理解、便於記憶。此外，還有的樂語是採用人們最為熟悉的數字排列、或歸納的方式進行表述，將秘訣總結為幾

30 張飛龍：〈二胡揉弦的巧學與妙用〉，《中國音樂》2007年第1期。

大要點。如胡琴伴奏十字訣：「一托、二包、三隨，四帶、五入、六花、七切、八閃、九讓、十靜」，將胡琴伴奏方法先後總結為十小點，而每一點中的訣竅只用一個字進行概括，凝練簡潔、助於記憶。

　　有關咬字、氣息、動作等竅門的樂語十分豐富，但它們在應用過程中並非是一成不變的，還要根據具體情況進行靈活處理。如日常基本功練習時，採用氣息方法有：「氣要吸得深，呼氣要均勻，存氣量要大，丹田用力頂」等。但在舞臺作運用時，則要根據具體作品的速度、節拍、劇情、情感來處理氣息運用的方式方法。如「快板吸氣淺，慢板吸氣深」，在速度較快的唱段中，不具備呼吸深入、大量存氣的條件。這時「換氣要快，吸氣要淺些，但要有彈性；唱慢板，聲音綿長，氣口少，所以吸氣要深，保證有足夠的氣息能夠支持一個樂句。」[31]

　　民間藝人還會運用隱喻的方式進行言說。為了解讀難以用言語表述的心得體會，將語言符號建構在熟悉的知識經驗基礎上，利用人們的「通感」生理特徵，通過語言符號兩端事物的經驗相似性來建立聯繫，達到闡述音樂經驗之目的，如關於咬字心得的諺語：「擒字如擒虎」。人若不擒住老虎、老虎便會傷到人，比喻演唱時若咬不住字則必傷聲。但是，咬字要咬住，又不能咬死。如大老虎叼著小老虎一樣，不可用牙死死咬住，也不能咬得過鬆，讓它掉落下去。

　　還有一些樂語訣竅出於保密目的，需要傳承者們進行二次解碼。在技藝決定生存的時代，行當之間競爭激烈，導致常常通過「秘語」的形式包裝樂語，謹防洩露行業秘密。如「三陰當中低，三陽當中高」，講的是戲曲唱腔處理時，經常會遇到三個字都是陰平字或三個字都是陽平字的情況。每到這時，演唱者應將中間的那個字作一些處理，三陰時唱得偏高一些，三陽時唱得偏低一些。

31 郭克儉：〈豫劇演唱諺訣的人文闡釋〉，《南京藝術學院學報（音樂與表演版）》2006年第1期。

有的民間樂語是為了避免經常出現藝術弊病而建構的。藝人們將常遇到的問題總結出來，防患於未然，確保學習者順利獲得技能知識，而這在民間音樂學習中也是十分重要的。正所謂，「人病不治命喪生，藝病不治無人聽」，要時刻防止藝病的出現。如咬字要清晰，否則「吐字不清，如同鈍刀殺人」，後果嚴重。再如眼神運用要到位，「看高了翻白眼，看低了變瞎眼」、「不論劇情亂用眼，滿臉是眼不見眼」，影響音樂整體演出效果等。

五　樂之法則

民間藝人不僅停留在具體技藝的經驗探索，還對音樂藝術的內在本質、發展規律等進行思索，形成樂語之「法則」。這些總結性的、評判性的音樂術語作為樂人們主體探究的智慧成果，對於人們深入掌握民間音樂技藝、瞭解民間音樂文化屬性等意義深遠。從宏觀的概括到微觀的總結，極為豐富的音樂術語條目，總結出音樂各事項屬性、本質，作用、關係、位置等多方面特徵。

1　微觀之法

對民間音樂各事項的性質、規律、關係、作用等進行總結，常採用對比、隱喻的方式。如樂人在戲曲演唱過程中，經常拿捏不好唱腔與念白之間的關係，時常出現重唱輕說現象。因而，藝人們在舞臺實踐過程中，透過凝練、形象的語言總結二者之間的關係、作用。如：「千斤話白四兩唱」、「說是骨頭唱是肉」。

「千斤話白四兩唱」用了隱喻、對比、誇張的方式，總結了念白比唱更難、更重要的藝術特徵。這其中沒有貶低唱工的意思，只是念白與唱腔相比，沒有豐富多彩的旋律，沒有樂隊的伴奏，每句每字都要精準地念出音韻、聲調、節奏以及人物的語氣，這對於藝人來說不

是件簡單的事，需要日積月累的練習才能具備相應的功力。念白可以
獨立成戲段、只念不唱，包括有對白、獨白、貫口、吟等多種形式，
在戲曲藝術中占有重要的位置。因而，用「千斤」和「四兩」的對比
說明念白的重要性，糾正藝人們重唱輕白的錯誤觀念。「說是骨頭唱
是肉」則是通過骨頭與肉之間的關係概括說白與唱之間既是相互聯
繫、相互依靠的，又是主次分明、各盡其職的。正如人體生理組織結
構中，骨頭是支架、是造血工具，而肉則是依附在骨頭上，沒有骨
頭，肉也不具備存在的可能性，用此來突出念白的重要。

　　「唱戲唱戲，就是唱氣」「氣乃聲之源，氣是音之帥」、「用什麼
氣，得什麼聲」。唱腔全靠氣息的運送，因而，學唱必須要先會用
氣。上述樂語說明了氣息在唱腔中舉足輕重位置。演員們只有掌握換
氣、噴氣、偷氣等氣息技巧，才能發出理想的聲音、塑造出角色的音
色美。演唱時，除了氣息之外，咬字也是十分重要的。如樂語所說
「字正腔圓」、「腔隨字走」等。只有咬字清晰了，唱腔的韻味才能傳
達出來，觀眾才能聽懂。

　　「千學不如一練，千練不如一串」，師傅所教授的心法、經驗需
要通過日常練習加以鞏固、滲透。但是練習的次數再多都不如能真正
地到舞臺上實踐一次，這就是「千學不如一練，千練不如一串」的含
義。可見，在學藝、練功、實踐三者的關係中，舞臺實踐最為重要。
再如演員四字訣：「學、會、通、化」，歸納出了樂人從最初的模仿、
學會功夫到融會貫通、再創造的學藝成長過程。

2　宏觀之法

　　受中國「寫意」審美觀念影響，民間音樂更加重視弦外之音的追
尋，即神韻、意味。因而，對民間音樂表演水平的評價便要看樂人們
對「神韻」的體味、表現情況。如：「神似為上品，形似為下品」，若
只是一味地模仿音樂之外形，其表演只能被視為下品。只有抓住音樂

的神韻、作品的精髓，才能抵達人們的心靈，促動人們的情感，留下深刻的印象。戲曲表演中運用程式、歌唱及演奏中大量的音腔，都是為了追求一種「虛中有實，實中有虛」的意境美。「不像不成戲、真像不成藝」、「有板時若無板、無板時卻有板」，重寫意而不重寫實，體現我國民間音樂重要的審美傾向。

　　「移步不換形」、「有定格無定式」、「守成法，不拘泥於成法」。儒家「中庸」思想提倡「樂而不淫，哀而不傷」(《論語》〈八佾〉)的「適度」原則，體現在音樂中，強調音樂形式的「和」和「節」，在音樂發展過程中摒棄「突變」、重視「漸變」思維，在穩定發展中尋求潤物細無聲的變化。「移步不換形」是京劇舞臺藝術大師梅蘭芳對自己畢生藝術經驗的總結。黃翔鵬先生借此來概括中國傳統音樂的傳承規律，其所體現的正是音樂漸變性發展思維。即「傳統音樂根據自己口傳心授的規律，不以樂譜寫定的形式而凝固，即不排除即興性、流動發展的可能，以難於察覺的方式緩慢變化著，是他的活力所在，這就是『移步不換形』的真諦。」[32]因而，正如樂語所言：「框格在曲，色澤在唱」、「有定格無定式」、「守成法，不拘泥於成法」。民間音樂總是遵守一定程式，但又不受限於某個規範，通過個人的創造性實現變化。

　　「一曲多變」，在「移步不換形」的音樂思維主導下，我國民間音樂具有「一曲多變」的創作規律。如江蘇的民歌〈孟姜女〉傳到東北，變成了媽媽哄小孩睡覺唱的〈搖籃曲〉，煤礦工人又在〈搖籃曲〉和〈孟姜女〉的基礎上改編成控訴吃人肉、喝人血的煤礦掌櫃的新民歌〈大狼櫃〉。再如，民族器樂中的《老八板》同樣發展出上百個音樂變體而廣為流傳。昆曲劇目都是由現成的曲牌集結、變化而成的。京劇也是根據人物性格、角色需要在原有唱腔、板式的基礎上進行創作。

32 王耀華、杜亞雄：《中國傳統音樂概論》(福州市：福建教育出版社，2004年11月第2版)，頁6。

　　「絲不如竹、竹不如肉」，中國哲學是「生命」哲學，人在整個社會關係中占有最主要的位置。而我國的民間音樂遵從以生命為本體的準則，重視最接近人本的肉聲。認為人嗓音發出的音色比起琵琶等顆粒性強的聲音及連續發音的吹管樂器等更真切、迷人。通過人體內在的感受發出來的聲音更能真切地表達人們內心的情感。「貴人聲」的觀念還影響到我國器樂的發展，它「即是器樂發展的先導，又是器樂發展的基礎。」[33]因而，「絲不如竹，竹不如肉」是民間樂人對民間音樂音色觀的整體認知，也是對傳統音樂之特徵的精到總結。

　　中國民間音樂文化源遠流長，與之相生相伴的民間樂語同樣持續了幾千年光景，一直承擔著傳承民間音樂之重任。它所具有的相當強固的承續力量及持久功能的語言符號，都與孕育其生長、發展的文化土壤密不可分。因而，對民間樂語文化內涵進行探究，是建構我國樂語體系的重要之舉。然而，樂語的紛繁複雜的特徵也決定了其所要展現的文化之豐富，非是本文可全部窮極的。故主要從「尊師重要」、「天道酬勤」、「德為藝本」、「技藝巧學」、「樂之法則」五大方面進行闡釋，以期可盡拋磚引玉之用。

第三節　中國傳統音樂民間術語生成動因

　　中國傳統音樂術語是對民間音樂文化的總結、提取、昇華，它的產生發展必然受特定的文化要素影響，這正是中國音樂術語與西方音樂術語的區別所在。因此，探究我國民間音樂術語的生成語境，有助於深入了解我國民間音樂語言符號的文化身分，功能屬性，從而建構中華民族音樂母語體系。鑒於以往學術界的研究對民間音樂術語生成動因少有提及，本文旨在從以下視角對其進行探究、總結，以期為我國民間音樂母語體系建構略盡綿薄。

33 楊蔭瀏：《語言與音樂》（北京市：人民音樂出版社，1983年），頁90。

一　口傳心授的促發

　　我國周代就建立了最早的音樂教育機構「春官」，教授樂舞、樂語、樂德等多門課程。但是，樂師們所教授的對象只限於貴族子弟。隨後出現的樂府、教坊、梨園等音樂機構，其目的也是培養少數樂人以供統治階級享樂之用，與底層百姓的音樂教育幾無聯繫。因而，自古以來，勞動人民長時期被剝奪接受教育的機會。由於文化水平低，他們大部分人看不懂文字、不識樂譜，無法將樂曲相關技法、經驗記錄下來，沒有形成利用書面形式傳播民間音樂技藝的學習傳統。而在師徒傳承、家族傳承過程中，人們只能通過「口傳心授」的方式傳授知識，以人與人之間「面對面」、「口對耳」的直接交流為特徵。

　　如民間藝人華彥鈞（阿炳）自幼隨其父華清和學習音樂。在父親的言傳身教、悉心教導下，阿炳掌握了二胡、琵琶、鼓等多件民族樂器。他既是阿炳的音樂啟蒙者，也是其日常音樂練習的指導者。父子之間的音樂技藝交流很少運用文字、樂譜，都是在口頭交流、肢體演示、心靈感悟的過程中完成的。可見，「口承」的教育方式在民間樂人音樂學習與傳承中占有最為重要的位置，並促發了民間樂語的產生及發展。

1　「口傳心授」需要樂語載體

　　「蓋聲音高下，節奏遲速，必口授耳聆，乃能詳悉。非若其他學術，可求之載籍文字間也。」[34]不論是家班、樂社中一對一地教授，還是一對多的傳習，「口耳相傳」都需要「口頭語言」作為交流、溝通的媒介。正所謂「脖子後頭來的不實受，口對口教的才實受」、「戲得過口，要啥啥有；戲不過口，等於沒有」。民間藝人們習慣了依靠聽覺獲

34　劉鳳叔：〈集成曲譜自序〉，載蔡毅編著：《中國古典戲曲序跋彙編》（濟南市：齊魯書社，1989年），頁203。

取知識，從具體音響中感知韻味，從師父的聲聲教導中積累經驗。

即使有一些音樂知識、技巧經驗記錄於樂譜、文字中，但仍無法改變利用「口頭語言」傳承民間音樂的習慣。如古琴減字譜、唐代敦煌譜、燕樂減字譜、鑼鼓譜等，雖然可以將音樂演奏的具象音符呈現出來，但只能起到輔助記憶之用。因為，「以簡略的骨幹音方式記譜，譜簡腔繁，譜面與實際演奏效果有較大的差距，僅從譜式是很難理解實際演奏效果的，它必須通過師傅之間的口傳心授，才能得其音板聲腔，悟其神韻精髓。」[35]

當聲腔器樂的技巧樂語以文字、樂譜形式呈現便成了「死物」。人們無法從這些書面形式中體味「弦外」之「音韻」，無法通過自己的親身體驗，得到師父們的「言外之意」。只有「人」才能賦予其生命力，讓音樂藝術「活」起來，讓樂語文化具有意義。在「傳授者」與「授者」面對面地傳承音樂知識的過程中，「口頭樂語」自然成為其最主要也是最需要的溝通媒介。

如京劇大師尚小雲在教授鮑琦瑜學習《昭君出塞》中上馬時，便是使用凝練簡潔的樂語進行指導的。「他拿過馬鞭去又一邊作，一邊誘導我說，踢腿要如馬飛前蹄；滑步，若馬失前蹄，動作不怕火，就怕不到家。」尚小雲先生將「踢腿滑步」動作總結為「馬飛前蹄」和「馬失前蹄」術語進行教授，「這是非常難能可貴的創造。它生動鮮明地展示了不畏艱險、和烈馬周旋的馬上昭君的藝術形象。」[36]

2　「口傳心授」推動樂語發展

「口傳心授」方式還推動樂語不斷地創新與發展，最終形成概括音樂過程、關係、經驗的豐富多樣的民間樂語體系。首先，它為藝人

35 王耀華、杜亞雄編著：《中國傳統音樂概論》（福州市：福建教育出版社，2004年11月第4版），頁5。

36 鮑琦瑜：〈向尚小雲先生學〈昭君出塞〉〉，《人民戲劇》1980年第2期。

們的即興創作提供了空間。正所謂「框格在曲，色澤在唱」、「譜簡腔繁」、「一曲多變」、「死曲活唱」、「移步不換形」等，我國民間音樂是一條川流不息向前發展的河流，不變是暫時的，變才是永恆，在其發展過程中潛移默化地注入變化正是民間音樂發展的核心特徵。即便師父們將技藝經驗之談總結成樂語形式進行傳授，徒弟們在遵守原則基礎上便可自由地進行發揮，生成新的技巧、新的感悟，從而創造出新的樂語。可見，「口傳心授」作為師徒傳承、家族傳承的主要形式。這不僅促成了樂語的產生，同時也推動樂語的創新與發展。

　　其次，從另一個角度而言，「口傳心授」為藝人們自我發揮提供空間，他們根據自身的領悟及體驗所總結的訣竅亦是不同。而學徒者出於獲得廣博的知識以求發展的目的，便會拜多位藝人為師學習訣竅、心法。如樂語所言：「名家無專師」、「千個師傅千個法」、「虛懷若谷，學無常師」等。

　　這一過程也會推動樂語的發展。如為京韻大鼓做出巨大貢獻的劉寶全大師，最初是隨京劇師傅修皮黃、工老生。而到了北京又先後隨胡十、宋五、霍明亮等師傅學習大鼓，形成借鑒京劇唱腔、動作、念白特徵的新大鼓藝術，開創了屬自己風格的「劉派」。再如京劇四大名旦之一的程硯秋，不僅隨榮碟仙學藝，還得到王瑤卿、梅蘭芳的真傳，經過長時間的實踐積累，形成了婉轉曲折又不失內在激情的「程派」戲曲風格。這些藝人學藝過程中，廣泛吸收多位名家的精華，最終融會貫通，在創新發展的過程中，形成了個人的藝術經驗，總結出的新樂語又傳授於後人。

　　如上所述，民間藝人特殊的教育背景使其走上了不依靠文字的學藝之路。文字、樂譜的缺失導致他們在技藝傳授時更加依賴「口頭樂語」。久而久之，便習慣了在人與人直接交流中獲取信息，習慣了不用文字樂譜，通過「口承」尋求真實體感。而傳授者在傳授技藝時，用以表達與音樂相關的經驗、訣竅的「口頭語言」，逐漸形成豐富多

彩的民間音樂術語體系。尤其那些天資聰穎或是善於吸收不同師傅「口頭真傳」的樂人，不斷地摸索新的民間樂語經驗，開創具有個人音樂風格的表演流派，從而推動樂語豐富與壯大。

二　民間文學的影響

　　民間樂語是一種言簡意賅的語言形式，常運用隱喻、對比、合轍押韻等手法表達深刻的音樂內涵、描述繁複的音樂事項。從其語言結構、形式及用途等方面來看，都深受我國民間文學傳統的影響。如源於民間、被人們喜聞樂見的諺語、古話、俗語、行話、隱語、歌謠、口訣，與音樂術語均有密切的聯繫。或者可以說，大部分音樂術語都是採用這些歷史深厚的民間語言形式進行建構，從而發展成民間藝人特有的語言符號體系。以下主要針對影響樂語最為深刻的諺語、行話形式進行深入闡述。

1　諺語的影響

　　在諸多民間文學形式中，諺語對音樂術語的影響最大。樂語是民間諺語的重要組成部分，諺語也是樂語建構的主要形式。作為一種古老的語言符號，先民們創造文字之前就有使用諺語的記載。如清代《古謠諺凡例》中所說：「謠諺之興，其始止發乎語言，未著於文字。」可見，諺語早以通俗易懂、簡潔明瞭之特點，成為人們喜用的言說形式。它具有濃烈的鄉土氣息，涉及的內容也是五花八門，與勞動人民的生活息息相關。因其傳統深厚、流傳時間長，滲透範圍廣泛，被譽為「民間知識大百科全書」。如王驥先生所說：「差不多一切自然界的表面現象以及每一個存在時間較為長久的社會現象，都有著

一些相應的說明或解釋它們的諺語。」[37]諺語形式也影響到人們對民間音樂的說明與表述。

　　在戲曲、器樂、曲藝等音樂體裁中都存有大量採用諺語形式建構的樂語。如戲曲藝術中豐富多樣的戲諺，包含有戲本、表演、劇情、行當、唱腔、動作、器樂、戲評等多個方面。它們是民間藝人智慧結晶和經驗總結，結構短小卻能將其深層含義表達出來。如「百日笛子千日簫，小小胡琴拉斷腰」，僅以十六個字的箴言，將笛子、簫和胡琴三者之間技術的難易度表達得淋漓盡致，形象地展示出笛子是最簡單、最容易入門的樂器，而胡琴的學習則需要付出最多的汗水和時間，方可達到一定演奏水平。再如「功夫不虧人，功夫不饒人」，闡釋了民間習藝「勤奮當先」的重要原則，警示人們先要扎扎實實地打好「唱、念、做、打」的基礎功，才能游刃有餘地在舞臺上表演，得到觀眾的認可。若是功夫練得不到位，表演時容易漏洞百出，不僅會淪為笑柄、損壞名譽，還有可能丟了生意、斷了前途。

2　行話的影響

　　民間樂語同時也受民間「行話」傳統的滲透與影響。「行話」是「出於維護內部利益、協調內部人際關係的需要，而創新、使用的一種用於內部言語或非言語交際的，以遁辭隱義或橘譬指事為特徵的封閉性、半封閉性符號體系。」[38]相比之下，諺語型樂語主要是人們對行藝經驗的闡釋，意義深刻，常被運用於音樂技術傳授的核心環節。而具有行話功能的樂語則多作為是群體內部使用的通用語言，在樂人之間日常交談中扮演重要的角色。我們從二〇〇六年九月二十一日，

37　王驤：〈試論諺語的性質與作用〉，《民間文學》1957年7月第28期。轉引自劉旭青著：《浙江諺語的文化功能及其價值研究》（杭州市：浙江大學出版社，2010年），頁5。
38　曲彥斌：《俚語隱語行話詞典》〈前言〉（上海市：上海辭書出版社，1996年3月第1版），頁3。

潘陽劉老根大舞臺的簽約藝人關少平與其他藝人的幾段對話可見：

> 「本人關少平！找單片！單片進來看看！」
> 「我是單片，有演出經驗的條丁加我，線丁莫入，本人不是撇丁。」
> 「我是條丁，急找可以加場子的片。」
> 「大家好：我是條丁，吳中正，單毛，有合適的單片請與我聯繫。」[39]

　　這其中「單片」、「撇丁」、「線丁」、「條丁」、「單毛」等都是二人轉行業的專用樂語。「二人轉行話中『丁』指人，『條丁』是唱二人轉的同行的意思，說自己唱二人轉有幾年了，就說『條』了幾年。留言中說自己是「條丁」某某，就是說我是唱二人轉的藝人某某。下裝的男演員自稱『單毛』，意思就是說自己是一個還沒有找到女搭檔的下裝演員，說要找一個『片』就是說自己要找一個唱上裝的女搭檔，因為傳統行話中下裝演員行話稱『毛丁』，又叫『毛』或者『毛子』，上裝演員叫『片丁』，又叫『樓丁』。藝人如果是沒有找到唱下裝的男性搭檔的女演員就自稱『單片』。」[40]

　　可見，行話型樂語是樂人們在常用語言的基礎上演變出來新的語言符號。從字意上來看，它們比諺語更難被外行理解，但是作為行業群體內部的公共用語，其傳播範圍則更為廣泛。例如，同是京劇行當的演員，都懂得「打卦」、「湯水」、「皮兒厚」、「灑狗血」、「吃字」等行話音樂術語的含義。但那些由京劇大師們總結出來的經驗之談的訣竅型樂語，卻多局限在本樂班弟子範圍內傳播。

39　孫紅俠著：《二人轉戲俗研究》（北京市：文化藝術出版社，2013年），頁66。
40　孫紅俠著：《二人轉戲俗研究》（北京市：文化藝術出版社，2013年），頁66-67。

三　生命哲學的滲透

　　生命哲學思想是在中國「以農為本」的宗法社會中孕育而成的。「血緣」作為維繫人們情感的重要紐帶，將社會中形形色色的人聯繫在一起，「人」是社會關係中的核心。而西方社會，宗教神權處於中心，人只是大千世界中渺小的微粒。費孝通先生在《鄉土中國》一書中對其做了精準的概括：「西洋社會為團體格局，有些像捆柴，界限分明。……我們的格局不是一捆捆扎清楚的柴，而是好像把一塊石頭丟在水面上所發生的一圈圈推出去的波紋。每個人都是他社會影響所推出的圈子的中心，被圈子的波紋所推及的就發生聯繫。……我們社會中最重要的親屬關係就是這種丟石頭形成的同心圓波紋的性質。」[41]

　　對此，孔子提出「天地之性，人為貴」（《孝經》〈聖治章〉），強調了「人」作為「萬物之靈、天地之心」的崇高地位。因而，在「生命」哲學思想的滲透下，中國人注重內修、悟道，形成內斂的民族性格，以體現人「高貴」的「靈性」，不過多地流連於外在形式的雕刻。這也體現在中國傳統音樂中，如學者管建華所言，「中國音樂語言是一種『意合性語法』生成結構，偏重心理，略於形式，『具有一種尚未外形化了的心理實體』，演奏唱者以音樂曲調語感為反省對象，無外顯的強弱、快慢、力度、表情等規定性用語和標記，強調口語生成法則及心授口傳。」[42]而這些特徵決定了樂人在音樂活動中，更依賴身體「感悟」建構音樂的經驗、訣竅。

41　費孝通著，劉豪興編：《鄉土中國（修訂版）》（上海市：上海人民出版社，2013年），頁25。

42　管建華著：《中國音樂審美的文化視野》（西安市：陝西師範大學出版，2006年），頁5。

1　重生命體悟的樂語形式

宗白華先生所言:「中國哲學是就生命本體悟『道』的節奏。」「道」是宇宙之根本、是世界之本源。老子提出了「道法自然」的哲學觀念,認為「道之為物,惟恍惟惚;惚兮恍兮,其中有象;恍兮惚兮,其中有物;窈兮冥兮,其中有精;其精甚真,其中有信。」可見,「任何事物均有自己的客觀屬性,有其內在聯繫和必然性,也就是有著合乎自己本性的存在方式。」[43]同理,民間樂語的真諦,也是非強求可得來的,而是存在於無為而不無為的自然狀況中。藝人們對民間音樂藝術之「道」的「生命」體悟也是一個自然過程。

如京劇大師蓋叫天對畢生從藝經驗做總結時所說,樂語訣竅「說穿了一錢不值,可要找到它,花幾十年功夫也不一定找得著。」可知,樂人們想要摸索出一套技藝秘本,甚至是要花上畢生的經歷。它只會在人們自然努力過程中,待所有條件都成熟後如約而至。因此,民間藝人們一直尊重民間音樂自身的屬性,自然地探索其內在規律、技法,尊重樂語經驗的自然形成、發展。

這決定了民間音樂術語的「約定俗成」發展特徵,決定了樂語無形的、非凝固性的、轉瞬即逝的特性。同時,樂語會隨著人體「悟」的變化而改變,因而,我國的音樂樂語體系就不具備「嚴謹性」、「科學性」、「固定性」特徵,也沒有形成獨立的、唯一的、嚴格的樂語表述形態。正因此,樂人重內心領悟、反省,所得來的音樂「心法」、「經驗」,多採用接近「生命」表述的「口頭語言」形式予以呈現,而摒棄了冰冷的文字記錄。

從微觀視角來看,與民間音樂創作手法相關的「魚咬尾」、「倒垂簾」、「葡萄串」、「螺絲結頂」、「節節高」;與音樂演唱相關的「棗

43　胡軍著:《當代正一與全真道樂研究》(武漢市:華中師範大學出版社,2008年),頁245。

核」、「千斤唱腔四兩白」；與戲曲動作相關的「細如絲，絲絲入扣；粗如竹，節節相連」、「走如龍，站如虎，輕如蝶，美如風」；與民間音樂結構相關的「八板」、「金橄欖」等術語，這些音樂語言建構的方式大多是隱喻的、意向性的，民間藝人的知識體驗，為隱喻提供了基礎，隱喻的形式也填補了「感悟」表達的空白。

　　此外，樂語的存在又是與人的生命活動融合在一體，與人相關的音樂事物處於和諧的發展關係中。如在音樂實踐活動中，人們都是在做中學、在學中悟、悟中總結經驗，樂語並沒有被視為一種文化現象獨立地進行發展，而一直作為與人、樂語的整體語境同構共生。因而，只要有民間音樂藝人聚集的地方，就可以挖掘到珍貴的音樂訣竅、諺語、口訣；只要有樂人們演出的地方，就是樂語運用最為頻繁的場所。這與中國醫學的綜合性調理之學問是如出一轍的。中醫以維持器官之間「相生、相剋」的平衡關係為出發點，促進各系統之間暢通，以達到回歸健康的目的，而不是破壞自然的生態體系來單獨對待各個器官。

2　生命哲學滲透下的樂語內容

　　樂語內容來看也深受生命哲學思想的影響。人的生命作為世界萬物中最高貴的存在，其生命價值體現在「貴已重生、輕物重生」。如老子所說：「名與身孰親？身與貨孰多？」（《老子》第四十四章），犧牲生命以及身體的代價去追逐「身外之物」是錯誤的、不明智的行為。人應當自愛、自重。「人」的價值和尊嚴高於一切，不可被錢財、名利誘惑而自賤其身。雖然民間樂人都身處社會底層，為了生存到處賣藝討生活，但他們懂得對金錢追尋的「適度」原則。正所謂「賣藝不賣身」、「寧讓藝術壓著錢，別讓錢壓著藝術」、「認認真真做戲，清清白白做人」，這些都體現了民間藝人們不為名利犧牲藝術、輕視自身的「貴生命」觀念。

　　「人」在社會中處於中心位置，任何社會關係都是圍繞著「人」而進行的，如父子、君臣、夫妻、朋友等。「人」不僅要重視自己，同樣要尊重其他人的生命價值。因而，道德培養成為了中國人成長的必修課程，包括尊重給予自己生命的父母、教授自己知識的老師，尊重與自己共同學習、成長的朋友及同行等。在這一思想的影響下，藝人們一直提倡「一日為師，終身為父」、「徒弟技藝高，莫忘師傅教」、「一日同臺演戲，一世兄弟姐妹」、「不許當場陰人」、「臺上不許翻場」等包含「尊師」、「團結」、「友愛」的理念。

　　同時，民間藝人作為音樂藝術的傳承人，還要遵守「為師」之道。對自身進行嚴格要求，就是對學藝徒弟的尊重。與之相關的樂語主要有「要向別人傳道，先要自己懂經」、「能者為師」、「名師出高徒」等。在民間音樂演出時，樂人們還要尊重觀眾。因此，「唱好唱賴，不能軟貨硬賣」、「不許臨時誤場」，並規定「早準備、早化妝、早溫戲、早進戲、早候場」的時間觀念，將最好的演出呈現給觀眾們。

四　樂人動機的驅使

　　郭乃安先生提出「音樂學，請將目光投向人。……音樂，作為一種人文現象，創造它的是人，享有它的也是人。音樂的意義、價值皆取決於人。因此，音樂學的研究，總離不開人的因素。……如果排除人的作用和影響而孤立的研究，就不能充分地揭示音樂的本質。因為音樂既是為人而創造的，也是為人所創造的，它的每一個細胞裡無不滲透著人的因子。」[44]音樂術語是源於人的創造、是人的音樂行為。從他們的行為動機、意識觀念入手，可深入探究民間音樂術語的生成原因。以下主要從三大方面進行闡述：生存的動機、交流的動機、傳承的動機。

44 郭乃安：〈音樂學，請把目光投向人〉，《中國音樂學》1991年第2期。

1　生存的動機

　　樂語是關於民間音樂文化的口語符號，始於樂人們有意識的創造，並促發民間樂人們創造民間樂語的動機主要是來自集團內部群體之間音樂信息傳遞，各行業、族群保守音樂技藝秘密，以及建構各自集團獨特的音樂言說符號體系的需求。但總體來說，這些需求都可以歸結為一點：「為了生存」。

　　「王八戲子吹鼓手，好漢不在臺上走。」民間藝人們自古便被視為社會最底層的「賤民」，身分卑微、遭人輕視。為了不被欺凌、他們多按照血緣、地緣關係組成一個個獨立的社會群體，通過擴大集團隊伍以確保賣藝生活的順利進行。「因為他們生活無依，所以才要闖蕩江湖；正是因為他們人單勢薄，所以才要組成班社；正是因為他們超脫於社會政策秩序之外，所以才要形成特有的交流語言。」[45]因此，為了能在社會中立足，為了賣藝賺錢生存，便促使民間樂人創造樂語形式。

　　此外，音樂技藝的優劣又直接關係到藝人們的生存問題，更需要嚴密的傳承體制來保守秘密。樂人們若要學藝先要登門拜訪，經過師父的認可後，正式舉行拜師儀式。「一日為師，終生為父」，進了師門，弟子們要像對待親生父母一般孝敬老師，遵守師門的規矩，肩負起繼承族群「技藝」香火的重任。正所謂：「寧捨二兩錢，不捨一句言」，保守音樂技藝秘密最好的辦法，就是把它存在人的記憶中，以隱喻式的「口頭語言」為載體，局外人便很難獲得這其中的真傳。

2　交流的動機

　　正所謂「隔行如隔山」、「外行看熱鬧，內行看門道」，這些專屬性語言符號被某群體創造、掌握、內化，久而久之，形成了豐富、多

45 于建剛：《中國京劇習俗研究》（中國藝術研究院博士論文，2008年5月），頁94。

樣的樂語體系。它們的功能之一就是作為樂人們日常交流之用。此類音樂術語主要包括與音樂技術、舞臺、表演等相關的各種語言。如京劇藝人在演出實踐中，常運用「馬前」、「馬後」來調整戲曲演出的節奏。當節奏拖後了，就喊上一句「馬前、馬前」，告訴演員加快節奏。反之，演出節奏過快，就用「馬後」一詞提示其放慢速度。它們形式簡短凝練，便於藝人們日常交流以及舞臺指導。

尤其像京劇等行當的戲曲藝人，「行跡多在市井街巷間，茶樓酒肆中。這些地方，五行八作，各色人等混雜在一起。在這樣混亂的環境下，京劇藝人之間進行日常語言交流或藝術交流時，就要保證他們交流的內容不為外人所知曉。這些行業內部的樂語便可以起到隱藏交流內容、保證信息安全的作用」[46]，而局外人很難理解其中含義。

服務於音樂各行當群體日常交流的專門性音樂語言是十分豐富的，它們除了作為人與人交流的媒介，還具有溝通情感的功能。人們常說，「老鄉見老鄉，兩眼淚汪汪」，兩位異地相遇的同鄉交談時，經常會使用家鄉話，這時候方言在溝通感情上起到很大的作用。而「同行見同行」亦是如此。行業樂語如同地方方言一樣，能夠消除陌生感、增進藝人之間的感情。民間藝人們常年走街串巷、以流動的方式到處賣藝。每到一個新的地方，若能遇到幾個同行當藝人幫助便可事半功倍。大家在溝通過程中使用熟悉的樂語可帶來親切感、促進情感、助於溝通。而樂語的交際、溝通作用在戲曲這一龐大的音樂體系中尤為突出。

3　傳承的動機

保守地傳承音樂技藝的需求也是樂人們創造樂語的主要動機。我國民間音樂文化傳統是孕育於幾千年的封建宗法社會制度中的。「血

46 于建剛：《中國京劇習俗研究》（中國藝術研究院博士論文，2008年5月），頁93。

緣」關係維繫下建立的各個「宗族」是整個社會運轉的主要零部件。「宗族」通過家族內部子嗣繁衍方式發展、壯大。在「傳宗接代」思想影響下，尤其注重「父傳子」、「子傳孫」的血脈傳承理念。這種「血緣」關係下形成的保守思想，也滲透到民間藝人群體中。如家族體制從藝者，為了傳承藝術之「宗」，保守家族的秘密，大都延續傳藝「只傳兒子不傳女兒」的思想。他們認為「嫁出去的女兒潑出去的水」，不可讓祖傳技藝隨她們傳到外人那裡。封閉的傳承理念十分需要口頭凝練的音樂「訣竅」保守秘密。

　　即便是血緣關係之外、以「業緣」關係聚集在一起的行當藝人，或是以「地緣」關係聚集在一起的樂人，也多是延續了家族傳承特徵，將聚集在一起的群體劃分成相對獨立的集團，通過師徒傳承、言傳身教方式學藝。如「以『戶』為班的傳承關係往往具有較為典型的保守性，班與班之間都有自家的看家本領，還有外班人所無法理解的行話。」[47]

　　任何音樂事項都是人的行為觀念產物，而人又受其所處的文化語境影響。因此，不同的生成語境促成了豐富多彩的民間音樂術語。我國民間音樂術語主要受「口傳心授」的傳承方式、「重生命」的哲學思想、深厚的民間文學以及樂人們生存、交流、傳承等要素影響，從而賦予了我國民間樂語有別於西方音樂術語的獨特文化身分。

47 劉富林：〈中國傳統音樂「口傳心授」的傳承特徵〉，《音樂研究》1999年第2期。

第六章
中國傳統音樂民間術語「話語」體系建構

第一節　中國傳統音樂民間術語「失語」問題分析

　　「失語」原為醫學用語，是指在神志清楚，意識正常，發音和構音沒有障礙的情況下，大腦皮質語言功能區病變導致的言語交流能力障礙。當「失語」一詞走出原生學科，則被賦予其他引申含義。如曹順慶教授討論「中國文學批評失語」時，「失語」便是指「沒有屬自己的一套文化（包括哲學、文學理論、歷史理論等等）表達、溝通（交流）和解讀的理論和方法。」[1]因此，本文借用其引申含義，所討論的「失語」主要指中國傳統音樂術語在長期的歷史、政治、經濟、文化等多種複雜因素影響下，一直處於隱性或被排斥狀態。因為沒有形成一套較為完整的系統化知識理論體系，以致長期被忽視，從而面臨即將消亡的危險境地。

一　「失語」原因

（一）民間術語「口傳耳授」的自然生息狀態

　　在文字還未出現之前，人們就用口頭的方式來表達自己的情感。文字出現後，口頭文學開始分化，一部分仍流傳於民間，還有一部分

1　曹順慶：〈21世紀中國文化發展戰略與重建中國文論話語〉，《東方叢刊》1995年第3期。

轉化為用文字記錄的書面文學。但是，在漫長的歷史發展過程中，由於封建社會的階級分層原因，廣大勞動人民，尤其是民間藝人大都被排斥在文化教育之外，大多數都不會使用語言文字進行讀寫。因此，他們在創作與傳播音樂技藝時幾乎都使用口頭語言的形式進行。民間術語本身是一種民間文化現象，屬於民間文化的一種，所以口頭性也是其最重要的一個特徵，這種創作方式不僅簡單、便利，能廣泛直觀地反映出人民群眾的生活狀況和思想感受，而且傳播速度也比書面文學要快。

口耳相傳也成為學藝師承中最為有效的教學方式。正所謂「脖子後來的不實受，口對口教的才實受」、「戲得過口，要啥有啥；戲不過口，等於沒有」等，任騁在《世風遺俗》寫到：「那種不經過師父口對口的教，而照著書本，唱本自己背著學或者是從脖子後頭聽來的都不實受，都拿不到場上去，即便上了書場，也賣不了錢。」[2]這反映了當時的教學模式反對照本宣科，提倡口傳耳授，認為面授才最實在、最有效的方式，也說明了運用文字記錄民間音樂的文化傳統未能興盛、沒有形成相對完整的音樂術語體系的原因。

然而千個師父千個教法，沒有統一的教學內容和相對固定的教學模式，師傅們便都在教學內容上下功夫，盡量用簡潔、精煉的詞語或短句來代替繁冗並難以記憶的長篇大論，這種方式的確大大提高了學習效率，於是得到快速發展，越來越多的民間術語應運而生，同時使得音樂術語體系得到更為細緻的分化發展。不過，由於當時的學藝方法主要是靠強記、強背、死記硬背，並無其他更好的方法，雖然創作出各種各樣的訣諺警句教誨徒弟，但在傳播過程中也會因記憶的偏差、方言的差異、思想情感的改變等個性化因素而發生變化，這也是口頭文學具有變異性的特徵，與書面文學的穩定性完全不同。

2　任騁：《藝風遺俗》（鄭州市：黃河文藝出版社，1987年），頁10。

　　而且，在封建社會生存競爭的壓力下，藝人們都各自固守住自己的絕活不輕傳。如「道三句辛苦，道不出一碗茶來」就表現出藝人上門求藝的艱辛，「同行是冤家」、「同行如敵國」等都反映出來藝人們避諱同行的文化現象。所以「藝人好，萬人恨」，這裡的「藝人」通「一人」，指的是一個藝人好了，便會找來眾多人的怨恨。藝人在擇師與收徒過程中是相當謹慎的，常有「投師如投胎」、「師徒如父子」的說法，在傳藝過程中藝人也存有「藝不輕傳」、「教會徒弟，餓死師父」等現象。舊社會裡確實出現過這種現象，即徒弟唱得好、出了名，師父的飯碗就丟了，這在當時的社會稱為「欺師滅祖」。這些關於藝不輕傳的諺訣也流傳較廣，甚至出現不少異文口訣，如「能送二串錢，不送一句言。愣過一錠金，不過一句春。任舍一吊錢，不把藝來傳。任舍一錠金，不給一句春。任舍一坰地，不教一句藝。能舍千金，不賣一金。臺下不贈春。」[3]可見當時藝術保守的程度。在師承關係中，師父也通常要留一手，這樣發展下去，就會變成「子弟傳子弟，越傳越不濟」，不僅民間技藝越來越不濟，民間術語也難以傳承下去。

　　當然，我們不能單純去指責民間藝人保守封建的思想，這種現象也是有其社會根源的。民間藝人們通常都是出身於社會底層，為了存活而拜師學藝，即使入門成功可以混個開口飯吃，這種職業也屬於社會下九流之末，過的是靠觀眾賞飯吃的日子，所以對未來往往充滿擔憂。而且由於同行之間的競爭大，一旦見到有人成名就很容易產生嫉妒心，因為「他走一遍，就如下一場雹子」，那麼在他後面唱的人可就沒人聽了。所以，藝人們常常過著朝不保夕的日子，「留一手」的想法也就由此而來。另外，那些出了名的藝人也往往難以長期走紅，蘇州評彈有句諺語叫「響勿見」，指的就是那些剛剛成名的藝人可能

3　任騁：《藝風遺俗》（鄭州市：黃河文藝出版社，1987年），頁7。

很快就銷聲匿跡，也許由於健康原因、同行競爭、惡勢力迫害或沾了
不良嗜好等原因，這些優秀的技藝傳承也就由此而斷。可見，中國傳
統音樂民間術語的「口頭性」特質對於傳承確實增加了不確定性，也
帶來了較大的難度。

　　民間音樂術語就是在這樣的文化背景下，由民間群眾集體創作，
以口傳耳授這種方式傳承，除了變異性導致的改變和失傳外，也有一
些特殊的因素，例如有些關注民間音樂術語傳承的研究者不遺餘力地
搜集整理了大量的術語，希望留下這珍貴的墨寶，卻因社會的變革被
人為地化為一空，如夏天在其一九三八年定稿的《戲曲訣諺淺釋》的
前言中寫到：「多年來，我強烈希望，把如此豐富的戲曲訣諺記載下來
整理成冊。於是我暗下心挖掘、搜集，作為自己提高藝術素養的資料
加以珍藏。於是我花了近二十年的時間，收集了大量的戲諺和資料。
可是在『橫掃一切』的日子裡，我珍藏的極為寶貴的資料，被破『四
舊』了；幾百萬字的筆記、摘錄和文章被撕得粉碎，片紙無存！」[4]戴
旦也在其一九八二年出版的《戲曲訣諺通俗注釋》的開卷語中寫到：
「到了一九六四年，就積累了三百多條。其中，大量的是解放前的，
極少數是新創造的。……但是到了一九六六年『文化大革命』開始，
因怕被抄家，就一把火焚掉了所有手稿。」[5]也許如此類寶貴資料的
消失並不是少數，這也為後者做此研究增加了不小的難度。

（二）近現代西方音樂文化的「強勢」影響

　　西方工業革命導致了歐洲經濟社會的迅猛發展，經濟與文化樣式
都與當時封閉落後的晚清社會形成強大的反差。一八四〇年鴉片戰爭
爆發，西方殖民侵占打開了清代閉關鎖國的大門，西方的音樂文化也
隨之一併傳入了中國。當時，林則徐、魏源等人提出「師夷長技以制

4　夏天：《戲曲訣諺淺釋》（濟南市：中國戲劇家協會江西分會，1983年），頁2。

5　戴旦：《戲曲訣諺通俗注釋》（昆明市：雲南人民出版社，1982年），頁8。

夷」的思想。尤其五四運動以後，一些進步音樂青年，如沈心工、蕭友梅、黃自等人，意識到中國音樂文化及教育體系的落後與不足時，開始東渡日本、留學西洋，學習西方音樂文化。它們回國後致力於西方音樂文化及教育體系的中國化發展，希望運用西方較為成熟和完善的音樂理論系統發展中國音樂文化。因此，縱觀五四以來的音樂作品，大部分都是運用西方技術創作所得，現在高等音樂教育所學習的理論技法課程也都是延續當時上海國立音專的教學體制而來。

二十世紀初期，西方文化的強勢進入，使中國各方面都深受影響，這樣的一種西洋文化使得中國傳統文化都顯得十分弱勢而為此讓步。但是，中國的樂學卻不應該遭到如此對待，由古至今我國在音樂領域的人才輩出，僅就樂制而言就有大量成果，發展至今卻也被外來文化衝擊得一文不值。由此可見，這體現了在這樣強勢進入後，人們對社會文化價值觀發生了改變，認為西方音樂「雅」，而中國傳統音樂「俗」甚至是「土」，故生「偶有習之，群起而笑之」的現象，持這種崇洋媚外的思想當今社會也不乏其人。在這種價值觀驅使下，人們的欣賞方向也同樣發生變化，如西方管弦樂或許比民間吹打樂更流行；越來越多的孩子端正地學起了鋼琴、小提琴等西方樂器，而於山水間練習嗩吶、竹笛等情況已經逐步減少；更多的孩童願意選擇立起腳尖學起優雅的芭蕾舞，而並不能熟悉地了解中國民間舞蹈的種類；於是民間藝人們從藝道路越來越艱難，甚至根本無法再像從前那樣憑一技之長而生存發展，也出現了不少技藝高超的藝人們懷著一身絕技離世，隨之同去的還有那些主要依靠口頭傳播的珍貴民間術語。

中華人民共和國成立初期，由於當時與蘇聯的特殊關係，我國的高等音樂教育基本上是引進了蘇聯的音樂理論和教學模式。通過引進來（聘請專家）和走出去（派留學生）等方式使得當時我國的音樂理論與實踐都取得了較大的發展。在學習和運用西方音樂理論來發展和提高我國自身的音樂理論與實踐能力的同時，當然也有很多音樂學者

在從事中國傳統音樂理論與實踐的研究。但是，相對於西方的這股強勢浪潮而言，中國傳統音樂的吸引力就顯得相對弱勢。西方音樂理論與實踐的迅速發展，確實越來越多的學生選擇了學習西方樂器，民眾的音樂審美也越來越接受並欣賞國際化的西方音樂，相應的對於傳統音樂的關注度因被分散而減少，那些職業或半職業的民間藝人得到的重視也相應減少，不僅造成中國傳統音樂被忽視，甚至有些傳統音樂技術面臨人亡藝絕的境地。

中國傳統音樂術語在這樣的文化背景下，也是隨著西方音樂文化的強勢衝擊，使其在實際運用、學習傳承、搜集整理、分析研究等方面顯得十分不足，較少引起社會和音樂理論家的重視和參與。在面對這股來自西方的熱浪，那些鼓吹著全盤西化的音樂學者，也是因當時社會文化背景，在思想上有些局限而已，但仍然有不少學者秉持中西結合的思想或堅持國粹主義的態度。西方的音樂文化之所以有如此強勢的影響，探究其根本原因，還是因為中國傳統音樂理話語論體系本身不完整、缺乏系統性。

如我國從二十世紀初期開始教授西方樂理及作曲技術理論等學科，並將此套理論知識用於中國民間傳統音樂之中，很多也是不準確或不能完全囊括的。如用「節奏」一詞代替中國的「板」和「眼」，用「調式」一詞來表達我國的「均」、「宮」、「調」，甚至用「一段曲式」、「單二部曲式」來對我國的民歌進行分析等等，已經引起來國內不少學者的反對意見。使用西方理論的話語體系也使中國民間音樂術語無用武之地。而民間術語作為一種特殊的音樂語言，由於自身沒有一系列完整、系統的知識體系和研究方法，即使有些研究學者注意到此類術語的重要性，但因所研究的方向與內容深度不統一，難以體系化。中國民間音樂術語如星羅棋布般散落在民間，也因此無法較完整地呈現給諸多學者，更無法讓廣大人民群眾深入學習了解，因此被忽略了。

二　「失語」體現

（一）對民間音樂術語的搜集與整理不夠

　　就目前所掌握的文獻情況來看，關於民間音樂術語的研究還是比較匱乏，多數文獻集中在關於戲曲方面的研究，而有關民間舞蹈、民間器樂、民間說唱等其他方面的研究都很難查閱到相關文獻。量變是質變的準備，質變是量變的結果，民間術語搜集數量的缺乏導致無法進行有效的研究，更無法形成體系化。並且，就目前文獻研究分析來看，中國傳統民間音樂術語的研究因之前沒有統一的研究方法，確實存在著研究方向不一、分析方法不一、文化深度不一等問題。所以進一步搜集民間音樂術語及對所搜集到的民間術語進行整理和詳細研究是非常重要的。而田野考察的意義在於為日後的研究者提供較好的第一手資料和歷史文獻。因此，有規範地進行田野工作是十分必要也是最有效的途徑。由於人力資源有限，本課題也旨在呼籲更多的民間音樂學者關注到民間音樂術語，真正以局內人的身分考慮所處的歷史、社會、人文等背景，盡量還原每個術語所隱含的文化信息。

　　「水滴積多盛滿盆，諺語積多成學問」，諺語不僅言簡意賅、精煉上口，其實每個諺語都透露著當時的某種藝術的規律、價值觀等，值得人深思、品味，真可謂是俗話不俗。然而民間術語數目眾多，本課題雖盡可能多地搜集各類民間術語，但仍不足萬一。猶如前句所說的那樣，積多成學問，民間術語本身就是一門容納眾多樂種的學問。而搜集更多的材料是需要長期努力和眾人的齊心合作。搜集的材料是根本，之後的分類與整理也同樣重要。就查閱搜集到的現有材料分析來看，幾乎都是按照某個樂種或劇種體系的羅列與整理。如戴旦、夏天兩位先生一生主要致力於戲曲訣諺的搜集，郭克儉主要對豫劇訣諺進行研究，程茹辛則是對民間音樂進行的發展手法的術語進行剖析，任騁在曲藝和戲曲方面就都有涉及。這種分類方法固然好，便於搜集

和理解。然而社會發展迅速，從事專業學習戲曲、曲藝等的人逐步減少，這種分類法也許不再適合目前的社會文化，所以，創建新的整理、分類的方法，才能更好地使中國傳統音樂民間術語得到合理的運用。

（二）對民間音樂術語的傳承和運用不夠

近些年來，中國傳統音樂都一直面臨著傳承艱難的嚴峻處境，甚至有些歌種已經消失。便利的交通取代了腳夫、船夫，自然也沒有機會再唱「腳夫調」或「船夫曲」，自由戀愛推翻了包辦婚姻，自然也不會再有人去唱「哭嫁歌」。就連國粹京劇也面臨上座率十分不樂觀的狀況，民間樂器手僅依賴手藝已經不能保證生存，甚至有些樂器根本找不到後人傳承。西方音樂的強勢讓國內的文藝欣賞口味發生變化，甚至有些人認為中國音樂「土」，不如西方音樂「雅」。縱觀國內高等教育學校，基礎樂理的學習知識也以西方的大小調體系為主體，很少深入研究中國音樂的結構與旋法。還有和聲、複調、曲式、配器等專業技術課程，也都是西方的技術和方法。中國民間音樂術語承載於各類民俗文化之中，直接受到民間音樂文化興衰的影響。那麼，在這樣的大環境中，民間音樂術語在師承關係中所具有的指導性作用就沒有途徑得到有效的發揮，也就無法得以傳承和運用。

第二節　中國傳統音樂民間術語「話語」回歸構想

母語，狹義上是指人們自幼習得的語言，是第一語言，也是最早學習和接觸並用於思考、感受和交流的自然工具。而廣義上，母語指的是一個人的民族語或者是母國語，表達的是根源的意思。古人云：文以載道，語言本身既是一種溝通的工具，同時也是一種文化的載體。當人在學習本民族的語言與文字時，同時也培養民族傳承精神、學習民族優秀文化，這對增加民族凝聚力有著巨大的推動作用。對於

中國傳統音樂文化而言，母語回歸，是中國傳統音樂的根基和未來，我們要加快建立與完善以中華傳統文化為母語的中國傳統音樂話語體系。而中國傳統音樂術語體系的構建是豐富和完善中國人的傳統音樂理論話語體系的重要內容之一。科學構建中國人的傳統音樂理論話語體系是我國社會主義文化事業建設和發展的需要，也是當進一步前提升文化軟實力，增強文化自信的必然要求。

一　中國傳統音樂民間術語「話語」體系建構目標

中國傳統音樂民間術語體系構建旨在搜集、整理我國豐富的民間音樂術語的基礎上將其進行歸納、分類、梳理其文化淵源，從理論和實踐的角度對這些術語進行分析和研究，挖掘出其中的藝術價值和文化內涵。具體而言，主要包括以下兩個方面的目標。

（一）抓住本質，掌握規律，呈現術語多元形態

構建中國傳統音樂民間術語體系首先要考慮其內容的廣泛性目標。無論是民間音樂中的各種類型還是所涉及到的理論總結、表演技術、傳承發展等都應該涵蓋其中，並且所列舉和分析的術語在數量上要達到在該類型的術語中占有一定的比例。與此同時，每一個術語的分析闡釋都需有一定的深度，盡可能全方位地闡述術語的相關內容，如背景、源流、內涵、外延、功用等。

通過長期的田野、訪談、文獻等方法和手段對中國傳統音樂民間術語的搜集、整理和研究，逐步豐富完善中國傳統音樂民間術語的內容。儘管憑藉個人或者課題組成員的力量是不可能窮盡散存於民間的所有傳統術語，但是我們可以充分發揮個人和集體的力量，使得本體系中盡可能包含有更豐富的民間歌曲、曲藝、戲曲、歌舞、民間器樂等民間音樂類型中存在的術語。

從整體的分類方法上，一般通用的辭書、詞典、類書的內容表述方式主要是按照其樂種性質而進行分類民間歌曲、曲藝、戲曲、歌舞、民間器樂等。本文有所不同，所涉及到的術語都分別按照其功能實踐性來進行內容梳理。所搜集到的傳統音樂民間術語體系在內容上主要包含了「唱」之術語、「白」之術語、「奏」之術語、「樂理」之術語、「樂藝」之術語、「樂法」之術語、「動作」之術語、「樂德」之術語、「修養」之術語等等。這些內容基本涵蓋了傳統民間音樂理論與實踐中的術語類型。構建中國傳統音樂民間術語體系的內容既要有廣泛性，還應該具有一定的代表性。所用於構建民間術語體系的那些術語應該在該類型的諸多術語中具有一定的代表性，即首先要把那些最常用、最精煉的術語列入其中，並加以分析和闡釋。

從內容上，中國傳統音樂民間術語包羅萬象，繁花似錦般地各自綻放著。深入發掘其內容並抓住本質，則會發現其蘊涵的規律現象，這是構建中國傳統音樂民間術語體系的內容目標，對實現價值目標起著重要作用。中國的文化觀不同於西方，西方文化的典型特徵是「矛盾」、「對立」。而中國的道教對傳統文化影響深遠，道教思想中的「道生一，一生二，二生三，三生萬物。萬物負陰而抱陽，沖氣以為和」，其中一層意思是強調事物發展變化的過程。道有陰陽二氣，陰陽在互相調和的狀態之中產生萬物。另一層意思為雖是萬物卻皆有陰陽，一陰一陽之為道。

萬物都有著普遍的聯繫性，都有其各自進行的規律。如戲曲中的念白，可一步分為韻白、口白、數板、引子等，我國戲曲劇種數百，劇中不同念白的念法也不同。然而無論何種形式，其最重要的在於字清，五音的正確是字清的前提。而五音可分喉、舌、齒、牙、唇，雖分為五層，但是具體的發聲口法卻又不只這五種。如喉音還再分喉底之音、喉中之音、近舌之音，即使是喉底之音也分淺深輕重。各自細分下去，其複雜程度可想而知。而萬物都會有其規律，天下之理，有

縱必有橫。喉、牙、舌、齒、唇五音為縱，那麼口腔不同的空間位置所發出的音則為橫。若要發出高而清的字，就要將氣提至口腔上方來發力；若要發出欹而扁的字，就要將氣從口腔兩旁來發力；若要發出濁而低的字，就要將氣提至口腔下方來發力；若要發出正而圓的字，就要將氣提至口腔正中吐出；這樣每個字都會得到正確的發聲，字音也會更為飽滿。喉、牙、舌、齒、唇雖發音位置不同，但都在於口腔之內。所以喉、牙、舌、齒、唇五音為「經」，而口腔的上下雙側與正中五個空間為「緯」，所有的發聲方法都在這五五相乘之內。

「審五音正四呼」、「念白吐字千斤重」不僅道出了要求，同時也蘊含著我們一直在運用、但往往被所忽略的千古道理。再如樂理術語中描寫旋律和結構形態的術語有很多，其共同表現出的本質都是「連」的特點；唱之術語中有很多都體現了樸素辯證法的思想。所以，構建中國傳統音樂民間術語體系需要深入研究內容發現其蘊涵的規律，這對術語的實踐與運用起到了重要作用。抓住事物的本質特點，掌握事物的運行規律，才能實現術語體系的內容價值目標。

（二）重視文化、挖掘內涵，展現術語母語價值

價值目標是圍繞特定對象的價值取向和標的，是人們對某種客觀事物（包括人）的意義、重要性、獲得性或者實用性的總評價和總看法。作為價值行為的目的，價值主體的一切活動都要圍繞著價值目標旋轉。中國傳統音樂民間術語體系的價值目標是以中國傳統音樂民間術語的本質為特徵，以其在中國傳統音樂理論實踐中的功能為核心，以參與構建起與歐洲音樂體系相對應的中華文化為「母語」的音樂理論體系為統領。本術語體系的價值理念是回歸母語；價值取向是弘揚傳統，認識自我；終極價值目標是建立自己的中國音樂理論體系。

構建傳統音樂民間術語體系的價值體現在對中華母語文化的回歸，認清中華民族傳統音樂文化中擁有的巨大價值和深遠意義。就民

間音樂術語而言，構建這一體系可以充分挖掘民間術語，傳揚民間智慧，發揮其在當前音樂實踐、音樂研究以及教育傳承中的重要價值，讓人們充分認識到中華民族源遠流長的民間音樂文化中深藏著如此豐富的實踐總結和理論歸納。並且，這些術語大多數都經過了歷史的篩選和先賢的歸納提煉，最後被表述為通俗易懂、朗朗上口的諺語、順口溜式的術語。

這種智慧下凝結出來的民間術語，從文化意義上看，構建中國傳統音樂民間術語體系的目標主要集中在增強文化自信與守護文化安全。二十世紀以來，隨著西方文化的不斷湧入，西方的音樂理論體系[6]逐步成為我國音樂教育體系中的主要內容，有的甚至還出現了「削足適履」式的、完全用西方音樂理論體系來解釋、評價或指導中國傳統音樂理論與實踐的怪異現象，進而出現了在音樂理論體系和音樂教育觀念上的「崇洋媚外」現象。王耀華教授在〈中華文化「母語」的音樂教育的意義及展望〉一文中指出：「在學校音樂教育中，『歐洲音樂中心論』的影響較為嚴重，以歐洲音樂理論體系為基礎對學生進行教育，忽視了中國音樂理論體系的深入探討和重建，助長了妄自菲薄、崇洋媚外的思想。」[7]忽視中國傳統音樂文化中的價值和意義，也是文化不自信的表現。因此，增強文化自信是傳統音樂民間術語體系構建的重要目標之一。與此同時，重視傳統音樂文化，構建起民間音樂術語體系並運用與音樂實踐和音樂教育，弘揚和傳承好中華民族優秀的傳統音樂文化也是確保國家文化安全的戰略舉措之一。

6　解放初期是以前蘇聯音樂理論體系為主，改革開放以後，德、奧、英、法、美的音樂理論也相繼湧入，逐步占據了我國的音樂理論研究和教學的主要地位。

7　王耀華：〈中華文化「母語」的音樂教育的意義及展望〉，《音樂研究》1996年第1期。

二　中國傳統音樂民間術語「話語」體系建構方法

從方法論來說，一個理論體系的構建是一個系統的工程，它需要通過長期的努力，需要採用諸多的方法來完成。就民間音樂術語體系來說，它在廣度和深度上都有較高的要求，同時還需要在理論上進行歸納提煉，在實踐上進行分析綜合。根據幾年來的研究實踐，初步總結出如下四種方法：

（一）術語搜集整理

研究民間音樂術語，構建術語體系首先應該從搜集術語開始，這是一項龐大系統工程，也是一項只有進行時而沒有完成時的工作。其中，主要包括有從文獻中尋找和到田野裡搜尋兩種方式。

檢索和搜集文獻是目前從事理論研究的首要方法，也是構建一個理論體系的必備基礎。對民間音樂術語的搜集首先要從文獻開始，其中主要包含有出版、發行了的相關民間術語、戲曲諺語、順口溜等書刊、論集，以及對這些術語的研究相關論集，也包括期刊、報紙、會議論文以及碩士博士論文等相關研究成果。

此外，民間音樂術語搜集更為艱巨的文獻工作還在於下到基層，深入田野對散存於民間的文本和術語。將搜集到的文獻進行歸類整理，是研究民間音樂術語、構建術語體系必備的案頭工作。其分類方式有兩種。一種是以民間音樂的類型來分，如民歌術語、戲曲術語、器樂術語、曲藝說唱術語等。另一種分類方式是根據術語的實際內容來區分，如「唱」之術語、「白」之術語、「奏」之術語、「樂律」之術語、「樂法」之術語、「樂藝」之術語、「動作」之術語、「樂德」之術語、「修養」之術語等。本課題採用的是第二種分類方式，這樣更加有利於梳理和研究術語的價值和意義，有利於學習和傳承其中的技術要領和文化內涵。當然，不是所有搜集來的民間術語都具有較高的

藝術價值和學術內涵，因而還需要對這些術語進行甄別和篩選，去粗取精，去偽存真。

（二）背景源流考證

所有的民間音樂術語都有其自身的來源，需要我們研究並加以考證，將篩選、分類後的民間術語逐一進行溯源分析。借助相關的文獻史料、辭書典籍等工具書來研究術語的歷史背景、淵源關係以及它們在不同時代或不同場合的相關意思。這樣有利於我們更加全面地理解和研究民間術語的價值和意義。例如關於「絲不如竹、竹不如肉」，東晉的政治家、軍事家桓溫問孟嘉：「聽伎，絲不如竹，竹不如肉，何也？」孟嘉回答說：「漸近自然」。從中可以追溯到該術語的歷史源頭和產生的典故等背景知識，有利於挖掘術語本身的歷史背景，深入理解術語內涵。

（三）內涵外延闡釋

民間音樂術語一般還蘊含著豐富的內涵和外延。某一個概念或者術語既有「所謂」又有「所指」。所謂就是指概念的內涵，即此事物區別於彼事務的特有屬性。所指就是就是概念的外延。術語的內涵是存在於術語當中的一種抽象內容，是千百年來人們對術語的認知感覺。它不是指術語表面上的東西，而是內在的、隱藏在術語概念深處的內容，需要我們去探索、挖掘才可以顯現出來。民間音樂術語的外延是指術語所指的一個對象的所指，是指在客觀世界中具有內涵反映的特殊屬性的每一個對象，是對術語概念的指稱範圍，它一般具有模糊性和可變性的特點。

例如戲曲訣諺「細如絲，絲絲入扣；粗如竹，節節相連」的內涵，是指在戲曲表演中，細膩之處要做到細緻入微，一環扣一環，一環也不能塌，這樣才能引人入勝，令人信服；而線條較粗的部分，則

前後彼此要連貫，不能忽斷忽續[8]。雖然該術語出自於戲曲表演當中，是對細節的處理要求，但是從外延上看，我們可以將其延伸到歌劇表演，或一般的歌曲演唱、器樂演奏當中，借用於處理音樂表演當中的一些細節。

（四）實踐價值分析

所有的民間音樂術語大多是從音樂實踐當中總結而來，經過歷代民間藝人在實踐中予以檢驗、修正、提煉，然後代代口傳下來的。因而，民間音樂術語經過實踐檢驗後，又不斷反覆運用於實踐當中，具有很強的實踐意義。

我們在構建中國傳統音樂民間術語體系時，需要對這些術語在實踐中的指導意義進行分析，提煉出其在我們當今藝術實踐中所具有的指導價值。這對於我們傳承和運用民間音樂術語文化，充分發揮好民間音樂術語在當今音樂實踐中的豐富價值，展示其可以與西方音樂理論體系相媲美的實際重要內容。「絲不如竹、竹不如肉」的音樂審美實踐意義；「笛子打打點，二胡一條線」的民樂隊編配意義；「師傅領進門，修行在個人」和「初學要仿，用時要闖」的音樂傳習意義；「頭頂泰山，腳踏千斤」的舞臺實踐意義等等，無不蘊含著豐富的音樂實踐規律和應用價值。

三　中國傳統音樂民間術語「話語」回歸具體策略

（一）依託於教育傳承之中

中國傳統音樂文化有著悠久的歷史，由古至今都起著維護國家統一和增強民族認同感的作用。但是就近百年的傳統音樂傳承與教育方

8　夏天：《戲曲訣諺通俗注釋》（昆明市：雲南人民出版社，1985年），頁40。

面來看，雖有得卻也存失。歐洲中心論的影響，使學生自接觸音樂知識以來就學習西方音樂知識體系的方法，且在其學習過程中又重技能輕理論，故對中國傳統音樂理論缺乏耐心，造成對中國傳統音樂了解少，認識不全面等問題。中國傳統音樂民間術語因受民間文學中諺語、行話的影響，具有易流傳、強趣味卻也不乏哲理性的特點，相比起其他傳統音樂理論體系的複雜且高理論性，民間術語的接受效果更好。

　　「師傅引進門，學藝在自身；師傅領進門，修行在個人。」「好學者，猶如春天的小草，不見其長，而日有所增。」短短十幾個字的教學效果或許勝過老師苦口婆心的千言萬語。學校是傳承中國傳統音樂文化的主要渠道，國內許多專家學者都在呼籲教學改革，增加相應的「母語」的音樂教育課程，「使本國、本民族的音樂語言和音樂理論就像母語及其他語法那樣地被專業和業餘的接受音樂教育的學生所熟悉。對師範院校音樂系科的學生來說，還要能夠以此來進行未來的教學，使未來的學生掌握中國音樂理論體系。與此同時，在精通『母語』（本國本民族音樂及理論體系）的基礎上，能正確處理和運用且『外語』（外國音樂及其相應的理論體系）。」[9]

　　目前，中國傳統音樂理論體系的構建已經基本完善（詳見本章第一節，此處不再贅述），也具備可行性的條件，但是由於種種因素導致改革效果一直不明顯，可見在「歐洲音樂中心論」較為嚴重的影響下，重建中國傳統音樂理論體系並非易事。筆者認為，中國傳統音樂民間術語體系與其他理論體系不同，因其具有較強的口傳性與生動感，既不需專門為此體系開設新的課程，也可增加學習興趣，提高學習效率。所以筆者認為在教育中，嘗試在基礎的教學過程中合理地運用民間術語，如民族聲樂就與民間戲曲有很多相通之處，同樣注重發音、咬字、氣息等技巧；樂理術語中涉及到了許多關於中國音樂的基

9　王耀華:〈中華文化為「母語」的音樂教育的意義及其展望〉,《音樂研究》1996年第1期。

礎理論知識，在學習的過程中可以使學生掌握更多有關中國傳統音樂的知識與文化，實現「外語」與「母語」的雙重能力。民間術語包羅萬象，在聲樂、舞蹈、器樂及基礎音樂理論都有相對應的內容，得到合理運用也為其他理論體系的發展起到促進作用。

（二）活態運用於藝術實踐之中

中國傳統音樂經過數千年的傳承和發展，所積累的豐富的民間音樂術語都是從音樂實踐中總結歸納出來的，是無數民間藝人中長期藝術智慧的積累。這些民間術語依托音樂藝術實踐，對民間音樂的順利傳承起到了很大的推動作用。民間音樂術語來源於藝術實踐，其實踐意義是不容忽視的。它們分別在民歌、戲曲、說唱、民間器樂等實踐當中發揮著重要的作用。例如「唱是音樂化了的語言，念是沒有音樂的歌唱」，說的就是在戲曲的唱和白當中要注重音樂性，要有鮮明的節奏。這一術語在當今的戲曲表演乃至話劇、歌劇等表演都具有很強的實踐指導意義。又如：「二胡一條線，笛子打打點，洞簫進又出，琵琶篩篩匾，三弦當壓板，揚琴一溜煙」這則訣諺歸納總結了在民樂合奏當中各個樂器的角色和常見的演奏方式：二胡主要領奏旋律；笛子則穿插其間，輕吹點奏，時斷時續，常用吐音吹奏法在高音區做點狀的幫腔或演奏支聲旋律；洞簫主要在樂句之間做聲部的銜接填充；琵琶主要強調音色的顆粒性，像是篩匾一樣透亮自如；三弦主要用於控制總體節奏和速度，或者用一個固定的音型進行音調重複或變化重複進行；揚琴則沿用我國古典民間的彈撥樂為主和簫笛穿插的傳統，利用其圓潤悠揚、餘音嫋嫋的音色特點來融合、調適各種絲竹樂器的音響，具有很強的實踐意義。

實踐出真知，中國傳統民間音樂術語本身的產生就是在長期的實踐中不斷摸索而總結出的經驗、教訓，起到警醒、指導的作用，是具有實踐性和應用型的特點，也只有將其運用至實踐中才能真正地體現

其自身價值。例如，戲曲的演唱理論與中國傳統聲樂的唱論就有很多
相通之處，這可以體現在很多民間音樂術語中。「氣乃聲之源，氣為
音之帥。」「聲由氣，氣成聲；無聲不成氣，有氣才成聲。」這些是
強調了氣息在演唱中的主導和統帥作用。「氣沉丹田貫三腔（三腔：
胸腔、口腔、頭腔）。」「氣要吸的深，呼吸要均勻；存氣量要大，丹
田用力頂。」「上丹田發聲共鳴點，中丹田氣息支持點，下丹田提氣
發力點（上丹田：頭腔、鼻竇上兩眉之間；中丹田：肚臍上腹部和橫
膈膜部位；下丹田：肚臍下二指小腹）。」「高音氣放足，低音氣收
斂。高音上撥氣下沉，低音下順氣上托。」這些氣息的使用技巧與發
音位置都與現在的傳統聲樂方法相同。有聲還不夠，還需情相伴，
「寓情於聲，以聲傳情，以唱帶做，傳情出神。」「以情伴聲，以聲
繪情，聲情並茂。」「演員不動神，觀眾便走神。演員不動心，觀眾
不入心。」[10]這些民間音樂術語無論是在傳統聲樂教學中還是用於自
我警示都能起到很好的作用。在民間音樂結構和旋法技巧上的術語也
可謂是妙語連珠，「魚咬尾」、「雙蝴蝶」、「節節高」、「句句雙」、「相
思影」等等，如果在高等院校課程設置和教學內容安排時充分考慮加
入中國傳統民間音樂理論術語的知識，才能使民間音樂術語有可用武
之地。此外，還有很多有關表演、藝德等方面警句也同樣十分受用。

　　運用即傳承，運用也是最好的傳承方式。高等院校是培養接班人
和傳播傳統知識的好地方，如果能將民間音樂術語有效作用於教學和
自學中，不僅能使在學習中增添趣味性以便提高效率，還能將良好中
國傳統民間音樂術語及其蘊含的民俗文化傳承下去。此外，多採取有
效措施激發、支持職業或半職業音樂愛好者，豐富少數民族民間音樂
活動，鼓勵將更多的少數民間音樂表演推向舞臺，都不僅推動少數民
族音樂的發展，還能在一定程度提高人們對民間音樂術語的關注度，
提升音樂術語的影響力。

10 夏天：《戲曲訣諺淺釋》（濟南市：中國戲劇家協會江西分會，1983年），頁2。

（三）總結提煉於學術研究之中

在中國傳統音樂研究當中，必然會涉及到大量的傳統音樂民間術語。這些術語是民間智慧的結晶，它們對於傳統音樂的形態學研究、民間器樂研究、傳統音樂審美研究、戲曲曲藝音樂研究、傳統音樂的話語體系構建與研究等，都具有十分重要的意義。當然，對民間音樂術語的搜集、整理、分析、闡釋等本身就是音樂研究的重要內容，例如某一劇種的民間戲諺研究、某一類型民間術語的生成背景與文化價值研究、民間器樂訣諺的當代實用價值研究等等。民間音樂術語還可以用於傳統音樂研究中的論據資料。我們在研究當中為了證明某一觀點時可以引用一些民間音樂術語中的觀點或者說法來佐證我們的論點。民間術語研究中的田野考察、搜集、輯譯等，成為民族音樂學研究中應該關注的領域和研究視角。

此外，對於民間術語的研究有助於推進對於術語的發展和創新。如閻立品是一位具有很深理論修養和語言表述功底的豫劇表演藝術家，她在總結閨門旦經驗時，採用的是借鑒傳統諺訣成果，把傳統的兩個閨門旦表演口訣「上場伸手似撐鵝，回收水袖搭手脖；飄飄下拜如抱子，跪下不能露腳脖」和「說話不看人，走路不踢裙；男女不挽手，坐下看衣襟」結合自己的實踐經驗，將其擴充為三十句的《演閨門旦的要領口訣》，即「兩眼貫鼻鼻貫心，目不斜視不轉輪。笑不露齒不縱聲，哭笑都美要動人。見人羞怯是特性，未語臉先起紅雲。說話不敢看人面，被人看時看自衿。聲似鶯鳴如燕詠，又為珠落玉盤音。提神鬆肩氣下運，一字步形不踢裙。下腳要穩重褙勁，收腹步輕行如雲。腰要管腿腿控腰，動作要慢不晃身。儀態端莊不呆板，文靜大方有精神。溫柔之中顯嬌媚，外秀內柔慧於心。對待愛情持矜慎，處理愛情甚拘謹。情態含蓄耐尋味，一嗔一喜有分寸。古代閨範常自訓，非禮言語莫要聞。幽嫻貞靜稱淑女，剛柔方正賢良人。切忌千人

一個面，演人要演人靈魂」[11]。如此擴充之後，在表演理論上更加全面、內容上也更為豐富。江西師範大學的聲樂教授周友華在其多年的聲樂表演和教學中，採用諺訣的方式總結了聲樂學習過程的要點，匯成《歌訣》（見附錄），整體更加科學化、系統化。

　　近百年來的社會變革和西方文化的強勢影響，這些民間音樂術語的實踐價值遭到了質疑、排斥、甚至是「摧殘」。薛藝兵在《中國傳統音樂的文化處境》中認為：傳統音樂在近世經歷了「舊民主主義革命」和「新民主主義革命」兩次社會革命以及「五四新文化運動」和十年「文化大革命」兩次文化革命[12]，這兩次革命使得傳統音樂文化受到了可以稱得上是毀滅性的打擊，使得其實踐意義不但沒有受到應有的重視，反而有的還被認為是封建的、土的、落後的而遭到歧視，而民間術語正是在這種實踐中總結出來的經驗與智慧。人們逐漸重新意識到傳統音樂文化的重要性，但民間術語卻因其特殊屬性很少被關注，造成「失語」狀態。然而，術語所包括的內容之廣之深都值得我們學習、使用和研究，術語以其最為簡練精準的語言述說著具有深度的中國文化。探究內涵、抓住本質、掌握規律，才能科學地構建以及合理地運用中國傳統音樂民間術語體系。

四　中國傳統音樂民間術語「話語」體系構建意義

　　科學構建中國傳統音樂民間術語體系是我國傳統民間音樂文化傳承和發展的必然趨勢，也是中國傳統音樂理論體系建設的重要組成部分。這對於民間音樂術語的全面梳理、弘揚傳統音樂文化以及回歸中華母語文化，都具有十分重要的意義。

11　郭克儉：〈從演唱諺訣管窺豫劇聲樂理論系統〉，《中國音樂》2010年第2期。

12　薛藝兵：〈中國傳統音樂的文化處境〉載於《中國音樂研究在新世紀的定位國際學術研討會論文集（上）》（北京市：人民音樂出版社，2002年），頁73-91。

（一）傳承文化傳統

　　黑格爾曾說過：「傳統不是一尊不動的石像，而是生命洋溢的，有如一道洪流，離開它的源頭愈遠，它膨脹得愈大。」中國民族上下數千年歷史，自古便是文明國度、禮儀之邦，禮仁孝義行天下。從口頭文學到書面文學，內容博大而精深。而文化從來不是固有存在，是經過漫漫歷史長河逐漸積澱的思想與精神。在各種異文化碰撞和融合的當今社會，要做到固本才能在思潮湧進的潮流中區別出其他民族的特質。對中華傳統文化的傳承而言，我們應該堅持母語這個根基。母語都是傳承文化的重要載體，我們可以從中博古通今。

　　例如「三茶六禮」這個詞，是描寫中國傳統婚姻嫁娶過程時的禮儀。「三茶」指的是訂婚時的「下茶」，結婚時的「訂茶」和同房時的「合茶」。茶禮是中國古代婚禮中非常隆重的禮節。古時人們對於茶樹的種植，認為從種子發芽至成株都不能移植，因此，茶樹是堅定不移的象徵。而「六禮」的記載可以追溯至西周，中國古籍《禮記》和《儀禮》都有記錄。「昏有六禮，納采、問名、納吉、納徵、請期、親迎」（出自《儀禮》，昏通婚）。納采，是指男家請媒人到女家去提親，經女方同意後男方再帶禮去求婚；問名，是指男方托媒人去詢問女方的生辰八字，排陰陽、定凶吉，若八字合，即準備合婚；納吉，是指男方將占卜後的吉兆告知女方，備禮（首飾、戒指等）到女方家去定婚；納徵，是男方將聘禮送至女方的禮儀，禮品多取吉祥；請期，是指男方選好良辰吉日備禮去女方家徵求意見；親迎為迎娶新娘的儀式，各地不盡相同、各有慣例。以上「三茶六禮」全部完成後才算是真正的明媒正娶。歷史變遷至今時今日，婚嫁習俗逐漸去繁從簡，尤其是改革開放以來，親迎時新娘的婚服也由紅緞變成了白紗。然而在男女雙方商定婚事時的程序很多還是沿襲了「三茶六禮」中的一些傳統婚嫁習俗，如備禮取雙不取單且「要想發不離八」，占卜定

日子等。中國人的思想中認為婚姻是人生中的頭等大事，這是為何有
如此繁複的三茶六禮的原因，全都也體現在隆重謹慎的嫁娶禮儀中
了。雖然現在的嫁娶環節已經簡化很多，但中國人重婚姻美滿，期盼
雙雙白頭到老的傳統思想依舊傳承下來。所以，一個成語流傳至今可
以傳承歷史、民俗、思想等多層內容，無處不體現中國語言的智慧。

　　中國是世界上音樂文化發展最早的國家之一。我們的先人在漫長
的歷史長河中創造了光輝燦爛的音樂文化，它起源於人類社會的遠古
時期，歷經以鐘磬樂為代表的先秦樂舞階段，以歌舞大曲為代表的中
古伎樂階段，以戲曲音樂為代表的近世俗樂階段，逐漸形成了民間音
樂、文人音樂、宮廷音樂、宗教音樂等多個部類。幾千年來，這些音
樂文化被部分地記載於文字史料當中。例如《詩經》中對古代民歌
「風、雅、頌」的記錄；《樂記》對當時音樂理論的歸納以及對先秦
時期儒家音樂美學思想的總結等，各個朝代的志書當中都有關於音樂
的記載。然而，同樣作為中華民族優秀的傳統音樂文化的組成部分，
散存於民間的大量音樂術語卻很少被當時的音樂理論家關注而被記載
下來，它們中多數是在一代代的民間藝人之間口耳相傳。對於這樣一
筆流動的、正在逐步消失的豐厚音樂文化遺產，自然更需要我們當
代音樂理論工作者去關注、搜錄、輯譯、闡釋並弘揚。這也正是建構
中國傳統音樂民間術語體系重要意義之所在。

　　中國傳統音樂民間術語所承載的音樂和文化，與成語有相似之
處。如「移步不換形」，原是指京劇表演中移動步法時不改變身形的
一種形態動作，梅蘭芳給予了它新的涵義。在京劇藝術改革時，梅蘭
芳擔心京劇被改得不倫不類，故提出「移步不換形」的觀點。移步是
指戲曲的表演形式需要改變和創新，只有移步才能走下去。而換形是
指戲曲的傳統民族特色不能變，這一觀點使得中國京劇得到了改進也
不失精粹。我們從中可以想見，京劇藝術在文化衝突的大背景下是經
歷了怎樣的風雨變革，艱難地移著步伐，直至今日所呈現給人們都是

其神與形的精髓。現在「移步不換形」意義也延伸至各行各業，都是求發展且不丟棄核心的精髓。無論是成語還是中國傳統民間術語，它們的共同點是精簡凝練卻飽含深意，因此有著較強的流傳性。語言是文化最好的載體，後者可以通過對一個中國傳統音樂民間術語的學習，也了解到了中國傳統音樂的歷史與文化。

中國傳統音樂文化源遠流長，根據不同的文化內容，其傳承方式也有一定的差異。有的需要口耳相傳，有的需要舞臺藝術作品傳承，還有的需要在教育中予以傳承。而構建中國傳統音樂民間術語體系，是對中國傳統音樂文化傳統中民間音樂理論和民間音樂智慧的重要傳承形式。構建該體系的過程也是進一步對傳統民間音樂文化保護和傳承的過程。該體系的成果是對傳統民間音樂文化和民間音樂智慧的歸納、總結和提煉，其中的研究成果也是對傳統音樂文化進行傳承和昇華，有的術語還可以直接運用於當今的音樂藝術實踐和音樂課堂教學。這是在廣度和深度上擴大傳統音樂文化傳承的影響力和生命力。

（二）樹立文化自信

習近平總書記在慶祝中國共產黨成立九十五週年大會上的重要講話中指出：「我們要堅持道路自信、理論自信、制度自信，最根本的還有一個文化自信。」文化自信是更基礎、更廣泛、更深厚的自信。文化是立國之本，不自信何以立國。他進而指出，在五千多年文明發展中孕育的中華優秀傳統文化，在黨和人民偉大鬥爭中孕育的革命文化和社會主義先進文化，積澱著中華民族最深層的精神追求，代表著中華民族獨特的精神標識。五四運動以來，中國確實遭到了異文化的猛烈衝擊。推崇西方的學者們認為中國思想封建落後，應該全部向西方學習進而全盤否定了中國的傳統文化。五四運動的衝擊帶來了新文化運動的革新，確實讓中國人掙脫了封建主義的牢籠；沒有改革開放也不可能有中國今天的快速發展和強大。然而從以西為師到以西為本

再到以西否中，在這個過程中我們徹底忽視了我們的母語文化，這種民族自卑感的產生讓我們陷入精神殖民的深井並一直延存至今。

在漫長的五千年的文明史上，兩百年的挫折只是歷史的一瞬間。中國在經濟上的快速崛起，讓世界看到一個社會主義國家成為全球最大的經濟體，創造了世界上最大的中產階層，成了世界最大的外匯儲備國，這些成績足以使我們自豪。不僅僅是經濟，在政治上、軍事上等各方面我們已得到長足發展，這無疑給我們增加了強烈的民族自信心。但是在文化上，我們依舊經常相較於西方而心存自卑。現在的國際交流日漸頻繁，文化是互相融合互相依存的，它的嵌入性無所不在。我們需要認識到，西方文化並不是我們的根基，兩者的文化觀迥然相異，西方的文化觀是趨同思想，是單一的、一元化的，而中國是具有包容性的國家，在文化上也自古便追求多元並存，道家的「一生二，二生三，三生萬物」便是最好的說明。所以我們應該平視西方，不能將西方的趨同模式生搬硬套。對於如今的中國，去其糟粕、取其精華是文化發展過程的要求。摒棄那些相對封建和保守的思想，而精華就是優良的中國傳統文化。音樂文化是別具一格的，眾所周知中國有幾千年積澱的民族音樂文化。如同文字和語言一樣，中國傳統音樂也擁有一套極具特色和完整的理論和表演體系。

如國粹京劇，從演唱方法到表演技巧都有成熟且嚴格的標準化體系，不僅如此，其臉譜、妝容、服飾和道具也多彩且細緻，曲目和唱詞以及與伴奏樂器的配合也十分講究，所以京劇是集音樂、舞蹈、美術、語言等藝術為一體的表演形式，其藝術魅力絲毫不亞於西方的歌劇。再如在樂器編配方面，伴奏就有「緊拉慢唱」、「托腔保調」等形式，而合奏中根據不同樂器的音色而進行分配，如「二胡一條線，笛子打點點，洞簫進又出，揚琴一捧煙」，相比西方的統一化管弦樂配器，術語中傳達的中國民間音樂配器法更能體現民族音樂文化的個性風格和多彩樣態。中國傳統樂藝中的「拍無定值」、「聲無定高」也更

具有中華民族的演唱韻味。中國傳統音樂民間術語是傳統音樂文化和語言文化的密切融合的產物，其中蘊含著豐富的文化價值，與其他類型的傳統文化藝術一道共同支撐起中華民族傳統文化自信的脊樑。

這些傳統民間術語在民歌、戲曲、曲藝、民間器樂等民間音樂類型中具有很高的理論價值和實踐指導意義。但是，這些民間術語的價值和意義在「歐洲中心論」的錯誤思想指導下、在西方理論體系衝擊下，往往容易被忽視，片面強調和誇大西方理論體系的價值，甚至用它們來指導中國傳統音樂的理論和實踐，忽視或輕視中國傳統音樂本身話語體系中民間存在著的豐富理論歸納和簡潔實用、易於傳揚的術語，看不到自己本民族豐厚的文化積澱，進而導致了民族文化自卑感的產生。家有珍寶，不可棄之如敝屣，我們應該認識到自己本民族豐富的民間音樂術語的價值，特別是要看到它們在指導我們的傳統音樂實踐，傳承民族文化中發揮的巨大作用，進而增強我們民族文化的自信心和自豪感，推動中華文化的大發展與大繁榮。

（三）促進文化安全

美國哈佛大學教授約瑟夫·奈在評價一個國家的綜合國力時分為硬實力與軟實力兩種形態。硬實力是指經濟力量、軍事力量、科技力量等基本資源，軟實力主要是指在文化體系下的價值觀、認同感等更為複雜的思想和政治的導向力。有數據顯示，二〇〇八年至二〇一三年中國經濟增長對全球經濟增長的貢獻量是百分之三十八，位於全球第一。二〇一三年至今，貢獻量約為百分之二十五，還是全球第一。而北京大學中文系教授、博士生導師王岳川在中國社會科學院研究生院的講座《中國文化軟實力與文化安全》中說到：「近些年來，中國經濟日漸崛起令世人矚目，與之相匹配的文化魅力和影響則亟待拓展。有數據表明，目前美歐占據世界文化市場總額的百分之七十六點五，亞洲、南太平洋國家百分之十九的份額中，日本和韓國各占百分

之十和百分之三點五。美國文化產業創造的價值早已超過了重工業和
輕工業生產的總值。」

這些數據表明，中國近幾十年來在有計畫有規模的建設過程中，
已經儼然成為世界經濟大國，但是文化的弱勢地位阻礙了我國繼續發
展為世界強國的步伐。更值得警惕的是我國近現代的快速發展中存在
著較大的文化斷層，使文化安全面臨著空前的挑戰。新中國成立以
來，一些歐美西方國家就利用我國文化斷層的危機一直向中國滲透其
意識形態，形成文化趨同現象，對我國的主流意識衝擊巨大。長期以
來，我們一直仰視西方，以西方文化為師。而中國經濟快速崛起之後
中國與國際的交流更加密切了，文化上的分歧也越來越突顯，在這樣
的文化大背景下，國人在本民族文化上處於無意識狀態，缺乏應有的
主位性思想，形成了中國傳統文化的荒漠現象。比如，在聖誕節來臨
之際，我們隨處可以看到街邊以聖誕節為名作為商機以獲得巨大的利
益，不少學校、家庭也置辦起聖誕樹。許多父母會給孩子們講聖誕老
人的故事，即使他們知道聖誕老人並不存在，並代替聖誕老人給孩子
們送禮物。絕大多數的人們都是在不信仰基督教甚至是對其一無所知
的情況下，將外來文化無意識地種植於缺乏鑒別能力的孩童心中，這
就是常說的西方給予我們的精神殖民，威脅著我國的文化安全。

當人們仰視西方，崇尚西方文化時，同時忽略中國傳統文化，無
疑就是將話語權交於西方而任其評說。近幾年來人們經常通過各種媒
體平臺看到有關「中國崩潰」、「中國威脅」等言論，這都是西方國家
通過各種方式、手段將中國形象妖魔化，阻礙中國的和平發展道路。
這種通過文化理念上的潛移默化的方式改變我國人民的固有的意識形
態，進一步瓦解人民的價值觀和民族認同感，嚴重影響我國文化安
全。所以當務之急，為確保我國長治久安就必須確保文化安全。發展
和保護我國傳統文化是保障我國文化安全的有效途徑，在越來越趨於
同質化的現境中，我國已經意識到須大力發展自身的民族傳統文化，
並重視其歷史價值和內涵意義。

　　對中國傳統音樂而言，西方中心論的思想同樣存在，走的是西化路線。聲樂多數選用的是西方音樂色素材，樂理是西方體系理論體系。家長們認為中國樂器不如外國樂器，選擇讓孩子們學習鋼琴或小提琴等西洋樂器，稱西方交響樂為高雅藝術，這無形之中也將外來音樂文化根植在國人心中。然而嚴峻的是，一直沿用西方的理論體系會導致很多誤區，中國人由於沒有構建以母語為根基的系統的音樂體系，故視西方音樂理論為普遍真理。母語音樂理論體系的構建對著中國文化安全起著重要的作用。我國的音樂有著深遠的歷史和廣博的價值，良好的傳承與發展是加強民族文化認同的重要措施。而中國傳統音樂民間術語在戲曲、說唱、歌舞、器樂等各個方面，由民間藝人經過長期的共同實踐得出的經驗總結，是中國人民用自己的話語對音樂各角度的精煉，是中國傳統音樂文化的精髓，是我國提升文化軟實力、維護文化安全的重要內容。

　　母語凝聚了一個民族的文化、歷史和代代相傳的心理和行為，她維繫著整個民族群體生命的延續。回歸中華文化「母語」的核心是對中華民族傳統文化的繼承弘揚。對作為中華民族傳統文化重要組成部分的傳統音樂文化的傳承和發展是中華母語回歸的內容之一，其中當然應該不能缺少傳統的民間音樂術語內容。構建好中國傳統民間音樂術語體系，將其中蘊含的豐富理論運用於現今的音樂生活、音樂實踐和音樂教育，是母語回歸的重要體現。中華文化為母語的音樂所具有的獨特意韻和氣質、獨特風格和氣派，是中華民族獨特的樸實耐勞、堅韌不拔、雄渾豪邁的群體素質的精萃。我們只有用這種音樂來教育我們的子孫後代，才能真正弘揚民族藝術、振奮民族精神，把他們培養成新世紀的具有創造性的合格公民。

後記

　　本書為二〇一四年國家社科基金藝術學項目《中國傳統音樂民間術語系統研究》的理論部分成果。課題組由項目負責人陳新鳳組成研究團隊，參與課題研究的研究生有吳明微、邱晨、王芬、劉丹丹、劉雪穎、黃雅娟、謝晶、巫鈺潔等，按照課題申報計畫，系統地查閱有關文獻資料，深入京劇、昆曲等民間音樂流傳地進行田野調查，拜會求教各樂種名家、非物質文化遺產傳承人和眾多民間藝人，對有關中國傳統音樂的術語、諺語、樂語、諺訣、行話、順口溜等進行系統認識和深入闡釋。

　　著作撰寫分工情況如下：資料搜集、田野調研結束後，課題負責人一方面加強課題組成員的傳統音樂理論學習，一方面對調研資料進行整合、分類，根據所獲得的材料調整課題研究方案和寫作內容，最後組織所有課題成員針對本課題研究框架進行討論、調整。與此同時，將課題研究與研究生論文寫作結合起來，達到研究與教育傳承的有效結合。課題組成員以及各位研究生結合自身研究興趣，針對性地參與撰寫下列模塊研究內容。主要分配如下：

一、《中國傳統音樂術語之「唱」》：陳新鳳、邱晨、謝晶、劉丹丹
二、《中國傳統音樂術語之「白」》：陳新鳳、邱晨、謝晶
三、《中國傳統音樂術語之「奏」》：陳新鳳、黃雅娟、邱晨
四、《中國傳統音樂術語之「樂論」》：陳新鳳、邱晨、巫鈺潔
五、《中國傳統音樂術語之「動作、品德」》：陳新鳳、劉雪穎
六、《中國傳統音樂術語之「文化闡釋」》：陳新鳳、吳明微

七、《中國傳統音樂母語體系建構》：陳新鳳、邱晨

　　全書由陳新鳳和吳明微統稿。本課題的部分成果以單篇論文形式發表於《音樂研究》、《四川戲劇》等刊物。本書為課題組成員對中國傳統音樂民間術語進行較為系統的學習、認知和研究的成果。由於研究者能力及認知的局限，書中出現錯誤紕漏在所難免，懇請方家指正。

參考文獻

一　著作

王耀華、杜亞雄　《中國傳統音樂概論》　福州市　福建教育出版社
　　2004年

田耀農　《中國傳統音樂理論述要》　北京市　人民音樂出版社
　　2014年

蔣　菁　《中國戲曲音樂》　北京市　人民音樂出版社　2005年

童忠良等　《中國傳統樂理基礎教程》　北京市　人民音樂出版社
　　2004年

袁靜芳　《民族器樂》　北京市　高等教育出版社　2004年

周青青　《中國民間音樂概論》　北京市　人民音樂出版社　2003年

王文清　《戲曲基礎知識》　濟南市　山東大學出版社　2012年

劉厚生　《劉厚生戲曲長短文》　北京市　中國戲劇出版社　2011年

李吉提　《中國音樂結構分析概論》　北京市　中央音樂學院出版社
　　2004年

杜亞雄　《中國傳統樂理教程》　上海市　上海音樂出版社　2004年

袁靜芳　《樂種學》　北京市　華樂出版社　1999年

韓德英　《民間戲曲》　鄭州市　海燕出版社　1997年

任　騁　《藝風遺俗》　鄭州市　黃河文藝出版社　1987年

戴旦輯注　《戲曲訣諺通俗注釋》　昆明市　雲南人民出版社　1985年

夏天編釋　《戲曲訣諺淺釋》　南昌市　中國戲劇家協會江西分會
　　1983年

古兆申、余丹注釋　《昆曲演唱理論叢書》　北京市　生活・讀書・
　　新知三聯書店　2014年

修海林　《中國古代音樂美學》　福州市　福建教育出版社　2004年

杜亞雄　《中國傳統樂理教程》　上海市　上海音樂出版社　2006年

李吉提　《中國音樂結構分析概論》　北京市　中央音樂學院出版社
　　2004年

童忠良等　《中國傳統樂理基礎教程》　北京市　人民音樂出版社
　　2004年

王耀華等　《中國傳統音樂樂譜學》　福州市　福建教育出版社
　　2006年

童忠良等　《中國傳統樂學》　福州市　福建教育出版社　2004年

梅蘭芳　《舞臺生活四十年》　北京市　中國戲劇出版社　1987年

董　健、馬俊山　《戲劇藝術十五講》　北京市　北京大學出版社
　　2004年

梅蘭芳　《梅蘭芳全集・梅蘭芳戲劇散論》　石家莊市　河北教育出
　　版社　2001年

魯　迅　《略論梅蘭芳及其他》　石家莊市　河北教育出版社　1999年

田　漢　《田漢全集》　石家莊市　花山文藝出版社　2001年

余上沅　《國劇》　上海市　上海交大出版社　1992年

孫楷第　《戲曲小說書錄解題》　北京市　人民文學出版社　1990年

徐扶明　《元代雜劇藝術》　上海市　上海文藝出版社　1981年

周貽白　《中國戲劇史長編》　上海市　上海世紀出版集團　2007年

錢寶森　《京劇表演藝術雜談》　北京市　北京出版社　1959年

新鳳霞　《童年紀事》　石家莊市　河北人民出版社　1997年

周簡段　《梨園往事》　北京市　新星出版社　2008年

劉文峰　《中國戲曲史》　北京市　生活・讀書・新知三聯書店
　　2013年

張　庚、郭漢城　《中國戲曲通史》　　北京市　中國戲劇出版社
　　　2009年

葉長海　《中國戲劇研究》　　福州市　福建人民出版社　2006年

《中國古典戲曲論著集成》　　北京市　中國戲劇出版社　1959年

〔明〕郝敬　《毛詩序說》　　上海市　上海古籍出版社　1996年

程硯秋　《程硯秋文集》　　北京市　中國戲劇出版社　1981年

俞振飛　《俞振飛藝術論集》　　上海市　上海文藝出版社　1985年

葉長海　《中國戲劇學史稿》　　上海市　上海文藝出版社　1986年

張　庚、郭漢城主編　《中國戲曲通論》　　上海市　上海文藝出版社
　　　1989年

譚　帆、陸煒　《中國古典戲劇理論史》　　北京市　中國社會科學出
　　　版社　1993年

《中國古典戲曲論著集成》　　北京市　中國戲劇出版社　1959年

吳毓華編著　《中國古代戲曲序跋集》　　北京市　中國戲劇出版社
　　　1990年

張舍我　《戲劇構造論》　　無錫市　梁溪圖書館　1924年

郁達夫　《戲劇論》　　上海市　上海商務印書館　1926年

向培良　《中國戲劇概評》　　上海市　泰東圖書局　1928年

馬彥樣　《戲劇概論》　　上海市　光華書局　1929年

袁牧之　《演劇漫談》　　上海市　現代書局　1933年

馬彥樣　《戲劇講座》　　上海市　現代書局　1932年

朱肇洛　《戲劇論集》　　北京市　北平文化學社　1932年

王詩英　《戲曲旦行身段工》　　北京市　中國戲劇出版社　2014年

余笑予　《對戲曲演出樣式的覓求與思考》　　北京市　中國戲劇出版
　　　社　1992年

胡淳豔　《中國戲曲十五講》　　北京市　北京師範大學出版社　2012年

楊蔭瀏　《中國古代音樂史稿》　　北京市　人民音樂出版社　1981年

潘鏡芙、陳墨香　《梨園外史》　天津市　北城書局　1920年

劉承華　《中國音樂的神韻》　福州市　福建人民出版社　2004年

黃　鈞、徐希博　《京劇文化詞典》　上海市　漢語大詞典出版社
　　　2001年

武俊達　《戲曲音樂概論》　北京市　文化藝術出版社　1999年

張　民　《京胡伴奏研究》　北京市　文化藝術出版社　1993年

郝會成、馬紫晨　《豫劇板胡演奏法》　鄭州市　河南文藝出版社
　　　2004年

何占永　《越劇主胡和越劇伴奏》　杭州市　浙江人民出版社　1983年

《戲劇叢談》　上海市　大東書局　1926年

楊寶忠　《楊寶忠京胡演奏經驗談》　北京市　人民音樂出版社
　　　1963年

劉國傑　《西皮二黃音樂概論》　上海市　上海音樂出版社　1989年

徐蘭沅　《徐蘭沅操琴生活》　北京市　中國戲劇出版社　1998年

儲曉梅記譜整理　《梅蘭芳唱腔選集》北京市　人民音樂出版社
　　　1994年

鄭德洲　《中國樂器學：中國樂器的藝術性與科學理論》　臺北市
　　　生韻出版社　1984年

趙松庭　《曲藝春秋》　杭州市　浙江人民出版社　1985年

曾遂今　《中國樂器志·氣鳴卷》　北京市　人民音樂出版社　2010年

杜亞雄　《中國民族器樂概論》　上海市　上海音樂學院出版社
　　　2015年

胡海泉、曹建國　《嗩吶演奏藝術》　北京市　人民音樂出版社
　　　1994年

張維良　《簫吹奏法》　北京市　人民音樂出版社　1995年

胡志厚　《論管子的演奏》　北京市　人民音樂出版社　1996年

陳戌國點校本　《周禮·禮儀·禮記》　長沙市　岳麓書社　1989年

姜元祿、燕竹 《江南絲竹總譜》 北京市 人民出版社 1989年

甘 濤 《江南絲竹音樂》 南京市 江蘇人民出版社 1985年

伍國棟 《江南絲竹：樂種文化與樂種形態的綜合研究》 北京市
　　　　人民出版社 2009年

楊蔭瀏、曹安和 《定縣子位村管樂曲集》 上海市 上海萬葉書店
　　　　1952年

童 斐 《中樂尋原》 臺北市 學藝出版社 1976年

二 論文

程茹辛 〈民間樂語初探〉 《中央音樂學院學報》 1982年第12期

程茹辛 〈民間樂語初探（續）〉 《中央音樂學院學報》 1983年
　　　　第4期

程茹辛 〈民間樂諺二則〉 《音樂愛好者》 1981年第5期

王富民 〈《新格魯夫音樂與音樂家辭典》非西方音樂、民間音樂術
　　　　語索引介紹〉 《音樂藝術》 1996年第4期

宋覺之 〈《音樂說字》選例〉 《樂器》 1990年連載

李繼賢 〈臺灣戲曲諺語釋說〉 《臺灣風物》 1985年1、2合刊

張嘉星 〈涉及戲曲的閩南諺語〉 《閩臺文化交流》 2012年第5期

姬海冰 〈河南「戲諺」中的戲曲文化〉 《藝術教育》 2011年第
　　　　3期

王 慈 〈中國戲曲訣諺選〉 《人民戲劇》 1981年第1期

陳祖明 〈操琴口訣〉 《四川戲劇》 1989年第1期

徐 豔 〈僰人音樂與仡佬族音樂民間術語系統初探〉 《貴州民族
　　　　研究》 2015年第1期

歐蘭香 〈關於纏聲等一組音樂術語的辨析〉 《中國音樂學》 2007
　　　　年第4期

姬海冰　〈河南「戲諺」中的戲曲文化〉　《藝術教育》　2011年第3期

方　吟　〈論「耍板」──兼談川劇聲腔與語言的關係〉　《四川戲劇》　1990年第1期

包·達爾罕　〈蒙古音樂術語 urtu in daguu「烏爾汀哆」辨釋〉　《中央音樂學院學報》　1998年第3期

陸　露　〈音樂類詞語研究〉　《商業文化》　2010年第8期

鈕　驃　〈蕭長華先生談戲曲訣諺綴錄〉　《戲劇報》　1961年第5期

肖俊一　〈新疆少數民族音樂術語的英譯研究〉　《民族翻譯》　2013年第2期

郭克儉　〈豫劇演唱諺訣的人文闡釋〉　《南京藝術學院學報（音樂與表演版）》　2005年第4期

郭克儉　〈豫劇演唱諺訣論〉　《中國音樂學院》　2006年第1期

郭克儉　〈從演唱諺訣論管窺豫劇聲樂理論系統〉　《中國音樂》　2010年第2期

程天健　〈長安古樂俗語詮釋〉　《交響──西安音樂學院學報》　2001年第4期

劉永福　〈解字辯證〉　《天籟──天津音樂學院學報》　2009年第3期

魏正元　〈略談戲曲志書諺語和口訣的編纂〉　《黑龍江史志》　1994年第6期

張桂梅　〈淺析戲曲諺語的內涵及教育意義〉　《藝術教育》　2014年第6期

呂維洪　〈雲南戲曲諺語的文化意蘊〉　《貴陽學院學報》　2014年第4期

丁　寧　〈戲曲唱法諺訣在聲樂教學語言中的運用〉　《藝術研究》　2009年第3期

蘇　移　〈戲曲音樂諺語注釋〉　《人民音樂》　1961年第11期

張楨偉　〈戲曲諺訣〉　《人民戲劇》　1979年第4期

肖鑒錚　〈閃光的民間樂諺〉　《北方音樂》　1996年第3期

楊　傑　〈曲藝表演類諺語的美學意蘊〉　《中國藝術研究院》　2012
　　　　年碩士學位論文

王耀華　〈構建中國人的傳統音樂話語體系──「中國傳統音樂學叢
　　　　書」編撰的探索〉　《音樂研究》　2012年第1期

蕭　梅　〈中國傳統音樂「樂語」系統研究〉　《中國音樂》　2016
　　　　年第3期

馮光鈺　〈新鮮中的熟悉──從梅蘭芳的「移步不換形」說開去》
　　　　《音樂探索》　2007年第1期

陸　挺　〈梅蘭芳「移步不換形」的理論實質〉　《東南大學學報
　　　　（社會哲學科學版）》　2006年第1期

石　磊　〈論「移步不換形」──梅蘭芳的京劇改革觀〉　《中國京
　　　　劇》　1997年第2期

沈　洽　〈論板眼的性質與特徵──從板眼與節拍之關係談起〉
　　　　《音樂藝術》　2013年第3期

蘭曉薇　〈論「樂之框格在曲，而色澤在唱」〉　《雲南藝術學院學
　　　　報》　2003年第1期

楊　強　〈論中國傳統音樂的「立象盡意」〉　《黃河之聲》　2012
　　　　年第4期

薛　良　〈論「框格在曲，色澤在唱」〉　《中國音樂》　1992年第
　　　　3期

杜亞雄　〈中國樂理的十個基本概念〉　《音樂探索》　2012年第1期

鍾　明　〈關於中國民族聲樂中「死去活唱」的探究〉　《音樂藝
　　　　術》　2005年第2期

施　詠　〈聲無定高〉　《音樂探索》　2002年第3期

杜亞雄　〈中國傳統音樂中的兩個基本概念──「聲」與「拍」〉
　　　　《人民音樂》　1996年第5期

錢　茸　〈試論中國音樂中散節拍的文化內涵〉　《音樂研究》　1996
　　　　年第4期

王紅梅、李乃平　〈散板音樂探究〉　《中國音樂》　1995年第4期

吳麗君　〈京劇的散板〉《樂府新聲（瀋陽音樂學院學報）》　2001
　　　　年第4期

閻定文　〈板以拍韻板以句樂——中國「板眼」研究〉《音樂研究》
　　　　2011年4期

姚　旭　〈二十世紀昆劇研究綜述〉　《戲劇藝術》　2005年第1期

李　曉　〈昆曲的藝術成就和文化價值〉　《戲劇藝術》　2005年第
　　　　1期

李軼博　〈戲曲形體動作與塑造人物形象探究〉　《戲曲藝術》
　　　　2011年第11期

李玉昆　〈簡論戲曲表演技法中「五法」的特徵與運用〉　《戲劇研
　　　　究》　2013年第2期

劉世勳　〈「四功五法」之我見〉　《戲劇報》　1986年第5期

洪　斌　〈對戲曲表演藝術中「發法」的我見〉　《當代戲劇》
　　　　1982年第3期

吳白匋　〈試探傳統表演藝術「五法」之「法」〉　《上海戲劇》
　　　　1992年第2期

唐明務　〈兼收並蓄博採眾長——論昆曲演員綜合藝術素質的培養〉
　　　　《蘇州教育學院學報》　2011年第1期

張文振　〈戲曲院校的改革與發展研究〉　《戲曲藝術》　2010年第
　　　　3期

余淑華　〈試論戲曲演員的自我修養〉　《大舞臺》　2010年第6期

車豔敏　〈不像不是戲，太像不是藝——談戲曲表演的真與美〉　《劇
　　　　作家》　2014年第3期

王　馴　〈戲曲表演縱想——試探「精、氣、神」和手、眼、身、
　　　　法、步〉　《浙江藝術職業學院學院報》　2008年第3期

姜　薇　〈昆曲閨門旦表演藝術品格淺析〉　《戲劇之家》　2015年第13期

張繼青　〈昆曲閨門旦、正旦的表演藝術〉　《文史知識》　2014年第10期

朱黎明、王亞菲　〈中國戲曲表演敘事〉　《藝術百家》　2009年第3期

王　馴　〈戲曲表演縱想——試探「精、氣、神」和手、眼、身、法、步〉　《浙江藝術職業學院學報》　2008年第3期

李玉昆　〈簡論戲曲表演技法中「五法」的特徵與運用〉　《戲曲研究》　2013年第10期

郭翠屏　〈「手、眼、身、法、步」在戲曲舞臺表演中的應用〉　《大舞臺》　2011年第4期

張　堯　〈京劇小生的身法訓練〉　《戲曲藝術》　2011年第11期

吳華聞　〈究其「身」而正其「法」——析「手眼身法步」的「法」〉　《戲曲藝術》　1987年第12期

黃　桂　〈試論戲曲演員的舞臺創造〉　《戲劇之家》　2013年第7期

張白雲　〈戲曲表演中人物的「狀態」——高甲戲《閩南人・家》演出隨感〉　《福建藝術》　2015年第5期

許鈺民　〈化生態環境的透視及昆舞現時態存在的分析〉　《北京舞蹈學院學報》　2007年第5期

蔡俊平、孫寶忠　〈戲曲演員的眼神〉　《大舞臺》　2007年第2期

丁小玲　〈眼・神・情——淺談戲曲演員眼睛的運用〉　《當代戲劇》　1998年第12期

蔡俊平、孫寶忠　〈戲曲演員的眼神〉　《大舞臺》　2007年第2期

程從榮　〈戲曲念白的藝術〉　《戲劇》　1997年第1期

胡芝風　〈念白在戲曲中的地位和功能〉　《藝術百家》　1993年第1期

趙志安　〈傳統京劇京胡伴奏藝術研究〉　福建師範大學博士論文
　　　　2002年

李加寧　〈胡琴和奚琴的流變新解〉　《樂器》　1994年第3期

李吉提　〈中國傳統音樂的結構力觀念〉　《中央音樂學院學報》
　　　　1994年第1期

趙志安　〈傳統京劇京胡伴奏的「托腔」論〉　《中國音樂》　2011
　　　　年第2期

海　震　〈梆子、皮黃的胡琴伴奏〉　《戲曲藝術》　1995年第2期

伍國棟　〈一個「流域」，兩個「中心」——江南絲竹的淵源與形
　　　　成〉　《音樂研究》　2006年第2期

韓淑德　〈琵琶發展史略〉　《音樂探索》　1984年第2期

李向穎　〈中國揚琴源流及當代發展〉　中國藝術研究院碩士論文
　　　　2001

項祖華　〈揚琴發音與音色探究〉　《中國音樂》　1989年第2期

項祖華　〈江南絲竹揚琴流派及其風格〉　《中國音樂》　1990年第
　　　　3期

薛藝兵　〈民間吹打的樂種類型與人文背景〉　《中國音樂學》
　　　　1996年第1期

張振濤　〈不同規格的管子配置不同宮均的笙制〉　《音樂學習與研
　　　　究》　1996年第3期

陳　威　〈也談潮州音樂的《二四譜》及幾個調的「輕」、「重」、
　　　　「活」和調性問題〉　《音樂研究》　1986年第1期

蔡樹航　〈對潮樂「輕、重、活、反」諸調的辨析〉　《韓山師專學
　　　　報》　1992年第3期

附錄
周友華教授《歌訣》

前言

　　練盡三九與三伏，功夫不負有心人。
　　平時用喉莫傷喉，演唱放歌勿嬌喉。
　　「心平氣和」嗓音順，「少量多餐」音更純。
　　貪高求量猛練喉，不消三載徒悲傷。
　　萬丈高樓平地起，循序漸進要牢記。
　　衣食住行善安排，變聲倒嗓聲輕開。
　　飽餐足睡精神爽，身體健壯音不衰。
　　多用腦子常用嗓，靜中有動把歌唱。
　　清晨練體又練聲，晚上演唱一身輕。
　　練盡三九與三伏，功夫不負有心人。

姿勢

　　頭頂虛空兩肩鬆，提腦亮眼神有炯。
　　顴肌積極鬆下顎，「前沿陣地」靈而空。
　　「滿胸拔背」腰挺直，兩肋平擴如展翅。
　　上長下壓前後夾，胸厚腰脹軀勿垮。
　　兩腳站直重心前，肢體擺動隨情牽。
　　唱做念打唱為首，身段表演也需豐。
　　喜怒哀樂顯於形，歡恨悲壯觀於聲。

外鬆內緊情緒高，聲情並茂效果好。

發聲

大聲徵聲兼無聲，三聲練習是根本。
無聲練習找位置，動作規範音自成。
徵聲練習機制輕，音位保持是保證。
數數大聲反覆練，五音著力音自現。
上行慢練氣平穩，下行抓好第一音。
聲嘶力竭定叫喊，上擠下壓為喉音。
中聲免重拔高易，女聲柔中摻假聲。
i 音 a 音誰帶誰，誰佳誰便為首音。
開發 o 音關 a 音，u 音靠前 i 靠裡。
練就中區基礎音，何愁高音的低音。
喉頭擋氣力無窮，聲帶張力有彈性。
母音轉換各種腔，朗誦、歌唱一個樣。
聲束如同拋物線，氣吹聲出如噴泉。
發聲器官巧配合，靈活運用聲亮甜。

構語

念白上頭把歌唱，字正、腔圓理應當。
咬準字頭突字腹，字尾歸韻須端詳。
五音著力要拿穩，開齊合撮定分明。
聲母收音分強弱，撒口分清是和非。
辨別陰陽上去聲，吞吐擒放起落明。
子音在前母音後，聲音造型在咽喉。
中音、低音字包音，高音氣拔音包字。

低音鼻音常朗誦，京白韻白不放鬆。

裡嘴、外嘴齊鬆開，準確、清晰兼機靈。

字隨腔行情帶聲，字、聲結合情感人。

治嗓

冒調、落調和漏氣，呼吸機能已失調。

雙手揚臂畫圈圈，先吐後吸定通暢。

仰臥起坐很重要，腰肌彈性不可少。

左右開弓胸擴張，久練增強肺活量。

音波入鼻音色暗，懸雍上提是良方。

音散音暗練 ei，i，ho，ha 消除緊逼聲。

咀嚼之法鬆喉部，穩住喉頭唱 lu、lu。

欲求聲區美而全，元音滑行不可偏。

三個聲區美而全，唱中帶說便輕鬆。

先吐後吸氣息順，「黃龍倒海」咽喉潤。

嘴唇振盪腰部擴，統一聲區不用愁。

嗓音不適及時醫，科學發聲保安寧。

後語

音響容易悅耳難，悅耳容易動人難。

字正腔圓情帶聲，聲情並茂感動人。

高音高亢又明亮，中音結實而豐滿。

低音寬厚兼深沉，劃分聲部定謹慎。

區別共性和個性，因材施教要分別。

古典、西洋取精華，揚長避短化一家。

勝不驕來敗不餒，科學態度學科學。

上下貫通幅度大，聲樂盛開民族花。

備注

①初學者每天堅持練聲三至四次，每次大約半小時。

②各部略為收緊，胸有開花之感，整個上身處於積極向上的狀態。

③兩腳堅定有力、重心在前，唱歌要想到懸肋的擴張，臀部略微收緊。

④主要指咬字器官：即唇、齒、牙、舌、喉等。

⑤臍下三指為下丹田，心窩部為中丹田，眉心部上丹田，第四腰椎處
為後丹田，下丹田為起動部位，中丹田與後丹田為氣息保持部位，
上丹田為聲音位置到達部位。

⑥訓練女聲應貫徹真假結合的原則，低聲區以真聲為主，假聲為輔，
高聲區以假聲為主，真聲為輔，中聲區以半真半假為宜。

⑦喉頭操、呼吸操、嘴唇操、舌體操、語音操等，使其運動規範化。

⑧五音是唇、齒、牙、舌、喉，四呼是開、齊、合、撮。

⑨將舌頭外伸反貼牙面，由上至下反覆摸牙，津液從舌的兩邊漸漸咽
入喉嚨。

作者簡介

陳新鳳

　　女，博士，一九六九年三月出生，福建師範大學音樂學院二級教授、博士生導師、副院長，民盟福建省省委委員。

　　主持國家社科藝術學項目一項、教育部人文社科課題一項、教育部教育規劃重點課題一項、福建省社科規劃專案三項，其他、合作各級各類專案八項。出版專著二部，合作出版譯著、教材等四部，發表論文四十餘篇。獲得教育部霍英東教育基金會第九屆高等院校青年教師獎、福建省社科優秀成果獎四項，參與獲得國家級教學成果二等獎二項，被評為「新世紀百千萬人才工程」省級人選、福建省新長征突擊手，入選「福建省高等學校新世紀優秀人才支持計畫」，為教育部（2013-2017）高校音樂與舞蹈學專業教學指導委員會委員、中國音協第九屆理事、《中國音樂教育》雜誌編委、福建省人民政府特約督學、福建省 B 類人才、第八屆國務院學位委員會音樂與舞蹈學科評議組成員、享受國務院政府特殊津貼專家。

吳明微

　　博士，博士後。就職於閩江學院蔡繼琨音樂學院，副教授。二〇一六年畢業於福建師範大學音樂學院，民族音樂學專業，獲得博士學位。二〇一七至二〇二〇在南京師範大學音樂與舞蹈博士後流動站從事博士後研究工作。二〇一八年赴臺灣中國文化大學訪問學者，同年入選福建省高校「傑出青年科研人才培育計畫」及閩江學院「閩都學者」優秀人才支持計畫。二〇二〇年赴中央音樂學院訪問學者。先後

在《中國音樂學》《音樂研究》《人民音樂》《民族藝術》《東南學術》
等核心刊物發表文章十餘篇。參與及主持國家及省部級課題多項。

本書簡介

中國傳統音樂文化源遠流長，根據不同的文化內容，其傳承方式
也有一定的差異。有的需要口耳相傳，有的需要舞臺藝術作品傳承，
還有的需要在教育中予以傳承。而構建中國傳統音樂民間術語體系，
是對中國傳統音樂文化傳統中民間音樂理論和民間音樂智慧的重要傳
承形式。構建該體系的過程也是進一步對傳統民間音樂文化保護和傳
承的過程。該體系的成果是對傳統民間音樂文化和民間音樂智慧的歸
納、總結和提煉，其中的研究成果也是對傳統音樂文化進行傳承和昇
華，有的術語還可以直接運用於當今的音樂藝術實踐和音樂課堂教
學。這是在廣度和深度上擴大傳統音樂文化傳承的影響力和生命力。

福建師範大學文學院百年學術論叢·第七輯 1702G05

中國傳統音樂民間術語研究

作　　者　陳新鳳　吳明微

總 策 畫　鄭家建　李建華

發 行 人　林慶彰

總 經 理　梁錦興

總 編 輯　張晏瑞

編 輯 所　萬卷樓圖書股份有限公司

　　　　　臺北市羅斯福路二段 41 號 6 樓之 3

　　　　　電話 (02)23216565

　　　　　傳真 (02)23218698

發　　行　萬卷樓圖書股份有限公司

　　　　　臺北市羅斯福路二段 41 號 6 樓之 3

　　　　　電話 (02)23216565

　　　　　傳真 (02)23218698

　　　　　電郵 SERVICE@WANJUAN.COM.TW

香港經銷　香港聯合書刊物流有限公司

　　　　　電話 (852)21502100

　　　　　傳真 (852)23560735

ISBN 978-986-478-808-8

2023 年 1 月初版二刷

定價：新臺幣 580 元

如何購買本書：

1. 劃撥購書，請透過以下郵政劃撥帳號：

　帳號：15624015

　戶名：萬卷樓圖書股份有限公司

2. 轉帳購書，請透過以下帳戶

　合作金庫銀行 古亭分行

　戶名：萬卷樓圖書股份有限公司

　帳號：0877717092596

3. 網路購書，請透過萬卷樓網站

　網址 WWW.WANJUAN.COM.TW

大量購書，請直接聯繫我們，將有專人為您服務。客服：(02)23216565 分機 610

如有缺頁、破損或裝訂錯誤，請寄回更換

國家圖書館出版品預行編目資料

中國傳統音樂民間術語研究/陳新鳳, 吳明微著. -- 初版. -- 臺北市 : 萬卷樓圖書股份有限公司, 2023.01 印刷

　面 ；　公分. -- (福建師範大學文學院百年學術論叢 ；第七輯)

ISBN 978-986-478-808-8(平裝)

1.CST: 音樂　2.CST: 術語　3.CST: 中國

910.1　　　　　　　　　　111022313